KB100571

김윤수 저작집 3

현대미술의 현장에서

김윤수 저작집 3

현대미술의 현장에서

창비

제5부 『뿌리깊은 나무』 월평

제6부 **대담**

일러두기

1. 이 저작집은 고(故) 김윤수의 저서와 발표문, 미출간 원고를 모아 전3권으로 구성하였다.

2. 문장은 원본을 유지하는 것을 원칙으로 하되, 오늘날의 한글맞춤법에 맞게 다듬었고 명백한 오탈자와 그밖의 오류는 참고문헌을 재확인하여 바로잡았다.

3. 외국의 인명과 지명 등은 국립국어원 외래어표기법을 따르되 일부 언어에 한해 현지 발음에 가깝게 표기하는 것을 원칙으로 했다.

제1부
작가와 함께
개인전 서문

추상회화의 시각조응
─ 이륭의 제4회 작품전을 보고

(가) 그림은 아름다워야 한다.

(나) 추상화는 정형(定形)의 타파(打破)이다.

이 상반된 명제는 현대회화가 지닌 본질적인 고민이다. 회화가 그 어느 의미에서든 '미적'(좁은 의미의 미가 아님)이어야 한다는 것은 인간이 2천여년 동안 추구해온 이상이었던 만큼 많은 시각적 언어와 문법이 제정·준수되어왔다. 그러나 (나)는 (가)이기 위해 정해진 모든 규율을 거부하는 데서 출발했다. 그 때문에 (나)는 저마다 새로운 시각언어를 창조하려고 모험을 감행한다.

이륭(李隆)의 이번 작품들은 앞의 두 명제를 종합하려는 모험으로서 형성되고 있다. 따라서 전시된 작품들은 모두 추상화이므로 시각조응에 따라 두가지 면에서 분석해볼 수 있다.

먼저 화면구성에 있어 대다수의 작품이 대담하게 절단되고 있다. 이 것은 화면을 임의로 분할해서는 안된다는 저 기존 문법에의 과감한 도전이요, 모험이다. 「심(心)문 A」「총 B」에서는 절단에 고민했는가 하면 대군(大群)을 이룬 작품들에서는 각가지 패턴으로(양면·측면·중앙·이

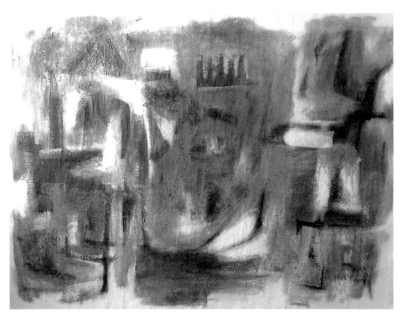

이룽 「작위 C」, 1965년.

중 절단 등) 과감하게 절단돼 있고 그밖에 「생성기(生成基)」와 같이 절
단을 외면(外面)한 내면(內面) 추구도 병존한다.

　다음, 임의로 분할된 화면은 강렬한 색채의 대비를 통해 앙상블이 추
구되고 있다. 그 기도(企圖)가 「작위(作爲) A」나 「대위(對位) A」에서는
훌륭히 성공한 반면에 「적(跡) A」 「공(空) A」 「난립(亂立) B」에서는 통일
과 앙상블을 잃고 화면 절단의 작위를 드러낸다. 색채는 대비에만 머무
르지 않고 「집(集) B」 「융점(融點) B」와 같이 색채 자신 속으로 혹은 「총
B」 「대립(對立)」에서처럼 택타일 밸류(tactile value, 재질감)로 파고들어
작품의 깊이를 더하기도 한다. 이렇게 하여 작가의 의도가 성공한 상당
수의 작품들은 절단으로 긴장된 화면이 색채의 대비, 색채 자신의 유희
혹은 택타일 밸류에 의해 변화·통일되어 보는 이의 시각에 직감적으로

어필하고 있다.

이 작가가 기존 문법을 대담하게 타파하면서 다시 근원적인 시각원리(좌우 상칭相稱·앙상블·통일 등)에 복귀하고 있는 것은 (나)와 (가)와의 종합을 찾는, 말하자면 추상화의 새로운 지평을 더듬는 매우 흥미 있는 작업이라 하지 않을 수 없다. 그러나 지나친 감각 추구는 작품의 내용을 추방해버릴 위험이 없지 않다. 내용은 반드시 어떤 의미의 전달을 말하는 것은 아니다. 내용이 배제된 작품은 그만큼 작품의 세계를 제한하게 된다.

『효대학보』

오경환의 첫 작품전에 부쳐

오경환(吳京煥)은 이번에 작품전을 가짐으로써 화가로서의 첫걸음을 내딛게 된다. 대학을 마친 지 6년, 과히 짧지 않는 시간인데도 그 흔한 전람회 한번 출품한 바 없이 묵묵히 제작에 전념해오다가 이제야 첫선을 보이는 것이다. 졸업하기가 바쁘게 작품을 내걸고 경력 쌓기에 여념이 없는 다른 많은 젊은이들과는 출발부터 다른 점이 있다. 그 이유가 무엇이었던 간에 우리는 그가 그동안에 해온 탐구와 작업이 결코 만만치 않다는 인상을 받는다.

먼저 우리는 그의 그림에서, 저 이상야릇한 현대미술도 전위미술도 그밖의 어떤 이름과 논리가 붙든 본질적으로 서구문화의 산물 이외의 것이 아닌 미술로부터 자신의 시각을 지키고 실현하려는 잠들지 않는 눈을 만난다. 현대미술을 좋아하고 안하고는 각자의 기질일 수도 있고 개성일 수도 있겠으나 이 화가에게는 그것을 넘어선 어떤 단호함이 엿보인다. 그것은 차라리 성난 눈인지도 모른다.

그리하여 이 잠들지 않는 성난 눈은 서구적이 아닌 우리의 것, 한국인의 얼굴을, 풍경을, 민예(民藝) 속의 온갖 형상들, 요컨대 우리 생활의 각

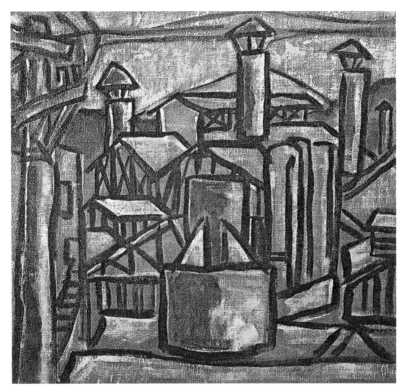

오경환 「공장」, 1977년 전후.

인(刻印)과 매듭을 적발하고 확인하고 되새기려는 지칠 줄 모르는 작업으로 나타나 구석구석에 축적되어 있음을 발견한다. 그 작업은 전통 속에 묻힌 온갖 것을 캐내고 분석하고 익히는 일에서 근대적 조형방법·재료·매체를 탐욕적으로 흡수하여 자기화하는 과정이었다. 이 과정을 통해 그의 눈과 손은 서로 싸우고 다져져서 마침내 저 엄정(嚴正)한 선을, 형태를, 색채를 아니 한국적인 것의 리얼리티를 하나씩 새겨나간다. 그것은 우리들의 모습이다. 그의 그림은 그러므로, 전통을 부르짖는 사람들에게나 전통을 거부하는 사람들에게나 다 같이 하나의 충격이 될 것

이다. 아니 그것은 서구 현대미술에 대한 공공연한 도전이자 민족미술에로 향한 한 작은 선언일지도 모르겠다.

그의 눈은 잠들지 않고 부릅떠 있으되 그의 손은 아직 더러 서툴고 설익은 면이 없지 않음을 그것대로 인정하면서 그리나 우리는 이 야심만만한 신인의 등장을 기쁨으로 맞이해야 하지 않겠는가. 이제 그의 눈은 더욱 잠들지 않고 눈과 손의 싸움은 더욱 집요해지고 목표는 더 당당해져서, 한 사람의 민족적인 화가로 성장해가길 다 같이 지켜보기로 하자.

오경환전, 선화랑 1977년 12월

이만익의 그림세계

　이만익(李滿益) 씨가 근년에 와서 열어 보인 그림세계는 한마디로 한국적인 정한(情恨)의 세계이다. 이를 그 특유의 시각과 조형언어로 형상화시키고 있는 점에서 확실히 새롭고 독창적이다. 여기서 새롭다 함은 신기하다든가 무조건 현대적이라는 뜻이 아니라 서구적인 그림의 감성에 길들여져온 눈으로 볼 때 차라리 신선하고 충격적이기조차 하다는 말이다. 그간에 그가 해온 작업은 그 자신이 언젠가 말했듯이 "서양화 수용 과정에서 비롯한 감각적 오차를 수정하는" 일과 한국회화의 전통적 요소를 근원에서 찾아내는 일이었다. 그래서 그는 그것을 눈에 보이는 것(골동품이나 그밖에 유형적類型的인 문화재)에서 찾지 않고 눈에 보이지 않는 것, 우리의 삶과 마음속에 흐르고 있는 토착적인 정서의 핵심에 다가서려고 했고 그 일련의 탐색이 일차적으로 우리 고전문학, 『삼국유사(三國遺事)』, 판소리, 소월(素月)의 시(詩)에 대한 몰입으로 나타났다. 따라서 그의 주제는 대체적으로 설화적(說話的)인 것이 으뜸을 이루고 있는데, 그러나 그는 단순히 주제의 세계를 번역하거나 재현하지 않고 그 속에 담긴 정서와 정한을 그 자신의 시각과 어법을 가지고

이만익 「헌화가(獻花歌)」, 1978년.

표현하고 있다. 그 때문에 그의 그림이 흔히 말하는 '문학적'인 데 흐르지 않고 회화로서의 독자적 생명을 지닌다. 그의 그림의 조형적 특징은 일종의 표현주의라고 할 수 있다. 그것은 대상의 재현보다는 정서의 표현에, 분위기 표현에 중점을 두고 있다는 넓은 뜻에서이지만, 화면구성이나 조형상의 기법에서 잘 드러나 있다. 이를테면 화면구성에 있어 대담한 생략과 단순화, 형태의 축약이나 왜곡, 색채의 자연적이 아닌 정서적 사용, 굵고 무딘 선 등이 모두 그러하다. 그러나 한편 표현주의 화가 일반에게서 보는 격렬한 필치나, 즉흥적인 표현 대신 형태를 색면으로, 색면의 분절을 통해 일종의 양식화를 도모하고 있는 점에서 또다른 특징을 보여주고 있다.

그리하여 우리는 얼핏 보기에는 작위적이고 생경한 듯한 인상을 받지만 화면을 보고 있는 동안에 뭉툭하고 완강한 형태의 리얼리티, 색채의 대비와 리듬이 자아내는 밝고 건강함, 간결하고 정돈된 공간질서에 끌려들고 마침내 매료되고 마는 것이다.

지난 3회전 때의 그림은 대체로 양식화의 경향이 강했으나 이번의 작품에서는 양식화의 단조로움이나 정적감(靜寂感)을 깨뜨리고 화면에 변화와 동감(動感)을 주려는 시도가 뚜렷하다. 색면으로 된 주위 공간에 문득 찍힌 점들이나 꽃잎, 나뭇잎이 그런 예로 이를 위해 판화적인 기법을 도입하기도 한 것 같다. 이 사소한 변화가 실은 화면을 한결 풍부하게 하고 활기를 불어넣고 있다.

이번 4회전에서 이만익 씨가 이룩한 세계를 더욱 견고히 하면서 거듭 정진 있기를 바란다.

이만익전, 미술회관(안국동) 1978년 5월

이정의 '한국화전'에 부쳐

　화가 이정(李靖)은 그의 경력이 말해주다시피 서울대학교 미술대학에서 동양화를 전공하고 일찌감치 향리(鄕里)인 대구에 내려가 대학에서 후진을 지도하면서 작품활동을 하고 있는 분이다. 그동안 그곳의 단체전과 그룹전 그리고 두차례의 개인전을 통해 활발한 작품활동을 전개함으로써 그곳에서는 역량 있는 중견작가로서의 위치를 굳히고 있다. 그는 학업을 마치기 전후한 시기에 신인예술상 공모전에서 수석상을 차지하는 등 신인으로서의 기대를 모은 바 있지만 그후 활동 무대가 무대였던 만큼 이른바 중앙 화단에는 알려지지 않았었다. 그러나 이제 그는 한 사람의 성숙한 중견작가가 되어 그가 화가로서의 첫발을 내디뎠던 중앙 화단에, 실로 십수년 만에 모습을 나타내게 된 것이다. 그런 만큼 이 작품전은 그로서는 야심만만한 도전의 기회가 될 것이고 다른 한편 지방에서 활약하는 한 중견작가의 역량과 작품세계를 평가하는 기회가 되리라고 생각한다.

　솔직히 말해서 나는 이 화가를 깊이 알지 못한다. 그럼에도 그에 관해 몇마디 소개의 말을 하려는 것은 다음과 같은 점을 나 나름대로 인정하

기 때문이다. 그 하나는 이 작가가 '동양화(東洋畫)'라는 말 대신 '한국화(韓國畫)'라는 말을 굳이 고집할 만큼 주체의식이 분명하고 우리 것에 대한 어떤 신념을 지니고 있다는 점이다. 그의 시각이나 방법론이 그 신념에 값할 만큼 투철한 것인가에 관해서는 의문의 여지가 없지 않지만 그러나 뚜렷한 신념이 없는 작가, 또는 왜곡된 관념에 사로잡혀 있는 이들에 비하면 그것만으로도

이정 「향」, 1979년 전후.

귀중한 것이라 생각된다. 또 하나는 부단한 방법적 혁신을 꾀하고 있다는 점이다. 그렇다고 재료나 기법에서 전혀 새로운 것을 시도한다는 뜻이 아니고 어디까지나 전통적인 것 —— 예컨대 화선지와 필묵 그리고 발묵(潑墨)이나 선염법(渲染法) 등을 토대로 자유롭고 활달한 표현을 추구하고 있다. 그러나 재료와 기법이 지닌 표현상의 한계를 넘어서기 위해 때로는 조방(粗放)한 운필(運筆)을 쓰고 크랙(crack)의 효과를 도입하기도 하다. 이러한 방법에 의해 그려진 작품들 가운데는 그의 기량과 개성이 발휘된 성공작이 많은 것 같다. 이를테면 「향(鄕)」 「풍적(風笛)」 「정(靜)」과 같은 작품은 하나의 경지를 보여주는 동시에 정신의 깊이를 느끼게 한다. 그러나 한편 거기에는 주제의 회고 취미와 장식적인 효과의

위험도 내포하고 있다. 작가 스스로 이 점을 의식한 듯 최근작에서는 또 다른 변화를 시도하고 있는데 그것은 또한 안주(安住)를 벗어나려는 작가정신의 발로인지도 모르겠다.

이정의 그림세계는 한마디로 전통 속에 현대를 불어넣으려는 것처럼 보인다. '사실(寫實)'을 통해서가 아니라 '사의(寫意)'를 통해서. 하지만 거기에는 높은 정신성보다는 감각적이고 정서적인 표현이 으뜸을 이루고 있다. 그것이 현대인에게는 더 어필하는 것인지도 모르겠다. 어떻든 그가 이 단계에까지 이를 수 있었던 것은 꾸준한 노력과 방법적인 혁신 때문이지만, 그럼에도 불구하고 그가 표방하고 있는 '한국화'를 상식적인 선 이상으로 제시해주지 못한 점이 유감이다. 그건 금후(今後)의 노력에 맡기기로 하고 여기서는 다만 중앙이니 지방이니 하는 구별을 떠나 그가 역량 있는 중견작가라는 것과 그것이 정당하게 확인받는 기회가 되길 바란다.

이정 한국화전, 신세계미술관 1979년 9월

이상국
— 토속적 감성의 회복

　이상국(李相國)은 대학을 마치고도 여러해 동안 작품을 발표하는 일 없이 제작에 몰두해왔다. 그러다가 1977년 겨울에야 비로소 첫번째 개인전을 가짐으로써 화가로서의 첫발을 내딛었었다. 그 작품전이 여러 모로 주목할 만한 것이었음에도 불구하고 아무도 관심을 기울이지 않았었다. 거기서는 한 정직한 미술학도가 오늘의 대학에서 배우고 익힐 수밖에 없었던 과정이, 그러면서 현대미술의 도도한 흐름에 휩쓸리지 않고 자신의 시각을 지키려는 가냘픈 노력이 잘 드러나 있었다. 그는 대학에서 동양화를 전공했지만 졸업하고 나서는 동양화니 서양화니 하는 장르에 구애받지 않고 이용할 수 있는 갖가지 재료와 매체 혹은 기법을 자유롭게 구사하고 개발해나갔다. 예컨대 이런저런 종이에 유화 물감으로 그리기도 하고 한지를 찢어 꼴라주도 만들고 필묵으로 번지기 효과를 시도하기도 했다. 그 작업은 꼼꼼하고 그 세계 또한 꼼꼼하고 소담스러운 것이었지만 반면 그만큼 솔직하고 내용이 있으며 작가로서의 성실성을 엿보게 하는 작품들이었다.

　그로부터 2년 가까이 된 이번 작품전에서 그는 엄청난 변화를 보여주

이상국 「공장지대」, 1979년.

고 있다. 이 변화는 물론 그 자신의 끊임없는 사색과 노력의 결과이겠으나 한편 동료 화가 오경환과의 상호 영향도 배제할 수 없다. 두 사람은 서로 가까운 친구일 뿐 아니라 오랜 침묵 끝에 등단한 점이나 현대미술에 연연하지 않는 점에서도 상통한다. 하지만 이런 피상적인 사실보다도 그 무렵 회화에 대한 이념적 토론이나 기법상의 실험이 자극을 촉구했던 것 같다. 그리하여 한동안은 서로의 그림이 상당히 접근하기도 했으나 그로부터 벗어나고자 하는 집요한 노력이 마침내 그로 하여금 일단의 비약을 이룩할 수 있게 했다고 보여진다. 어떻게 보면 지금도 주제나 조형에서, 특히 투박하고 거친 선, 단순한 형태, 과감한 생략과 왜곡, 짙은 토속성 같은 데서 두 사람 간의 유사성이 느껴지기도 한다. 그러나 한편 그가 특별히 고안해서 쓰는 물감, 단청과 같은 발색, 색채의 선연한 대비와 공간구성 등에서 오경환과는 다른 개성과 특질을 보여준다. 그러고도 유사성이 남는다면 그것은 이 두 사람이 진작부터 서로 영향

을 주고받으며 획득한 토속적인 감수성이나 양식적 동일성 때문일 것이다.

이번 작품들에서 그는 첫번째 작품전에서 남아 있던 서구적인 감각이나 꼼꼼하고 자질구레한 것들을 미련 없이 던져버림으로써 주제는 좀더 분명해지고 조형은 힘차고 대담해졌다. 굵고 거친 선, 단순하고 투박한 형태, 황토와도 같은 질박한 색채, 물체와 공간과의 힘찬 대비 등이 자아내는 분위기는 토속적인 정서를 물씬 풍긴다. 특히 인물이나 정물 혹은 수묵에서의 그것은 일종의 공포감마저 자아낸다. 그의 그림은 세련된 아름다움과는 거리가 멀다. 그것은 차라리 추(醜)이고 한(恨)이고 유명(幽明)이고 뭐라고 이름할 수 없는 에너지이다. 따라서 그의 그림에 대한 공감의 정도는 토속적인 감수성과 민중적 정서에 대한 깊이와 넓이에 비례할 것이다.

아무튼 우리는 이 작가의 무진 노력 끝에 이룩한 토속적 감성의 회복과 그 세계를 높이 평가하면서 이 시대 민중들의 고통과 슬픔, 어둠과 타오름, 허위와 진실에 한결음 더 다가서기를 바라고 싶다. 그것은 결코 성실하고 집요한 노력만으로 되는 것이 아니고 민중적 체험과 사상적 성숙을 통해서 비로소 이룩되어질 수 있다고 믿는다.

『이상국』, 에이엠아트 2013

박한진
─ 궁핍한 시대의 화가

　박한진(朴漢鎭)은 대학을 졸업한 지 꼭 20년 만에 처음 개인전을 갖는다. 그동안 줄곧 그림을 그려오면서도 앙가주망 연례전(年例展)에 한두 점씩 출품했을 뿐 누구나 해보는 국전(國展) 출품도 자비(自費) 개인전도 한번 하지 않았다. 그 이유가 무슨 결백증이나 겸손, 물질적 어려움 혹은 비타협적인 고독한 삶을 고집하고 있기 때문이 아닌 것 같다. 그도 남들처럼 한 직업인으로서 생활할 뿐 아니라 남들과 같은 삶에 대한 관심과 소망을 가지고 살고 있다. 그러면서도 대다수 화가들이 가는 길을 밟지 않고 있는 것은 그들과 다르게 세계를 보고 생각하고 그리고 있기 때문이다. 그림을 그리는 행위, 발표하는 것, 그림의 내용이 모두가 그에게는 우리 시대의 메마른 삶과 정신을 드러내는 일인지도 모른다. 말하자면 그는 궁핍한 시대의 화가인 것이다.

　내가 이 화가를 주목하게 된 것은 그가 앙가주망전에 참가하면서 출품한 「허재비」 「보」를 통해서이다. 단순화된 형태와 속도감 있는 필촉으로 그린 이 반추상(半抽象) 형식의 작품에는 메마른 시대를 사는 이 화가의 깊은 체험과 통찰이 있고 불안 내지 지적 시니시즘(cynicism) 같

은 것이 담겨 있었다. 베니어판에다 날카로운 못으로 긋고 혹은 먹선으로 사람의 얼굴을 기하학적으로 추상한 작품에서 그 지적 시니시즘은, 아니 메마르고 황량한 삶의 시각이 더욱 잘 나타났었다. 그후 한때는 아르퉁(H. Hartung)류의 선묘의 그림, 반대로 직선과 사선을 교차시킨 기하학적 추상화를 그리기도 했는데 이 역시 단순한 조형적 시도

박한진 「장승」, 1981년.

이상의 것이었다. 1978년을 전후하여 그는 하나의 주제, 즉 '장승'을 그리기 시작한다. 선과 형태에 몰두하는 이 화가가 장승의 기괴한 얼굴과 특이한 형태에 이끌렸기 때문인지 모르겠다. 그리하여 그는 장승의 재현적·민속적 의미보다는 형태의 주술적 성격을 추구하고 그것을 그 특유의 지적 시각으로 변형시키면서 이 시대의 삶을 새겨나간다.

그의 조형의 기본은 선과 평면이다. 그리고 비규칙적인 기하학적 형태와 그 비례 및 상호관계를 중심으로 전개된다. 선과 면의 단순화, 면의 분할과 조합, 대비와 대칭의 깨뜨림에서 오는 미묘한 변화, 색채의 우울한 하모니, 이 모두가 엄밀한 계산과 깊은 통찰력에 의해 진행된다. 그의 선은 지적이고 면은 냉랭하고 거부적이다. 여기에 두 눈을 그려넣음으로써 문득 인간의 숨결을 불어넣고 독특한 정서를 유발시킨다. 그

것은 기하학의 예찬이 아니고 기하학의 인간화이며 이 특이한 방식을 통해 이 시대의 메마르고 황량한 삶을 드러낸다. 그의 그림은 따라서 순수한 예술적 숙련과 그의 삶에 대한 비전과의 결합으로 이루어진 것이다. 그리하여 그의 그림은 초기에 비해 점차 엄격해지고 정제되어진 반면 초기의 지적 시니시즘에서 지적 유머로, 감추어진 아이러니로 바뀌어간다.

그는 쉴 새 없이 선을 긋고 형태와 형태의 관계를 탐구한다. 나는 이 글을 쓰기 위해 그의 작품들을 전부 보아야 했는데, 그가 한 작품을 만들기 위해 수십점씩 스케치한 것을 보았고, 하나의 모티프를 수없이 반복·변형시키면서 결정적 형태를 얻을 때까지 그린 그 많은 스케치 더미를 뒤지다 지쳐버렸을 정도였다. 스케치 더미를 뒤지면서 나는 "아무 것도 별안간 나타나지 않는다. 그것은 자라남에 틀림없다. 혼자 자라지 않으면 안된다. 드디어 그러한 작품이 나올 때면 ─ 그것이야말로 정말 훌륭한 거다"(클레P. Klee)라는 말을 상기했다. 이처럼 훌륭한 것이 나왔다고 생각했을 때 그는 그것을 유화로, 수채화로, 혹은 나무로 깎아서 재료와 매체가 다른 데서 오는 조형의 맛을 추구한다. 단순히 조형의 맛만이 아니라 어떤 의미 있는 세계, 의미 부여를 시도한다. 이를테면 근작(近作)에서 보는바 장승의 주술적인 형태나 군상(群像)을 그리고, 그 속에 이 시대의 상징적·현실적 의미를 투영하는 작업을 해간다. 이 작업은 또 언제까지 계속될지 알 수 없다.

박한진은 몬드리안(P. Mondrian)이나 클레 같은 '위대한 개인주의자'의 혈통을 잇고 있는 것처럼 보인다. 우리가 그의 그림에서 '모더니즘 이후'(late modern)보다는 모더니즘의 체취와 감각을 더 많이 느끼는 것도 그 때문이다. 하지만 그가 추구하는 것은 순수한 조형이나 삶의 저편이 아니라 궁핍한 이 시대의 현실성이다. 그것이 때로는 너무 금욕

적이고 단조로운 감을 주기도 한다. 따라서 이 단조로움을 깨고 보다 더 리얼리스틱해짐으로써 그는 모더니즘의 한계도 벗어날 수 있으리라 생각된다.

박한진 작품전, 서울미술관 1981년 11~12월

박한진 작품전 서문

자기가 살고 있는 시대에 맞서 끊임없이 생각하고 작업을 게을리하지 않는 화가를 지켜보는 일은 평론하는 사람의 임무요, 즐거움이다. 더구나 그의 생각과 작업이 치열한 과정을 거쳐 점차 넓어지고 깊어져 어떤 진전을 드러냈을 때 그것을 추적하고 평가하는 일은 더욱 큰 즐거움이다. 그러한 화가의 한 사람으로 박한진을 나는 일찍부터 주시해왔었고 그의 첫번째 작품전 때 그 점에 대해 쓴 바 있다. 그후 4년이 지난 지금 그가 그동안에 그려놓은 작품들을 하나하나 살펴보면서 이 화가가 얼마나 진지하게 사고하고 작업하는 화가인가를, 그리고 그간의 작업이 얼마나 의미 있는 진전을 했는가를 확인하면서 다시 이 글을 쓰게 되었다.

내가 박한진을 주시한 것은 앞서 말한 사실 이외에, 그의 작업이 이 시대의 삶의 어떤 국면을 예리하게 드러내고 있다는 것, 또 그의 표현 형식이 "눈에 보이는 세계가 아니라 보이지 않는 세계를 볼 수 있게 그리는" 독특한 언어의 화가라는 점에서였다. 보이지 않는 세계를 볼 수 있게 그리는 데는 여러 방식이 있겠으나 이 화가는 그것을 철두철미 형

(形)을 통해서 추구한다. 모든 화가는 형(形)을 통해서 사고하고 세계에 대한 시각과 인식을 심화시켜간다고 하지만 말의 바른 의미에서 그렇게 하는 화가는 실제로 많지 않다. 그가 얼마만큼 형을 중시하고 형을 통해 사고하고 세계를 인식하는가는 그의 첫번째 작품전에서 이미 보여졌거니와 이번 작품들에서도 전혀 변함이 없다. 그에게 있어 추상인가 구상인가는 그다지 중요하지 않다. 그것은 선택의 문제가 아니라 방편이다. 중요한 것은 이 시대를 바라보는 그의 일정한 시선이고 사고이며 그것의 궤적이 나타내주는 회화적 진실이다.

첫 작품전 때의 그림은 메마르고 황량한 이 시대의 삶에 대한 시각이었다. 그는 그것을 '장승'을 모티프로 한 형의 갖가지 변주를 통해 드러내었다. 그리고 그 형은 한국의 장승 형태가 아니라 그것을 기하학적으로 추상한 지적(知的) 형태였으며 그 표현성도 매우 지적이고 서구적인 것이었다. 말하자면 서구 모더니즘의 세례를 받은 지적 시니시즘 혹은 지적 유머의 세계였다. 그러나 이번 작품들에서는 형태의 변화를 보여줄 뿐만 아니라 그 변화는 사고의 전환을 수반하고 있다. 여기서도 여전히 '장승'을 모티프로 삼고 있기는 하지만 그 형태는 이미 기하학적이 아닌 따라서 한국적인 것으로 되고 그렇게 물상화(物象化)된 장승 형태가 상징하는 한국인의 삶을 드러내려 한다. 그는 장승을 나무막대기로 변형시키고 그것을 아무렇게나 내던져 얼키설키 쌓인 모양을 통해 인간의 존엄성이나 가치가 박탈된 삶의 황량함을 보여주는가 하면, 장승들을 화면 가득히 그려놓아 마치 묘지 풍경을 연상시킴으로써 잠들지 못하는 넋들의 세계를 드러낸다. 그런가 하면 더욱 자유스럽게 추상하고 변형시켜 배치한 새까만 형태들(혹은 그 반대의 이미지)에서 우리는 섬찟한 충격을 받는다. 새까만 형태 — 형체는 불타 없어지고 그 넋은 허공에 올라 같은 운명의 넋들이 울부짖으며 도는 듯하다. 작가 스스

박한진 「장승 ─ 기다림」, 1985년.

로 "고통 받고 쫓겨나 육신은 불에 타고 넋만이 아무 데도 자리 잡지도 잠들지도 못하고 허공을 떠도는"에 대해 생각하고 있다고 말한다. 시인 (詩人) 김지하 씨가 "이 세상에서 쫓겨나 가없는 고통의 바다를 헤매이는 수많은 살아 있는 중음신(中陰神)들"에 관해 말한 바 있지만, 그와는 전혀 다른 시각에서, 전혀 다른 방식으로 사고하고 작업해온 이 화가가 이 땅의 민중의 삶에 대해 비슷한 인식과 상상력을 보이고 있다는 것은 매우 흥미롭다.

이 화가의 형에 대한 감성과 사고는 다시 진전하여 이번에는 '장승'의 또다른 변형이라 할 복면(腹面)의 형태로, 복면의 군상(群像)으로 나타난다. 이 군상은 천태만별하나 모두 같은 운명의 존재들이며 그러면서도 서로가 서로에 대해 전혀 낯설고 피가 통하지 않는 세계인 듯이 보인다. 그것은 고통받다 죽은 후 잠들지 못하고 울부짖으며 떠도는 넋들

의 세계인 동시에 메마르고 고통받는 현실의 세계인지도 모른다. 여기서 이 화가의 사고는 종교적이거나 영적인 것에 있지 않고 이 시대를 사는 위의 삶을 겨냥하고 있다. 그렇기 때문에 그의 그림은 보는 이에게 섬찟하고 무서운 현실성으로 다가온다.

4년 전 첫 작품전 때 더 정확히는 1978년경부터 지금까지 그는 같은 모티프, 같은 주제로 작업하고 있다. 그리고 이 시대를 궁핍된 시대의 삶으로 보는 시각에도 큰 변화가 없다. 그러나 형태와 감성에 있어, 사고에 있어서는 적지 않은 변화를 보여주고 있다. 초기의 기하학적이고 지적인 형태의 '장승' ― 지적 시니시즘에서 지금의 비정형적이고 상징적인 '장승' ― 민족적 리얼리티로의 변화, 초기의 하나의 '장승' 또는 한쌍의 '장승' 형태에서 지금의 무수한 '장승' 군상으로의 변화는 결코 작은 진전이 아니다. 그것은 한마디로 현실인식에서의 질적 변화를 말해주고 있는 것이다.

이제 우리는 그의 작업이 이 시대의 메마르고 황량한 삶만이 아니라 이름없는 민중들의 공동체적 삶에 다가서길 기대해본다.

박한진 작품전, 동덕미술관 1985년 4월

신학철
─ 물체, 인간 그리고 역사

　신학철은 우리나라 30대 화가 중 단연 주목을 받아 마땅한 작가가 아닐까 한다. 그 이유는 여러 각도에서 얘기될 수 있겠으나 나의 생각으로는, 첫째 예리한 관찰력과 풍부한 상상력을 갖춘 화가라는 점이고, 둘째 서구의 현대미술 특히 초현실주의와 팝아트 및 포토리얼리즘의 발상과 시각과 기법을 주체적으로 종합·발전시켜 자신의 그림세계를 확립하고 있다는 점이고, 셋째는 주요 관심이나 사고가 이 시대를 사는 우리의 현실적인 제문제를 겨냥하고 있다는 점이다. 서구의 현대미술의 흐름에 분별없이 커밋(commit)하기 십상인 우리의 풍토에서 이만한 작가를 찾아보기도 쉬운 일이 아니다.

　신학철은 1960년대 말 전위미술 그룹의 하나였던 'A·G'의 동인으로서 작품활동을 시작했다. 거기서 그는 낡은 시대의 낡은 미술을 부정하고 새로운 시대의 미술로서 현대미술을 적극적으로 수용하고 그 사고와 기법을 왕성하게 경험한다. 그후 점차 현대미술 일반이 갖는 부정적인 측면에도 눈을 돌리면서 부정의 부정을 거듭했다. 그것은 회의와 갈등의 연속이고 자신과의 싸움이었으며 이 기나긴 과정을 통해 마침내

자기와 자기 바깥의 세계에 대한 새로운 인식에 도달한 것이다. 그러한 과정이 그의 작업에 그대로 반영되어 있다.

이번 작품들은 시기적으로나 형식 면에서 세 단계로 확연하게 나누어지는데 그 첫번째는 오브제 작품에 몰두했던 1970년대 중반부터이다. 캔버스에 그리는 작업을 그만두고 이 특이한 작업에 착수하게 된 동기와 경험을 그는 이렇게 적고 있다.

모든 사물들이 내가 아닌 관념이나 외부적인 것의 영향에 의한 베일을 통해서 보여졌으며 그러한 감각에 의해 작품이 이루어졌음을 알게 되었다. 이러한 의문은 점점 뚜렷해졌고 현실화되었으며 마치 대항하기 힘든 괴물로 둔갑해버렸다.

『구토(嘔吐)』의 주인공 로깡땡의 말을 연상시키는 이 체험은 이 작가의 사고와 작업의 출발점이요, 핵심이 된다. 어느날 우연히 주변에 있던 한 물체의 기괴한 형태에 착목하고 그것에 손질을 가하자 생명체로 둔갑하면서 인간을 침범하는 마성(魔性)을 발휘한다. 이 체험이 사물의 리얼리티에 대한 날카로운 관찰과 상상력을 자극한 것이다. 이같은 체험은 물론 그 혼자만의 것도 아니고 새로운 것도 아니다. 초현실주의자들의 사고와 작품에서, 더 넓게는 현대미술가들의 제작 노트에서 얼마든지 찾아볼 수 있다. 그러나 이것이 그에게는 실존주의적 관념이나 초현실주의 교리로서가 아니라 자신의 심각한 시각체험이었다는 점에서 중요하다.

이후부터 그는 "관념적인 데서 얻어진 무한의 자유와 자율적인 조형에서 벗어나기 위해 작품에 나를 몰입시키려" 관념이 아닌 사물 그 자체에 부단히 다가서고 부딪힘으로써 현실을 획득하려 한다. 그리하여

신학철 「부활 1」, 1979년.

"이젠 외진 곳에서, 내면의 심연 속에서 그리고 높은 산정에서 내려와 현재 속에 나 자신을 던져야 하겠다"라고 결심한 것이다. 이 의식의 첫 단계에서 한 작업이 오브제 작품들이다. 그의 오브제 작품은 버려진 물체들을 모아 손질을 가해 조립시킨 것들인데, 물체 또는 물질이 어떻게 마성을 띠고 인간을 침범해오는가를 보여준다.

사물에 대한 이같은 의식은 더욱 명료성을 띠고 발전하여 다음 단계에서 우리가 살고 있는 일상적 세계로 향한다. 대량생산과 대량소비의 사회, 지칠 줄 모르고 공격해오는 그 엄청난 현실에 주목한다. 이 현실을 관념으로가 아니라 실체로서 보게 하기 위해 그는 우리 주변에 범람하는 각종 상품 광고나 광고 사진에 착목하고 그것을 아상블라주(assemblage) 혹은 꼴라주의 방식으로 표현한다. 사진은 실물이 아니지만 실물에 맞먹는 시각적 호소력을 지니며 그것을 비합리적으로 늘어놓거나 하나의 형상으로 조립할 때 예기치 않은 환각을 불러일으키고 우리의 시각적 충격을 배가시킨다. 그뿐만 아니라 그것은 마성을 띠고 우리를 엄습한다. 이를 십분 활용함으로써 그는 물질에 침범당하는 인간, 강요된 소비와 욕망에 지배되고 점령당하는 현대인의 모습을 통렬하게 폭로하고 풍자한다. 그의 꼴라주 작품은 대량소비 사회에 대해 가지는 우리의 일상적 관념에 일격을 가하고 보다 직접적으로 진실에 다가서게 하는 것이다.

사물 또는 현실의 구체성에 대한 사고와 시각은 더욱 심화되면서 이

번에는 우리의 역사적 삶에로 향한다. 그는 역사를 관념으로가 아니라 구체적인 실체로 파악하고 또 그렇게 보여주려고 한다. "글을 쓰듯 그리려고 한다. 회화성과 문학성을 오래전부터 결합시키려 했다. 추상적인 세계가 아닌 보다 직접적인 세계를 표현하려는 생각에서, 이는 회화언어를 보다 구체화시키는 일이다." 여기서 그는 캔버스에 돌아가 꼴라주 대신 포토몽따주, 포토리얼리즘의 기법을 통해 우리의 근대사를 생생한 리얼리티와 놀라운 상상력으로 그리기 시작한다. 외적의 침략과 박해, 저항과 해방, 전쟁, 민족의 분단 그리고 거듭된 민중의 수난 이렇게 우리의 근대사가 몸부림치는 거대한 덩어리로서, 마성을 띤 존재로서 보는 이에게 달려들고 우리의 잠든 의식을 때린다. 그의 작품은 역사의 서술이나 역사적 지식의 도해가 아니다. 그 점에서 보면 미흡하고 불만도 있을 수 있지만 거기서는 맛볼 수 없는 감동을 안겨준다. 이같은 그림은 우리나라의 어느 화가도 일찍이 그리지 않았고 그리려고도 하지 않았다. 이 하나만으로도 그는 높이 평가되어야 하리라고 본다.

처음 오브제 작업에서 비롯한 그의 직업이 세계인식에로까지 나아갔다는 사실은 놀랄 만한 일이다. 실제로 그의 작품들은 앞에서 말한 바와 같이 주제·형식·기법 면에서 세 단계(혹은 세 유형)로 구분된다. 하지만 그 밑바닥에는 수미일관된 정신이 흐르고 있다. 그 정신은 바깥에서 주어진 것이 아니라 사물 그 자체와 대결한다는, 철두철미 내면적인 데서 이루어진 것이다. 그리고 그것은 대단히 철저하고 성실하게 전개되었다. 현대미술의 온갖 발상과 형식과 기법을 받아들이고 이를 주체적으로 종합·발전시켜 독자적인 그림세계를 확립할 수 있었던 것도 그 때문이다. 그의 작품에서 우리는 여러가지 결점과 불만을 얘기할 수도 있을 것이다. 이를테면 주제의 선택 범위가 단순하다거나 표현이 너무 유형화되어 있다거나 유화의 경우 색채가 없다거나 달리(S. Dali)식 표현

이 거슬린다거나 하고 말이다. 이러한 불만은 그가 거둔 성과에 비하면 실로 사소한 것이다. 이제 우리는 어느 나라에 내놓아도 떳떳한 화가를 또 한 사람 가지게 된 것이다.

신학철 작품전, 서울미술관 1982년 9~10월

김경인
― 문제작가·작품전 추천사

김경인(金京仁, 1941년 인천 출생)

1971~78년 창작미술협회전 출품

1972~78년 한일 작품교류전(서울, 복강福岡)

1974~81년 제3그룹전 출품

1979년 관훈미술관 개관 기념 12인 신예작가 초대전

1980~81년 오늘의 작가전 출품

1981년 중앙미술대전 초대 출품

1981년 개인전(미술회관)

추천 출품작

「질시(疾視)」145.5×112.1cm, 아크릴, 1981년.

「여인(女人)들」145.5×112cm, 아크릴, 1981년.

「줄타기」120×120cm, 유채, 1980년.

김경인 「질시」, 1981년.

　지난해 미술회관에서 열렸던 김경인의 첫 개인전(10. 29~11. 3)은 여러 면에서 우리의 주목을 끌었지만 무엇보다도 중요한 점은 리얼리스트로서의 그의 면모를 유감없이 보여줬다는 데 있다. 그것은 첫째 그가 리얼리즘의 정신을 충실히 구현하고 있다는 점이고, 둘째 국제주의의 흐름과 상업주의 관행에 맞서 자신의 시각을 당당히 실현하고 있다는 점이었다.

　우리의 화가들은 리얼리즘을 외계의 실재에 대한 기계적 묘사로만 이해하고 그러한 방법은 이미 낡은 것이라 여기고 있다. 한편 리얼리즘을 '당대 사회현실의 객관적 재현'으로 바르게 인식하고 있는 작가라 하더라도 그렇게 그리는 그림은 불순한 것이라고 생각하는 경향이 있다. 당대 사회현실을 그리는 일은 회화의 오랜 전통일 뿐 아니라 그것을

객관적으로(또는 비판적으로) 그림으로써 삶의 진실을 드러내고자 하는 일은 어느 시대 어느 사회에서나 정당성을 갖는다. 리얼리즘이 19세기 유럽의 리얼리스트들에 의해 정립되고 그후도 계속 유럽과 미국에서 중요한 예술형식의 하나로 발전해오고 있는 이유도 그 때문일 것이다. 그러나 이러한 리얼리즘은 우리의 근대·현대화가 중 그 누구도 시도한 바 없었으며 그런 점에서 김경인은 처음으로 나타난 리얼리스트 중의 한 사람이며 그의 작업은 획기적이라고 할 수 있다.

다음으로 김경인은 국제주의의 흐름을 좇거나 고객의 취향에 맞는 그림을 그리기를 거부하고 자신이 속한 사회적 삶을 자신의 언어로 그리고 있다. 그같은 태도와 작업은 실로 주체적이면서 진정으로 창조적인 것이다.

김경인이 추구하는 회화는 리얼리즘이지만 그것은 대상을 기계적으로 묘사하는 진부한 사실주의가 아니다. 그는 회화적으로 표현할 수 있는 온갖 형식과 방법을 구사하고 또 개발하고 있다. 이를테면 데포르메 (déformer), 상징, 은유는 물론 경우에 따라서는 캐리커처(caricature), 낙서, 몽따주 그밖에 각종 기호까지도 동원해서 사용한다. 그렇기 때문에 그의 언어는 매우 신선하고 현대적이다. 요컨대 그는 리얼리즘의 방법적 혁신을 꾀하고 있고 그것은 종래의 리얼리즘에서 진일보하고 있다. 우리가 그를 단순한 리얼리스트로서가 아니라 회화적으로 탁월한 작가로 보는 이유도 이러한 방법적 혁신에 있다.

그렇다고 김경인의 작품이나 작업이 모두 뛰어난 것은 물론 아니다. 주제의 선택에서나 표현방법에서 관념적인 것이 더러 있고 상징과 은유, 관념과 지각 사이가 모호하고 그 때문에 리얼리티가 결여된 작품도 있다.

앞으로 더 두고 볼 일이지만 아무튼 이같은 결점에도 불구하고 그는

리얼리스트로서 인간의 삶의 현실을 그리는 회화의 복권(復權)을 꾀하고 있다는 점에서 나는 그를 우리 화단의 문제작가의 한 사람으로 꼽는데 주저치 않는다.

81년 문제작가·작품전, 서울미술관 1982년 1~2월

김인순
─ 동시대의 경험과 사고와 진실을

　김인순 씨는 지금 유복한 중산층 가정의 주부이다. 대학 시절에는 미술을 했지만 회화의 정규적인 코스를 밟아 그림 공부를 한 사람이 아니다. 그러한 사람이 어떻게 그림을, 그것도 개인전까지 가지게 되었는가 하는 것이 우선은 궁금한 점일 것이다. 우리의 일상적 통념으로는 그럴 경우 대개는 여가를 보내기 위한 취미활동쯤으로 보기 마련이요, 사실 대다수의 경우가 그러했다. 그런데 막상 그녀의 그림을 보면 취미활동이라기에는 너무도 진지하고 의욕이 넘치며 아마추어의 영역을 벗어나고 있다. 그 점이 일단 우리를 놀라게 한다.

　내가 김인순 씨를 알게 된 것은 우연한 기회를 통해서이다. 몇년 전 한 화가로부터 그가 아는 주부화가들의 크로키전에 와달라는 연락을 받고 그 전시장에 들른 적이 있었다. 거기서 나는 그들과 그림에 관한 이러저러한 질문을 받았고 여러가지 의견을 나누었는데 그때 바로 김인순 씨는 내 대답에 대해 의문을 제기하며 꼬치꼬치 따지고 들었고 더러는 미술대 학생 이상의 관심과 질문을 해와 일순 곤혹스럽게 만들기도 했다. 그래서 나는 상당히 열의가 있고 책도 보고 생각도 하는 분이

김인순 「배달동포의 모습이었던」, 1984년.

있구나 하는 정도로만 생각하고 헤어진 바 있다. 그후도 몇차례 자리를 같이할 기회가 있었는데 그때마다 그녀의 질문 공세는 여전했고 그 관심도는 대단했지만 한 주부의 호사 취미 이상으로 받아들이지 않았었다. 그러다 얼마 전 그녀로부터 작품전을 할까 하는데 그림을 봐주었으면 고맙겠다는 연락을 받았고 그래서 처음으로 그녀의 작품을 보게 되었다. 작품을 한점씩 보아나가는 동안 나는 그만 놀라고 말았다.

그 놀라움이란 반은 그녀에 대해 가졌던 나의 선입견 때문이고 반은 그 그림들의 특이함 때문이다. 그 특이함은 누구의 작품을 모방한 흔적도 비슷한 곳도 찾을 수 없을뿐더러 전문 화가들의 저 상투성으로부터 벗어나 있다는 점이다. 그녀는 어느 작가도 누구의 시선도 전혀 아랑곳

하지 않고 자신이 생각하며 그리고자 하는 것, 자신이 그릴 수 있는 것을 아무 거리낌 없이 무모하리만큼 대담하게 그려놓고 있는 것이다. 그렇기에 우리는 그녀의 그림에서 역설적으로 개성적이고 분방한, 신선한 느낌을 받게 된다. 또 하나는 그녀가 세계에 대해 갖는 시각——동시대의 경험과 사고와 진실을 자신의 언어로 드러내고 있다는 점이다. 동시대의 삶에 대한 비극적인 체험, 결코 주관적이 아닌 냉정한 인식이 바탕에 깔려 있다. 그 때문에 그녀의 유복한 생활에도 불구하고 그림은 어둡거나 회색의 모노크롬이고 때로는 닫힌 세계, 한계 상황으로 그려지게 된 듯하다. 어떻게 보면 이같은 태도와 시각은 아마추어리즘일지 모른다. 그러나 그녀의 아마추어리즘은 전문 화가보다 훨씬 현실적이고 건강하다. 우리가 주목할 것은 바로 이 점이다.

그녀는 동시대의 삶을 인체를 통해 말하며 그것은 상당한 호소력과 전달성을 지니고 있다. 인체를 통해 동시대의 개인적·사회적 삶을, 그 체험과 진실을, 어두움과 메마름, 고달픔과 지리함, 거짓과 역겨움, 억압당한 의식, 그리고 온갖 기억과 상처를 드러내고 있다. 이런 솜씨는 결코 그녀가 만만치 않은 실력을 갖춘 화가임을 말해준다.

그러나 그녀의 그림은 아마추어리즘의 건강함과 아울러 결점도 동시에 드러내고 있다. 화면구성의 엉성함, 때때로 지나친 관념적 표현, 미숙한 표현력 등이 그러한 예인데, 이러한 결점을 보완하면서 어떻게 자신의 건강하고 신선한 시각을 발전시켜갈 수 있을지 지켜보아야 할 것 같다.

<div align="right">김인순전, 관훈미술관 1984년 11~12월</div>

유관호
― 표현의 명쾌함과 정직성

　유관호가 전공한 분야는 그래픽 디자인으로 그 관련 기관에서 종사했고 개인전도 몇차례 가진 바 있으며 지금은 대학에서 그것을 가르치고 있다. 그래서 사람들은 그를 그래픽 디자이너 혹은 디자인 선생으로 알고 있다. 그러나 정작 그 자신은 그것을 직업으로 생각할 뿐 결코 그 일에 만족하지 않는다. 디자인은 보다 실용적이고 외적 조건에 제약을 받아야 하는 데 반해 회화는 정신과 사고를 자유롭게 표현할 수 있다는 생각에서 일찍부터 그는 이 양자를 병행해왔고 회화에 적지 않은 시간과 정열을 쏟아왔다.

　그는 디자인과 회화를 엄격히 구별하고 디자인에 대한 회화의 우위를 주장하는 통념에 크게 반발한다. 같은 시각예술인 만큼 '조형'이나 '표현'이란 측면에서 차이나 우열이 있을 수 없다는 생각 때문이다. 이러한 생각과 믿음은 정당하다. 그러므로 중요한 것은 실용적인가 아닌가에 있지 않고 작가의 정신이 무엇이며 그 정신과 사고를 어떠한 언어와 형식으로 표현하고 있는가, 표현된 내용의 예술적 의미는 어떠한 것인가에 있다. 디자인과 회화를 구별하고 디자인에 대한 회화의 우위를

말하는 것은 이미 낡은 생각이다. 더구나 디자이너는 디자인만 해야 한다거나 화가는 디자인을 할 수 있지만 디자이너는 회화를 할 수 없다는 생각은 시인이 소설을 써서는 안된다는 사고방식만큼이나 잘못된 편견이다. 그럼에도 우리 미술계에서 그같은 편견이 통용되고 있는 이유는 아직도 19세기적인 예술개념에 사로잡혀 있기 때문이고 더 현실적으로는 서로의 영역을 침범당하지 않겠다는 이기주의 때문이다. 그리고 이 이기주의가 우리 미술의 활기찬 발전을 저해하는 요소의 하나가 되고 있다. 현대미술에서 이른바 '디자이너'가 훌륭한 화가이며 회화의 지평을 넓힌 예는 얼마든지 있다. 그러나 우리의 경우는 그러하질 못하다. 유관호는 바로 여기에 도전하는 미술가이며 우선 그 점에서도 우리의 관심을 끈다.

유관호는 회화를 가지고 개인전을 갖기는 이번이 처음이다. 사실 그는 그의 직업적인 일과 틈틈이 소묘를 하고 시각언어와 표현형식을 연구하며 그림을 그려왔다. 그는 소묘가로서도 결코 남에게 뒤지지 않는 능력을 가지고 있다. 처음 그는 구상적인 회화를 그렸으나 얼마 전부터 추상화에 몰두하기 시작했고 근래에는 눈에 보이지 않는 생명체의 움직임을 주제로 한 작업을 해오고 있으며 이번 작품들도 그러한 작업의 일환이다. 이 일련의 작품들은 "우주적 활력을 역동적 감각으로 나타내야 한다"라고 선언한 저 미래파 화가들의 작품을 연상시킨다. 물체들이 맹렬하게 질주하고 소리치고 충돌하며 장대한 우주적 공간을 창조하고 있다. 거기에는 금속과 같이 강하고 빛남, 스피드, 다이너미즘, 열광이 충만해 있다. 그것은 우리 시대, 곧 20세기 문명의 시각과 감수성이며 그의 비전은 차라리 미래적이라는 느낌을 준다. 그의 판화가 날카롭고 직설적이고 시원한 느낌을 주면서도 한편 디테일이 섬세하고 정밀한 데 비해 회화는 디테일에 얽매이지 않고 활달하고 다이내믹하다. 그

러나 그의 회화에서 무엇보다도 소중한 것은 사고의 솔직함과 표현의
정직성이다. 거의 자기 속과 솜씨를 다 드러내 보이는 솔직함과 정직성
은 다른 화가들에게서 찾아보기 힘든 이 작가의 미덕이다.

미술에 대한 성낭한 신념, 결고 호사가로서가 아닌 회화에의 집념, 그
리고 정직성을 잃지 않고 있는 한 우리는 이 작가를 믿고 앞날을 기대해
도 좋을 것이다.

유관호 개인전, 석화랑 1984년 9〜10월

정은기
── 정은기의 작품전 「천(泉)」에 부쳐

 정은기(鄭恩基)의 이번 작품전은 좀 이색적이다. 갖가지 모양의 분수 조각을 주로 하여 '샘'이라 이름 붙이고 그 사이사이에 추상작품들을 배치한 것으로, 특히 분수조각은 우리 조각가들한테서는 흔히 만들어지지 않기 때문이다.

 작가의 말을 빌리면 돌을 다듬고 온갖 돌들의 형태와 씨름하는 동안 문득 돌과 물과의 상호작용에 관해 생각하게 되고 그것이 분수조각을 착상하게 되었는데 이 착상은 문희수(文喜洙) 씨와 만나면서 이번 전시회로 구체화되었다는 것이다. 돌은 물과 깊은 관련을 가진 재료이니만큼 그러한 착상은 매우 자연스럽고 조각가라면 누구나 분수조각에 관심을 가져봄 직하지만 아직은 관심의 대상이 되고 있지 않다.

 이 작가가 이런 착상을 하게 된 데에는 작업 과정에서의 생각의 발전 말고도 예술의 사회화 내지 조각가의 사회적 참여 ── 조각이라는 예술을 어떻게 사회화하고 대중과의 거리를 좁힐 것인가에 대한 그 나름의 관심이나 신념과도 무관하지 않은 것 같다. 그가 말하는 '사회화'란 작품의 사회성보다는 그 기능인바, 예술이 보는 이를 즐겁게 하고 보다 많

은 사람들에게 즐거움을 제공하는 것이라면 분수조각만큼 합당한 것도 드물 것이다.

분수조각은 말만 들어도 가슴 설레게 하는 매우 환상적이고 생동감 넘치는 예술이다. 또 그것은 작품의 의미를 묻지 않고도 누구나 있는 그대로 보고 즐길 수 있는 대중적 예술일 것이다. 그런가 하면 분수조각은 환경과 가장 밀접한 관계를 가진 분야이며 따라서 도시 속에 자연을 끌어들이는 일이라고 해도 과언이 아니다. 사실 산과 들, 개울을 흐르는 물 이상으로 더 좋은 자연은 없다.

그러나 오늘날 자연은 날로 파괴되고 환경은 오염되고 도시는 병들어가고 있다. 시급한 일은 이를 되살리는 것이겠으나 그건 한 예술가의 힘 밖이다. 그러므로 최소한 인간다운 삶을 위한 환경을 만드는 일, 교외에 자주 못 나가는 사람들에게 맑은 물과 물소리 그리고 그 눈부신 흐트러짐으로 지친 마음을 적셔주는 것이나마 만들어주는 것이 생각 있는 조각가가 해야 할 일의 하나인지도 모르겠다.

분수조각을 말할 때 무엇보다도 환경과의 관계를 떠나 생각할 수 없다. 그 때문에 반드시 광장이나 로터리, 대공원 혹은 부자의 정원에서 물을 뿜어 올리게 할 이유는 없다. 도시인에게 휴식을 주는 공간이면 어디에나, 장소와 주위 환경과의 관계를 고려하여 그 크기나 형태를 달리하여 만들어지는 것이 중요하다. 또 분수조각도 조각인 한 조각적이어야 함은 물론이다. 그러나 물과의 상호관계가 전제가 되므로 물의 운동과 역학 및 형태와 떼어놓고 생각할 수 없다. 그런 점이 무시된 조각은 물의 운동을 겉으로 꾸며주는 한갓 장식에 지나지 않으며 그같은 우스꽝스런 것들을 우리는 주변에서 너무도 흔히 보고 있다. 분수의 주변에 나체상을 배열한 것이라든가 반대로 금속 파이프를 통해 기계적으로 물을 뿜게 하는 장치 따위가 그러하다. 진정한 분수조각은 그러므로 물

정은기 「바위」, 1985년.

의 크고 작은, 강하고 약한 분출의 운동과 형태에 조응하는 것이라야 할 것이다.

이 작가는 이러한 점들을 깊이 인식하여 작품이 놓일 위치와 환경, 그리고 분수의 갖가지 모양과 기능과 크기를 면밀하게 고려하여 그야말로 물과 돌이 상호작용하고 조응하는 작품을 시도하고 있다. 20여점의 작품들은 모두 놓일 위치와 형식을 달리하고 있어 어떤 것은 우람한 산맥을, 어떤 것은 한적한 곳에서 솟아나는 옹달샘을 연상케 한다.

한편 재료는 대개 청석(靑石)으로 하고 형태는 우리의 민예품의 그것을 발전시키거나 함으로써 재료나 형태 모두 토속적인 친근감을 주고 있다.

반면 물의 운동과 형태를 추상적으로 예상한 나머지 잘 맞아떨어지지 않는 것도 있고, 자연적이고 유기적인 형태보다는 자신이 추구하는

관념, 이를테면 음양(陰陽)의 시각화처럼 강제한 것도 없지 않다. 이같은 결점은 그러나 이 작가의 신념과 착상, 시도에 비하면 하찮은 지적에 지나지 않는다.

아무튼 우리는 이 작가가 메마르고 병든 도시환경을 사람이 사람답게 어울려 사는 도시로, 도시인들에게 잠시나마 휴식과 즐거움을 제공하기 위해 남다른 노력을 하고 있음을 확인하면서 그의 분수조각들이 우리의 메마른 마음을 적셔주는 샘으로서나 조각작품으로서 더욱 빛나는 것으로 발전하기 바라며 박수를 보낸다.

정은기 작품전, 대구은행 본점 광장 1985년 10월

정종해 작품전 서문

　　현정(玄丁) 정종해(鄭鐘海)는 일찍이 국전과 중앙미술대전에서 수상하면서 우리 동양화단의 촉망되는 신인으로 주목을 받았다. 그후 30대 소장화가 그룹인 '일연회(一硯會)'의 멤버로서 매년 작품을 발표해왔고 1980년에는 그의 직장이 있는 대구에서 첫 개인전을 가진 바 있다. 이 첫 개인전은 그의 능숙한 기량과 사고, 진로까지도 예시해준 드물게 충실한 작품전이었으나 지방이라는 핸디캡 때문에 이렇다 할 평가를 받지 못한 채 끝난 아쉬움이 있었다. 그로부터 5년, 이번에는 두번째 개인전을 서울에서 갖게 되었다. 그는 이제 촉망되는 신인이 아니라 우리 동양화의 앞날을 짊어진 30대 중견 중의 한 사람이며 이번 작품전은 그러한 기대와 평가에 부응할 만한 성숙된 면을 보여주는 기회가 될 줄 믿는다.

　　정종해의 동양화에 대한 견해와 신념 그리고 자세는 매우 확고하다. 우선 그는 동양화의 고유한 영역과 세계는 무엇이며 동양화가 급변하는 현대의 물결에 휩쓸리지 않고 살아 있는 '정신의 형식'으로서 계속 존재할 수 있는 길은 무엇인가, 그리고 한국화로서의 주체적 발전은 어떻게 찾아져야 할 것인가 하는 의문을 거듭 제기한다. 이 물음에 대한

정종해 「시나위」, 1985년 전후.

접근은 그러나 결코 서둘거나 극단적이 아니고 개방적이며 신중하다. 말하자면 그는 전통을 고집하거나 노장(老壯)을 부르짖는 복고주의자도, 서구 현대주의에 쉽게 뛰어들고 실험을 앞세우는 진보주의자도 아니다. 그 중용(中庸)의 자세로 전통과 혁신을 동시에 추구한다. 전통과 혁신은 오늘의 우리 동양화가 이룩해야 할 가장 중요한 과제이며 누구나 그것을 부르짖고 있다. 그러나 그 성과는 결코 만족할 만한 것이 아니다. 모호한 절충주의 아니면 형식과 기교 위주의 감각주의로 흐르는 경향마저 있다. 정종해 자신이 이를 경계하면서 이론으로서보다는 작업을 통해 이 어려운 과업을 실현해가고 있다. 따라서 그의 경우 결과보다는 과정이, 조형언어와 표현의 문제가 중시된다. 이는 그와의 잦은 대화에서, 제작 과정을 틈틈이 지켜보는 동안에 확인한 바이지만 그것이 잘 드러나고 있는 것은 역시 그의 작품이 아닐까 한다.

정종해에게 있어 맨 먼저 주목할 점은 그가 자연의 재현이 아니라 정신의 우위를 신봉하는 회화관의 소유자라는 사실이다. 그 점에서 그는

이른바 문인화의 정신을 이어받고 있다. 다음으로 그는 전통적인 화법을 충실히 터득하고 그것을 바탕으로 하여 자유롭고 발랄하며 개성적인 조형을 구사한다는 점이다. 때로는 즉흥적이고 추상적인 표현을 대담하게 구사하지만 그것이 결코 공허한 실험에 빠지는 일이 없다. 그의 그림이 언제나 단단함과 발랄함을 함께 유지하는 요체가 거기에 있을 것 같다.

그러나 무엇보다도 우리가 주목할 점은 동양화의 매체와 기법에 대한 그의 철저한 인식이다. 시인이 '언어'로 작곡가가 '악음'으로 작곡하듯 화가는 지필묵(紙筆墨)과 기법으로 그린다고 하는 인식 말이다. 모필(毛筆) 선의 다양한 표현력, 농묵(濃墨)과 담채(淡彩), 감필(減筆), 발묵(潑墨), 파묵(破墨)과 선염법(渲染法) 등등, 이것들은 대상을 재현하는 수단으로서가 아니라 그 자체가 표현력과 생명을 지닌 회화의 언어이며 회화는 바로 여기서 비롯한다는 생각이다. 이 생각은 언어와 기법의 부단한 갱신으로 나타난다. 그리하여 작곡가가 어떤 모티프를 무슨 악기의 곡에 적합한가를 가려 작곡하듯이, 그는 선을 주로 하여 인물을, 발묵과 갈필(渴筆)로 강 풍경을, 파묵법으로 버들을, 추상적인 먹선으로 산과 호수를, 이렇게 경쾌하고 즉흥적인 소곡(小曲)을 만들어내는가 하면, 온갖 기법을 구사하여 대관적(大觀的) 산수(山水)를 펼쳐 보인다. 온갖 악기의 소리가 엮어내지는 오케스트라와도 같이, 그는 차라리 매체와 기법을 통해 자연을 보며, 이 시대를 사는 자신의 사고와 정신을 담는 작업을 하고 있는 것이다.

이렇게 하여 정종해는 전통과 혁신이라는 어렵고도 지리한 싸움을 계속하여 그 목표를 향해 한걸음씩 나아가고 있다. 이번 작품전은 아마도 그러한 걸음의 한 귀한 기록이 될 것이다.

정종해 작품전, 신세계미술관 1985년 6월

임옥상
― 임옥상의 「아프리카 현대사」에 부쳐

임옥상은 이른바 '1980년대 화가'의 기수 중의 한 사람이자 매우 특이한 개성의 소유자이다. 그 특이함은 우리의 상식 혹은 상투적 감성에 충격을 가하는 형태로 드러난다. 현대미술은 흔히 상식 혹은 관습의 사슬을 넘어서는 데 있다고들 하지만 임옥상만큼 그 말에 합당하는 화가도 우리 화단에는 드물 성싶다. 첫번째 개인전에서 그는 그것을 여지없이 드러내어 보는 이들에게 깊은 인상을 주었었다. 두번째 개인전에서도 그리고 때때로 내놓은 작품에서도 그랬다. 예컨대, 동양화의 산수를 배경으로 앞면에 붉은 흙더미를 그렸다든지, 푸른 들 한가운데 웅덩이를 빨갛게 칠했다든지, 종이부조로 밥상을 만들었다든지, 일상적인 장면을 거꾸로 너무나 상투적인 방식으로 그린다든지 하는 작업들이 모두 그러하다.

그가 이번에 그린 세로 1.5미터, 가로 50미터나 되는 초대형 두루마리 그림만 해도 가히 우리의 상상을 절(切)하는데다가 주제는 아프리카의 현대사이다. 크기에서나 주제에서나 그것은 우리 현대회화에서 없었던 일대 사건임에 틀림없다.

임옥상은 또 유례가 드물 만큼 힘과 순발력을 갖춘 화가로 알려져 있다. 마치 불도저와 같은 힘으로 자신이 말하고자 하는 것은 무엇이건 거침없이 그려낸다. 그의 그림을 대하는 사람이면 누구나 먼저 그 엄청난 '노동'에 압도당할 것이다. 그러나 무엇보다도 그는 현대주의를 포함한 모든 제도화된 미술과 그 관행을 단연코 거부한다. 이는 또다른 아방가르드로서의 몸짓이 아니라 미술도 철저히 사회적 관계의 산물이며 일용품처럼 쓰여져야 하고 그것을 생산하는 화가는 농부나 공장 노동자와 결코 다를 수 없다는 신념에서이다. 그러한 신념은 그가 1980년대의 저 무지막지하고 혹독한 정치를 체험하면서 점차 민중적 시각으로 심화 확대되었다. 그리하여 그는 미술에서 금과 옥조로 내거는 개성이니 독창성이니 상상력이니 하는 말조차 거부하려 든다. 하지만 역설적이게도 임옥상이야말로 개성적이고 독창적이며 상상력이 남다른 화가가 아니겠는가. 그의 상상력은 개인적 공상도 정신의 무한한 자유를 향한 것도 아닌, 말하자면 사회학적 상상력이다. 「아프리카의 현대사」는 바로 그의 힘과 노동, 민중적 시각과 사회학적 상상력의 산물에 다름 아니다.

아프리카의 현대사, 정확히는 아프리카인의 수난과 현실을 다룬 이 그림은 아프리카인의 운명을 세계사적 관점에서 그린 서사적 회화이다. 그림은 두루마리로 연속해서 펼쳐지는 웅대한 스케일의 작품이지만 편의상(제작의 시기로도) 크게 세 부분으로 나누어볼 수 있다. 제1부는 풍요하고 평화로운 삶이 깃든 땅 아프리카에 기독교가 들어오고 이어 제국주의 열강의 식민지 쟁탈과 지배, 신생국 혹은 동족 간의 이데올로기 싸움, 식민지적 근대화 그리고 각종 신무기의 위협에 놓이기까지의 수난과 갈등의 역사가 압축되어 그려져 있고, 제2부는 제 고장에서 뿌리 뽑힌 사람들이 바다를 건너 지난날 식민모국인 '자유세계'에 도착하는 장면에서부터, 자유세계의 극심한 인종차별과 박해로 도시빈

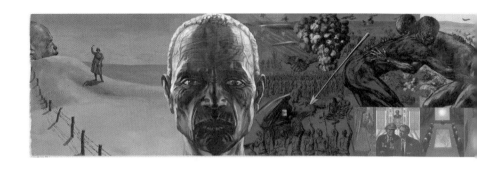

민화, 범죄 군상으로 전락하고 혹은 치안의 앞잡이로 되어 인간적 생존을 철저히 파괴당하는가 하면 아프리카의 기아 문제를 아랑곳하지 않고 세계질서를 토의하는 강대국 정상회담까지, 주로 유럽에 사는 아프리카인의 위치와 현실이 그려져 있다. 제3부는 일찍이 노예상인에 끌려간 아프리카인의 후예인 미국 흑인들의 자각과 투쟁으로부터, 그러나 완강한 지배체제에 부딪히고 끝내 흑인 대중은 제국주의·신식민주의의 첨병으로서 제3세계 여러 지역에 파병되어 추악한 전쟁의 희생물이 되고 마는 데까지 중요한 에피소드를 곁들여가며 그려놓았다. 마지막 부분에서 그는 그렇게 죽어 아프리카의 품으로 돌아온 모습을 민족의상을 입은 아프리카의 동포가 지켜보는 장면을 그림으로써 대단원을 맺는다. 그것은 아프리카의 부활인가? 애도인가? 이 화가는 '아프리카인에 의한 아프리카는 언제쯤이나 올 것인가?' 그렇게 묻고 있다.

이 그림의 발상과 동기에 대해 화가 자신은 이렇게 말한다. "(…)프랑스에 가서 보고 가슴 깊이 느꼈던 흑인들의 비참한 모습, 서구 문명사회에서 천대받고 설 땅도 없는 기층부 아프리카인의 삶의 모습과 그들이 거기 오기까지의 역사를 그리자는 데 착안했다"라고. 그리하여 그는 프랑스에 체류했던 2년간 제1부에 해당하는 부분을 그렸고 그곳에서 전

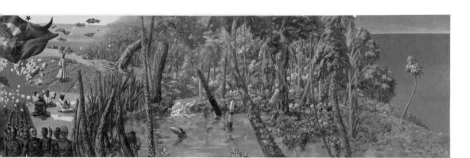

임옥상 「아프리카 현대사 1부」, 1985~86년.

시도 했다. 하지만 그가 이 그림을 그리게 된 진짜 동기는, 다시 그의 말에 의하면 "제3세계 일원으로서의 우리 민족의 역사를 아프리카 역사에 투영시켜 표현해보려는 데 있었다"라는 것이다. 이 말은 뚱딴지같이 웬 아프리카냐 하고 의문을 가진 사람들에게 다소 위안이 될 것이다. 귀국한 후 2년간에 걸쳐 제2부와 제3부를 연이어 그림으로써 그는 이제 이 대 파노라마를 완성했다.

이 화가가 의도하는 바는 피와 고난으로 얼룩진 아프리카인의 운명 혹은 서방세계에서의 인종차별이나 흑인 문제가 아니다. 평화로운 사람의 터전을 약탈하고 가축 떼처럼 부려먹고 유린하는 그 모든 범죄행위가 철두철미 제국주의 침략세력에 있다는 것과 제국주의·신식민주의를 폐절(廢絶)시킬 때야 비로소 진정한 아프리카인에 의한 아프리카를 오게 할 수 있다고 하는 제3세계적 시각이다. 동시에 오늘날 한국을 포함한 제3세계의 위치와 그 정치적·경제적·문화적 상황에 대한 바른 인식을 이 아날로지(analogy)는 촉구하고 있다.

사람에 따라서는 이 그림이 제3세계적 시각을 충분히 획득하고 있는지, 또 오늘날 아프리카의 신식민지적 실체, 그들의 해방투쟁과 의지와 희망에 대한 민중적 시각을 분명히 하고 있는지에 의문을 가질 수도 있

을 것이다. 그것은 이 그림에서 역사적 사건이나 중요한 사실 또는 사항의 선택이 과연 적절했는가 하는 문제와 연결된다. 그러나 단순히 역사화 또는 지식의 도해가 아니라 아프리카 현대사를 총체적으로 한눈에 보여주기 위해서는 역사적 사건이나 중요사항, 이미지나 심벌(symbol)의 나열만으로는 되지 않으며 또 각기 다른 사건이나 장면 혹은 이미지를 어떻게 나누고 연결시켜야 하는가 하는 문제가 따른다. 그보다도 중요한 것은 그가 지식인이나 특정한 애호가들을 위해서가 아니라 대중을 상대로 제작했다는 점일 것이다. 아마도 이 모든 점을 면밀히 고려하면서 사건을 선택하고 형상화하고 이미지로 연결시켜가며 총체적으로 그려낸 점에서 이 화가의 탁월한 형상력과 솜씨가 돋보인다.

형식이나 기법 면에서 보면 이 그림은 거대한 형식의 종합 같은 인상을 준다. 두루마리는 물론 이 화가의 고안물이 아니다. 그것은 일찍이 전통회화에서 「강산무진도(江山無盡圖)」로 그려졌었다. 끝없이 펼쳐지는 대자연을 여행자의 시각으로 따라가는 식이 그림 말이다. 이는 자연의 산과 들과 강과 마을을 연속해서 그리는 것이므로 비교적 용이한 편이다. 반면 이 그림처럼 역사와 인간의 이야기를 집중적으로 그려보기 위해서는 엄청난 고심과 재능이 필요하다. 그리하여 그는 역사적 사건과 사실을 검토하고 그것을 형상화하고 또 적절한 이미지 혹은 이미지군으로 나누어 그것들을 실로 자연스럽게 연결시키고 있는바, 그것을 그는 사실과 상징, 기호 혹은 추상적 형식으로 그리는가 하면 때로는 뢴트겐(Röntgen)식 묘사와 슬라이드의 컷으로 처리하기도 한다. 그리고 롱숏, 클로즈업, 오버랩과 같은 영화 기법을 과감하고 적절하게 구사하며 때로는 에피소드로 혹은 장면의 접합을 무리 없이 이어지게 했을 뿐 아니라 그림을 보아가는 재미까지도 제공해주고 있다.

물론 이 그림은 한편의 극영화 혹은 기록영화가 보여주는 감동에는

미치지 못할지 모른다. 반면 그것들이 보여주지 못하는 문제의 총체적이고 형상적인 인식의 세계에 다가서게 한다. 같은 맥락에서 그가 아날로지로서가 아니라 정면으로 대결하는 '한국 현대사'의 완성이 기다려진다.

아프리카 현대사, 가나화랑 1988년 6∼7월

김성호
— 도시적 삶을 겨냥한 범상치 않은 시선

고금미술연구회의 '91년 선정 작가'에 김성호가 선정되었다는 소식을 들었을 때 나는 다소 의외라는 느낌과 함께 잘 선정되었다는 생각을 하게 되었다. 의외라는 느낌은 그가 아직 잘 알려진 화가가 아니라는 점에서이고, 잘 선정되었다는 것은 그의 잠재적 역량과 최근의 작업이 평가받는 기회가 될 것이라는 생각에서였다.

김성호는 20대의 나이로, 아직 이렇다 할 주목을 끌지 못하고 있는 화가이다. 무슨 큰 상을 받은 것도 아니고 그 흔한 개인전 한번 가진 적도 없으니 말이다. 그러나 최근 몇년간의 경력이 말해주듯이 대학 졸업 후 대단히 왕성한 작품활동을 하고 있을 뿐 아니라 '미술대전' '경북도전' '대구시전' 등에서 잇달아 특선을 함으로써 주목을 끌기 시작하고 또 그것이 아마도 이번과 같은 행운을 얻게 된 이유가 아닐까 싶다.

내가 김성호의 그림을 처음 본 것은 졸업작품전에서였던 걸로 기억한다. 고만고만한 그림들 가운데 그의 그림이 단연 눈에 띄었는데, 평범한 소재의 그림이지만 탄탄한 기본에다가 감각이 매우 참신하고 그 감각을 실현한 붓질이 만만치 않았던 것이다. 꾸준히 하면 좋은 그림을 그

릴 수 있겠다고 생각했지만 그후 나는 그의 그림을 볼 기회를 갖지 못했다.

몇년 후 다시 만났을 때 그는 아이들에게 미술지도를 하며 그림을 그리고 있었다. 졸업 후 그도 다른 졸업생들처럼 생활이 보장되지 않는 그 '회화'를 계속할 것인지 상당히 망설였으나 그것 이외에 자신할 수 있는 일은 아무것도 없다는 데 생각이 미치자 일생을 그림 그리며 살기로 결심했다는 것이다. 말하자면 '전업작가'의 길을 택한 셈이다. 오늘날 젊은이들이 빠지기 쉬운 온갖 유혹과 이기심을 억누르며 그림에 일생을 걸겠다는 것은 결코 쉬운 선택이 아니다. 나는 그 말을 듣는 순간 반가우면서 한편 당혹감을 떨쳐버릴 수 없었다. 왜냐하면 그가 이름 있는 화가도 집안이 넉넉한 것도 아니며, 또 재능만으로 좋은 화가가 되는 것도 아니니까 말이다. 내가 해줄 수 있는 말은 좋은 화가가 되기 위해서는 그림에 전력투구해야 된다는 것, 이제 우리도 그런 시대에 들어서고 있다는 것이었다.

김성호가 대학 시절에 그린 그림들은 대개 정형화된 사실적 화풍의 인물화들이었다. 소재는 매우 평범하고 구성 역시 상투적이지만 인체묘사가 정확하고 물감을 다루는 솜씨가 능숙하여 참신한 느낌을 주었다. 대학 졸업 후에 그린 작품의 경우, 같은 인물화라 하더라도 한결 부드럽고 분방하여 그전의 도식적이고 딱딱한 그림에서 진일보했음을 확연히 알 수 있다. 이는 특히 붓질 솜씨에 의한 것으로, 그 붓질은 대상을 정확히 그리기도 하고 분위기를 표현하는가 하면 그림에 참신한 감각을 부여하기도 하는 범상치 않은 특질이다.

그러나 정작 우리의 관심을 끄는 그림은 이런 그림보다도 그가 최근에 해온 일련의 의미 있는 도시의 풍경이다. 그 풍경은 단지 외양으로서의 풍경이 아니라 우리가 날마다 그 속에서 생활하는 현실의 세계이며

김성호 「회색도시 1」, 1991년.

이를 그는 독특한 시각과 통찰력으로 그려내고 있는 것이다. 그가 그리는 도시 풍경은 대개 두가지로 나눌 수 있는데 하나는 번잡하고 소란하고 들뜬 도시의 인상을 울긋불긋한 색채의 재빠르고 속도감 있는 필치로 그려낸 것이고, 다른 하나는 도시의 이면적인 풍경 — 온갖 더러움과 타락과 범죄를 머금고 비틀거리거나 잠들어 있는 풍경을 몽롱한 언어로 그려놓은 것이다. 이밖에 그는 고민하는 젊은이들을 사실과 추상의 대위법적 형식으로 그리기도 했는데 이는 오늘의 젊은이들이 공유하는 야망과 갈등의 초상일지 모르겠다.

도시적 삶과 도시 풍경에 대한 그의 통찰은 밤의 풍경에서 더욱 신랄하다. 전등빛으로 휘황한 밤거리, 소음과 공해와 번잡함이 어둠속에 묻히고 불빛만 희뿌옇게 비치는 적막한 풍경은 소외된 현대인의 덧없는 삶을 드러내준다. 그의 밤 풍경은 매우 독특한 회화적 특징을 보여주고 있다. 이를테면 건물이나 거리가 아주 얇고 쉽게 바스라지고 공해에 금방 오염되어버릴 것 같은 공간감이 그러하다. 이는 그가 의도했건 안했건 우리 시대의 도시를 보는 범상치 않은 시선이다.

이러한 시선은 도시 변두리를 그린 풍경에서 더욱 날카롭게 드러난

다. 시커멓게 오염된 강과 노랗게 물든 가로수 혹은 버드나무들을 대비시킨 그림은 단지 오염된 환경에 멎지 않고 황폐되어가는 우리 삶의 한 모습이 아니던가.

김성호는 그림의 주제를 먼 곳에서 찾지 않고 그가 사는 일상적 삶의 한가운데서 찾고 있다. 그리고 그것을 바라보는 시선은 점점 구체성을 띠어간다. 그의 그림이 아직 충분히 현실성을 획득했다고 할 수 없지만 적어도 이러한 시각과 시선을 가지고 그림을 그리고 있다는 사실이 중요하다. 그가 겨냥하는 것은 헛된 아름다움이 아니다.

회화가 아름다움을 버린 지는 이미 오래이다. 거짓 아름다움은 예술이 아니기 때문이다.

김성호 작품전, 봉성갤러리 1991년 11~12월

정연희
— 정연희의 첫 작품전에 부쳐

정연희 조각전 '사람, 사람들'

내가 정연희의 조각을 본 것은 처음 "'82, 인간 11인전'에서였던 걸로 기억한다. 임신부의 불룩한 배와 뱃속의 아기를 부각시킨 그 '비논리적' 표현이라든가 큰 몸통과 가느다란 팔다리의 대비 등으로 하여 결코 평범한 인체조각으로 보이지 않았다. 만삭에 가까운 임신부의 힘겨움과 뱃속의 아기는, 1980년 광주의 고통스러운 정서와 앞날에 대한 예감을 시사하는 어떤 메시지와도 같은 것이었다. 당시 이 작가는 대학 졸업반 학생이었다.

그로부터 10년, 이제 첫번째의 개인전을 가지게 된다. 하기야 그동안 개인전을 가지지 않았을 뿐이지 이러저러한 단체전에 꾸준히 출품을 해왔고, 자신을 포함한 이 시대의 사람들이 겪고 있는 역사가 어떤 것이고 그 삶의 방식이 어떤 모습인지에 대한 조각가로서의 시선을 게을리하지 않았다. 아니 게을리하지 않음으로써 그만의 독특한 관점과 세계를 획득하고 있는 것이다.

언젠가 그는, 대학 재학 시 '현실의 반영으로서의 미술'이 자신에게 신선한 충격이었다고 말한 적이 있다. 그때 대학에서 배우는 것과 대학 밖에서 일고 있는 미술과의 괴리, 특히 1980년을 전후하여 나타난 반(反)모더니즘의 미술을 두고 한 말일 것이다. 아마도 그러한 충격과 경험이 그후 그로 하여금 이 땅의 현실과 그 속에서 사는 사람들에게로 향하게 하지 않았나 싶다.

그가 인체를 주제로 한다는 점에서는 전통적이지만 사람을 보는 시선이나 말하고자 하는 방식에서는 반전통적이라고 할 수 있다. 우선 그의 조각은 누구에게나 쉽게 이해되고 친숙하게 다가온다. 인체를 다룸에 있어 사실적 묘사나 완벽한 세련미를 구사하려고 하지 않는다. 토우(土偶)를 빚던 신라의 장인들처럼 아무렇게 빚은 듯한 형상들은 우리 주변에서 만나는 너무도 평범하고 일상적인 사람들이다. 평범하고 일상적인 사람들이 가지는 역사적 무게와 그 의미 부여가 조각에 대한 이 작가의 신념과 결코 무관하지 않을 듯싶다. 그는 나아가 "예술은 작가와 관객 간의 대화"이며 조각도 예외가 아니라는 신념을 가지고 있다. 조각도 사람이 사람에게 말하는 하나의 방식이므로 의사소통이 전제되어야 한다는 것이다. 그 점에서 그의 조각은 누구에게나 쉽게 이해되고 공감되는 측면을 가지고 있다.

그런가 하면 다른 한편 그는 조각의 본질적 측면 — 손으로 흙을 주무르고 돌을 깎고 하는 행위에 매우 충실하다. 브론즈로 된 인물들은 모두 밀랍을 빚어 뜬 것이고 또 거기에는 '만진다'는 것과 아무렇게나 주물러 만든 듯한 자유로움과 소박함이 드러나기 때문에 누구에게나 만지고 만들어보고 싶은 강한 충동을 촉발시킨다. 참으로 기묘한 매력이다.

그러나 이 작가의 인물은 기본적으로 작으며, 이는 사람들을 멀찍이서 바라보는 데서 온 것이다. 한마디로 그것은 원시적(原始的) 시선, 혹

정연희 「길 ─ 걸어가는 사람들」, 1991년.

은 조망적(眺望的) 시선이다. 우리는 대체로 사람을 가까이에서 보게 마련이며 멀찍이서 바라보는 혹은 멀리 있는 사람들의 동작이나 자세를 바라보는 데 익숙해 있지 않다. 이 작가는 바로 그 점에서 착안하여 멀찍이서 보았을 때의 사람들의 모습, 곧 인체의 갖가지 표정을 예리하게 포착하고 드러낸다. 비례가 맞지 않고 디테일이 무시되며 그래서 왜곡되고 변형되어 보이는 형상들, 온갖 사람들의 살아 움직이는 모습들 ─ 광장에 선 사람들의 갖가지 자세, 일하는 사람들의 동작, 손에 손을 잡고 나가는 사람들, 산을 오르는 사람과 정상에 오른 사람들, 그런가 하면 손을 들고 외치거나 만세를 부르는 사람, 손뼉을 치고 노래하고 혹은 기도를 드리는 듯한 형태, 이런 갖가지 표정의 사람들을 둥근 나무 토막 위에 올려놓기도 하고 긴 나무 받침대 위에 세워놓는가 하면 T자형의 받침대에 모아 세우기도 한다. 그리고 그 인물들은 대개 이지러지

고 뒤틀리거나 혹은 고통과 압박에서 벗어나고자 하는 형태이며 더러는 유머러스하고 더러는 시적이며 더러는 벌레처럼 비극적이기까지 하다. 이런 것이 지금 이 땅에 사는 사람들의 삶의 모습이 아니겠는가.

　이 작가의 원시적 혹은 조망적 시선은 따라서 동시대인의 삶의 여러 국면을 특이한 방식으로 포착하면서 근시적 시선이 표현하지 못하는 냉랭하고 일상적인 리얼리티를 드러내준다. 그리고 그 점에서 비슷한 형식의 상황 조각을 하는 작가들과는 다르다 하겠다. 이같은 시선이 더욱 깊고 예리해지길 기대한다.

정연희 조각전, 조형미술관 1992년 3월

이봉기
— 이봉기의 첫 작품전에 부쳐

이봉기(李鳳基)는 미술대학을 마친 지 십수년 만에 처음 개인전을 가지게 되었다. 대학을 마치기 바쁘게 단체전에 참가하고 개인전을 갖고 하는 요즘의 전시 관행에 비추어보면 그의 첫 개인전은 엄청나게 늦었다는 느낌을 준다.

어느 한 작가가 첫 개인전을 얼마나 일찍이 가졌는가 하는 것이 평가의 척도가 되지는 않는다. 다만 늦게 가지는 사람의 경우 그 이유가 궁금하고, 나아가 그 작품들이 어떤 것인가에 관해 한층 더 관심이 클 수밖에 없다. 그런 점에서 이봉기의 첫 작품전은 일단 우리의 관심을 끈다.

그가 첫 작품전을 늦게야 가지게 된 이유가 무엇인지 나는 자세히 알지 못한다. 내가 확인할 수 있었던 것은 대학 졸업 후 생계에 쫓기면서도 줄곧 작업을 해왔으며 이런저런 단체전에 꾸준히 출품을 해왔다는 사실이다. 생계와 작업 사이에 갈등을 겪으면서도 작품활동을 계속해 온 것은 오로지 자기 존재의 확인 때문이었다고 그는 말한 적이 있다.

내가 이봉기를 안 것은 그가 대학원에 들어오면서부터였고 그후 때때로 그의 화실에 들러 작업의 진척 상황을 지켜보면서 관심을 가지

게 되었다. 그러는 동안 나는 그의 작업내용이 늘 바뀌고 있고 최근 몇 년 사이 작업량이 부쩍 늘고 표현의 밀도가 깊어지고 있음을 눈여겨볼 수 있었다. 당시 내가 받은 인상은 그가 그리고자 하는 세계 또는 주제에 대한 어떤 신념이 서 있지 않다는 것과, 두번째는 구상으로부터 추상으로의 형식상의 변화를 치열하게 모색하고 있다는 것이었다. 이후 그는 매체와 기법에 대한 끈질긴 실험을 거듭하면서 자신의 언어와 어법을 확립해나갔고 따라서 그가 일찍 몸에 익힌 사실주의의 관습과 망령으로부터 훌쩍 벗어나 현대적 감각과 표현력을 획득할 수 있었던 것처럼 보인다. 그러나 그럼에도 불구하고 그가 망설였던 이유는 아마도 이 같은 방법적 혁신만으로는 늘 불만족할 수밖에 없었기 때문이 아니었던가 싶다. 그가 이런 작업을 계속할수록, 그리고 나이가 들수록 어떤 의미 있는 그림, 확실한 주제에 대한 내적 요구가 강렬했을 것이고 바로 그 점이 첫 작품전을 늦게 갖게 된 진짜 이유가 아닌가 한다.

이번 첫 작품전은 스스로 모색하고 또 수긍할 만한 주제를 작품화한 결과로 보여진다. 이번 작품들은 제목이 시사하는 바와 같이 '도시'라는 단일한 주제를 다루고 있고 제작시기도 지난해부터 금년에 걸쳐 있다. '도시'가 오늘날 우리의 사회적 삶을 규정하면서 갈등과 모순을 드러내는 곳임을 아무도 부인하지 못할 것이다. 따라서 도시는 그만큼 동시대적 회화의 주제이면서 민감하고 매혹적인 대상이기도 하다. 그럼에도 많은 화가들은 이로부터 비켜서 있다. 이봉기는 바로 이 도시에 자신의 시선을 집중시킨 것이다. 문제는 도시에 시선을 돌리고 도시적 삶을 주제로 삼았다는 사실보다도 어떤 시각에서 접근하고 있는가에 있다. 그는 도시를 경제적 풍요와 정신적 피폐의 현장으로 파악한다. 따라서 그의 그림은 역동적이고 재빠른 변화와 불안하고 혼탁하고 너절한 이미지의 혼합으로 나타났다. 불안정한 건물, 금시라도 떨어져나갈 듯

이봉기 「도시의 꿈 92-9B」, 1992년.

한 창들, 고층건물에서 내려다본 교차로, 혹은 쓰레기 쌓인 뒷골목 같은 것, 창문 밖의 도시 풍경 등. 이런 것들이 재빠른 붓놀림과 선들, 추상표현주의적 기법과 형태의 파괴, 느닷없는 색채 대비 등으로 한껏 고조되고 있는 것이다. 그의 그림을 볼 때마다 그동안 그가 실험하고 탐색한 재료와 기법이 얼마나 단단한 바탕을 통해 표현력을 획득하고 있는가를 확인하게 된다.

여기서 우리가 주목할 점은 그가 먼저 도시라는 주제를 택하고 이에 걸맞은 표현을 한 것이 아니라 거꾸로였다는 점이다. 다시 말해서 재료와 기법을 실험하고 방법적 변혁을 거듭하는 사이 그 어법과 표현에 조응하는 하나의 이미지 ─ 도시적 풍경과 도시적 삶의 잠재했던 이미지

가 문득 그림의 내용으로 형상화되면서 하나의 주제로 된 것은 아닌가. 그렇게 되면서 한꺼번에 마치 폭포처럼 작품들을 쏟아낸 것은 아닌가. 그러면서도 작품들은 어느 하나 같거나 비슷한 것이 없다. 실로 놀라운 작업이다.

끝으로 우리는 현대회화가 이념이나 '주제에서 방법으로'가 아니라 '방법에서 주제로' 갈 수 있다는 것과 작품전을 얼마나 일찍이, 또 많이 하는가가 중요한 게 아니라 축적된 역량을 쌓고 발휘하는가가 중요하다는 사실을 거듭 확인하게 된다.

이봉기의 축적된 기법과 역량이 고갈되지 않는 한 우리는 이 작가의 발전과 가능성을 믿어도 좋을 것이다.

이봉기전, 단공갤러리 1992년 10월

권기윤
─ 전통과 혁신, 권기윤의 산수화

권기윤의 첫 작품전을 보았을 때의 기억을 나는 잊지 못한다. 대형 화면에 조방(粗放)한 필선, 종일(縱逸)한 수묵담채로 그려진 웅대한 풍경들이 나를 압도할 만큼 당당하게 벽면을 차지하고 있었던 것이다. 그것은 본격적인 실경산수화로서 마치 오랜 가뭄 끝에 단비를 만난 듯한 반가움이었고, 더욱이 산수화의 혁신을 도모하고 있어 그림을 보아가는 동안 내내 가벼운 흥분을 떨쳐버릴 수 없었다. 아마도 현대적인 동양화 혹은 무미건조한 실경산수 그림에 식상해온 상당수 사람들도 나와 비슷한 느낌을 받았을 것이다.

지난해의 개인전에서는 한결 풀어 헤친 담채와 적묵법(積墨法)으로 새로운 시도를 했는가 하면, 전통적인 화법에 충실한 작품들도 함께 전시되어 이 화가의 만만치 않은 역량과 노력의 일단을 엿볼 수 있었다.

권기윤의 그림이 가뭄 끝에 단비, 혹은 한줄기 신선한 바람처럼 느껴지는 것은 무엇 때문일까? 그것은 오늘의 동양화(한국화)가 처하고 있는 역설적인 상황에 기인한다. 동양화가들이 기회 있을 때마다 외치는 말이 전통의 계승, 전통과 현대의 접목이라는 명제이다. 그 명제의 정당

성에도 불구하고 여태까지 만족할 만한 성과를 거두지 못하고 있다. 전통을 입버릇처럼 되뇌면서도 실은 모더니즘의 온갖 이론과 양식과 기법에 매달리고 그 속에 매몰됨으로써 도리어 점점 더 풀기 어려운 '고르디우스의 매듭'처럼 되어 있다. 이 매듭의 원인을 권기윤은 "새것 콤플렉스의 증후군의 시달림" 때문이라고 생각했고 이 증후군에서 탈출하기 위해 그가 택한 것은 정공법이었다. 현대, 새것만을 좇을 것이 아니라 동양화의 기본 정신과 화법에 돌아가 맑은 눈으로 자연을 대하고 고법(古法)을 익히고 경신해가는 길이었다. 그가 어떻게 이같은 깨달음과 믿음을 획득할 수 있었던가. 자신이 술회한 바에 따르면, 소외된 지역으로의 낙향, 거기서의 외로운 작업을 통해서이다. "진실한 눈으로 바라보니 거기에 모든 비밀이 숨어 있었으며 (…) 자연이 곧 살아 있는 고전으로 다가왔다"라고 적고 있다. 그의 이같은 전기는 마치 빠리를 떠나 고향 땅 엑스에 묻혀 작업에 몰두했던 세잔(P. Cézanne)을 연상시킨다.

그가 귀향한 해가 1985년이고 대관적(大觀的) 산수화들이 그려지기 시작한 것이 1990년부터이고 보면 무려 4, 5년이라는 세월 동안 자연과 마주하며 외로운 작업 끝에 깨달음을 얻었다는 얘기가 된다. 결코 단시일에 쉽게 도달한 것이 아님을 짐작케 한다. 일단 이같은 깨달음과 믿음을 획득하면서 아마도 그는 폭풍처럼 작품들을 쏟아내었던 게 아닌가 한다.

그 산수화들은 모두 그가 사는 안동 지방의 실경을 그린 것들이다. 여름날 비 개인 후의 안개와 물기 어린 산야(山野), 안동 호수 주변의 따사로운 봄빛 혹은 매서운 꽃샘바람, 소슬한 가을 풍경, 눈 덮인 겨울 산야의 황량하고 을씨년스러움, 그 들판을 가르는 바람소리까지도 결연한 필선과 화법으로 표현해놓는다. 그가 그리는 자연은 단순히 풍경으

권기윤 「무실에 남은 눈」, 1990년.

로서가 아니라 삶의 근원으로서의 자연이며 뭇 생명이 고동치는 대서사시(大敍事詩)이다. 그 때문에 고향의 산수를 그린다는 것은 그의 경우 선택의 문제가 아니라 본질의 문제였다.

　권기윤의 그림에서 주목되는 것은 크게 다음 두가지이다. 하나는 그의 그림(따라서 그의 정신)이 진솔하고 정직하다는 점이다. 정직성은 모름지기 화가가 지녀야 할 기본 덕목일뿐더러 가장 현대적인 의미에서 화가의 존재 이유가 되어 있다. 그럼에도 오늘날 이런저런 이유로 하여 정직성이 결여된 그림을 얼마나 많이 보고 있는가. 그의 그림에 부분적으로 결함이 있음에도 불구하고 강하게 어필하는 이유 중의 하나가 정직성에 있다고 믿어진다. 다른 하나는 그의 그림이 전통적 화법을 바탕으로 하여 혁신을 꾀하고 있다는 점이다. 전통적 화법을 충실히 본받고 익히면서 그러나 그것에 얽매이지 않고 시각과 기법의 끊임없는 혁신을 통해 자기의 언어로 만들어간 것이다. 예컨대 바위나 소나무를 그린 데서 드러나는바, 그의 소나무는 충분히 개성적이면서 한편 조선시

대 후기 화가들의 그것과 맥이 닿아 있는 듯이 보인다. 이는 화면구성, 산야의 포치(布置), 필묘(筆描), 준법(皴法), 여백 처리 등에서도 같은 말을 할 수 있겠다. 말하자면 전통적 화법의 체득과 혁신을 꾀함으로써 참신하고 현대적인 시감(視感)을 획득하고 있는 것이다.

한국의 산수화가 청전(靑田)과 소정(小亭) 이후 현대주의 물결에 밀려 그 자취조차 희미해가던 터에 권기윤이 그것을 되살려 발전시키는 외롭고도 치열한 작업을 하고 있다. 이는 참으로 귀하고 값진 일이며 당연히 그에 상응하는 평가가 뒤따를 것으로 확신한다.

권기윤전, 맥향화랑 1993년 11월

이석금
— 탈에서 육신으로

나는 우리 역사에 관련된 책을 읽을 때, 가령 가렴주구에 시달리는 민중 그리고 참다못해 봉기한 수많은 민란의 대목을 읽을 때, 지난날 조선 민초들의 모습이 어떠했는가를 그려보게 된다. 그러나 그 모습은 그저 지식과 관념으로 있을 뿐 실체로서, 살아 있는 육신으로서 다가오지 않아 안타까울 때가 한두번이 아니었다. 어쩌다 조선 말기 혹은 개화기에 선교사들이 촬영한 사진이나 필름을 보면서도 그 육신에 대한 갈증은 늘 한구석에 남아 있었다. 그러던 중 이석금의 작품들을 보는 순간 조선 민초의 모습이, 그 육신이 한꺼번에 되살아난 듯한 느낌을 받았다. 그 모습은 가난에 찌들려 왜소하고 가렴주구에다 모진 매질로 뒤틀린 한많은 육신이면서도 기어이 살아나 끈질긴 생명을 부지해온 민중의 강건함을 간직하고 있었다.

이석금의 이같은 통찰력과 솜씨, 그 예술적 비전은 대체 어디서 온 것일까. 그는 부산의 원예고교를 나온 걸로 되어 있지만 필시 가난한 탈놀이꾼의 가정에서 자라며 탈을 통해 세상 보는 법을 배우고 탈 제작을 통해 말하는 법을 익힌 특이한 경력을 가지고 있다. 그러니까 이석금은 정

규적인 미술교육을 받은 적도 없고 그들이 대학에서 배운 어쭙잖은 현대적 조형과 겉멋에 물들지 않음으로써 그리고 학벌주의의 열등감을 피나는 수련으로 극복함으로써 오히려 그만의 독창적인 세계를 이룩한 것 같다. 그것은 대학에서 미술을 공부한 사람이 감히 범접할 수 없는 세계인 것이다.

그의 작품은 크게 탈과 조각작품으로 나누어진다. 그는 전통적인 탈의 형상과 기법을 배우고 익힘으로써 예능보유자의 경지에 도달했으며 거기에 머물지 않고 탈을 통해 조선 민중의 얼굴들을 찬찬히 관찰하고 빚고 칼집을 내어 여러 전형을 만들어냈다. 농투성이, 무지렁이, 뺑파를 위시하여 당찬 풍모의 농민지도자에 이르기까지, 이석금의 '동학농민' 연작을 보면서 우리는 비로소 그때 그 사람들의 모습 ─ 당참·결의·분노·두려움·좌절·고통·해학·못남 등 갖가지 모습을 육신으로서 만나며 동학농민전쟁을 관념으로서가 아니라 역사로서 호흡할 수 있다.

그의 본령은 아마도 탈 제작인 것 같지만 탈 이외의 조각도 그에 못지 않게 흥미롭고 의미 있는 작품들이다. 그의 조각은 전통적인 토우의 형식을 계승한 것인바, 그는 값싼 종이를 물에 담가 짓이기고 황토를 풀어 만든 재료로써 민중들이 겪은 풍상과 고난, 신명과 해학, 쌓인 한과 속 울음의 마음과 정서를 그 못난 얼굴과 표정, 온갖 익살맞은 몸짓에 담아냈다. 이를 그는 발가벗은 육신을 통해, 뒤틀린 형태를 혹은 정황 설정을 통해 드러낸다.

그가 빚어낸 형상은 하나같이 지지리도 못난 인간 군상들이며, 힘없고 백 없고 가진 것이라고는 오직 몸뚱아리뿐인, 그 발가벗은 육신에 가해진 핍박과 폭발할 것 같은 울분과 항거를 응축하고 있다. 그런가 하면 수해를 만난 듯 지붕으로 피신한 사람들의 저 막막하고 무대책의 처지를 저마다 다른 몸짓과 표정을 통해 생생하게 빚어내고 있고, 개다리소

이석금 「술판」, 1999년.

반에 앉아 강술을 마시며 시시비비를 하는 그 익살맞은 표정이나 몸짓은 실소를 자아내게 한다. 그러나 끝내는 당산나무 아래 모여 칼춤을 추며 반역을 꿈꾸고 혹은 거사 끝에 실패하여 효수당하는, 수없이 되풀이되어온 민중사의 단면을 여지없이 드러냈다. 이 작품들은 단지 지난 시대의 민중만이 아니라 오늘에 사는 민중의 현실과 고난과 무대책을 예리하게 반영하고 있다. 요컨대 그의 작품들은 너무도 많은 것을 함축하고 있기에 아무래도 우리는 이 인간 군상들이 벌이는 한판 굿판에 합류하는 편이 차라리 나을 것 같다.

1980년대의 저 뜨거웠던 민중운동이 썰물처럼 빠져나간 뒤 지금 남은 민중미술가 중 이석금은 단연 괄목할 만한 존재이다. 그는 그 요란한 '굿판'에 참가하지도 소리치지도 않고 묵묵히 민중의 마음을 보듬고 그 외침과 대거리를 관찰하고 새기는 작업을 해온 진정한 민중미술가이며, 그의 작품은 그 모든 뒤틀어진 세상사에 보내는 통렬한 풍자이며 매질이고 하나의 전율이다.

이석금 탈굿Ⅲ, 학고재 1999년 10월

양순열
― 양순열의 그림에 대하여

 화가 양순열은 대학에서 전공한 분야가 '동양화'였던 만큼 전통적 방식에 따라 한지에 지필묵으로 사군자와 실경산수, 꽃들을 많이 그렸는데 그중에서도 들에 핀 갖가지 야생화를 자연 그대로 잘 그렸다. 특히 화선지에 수묵담채로 그린 야생화는 섬세하고 때로는 분방한 운필로 하여 들판 여기저기에 아무렇게나 피어 있는 야생화의 원형에 다가서고 게다가 화가 자신의 소박하고 따뜻한 심성이 투영된 듯하여 보는 이의 정감을 더해주고는 했다. 그런 그림들로 그는 몇차례 개인전을 가짐으로써 수묵담채로 그린 꽃그림으로 일가를 이룬 화가로 주목을 받았다.

 그러나 언제부터인가 그의 그림이 아주 다른 그림으로 바뀌기 시작하였는바, 그림의 재료와 형식, 주제 모두가 그전과는 판이하여 도무지 같은 화가가 그린 것이라고 할 수 없는 그림이었다. 한 화가의 그림이 이렇게 달라질 수 있는가, 있다면 왜 그런가 하는 의문을 갖게 될 것이다. 그 이유를 그는 자신의 달라진 환경에 있다고 말한다.

 "풀과 꽃이 지천으로 피어 있고 소박한 꽃들과 풀들이 어우러졌던 구릉의 미감에 흠뻑 취해 살아왔던… 안동"을 떠나 서울에 정착하면서

"나는 많은 사람들과 각기 다른 그들의 생각과, 그들 사이에서 일어나고 있는 역동적인 혹은 조용한 관계와 직면하곤 한다. 자연을 보며, 자연과 함께 살아온 나는 자연스럽게 우리 사람들의 문제로 가슴을 가득 채워 인간의 본질적인 문제로 접근하게 되었다"라는 것이다.

'인간의 본질적인 문제로 접근'하기 위해 화가로서 부닥친 문제 때문에 한지와 수묵담채 이외의 더 적절한 매체와 표현방법을 모색하다가 캔버스에 유채로 그리기 시작하였는바, 유화는 곧 그가 사람 사는 세상으로 눈길을 돌림에 대응하여 선택한 작업방식이었다 할 것이다. 그리하여 그는 인간에 대한 관심, 인간 간의 관계, 인간이 바라는 것에 대해 보다 진지하게 생각하고 사랑·꿈·행복·희망·존재·욕망 등을 주제로 작업을 했는바, 이 그림들은 제목이 시사하는 바와 같이 대개 관념적이나 추상적인 것이었고 그러한 것을 그리려다 보니 인물을 추상적으로, 인물을 둘러싸고 있는 공간도 비현실적인 공간으로 그려지고는 했다. 「깨달음」「경배」 같은 그림이 그에 속한다. 이런 그림을 그리기 시작한 것은 2005년 무렵부터이며 '호모 사피엔스'(Homo Sapiens)라는 제목으로 일련의 그림을 그렸고 2007년에는 같은 제목으로 화집을 내기도 했다.

이 그림들은 그가 그전에 그려왔던 동양화와는 아주 다른 것이었다. 여기서 주목되는 점은 화가가 그때까지 해오던 그림 말고 다른 그림으로 바꾸는 것이 쉬운 일이 아니며 더구나 중년기에 들어서는 더욱 쉽지 않은 일임에도 양순열은 그런 변화를 시도하고 있다는 사실이다.

근래 들어 그의 작업은 또다른 변화를 보이고 있다. 조그마한 인체들을 소조로 빚거나, 혹은 나무를 깎아 만든 '군상'과 같은 설치작품을 하는가 하면, 오브제 투르베(object trouve, 발견된 사물)로 작업하기도 하는데 이는 그림 그리는 것과는 완전히 다른 작업이다. 오브제 투르베는 일찍이 초현실주의 이래 현대미술에서 주로 활용되는 방식인데 이렇게

판이한 방법까지도 그가 활용한다는 것이 놀랍다고 하지 않을 수 없다. 그의 오브제 작품「아버지」에서 안전모는 '오늘의 한국을 일으킨 모든 아버지의 축약된 이미지'로,「아버지의 의자」는 한시도 앉을 새 없이 일만 하며 살다 간 이 땅의 아버지의 리얼리티를 즉물적으로 환기시키고 있다. 이러한 오브제 작품은 초현실주의나 팝아트에서의 그것과는

양순열「아버지의 의자」, 2008년.

다른 방법이며 그의 관심이 이러한 매체로까지 나가고 있다는 것은 곧 인간에 대한 그의 관심이 확대되어감과 동시에 인간을 보는 눈이 한층 더 예리해지고 있음을 말해주고 있다.

한 화가가 스스로 익히고 달성한 자기 고유의 표현양식, 각고의 노력 끝에 획득한 자신의 개인양식을 떠나 새로운 방식을 시도한다는 것은 매우 힘들 뿐 아니라 일종의 모험에 가깝다. 하지만 그러한 모험은 화가 스스로가 '하지 않고는 못 배기는 절실함', 다시 말해 '내적 필연성'에 의한 것일 때 그것의 성공 여부를 떠나 평가받을 만한 일이고 창조적인 화가의 길이다. 양순열은 그 길을 가고 있는 것이다.

화가 양순열은 "나의 바람은 내 작품에서 잠시나마 사람들의 영혼이 쉬어가는 곳이 되었으면 하는 것이다"라고 말한다. 그는 아마도 그 바

람을 위해, 더 나아가 할 수 있는 온갖 매체와 방법을 통해 그 바람을 드러내려 할 것이고 궁극적으로 그 세계에 도달할 수 있으리라 생각된다. 그것이 어떤 작품일지 모른다. 이번 작품집은 아마도 화가 양순열이 자신의 바람을 향해 가고 있는 도정의 일단을 보여주는 소중한 공간이 될 것으로 기대한다.

『시간의 바다를 깨우다』, GOLDSUN 2011

권순철
— 권순철의 대구미술관전에 부침

　권순철이 그림을 그린 지 어언 50성상(星霜)이 넘었다. 그동안 서울과 빠리에서 여러차례 개인전을 열기도 했다. 권순철은 대구와 연고가 있음에도 단체전에 한두번 출품한 것 말고는 개인전을 가진 적이 없었다고 한다. 만시지탄이지만 이번에 대구미술관의 초청으로 큰 규모의 작품전을 한자리에서 볼 수 있게 되었으니 경사가 아닐 수 없다.

　권순철은 1989년에 번거로운 일상에서 벗어나 오직 그림에 전념하기 위해 가족을 데리고 프랑스 빠리에 정착하였고 그곳에서 작품 제작에만 몰두하여 참 많은 그림을 그렸으며 현지에서 응분의 평가도 받았다.

　권순철이 작품에 임하는 태도·발상·제작방식은 매우 사려 깊고 진지하여 남다른 데가 있다. 그는 수없이 많은 스케치를 하고 이를 바탕으로 본그림을 그리는데, 작업방식은 마치 철학자가 사색에 사색을 거듭하듯이 붓으로 사색한다고 할까, 그런 면에서 권순철의 그림에는 철학이 있고 우리 현대사에 대한 통찰이 스며 있다.

　그가 그리는 그림의 모티프는 거의가 한국의 산과 바다 그리고 한국 사람의 얼굴이다. 산과 바다만 해도 그저 아름다운 풍경이 아니라 산의

형상과 그 변화에, 바다 그림에서는 짙푸른 물속의 움직임과 그 위에 부서지는 파도를 그린 붓질이 탁월하다.

권순철이 그리는 주제는 산과 바다, 그리고 사람의 얼굴 특히 나이든 노인들, 이를테면 만고풍상을 겪으며 살아온 촌로, 촌부의 얼굴들이다. 이들의 모습을 통해 이 땅에서 태어나 살다간 사람들의 형상을, 삶의 흔적을 혹은 흔적도 없이 사라져간 잔상을 어렴풋이나마 유추해볼 수 있을 것이다.

권순철은 특히 인물 스케치를 많이 하고 인물마다 각기 다른 특징을 잡아내 잘 그린다. 그러나 그가 그리는 인물은 거의가 한국 사람, 그중에서도 특히 노인들, 세파에 시달리며 힘겹게 살아온 노인들의 이러저러한 모습이다. 이처럼 동시대에 살고 있는 보통 사람들의 얼굴을 그리고 있지만 그 인물들에서 우리는 지난 세월 힘겹게 살다가 역사의 뒤안길로 사라진 사람들의 모습을 연상해볼 수 있다. 어느 의미에서 권순철은 현존하는 인물을 통해 우리 역사 속에 묻힌 서민들을 가시적 형상으로 복원했다고 할까. 그가 그린 촌로, 촌부의 일그러지고 찌든 모습들, 한 많은 세월을 살다 속절없이 죽어간 그 애절한 잔영은 보는 이로 하여금 짙은 페이소스(pathos)를 환기시킨다.

한편 권순철은 특이하게도 '넋'을 주제로 한 그림을 많이 그리고 있는데 아마도 그는 화가로서 삶과 죽음의 문제를 깊이 생각하는 듯하다. 넋이 존재하는지의 여부는 논외로 하고 그가 넋을 주제의 하나로 삼아 그리는 것은 아마도 어릴 때 6·25동란 중 아버지를 여읜 충격과 상실감이 동기가 아니었는가 한다. 하지만 그는 개인사적 차원에 멎지 않고 광풍처럼 휩쓸고 간 이 땅의 현대사를, 남북 간의 분단과 대결 상황을 중심 삼아 작업을 한다. 한편 이 화가는 넋을 다양한 형상으로, 억울하게 죽은 많은 사람들의 넋을 갖가지 형상으로 그리고 있어 그 발상도 발상

권순철 「자화상」, 1977년.

이려니와 넋의 이런저런 형상이 흥미롭기도 하고 의미심장하다고 할까. 그가 그린 넋은 보는 이들에게 각자 사별한 가족을 회상하며 나름의 호소력을 제공하지 않을까. 그가 그린 넋은 여러 유형이어서 보는 사람이 저마다 상상을 하게 하는, 각자 개별적인 특수한 경험을 제공한다. 권순철은 이를 개인적 체험에 멎지 않고 보편적인 정서로 전환시킴으로써 보는 이에게 어필한다. 그밖에도 넋을 그린 그림, 이를테면 38선에서 혹은 휴전선을 끼고 남북이 대치하고 있는 상황을 표현한 작품들은 단순하면서도 강한 호소력이 있다. 삶과 지워져버린 역사의 진실을, 망각을 거슬러 흔적을 추적하는 작업이 아닐까.

권순철의 그림은 발상도 특이해서 가령 캔버스에 철책을 잘라 붙인다든지 신발 한짝을 그려넣는다든지, 혹은 캔버스 비스듬히 한쪽을 가린 형상을 그린다든지, 넋이 남북의 분단과 대치 상황을 은유적으로 나

타낸다든지 하는 그림을 그리고 있다. 특히 보는 이의 눈이 그림의 발상을, 화면구성을, 탁월한 붓질을 따라가다보면 불현듯 그의 생각은 깊고, 솜씨는 이미 대가급임을 실감하게 된다.

이처럼 권순철의 그림에는 피맺힌 역사가 있고 철학이 스며 있다. 권순철이 이러한 작업을 하고 있는 저변에는 우리나라의 역사와 사람들에 대한 깊은 통찰과 우리 현대사에 대한 통한을 가슴에 새기고 있기 때문이 아닐까. 한 맺힌 분단의 세월과 동족상잔 그리고 그 상흔과 같은 무거운 기억, 더구나 남과 북이 대치하고 전란의 공포가 상존하고 있는 현실을 감안하면 권순철의 그림이 주는 의미와 그 무게는 크다. 그럼에도 이를 주제로 그려온 화가는 오늘날 우리 화단에서 점점 줄어들고 있어 권순철 말고는 크게 드러난 화가를 찾아보기 어렵다. 그 면에서 권순철은 철학적으로나 역사적으로 이 분야에서 그리고 있는 드문 화가일 뿐 아니라 거의 유일한 화가, 아니 거장이라 해도 결코 지나치지 않다.

권순철이 그림을 그려온 지도 많은 시간이 흘렀고, 그동안 미술의 개념이나 경향 내지 흐름도 큰 변화를 나타내고 그에 따라 국내 미술가들의 사고와 제작방식도 많이 달라지고 있다. 그럼에도 권순철은 이런 흐름이나 변화에 아랑곳하지 않고 긴 세월을 흔들림 없이 초지일관 오직 한길에 전념해옴으로써 일가를 이루고 이제 거장의 반열에 올라서게 되었다. 거장은 이렇게 하여 탄생한다는 것을 화가 권순철이, 그의 작품이 보여주고 있다.

한편 빠리에서 권순철의 그림을 오랫동안 보아온 프랑스의 평론가 프랑수아즈 모냉(Françoise Monnin)은 2010년 전시 카탈로그에서 권순철을 서슴없이 마스터(master, 대가, 거장)라고 적었다. 권순철의 그림을 보면 볼수록 발상에서, 화면구성이나 특히 그 붓질에서 탁월한 솜씨를 보여주고 있어 관심 있게 본 사람이라면 이 화가의 생각과 철학이 무엇

이며 어디를 향하고 있는지, 더욱이 그 솜씨나 기법이 무르익을 대로 익고 있어 그를 거장이라 말한 프랑스 평론가의 평이 결코 과찬이 아님에 동의할 것이다.

『시선』, 대구미술관 2016

김준권
― 김준권 화업 30여년을 기리며

　화가 김준권이 그림을 시작한 지 금년으로 30여년이 되었다. 그가 판화가의 길을 가게 된 것은 1980년대 시대 상황과 관련이 있다. 미술교사로서 민주화교육운동에 참여하고 그로 인해 강제 해직을 당한 후 민중문화운동에 참가하고, 신군부정권 반대투쟁 및 사회변혁운동에 적극적으로 활동하였다. 그가 민중문화운동의 일환으로 동료 화가들과 함께 연 '민중판화전'이 한 화랑의 주목을 받아 개인전을 열게 되고, 그 전시가 크게 성공을 거두면서 이후 그는 견인불발(堅忍不拔), 절차탁마(切磋琢磨)의 정신으로 목판화 제작에 전념했다. 역설적이게도 군사정권이 김준권이라는 한 탁월한 예술가를 탄생케 한 것이다.

　1980년대 후반 민중문화운동이 동력을 잃자 김준권은 목판화 연구와 제작에 전념하기 시작했다. 그가 판화를 하기로 작심할 무렵 그의 내면에는 적지 않은 변화가 있었던 듯하다.

　그는 한국의 전통 수묵 목판화를 비롯하여 일본의 우끼요에(浮世繪), 중국의 수인(水印)판화를 현지에 가서 연구함으로써 3국 판화의 특수성에 관한 전문지식을 판화 작업에 참고하기도 하였다. 외국 현지경험은

김준권 「산운(山韻)」, 2009년.

조국의 산하들을 새로운 눈으로 보게 했고, 사회변혁운동에 참여하고 투쟁하는 과정에서 얻고 깨달은 것들이 더해지면서 조국의 산하를 보고 우리 역사를 보고 느끼는 태도, 특히 작품 제작에서 사물을 통찰하고 사유하는 깊이가 진지해지고 심오해지기 시작했다.

김준권은 조국의 산하와 민중의 정서를 보통 사람들이 보는 것과 다르게 풀어냈다. 가령 그의 그림에서 나무들이 빽빽이 들어찬 풍경은 어떻게 보면 매우 단조롭게 보이나 자세히 보면 나무의 크기와 잎새의 크기가 변화무쌍하다. 한데 더 중요한 것은 거기서 나오는 '울림'이고 그 '울림'은 변화무쌍함이다. 그 '울림'은 보는 사람마다 다르게 느끼고 해석될 수도 있는데, 바로 이것이 김준권 수묵판화가 보는 이들에게 깊은 감동을 주는 요체이다. 그의 그림은 그냥 보면 단조롭고 인위적으로 보이기도 한다. 그 때문에 얼핏 보면 그림을 참 잘 그렸다는 정도로 생각할 수 있다. 그러나 그의 그림에서 나무는 단순한 나무가 아니다. 나무와 나무 사이, 혹은 잎새와 잎새, 숲들에서 또는 산과 산이 중첩된 사이

에서 나오는 '울림'이 있다. 그것은 사람 간의 속삭임일 수도 있고, 민중들의 아우성일 수도 있고, 또는 거스를 수 없는 역사의 장엄한 울림일 수도 있다.

그의 그림을 좀더 깊이 들여다보면 이 나라를 떠메고 온 민중의 역사가 함께 흐르는 울림들도 있다. 그것은 음악에서 다양한 악기의 음색과 그 화음이 빚어내는 울림 또는 푸른 희망의 속삭임이 여백에 모여 우렁찬 울림을 빚어낸 형태로, 타오르는 격동의 울림으로, 활짝 핀 함박웃음의 울림으로 표현되기도 한다. 그리고 그 울림의 역사를 지켜보는 또다른 정신도 함께 있다. 그것은 정녕 그가 민주화 및 사회변혁운동에 참여했을 때의 정신과 소망이 산과 나무와 숲속에, 바다에 크고 작은 울림으로 나타났으리라.

김준권은 그렇게 조국의 땅과 들, 산과 물을 수묵판화 기법으로 원숙하게 표현하여 김준권만의 독특한 양식을 만들어냈다. 그의 그림에는 조국에 대한 깊은 애정과 염원이 서려 있다. 그것이 보는 이에게 감동을 주고 그가 탁월한 판화가로서 높이 평가받는 연유이다.

김준권은 한국의 현대사가 만들어낸 화가로, 감히 우리가 세계에 자랑해도 좋은 예술가이다. 우리는 민주화운동을 했던 사람이 진정한 조국을 새로운 방식으로 드러내는 훌륭한 화가를 또 한 사람 갖게 된 것이다. 이를 어찌 자랑이라고 하지 않겠는가.

김준권 화업 30여년을 맞으며 김준권 화백이 내내 건승하여 더 크고 다양한 '울림'의 작품세계를 더 많이 볼 수 있기를 기대한다.

<div style="text-align: right;">산운 김준권 목판화전, 롯데갤러리 2018년 10월</div>

노태웅
— 노태웅의 작품전에 부쳐

한 화가가 20대의 나이에 자기의 양식을 확립한다는 것은 쉬운 일이 아니다. 긴 회화의 역사에서, 특히 자연주의적 회화를 그리는 화가의 경우 앞선 대가들의 수법이나 양식의 어딘가를 닮기 일쑤이고, 이를 애써 피한다 해도 자칫하면 인습적인 사실주의 아니면 진부한 정서주의에 떨어지는 화가가 허다함을 보아왔기 때문이다.

그렇지 않으려면 사물을 보는 눈이 범상치 않아야 하고 그 범상치 않은 눈을 실현하는 솜씨나 기법도 그래야 함은 물론 남들과는 다른 그림을 그리려는 집요한 노력이 뒤따라야만 한다. 독창성은 어느 의미에서 남과 다른 차별성의 양과 질의 문제라고 말해도 좋을 것이다. 노태웅은 우선 이런 조건들을 두루 갖추고 일찍이 자기의 양식을 만들어간, 흔치 않은 화가의 한 사람이다.

맥향화랑 초대의 첫 작품전은 매우 인상 깊은 전시회였다. 역 풍경과 도시 변두리 주거밀집지구를 그린 그림이 다수였던 걸로 기억한다. 역 구내에 정차해 있는 열차들과 가지런히 뻗은 레일들 혹은 어지럽게 걸린 전선 밑으로 대낮의 인적 없는 역 풍경을 롱숏의 시각으로 그린 그

그림들은 화가의 냉정한 시선과 독특한 화면 질감으로 인해 인간소외의 차가움보다는 오히려 여행자의 정서 — 설레임과 기대와 상실의 저 아른한 정서를 불러일으키는 것이었다.

한편 슬레이트와 판자와 시멘트로 지은 건물들이 빼곡히 무질서하게 들어찬 주거지와 골목, 그 틈새로 보이는 좁은 안마당, 혹은 골목 한편에 세워져 있는 리어카들과 같이 '그림이 될 것 같지 않은' 너무도 하찮고 일상적인 장면들을 꼼꼼하고 끈기 있게 그려놓기도 했다. 이 그림들은 얼핏 보기에는 하찮은 대상들을 시각적으로 그린, 무미건조한 그림처럼 보일지 모른다. 그러나 조금만 주의력을 기울여 들여다보노라면 이상한 호소력을 가지고 다가옴을 알 수 있다. 내가 이 그림들을 주목하는 이유는 '그림이 될 것 같지 않은' 하찮은 세계를 그렸다는 점 때문이 아니라, 그 하찮은 세계를 가차 없는 리얼리즘의 정신으로 그려놓고 있다는 데에 있다. 노태웅은 도시 변두리 주민들의 삶의 현장을 냉정한 눈으로 바라보며 그 세계를 어떤 감정의 개입이나 판단을 유보한 채 잔인하리만큼 객관적으로 그려내고 있는 것이다. 이같은 시선은 그의 독특한 화면처리나 기법의 뒷받침 없이는 불충분했을 것이다. 모래를 발라 칠한 까슬까슬한 마띠에르, 슬레이트와 시멘트의 저 비정하고 둔탁한 물질감, 지붕과 건물들의 직선과 모난 형태들, 인적 없는 좁은 골목, 그 위에 떨어지는 강한 햇살과 짙은 그림자의 대비, 이런 것들이 만들어내는 살풍경이 보는 이를 완강하게 거부한다. 그의 그림은 바로 이 살풍경이 — 하찮은 것들의 즉물적 묘사에 대한 거부감이 — 주는 역설적 호소력에 있다. 인적 없는 골목, 대낮의 적요한 동네는 텅 빈 공간 혹은 침묵의 공간이 아니라 슬레이트 지붕과 시멘트 담벼락 들이 말을 하는 공간이고 그것을 통해 '지금 여기에' 살고 있는 주민들의 삶의 처지를 날카롭게 드러낸다. 그것은 풍경이 아니라 삶의 어찌할 수 없는 현재적 국

면이며 1970, 1980년대 경제개발 정책이 가져다준 서민경제의 수준과 한계를 보여주는 사회적 메시지이다. 이 일련의 그림들은 어떤 선동적 구호나 어설픈 조사보고서보다도 강한 호소력을 가지며, 그 점에서 자신이 동의하건 않건 간에 그는 우리 시대의 드문 리얼리스트의 한 사람이다.

노태웅은 도시 변두리 주거지역 말고도 농촌이나 어촌, 혹은 산하의 풍경을 그리고 있다. 어촌풍경의 경우 시원스레 펼쳐져 있는 바다와 바다를 끼고 돌아간 육지와 산, 앞쪽 어촌의 울긋불긋한 지붕들로 하여 바다 내음과 맑은 공기마저 느끼게 한다. 마치 소박주의 회화처럼 그려진 듯한 이 풍경들 역시 자세히 보고 있노라면 어촌의 슬레이트 지붕과 시멘트 건물들이 자연 경관과 기묘한 불일치를 이루어 어딘가 낯선 느낌을 준다. 그 낯선 느낌은 근대화된 어촌의 막막한 현실과 메마른 삶의 어느 국면을 함축하고 있는지도 모르겠다. 그가 그리는 풍경화가 모두 그런 함축적인 의미를 갖고 있는 것은 아니다. 일관된 점은 자연 풍경을 그릴 때도 그의 시선은 늘 냉정하고 정직하다는 것이다.

최근에 그린 작품 중 주목을 끄는 것은 폐광이 된 탄광촌 풍경이다. 에너지원이 석유로 대체되면서 석탄 생산이 중단되거나 폐광이 속출함에 따라 탄광촌 사람들의 생활도 거덜이 났다. 광부들이 떠나버린 탄전지대의 빈 집들 위에 대낮의 강렬한 햇빛이 쏟아지고 있는 장면을 그린 이 그림들은 보는 이로 하여금 막막함과 처절함을 더한다. 그런 장면을 그린 대형 캔버스 앞에 서면 그것이 결코 남의 일이 아님을 직감하게 된다. 이 작품들은 그가 도시 주거밀집지구를 그릴 때의 냉정하고 객관적인 시선과 꼼꼼한 묘사방식과는 다르게 다소 표현주의적 요소가 엿보이기는 하나, 여기서도 화가 자신은 결코 연민이나 분노와 같은 감정 또는 어떤 판단을 드러내거나 요구하지 않는다. 현재의 상황을 정직한 시

노태웅 「탄광에서」, 1992년.

선으로, 또 끈기 있게 그려냄으로써 보는 이의 정서적 반응이나 판단에 맡기고 있다. 이 그림들도 한갓된 풍경이 아니라 자본주의 경제와 잘못된 에너지 정책이 만들어낸 사회적 풍경이며 인적 없는 상황은 더 많은 메시지를 전해준다.

노태웅이 도시 변두리 지역에 이어 탄광지대를 그린 이유가 무엇이었건 간에 그가 그림을 먼 곳에서 찾지 않고 일상적이고 하찮은 곳에서 찾고 있다는 사실이 중요하다. 그것을 그는 정직한 눈으로 보고 성실하게 그려냄으로써 우리 시대의 꾸겨진 삶들을 하나하나 증언하고 있는 것이다. 그가 진정 리얼리스트이며 그의 그림이 리얼리즘의 원칙에 들어맞는가를 말할 계제는 아니다. 그는 그러한 이론들을 탐탁하게 여기지 않을지도 모른다. 우리가 주목할 점은 그럼에도 그는 어딘가 사회성이 담긴 그림들을 생산하고 있다는 사실이다. 이것이 없다면 그의 그림

은 그저 평범하고 상투적인 구상화에 그칠 것이다. 그러므로 이 점은 더 많이 주목되고 정당하게 평가받아야 마땅하리라 본다.

그린판화랑 1993년 3월

제2부
그룹전시회

'현대공간회 조각전' 서문

'현대공간회'(Modern Space Group)는 한국의 조각가 단체 가운데 비교적 오래된 그룹에 속한다. 이 그룹은 1968년 동문 작가 몇몇이 모인 조촐한 모임으로 출발했으나 시간이 지나면서 젊고 의욕적인 후배들을 받아들이고 또 외국에서 활약하는 동료 작가들을 참가시킴으로써 이제는 꽤 큰 단체로 성장하였다. 그리고 이들의 발표전은 무려 19회를 기록하고 있다.

회원들은 모두 한국이 독립한 후에 교육받은 세대이며 상당수는 현재 대학에서 조각을 가르치는 교수, 강사 혹은 교사의 위치에 있다. 이들은 또 한국의 권위 있는 전람회(공식적인 전람회)에서 수상을 했거나 초대되었거나 심사위원을 한 경력의 소유자이고, 연배가 아래인 사람들은 공식전이나 개인전을 통해 높이 평가되었거나 주목의 대상이 된 바 있다.

한국에는 몇개의 공식전이 있고 상업적인 화랑도 여러개 있다. 그러나 통속적인 취미와 관습으로 인해 창조적인 작가의 작품 발표는 제약을 받는다. 개인전은 대개 모든 경비를 작가 자신이 부담해야 하기 때

최병상 「태산을 넘어 2」, 1978년.

문에 용이하지 않다. 그러므로 통속적인 취미에 타협하지 않고 전시에 필요한 경비를 분담하면서 자기의 창작품을 발표할 수 있는 방법이 그룹전이며 이러한 그룹전은 대단히 활발하게 열린다. 그러나 이들 그룹전은 대체로 공통된 이념이나 일정한 성격을 갖고 있지 않는 경우가 많다. 이에 반해 현대공간회는 하나의 공통된 이념을 가지고 결성되었으며 그 이념을 꾸준히 실현해오고 있다. "민족적 자주, 자존적 긍지를 가지고 제작하며 (…) 신시대를 증언하는 사명감을 가지고 새로운 조형언어로써 참신한 공간을 창조한다"라고 한 선언이 그것이다. 그럼에도 이 그룹은 미술운동으로서의 측면보다는 작가 개인의 개성적인 창조활동을 최대한으로 발현하는 데 더 중점을 두고 있다. 그리하여 회원들은 공동 발표를 통해 서로의 작품을 비판하고 격려하고 협력하면서 내적 충실을 도모한다. 이런 점에서 이 그룹은 한국에서는 드물게 진지하고 탐

구적이며 순수한 미술가 그룹으로 인정받고 있다.

그동안 매년 한차례 이상의 신작 발표를 가지면서 야외 조각전, 지방 작가와의 교류전 등의 형식으로 장소와 공간을 확대시켜왔고 이제 뉴욕으로까지 넓히게 되었다. 이를 계기로 국제무대로 비상하려는 것이 이들의 의욕이고 희망인지 모른다.

현대공간회 조각가들의 작품 경향은 매우 다양하다. 구상, 추상, 전위까지 골고루 망라되어 있다. 그러나 이들의 작품은 어느 특정한 유파나 양식보다는 개성적이고자 하는 점이 두드러진 특색이다. 그리고 거기에는 한국인 특유의 미적 감각과 형태를 구현하려는 노력이 스며 있다. 이 작가들은 한국에서 각기 그 부문에서 인정받고 있는 조각가들인 만큼 이 전람회는 곧 한국 현대조각의 어떤 수준을 보여줌과 동시에 한국인의 미의식과 예술세계의 일단을 보여줄 것이라 믿는다.

그러나 무엇보다도 이 전람회가 갖는 의의는 극동의 작은 나라 한국, 민족분단으로 인한 온갖 비극적인 상황에 살면서도 민족의 자주성을 지켜가는 정신의 표현이고 산물이라는 데 있다. 이 점은 결코 경시되어서는 안될 것이다.

현대공간회 조각전, 중화민국 국립역사박물관 국가화랑 1983년 1월

'삼인행' 제2회전에 부쳐

　요즘 우리 동양화가 위기에 처해 있다는 말을 가끔 듣는다. 그것은 많은 동양화가들이 '동양화'에 대한 기왕의 개념과 양식에 집착한 나머지 이를 무비판적으로 답습하고 있는 데 그 큰 이유가 있지만, 최근에 들어 동양화에 대한 수요가 급증함에 따라 너도나도 상업주의에 타협함으로써 창작에 대한 빛나는 성과를 스스로 포기하게끔 되어가고 있기 때문이 아닌가 한다. 이렇게 오늘의 우리 동양화가 전례없는 창작의 빈곤을 나타내고 있는 마당에, 그래도 한구석에서 상업주의에 물들지 않고 성실하게 작업을 하고 있는 '삼인행(三人行)'과 같은 작가들을 대할 때의 기쁨은 각별한 것이다.

　이 세 사람은 그야말로 생각과 뜻이 같고 작업을 함께하고 있는 동인으로서, 젊은이다운 발랄함과 여성답지 않은 의욕과 성실함을 가지고 끈기 있게 작업을 해오고 있으며 그 작업 결과를 이미 지난해 첫 발표전에서 선보인 바 있다. 그때 이들의 그림은 상투적인 동양화에 식상해온 사람들에게 참으로 발랄하고 신선한 감동을 안겨주었다. 1년이 지난 지금 다시 이들의 그림을 보게 됨에, 우리는 이들의 그간의 노력이 만만치

김아영 「철거지대에서」, 1978년 전후.

않다는 것과 아울러 그 작업에 대한 하나의 믿음마저 갖게 되었다.

이들이 해온 작업이나 그 방향은 대체로 두가지 면에서 혁신적이라고 말할 수 있다. 그 하나는 동양화에 대한 그들 나름의 문제성을 파악한 끝에 표현 대상을 살아 있는 현실(자연) 그 자체에서 찾고 있다는 점이다. 낡은 양식이 새로운 감각과 정신을 담지 못할 때 그것은 버려져야하고 버리는 길은 현실 그 자체에 돌아가는 것이라고 말들 하지만, 이들이야말로 이 명제를 충실히 실천해가고 있는 것이다. 그리하여 이들은집 밖에서, 방방곡곡을 다니며 눈에 비치는 온갖 현실을 굳이 선택을 고집하지 않고, 솔직하게 그리고 탐욕적으로 그려내고 있다. 이는 옛날식으로 말하면 '진경(眞景)' 또는 '실경(實景)'에의 길이라 하겠으며 근대몇몇 기성작가들이 시도하고 있기도 하다. 그런데 그들은 대개 옛법을준수한 나머지 옛법과 실재 경치와의 절충을 꾀하고 있음에 반해, 이들은 바깥의 현실을 있는 그대로 겸허하게 받아들인다. 그만큼 이들의 눈은 맑고 정직하다.

다른 하나의 혁신은 현대 (서구)회화의 흐름을 따르는 데서 찾는 것

최윤정 「공장지대」, 1978년 전후.

이 아니라 전통적인 재료와 기법의 테두리 속에서 스스로의 언어를 익히고 자기화함으로써 가능한 한의 표현의 혁신을 시도하고 있다는 점이다. 혁신이란 반드시 전통을 거부하는 것만이 아니라 스스로의 눈으로 사물을 보고 그것을 표현하기 위해 부단히 기법을 갱신해가는 일이기도 하다. 거기서 진정한 새로움은 태어난다. 우리는 흔히 그림에서 새로움을 요구하고, 그 새로움을 소재에서 또는 재료나 기법에서 찾기도 하는데 이 두개는 실상 변증법적인 관계에 있다. 따라서 그 어느 하나만을 이룩하는 것도 쉬운 일이 아니겠으나 이 둘을 다 같이 이룩할 때 참으로 새롭고 혁신적일 수 있다.

아무튼 이들 작가는 지각과 표현 양면에서 솔직하고 겸허하게 혁신을 꾀하고 있는데, 이들이 얼마만큼 성공을 거두고 있는가는 아직 말할

단계가 아니다. 그러나 우리가 확인할 수 있는 것은 이들이 스스로의 감각과 정신을 성실히 실현해가고 있다는 사실과 그 작업이 우리 동양화의 새로운 국면을 열어줄 작은 한걸음이 되리라는 확신이다. 이 작은 걸음이 비록 작은 걸음이기는 하지만 중도에서 그치지 말 것과, 그리하여 마침내 큰 자취가 되어주길 기대하면서 계속 지켜보기로 하자.

삼인행 제2회 동인전, 동산방화랑 1978년 9월

´82, 인간 11인전
― 인간을 향한 시선

　'인간, 82년전'은 다음 두가지 점에서 우리의 관심을 끈다. 하나는 우리 화단의 통상적인 전시회 관행을 깨뜨리고 작가가 직접 기획하고 조직했다는 점이고, 다른 하나는 '인간'을 주제로 작업하는 작가들만으로 구성했다는 점이다. 매우 참신한 아이디어라는 인상을 준다. 그러나 참신한 아이디어로만 볼 것이 아니라 그것이 오늘 우리 화단의 낙후한 제도와 경직된 사고에 대한 하나의 도전이라는 데 중요한 의미가 있다. 이같은 전시회 방식은 물론 이 전시회가 처음이 아니고 여러 형태로 있어 왔으나 이른바 지연·학연·인맥 등에 관계없이 오직 예술적 관점에서 발의되고 호응하여 조직되었다는 점에서 그 숱한 단체전이나 앵데팡당(Indépendants)전(展)과도 성격이 다르다. 그리고 비록 포괄적이긴 하지만 '인간'을 정면으로 들고나온 전시회로는 처음이 아닌가 한다. 이러한 전시회가 가능했던 것도 현대미술의 와중에서 삶의 문제를 인간을 통해 추구하고 작업해온 작가들이 있었기 때문일 것이다. 이 전시회는 따라서, 최근 조금씩 일기 시작한 새로운 구상에 대한 관심과 더불어 금후 우리 창작의 한 방향을 예시하는 것이 되지 않을까 싶다.

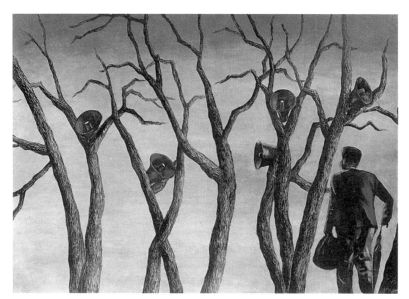

노원희 「나무」, 1982년.

'인간, 82년전'은 그 제목이 말해주듯이 '인간'을 주제로 하고 있으며 공통점을 지니고 있다. 그것은 '인간'에 대한 상투적인 시각을 깨고 부단히 새로운 시선으로, 새로운 구상의 형식으로 드러내고 있다는 것, 조형성보다는 의미 탐구에 중점을 두고 있다는 것이다. 다시 말하면 인간을 소재로서가 아니라 탐구의 대상으로서, 물음과 대결의 존재로서 삶의 의미를 찾고 해석하려는 작가들로 구성되어 있다. 인간을 주제로 삼은 작가가 이밖에도 많지만 11명의 작가를 선정하고 개중에는 지방의 젊은 작가나 신인까지 포함시키고 있다는 데서 우리는 조직자 측의 열의와 시선을 보게 된다.

추상표현주의 이후 우리 현대미술에서 사라졌던 인간의 모습이 다시 나타나기 시작했다는 사실은 의미심장하다. 그것은 미술에서 멀어졌

던 관객들에게 반가움과 안도감을 주며, 인간에 진저리가 난 작가들에게는 곤혹감을 줄지 모른다. 안도감을 갖는 관객들의 낡은 시각에 충격을 주면서 동시에 진저리 내는 작가들에게 '인간'이 왜 중요하고 여전히 회피할 수 없는 탐구의 대상인가를 보여주는 일이야말로 이 전시회가 노릴 바가 아닌가 한다. 인간이 자기 모습을 처음 발견하고 바라보기 시작한 이래 그것은 가장 절실하고 중요한 주제였으며 자기 모습을 거부한 온갖 지적 유희도 실은 자아인식과 탐구의 아이러니에 지나지 않는다.

인간의 모습이 인식과 탐구의 대상이 되면서부터 온갖 방향에서 해석되고 갖가지 방식으로 표현되어왔다. 그리하여 하나의 평면 속에, 입체 속에 있을 수 있는 방법이 다 동원되었다고도 한다. 그런데도 아직 그것이 가능한가 하고 반문하는 작가들도 있다. 유감스럽게도 그것은 여전히 가능하고 영원히 가능하다고 대답해야 할 것이다. 왜냐하면 인간은 역사적 존재이며 예술은 그가 사는 사회에 대한 개성적 태도의 반영이기 때문이다. 그러므로 단순한 풍속(風俗)이 아닌 한 인간의 모습을 다루는 예술은 그것을 거부하는 예술보다 더 고되고 힘들며 더 큰 위험과 모험이 따른다. '인간'의 탐구에 있어 중요한 것은 인간 일반이나 추상적 관념으로서가 아니라 삶의 구체적 현실에서 인식하는 일이며 그것을 새로운 시선과 형식으로 표현하는 데 있다.

'인간, 82년전'에서 우리는 인간에 대한 인식과 탐구, 접근방법의 각기 다름을 보게 된다. 한계 상황에 놓인 실존적 인간, 나체를 통한 인간에의 끊임없는 물음, 이 시대를 사는 인간의 섬뜩한 모습, 퇴색하고 혹은 증발해버린 인간의 허상, 이름도 영광도 없이 참담한 모습으로 살아가는 인간 군상 등등 동시대의 역사를 살면서 인간을 보는 시선과 해석은 이렇게 다르다. 이 전시회가 인간을 통한 사람의 문제를 제기한 장

(場)으로서의 의의는 매우 크다고 본다. 한가지 아쉬움이 있다면 같은 작업을 하고 있는 작가들이 더 많이 포함되었으면 하는 것이다.

관훈미술관 1982년 12월

'화가·조각가 19인 판화전'을 개최하며

　저희 미술관은 지난 11월에 '현대 유럽 판화전 1'을 개최하여 프랑스 석판화의 진면목을 보여준 바 있습니다만 이번에는 국내의 화가·조각가들이 제작한 판화로써 전시회를 조직했습니다.

　우리나라에선 몇년 전까지만 해도 판화에 대한 인식과 관심이 대단히 얇은 편이었습니다. 그 이유는 첫째 예술작품의 유일성(이른바 '예배적 가치')을 신봉하는 고정관념 때문이며, 둘째는 제작과정의 특수성에 따르는 지식과 기술의 부족 때문이었던 것 같습니다. 그런데 판화는 이 두가지 이유가 지닌 역설적 성격으로 인해 오히려 하나의 장르로서 발전했고 예술작품의 보급과 민주화의 길을 열었습니다. 그리하여 서구에서는 판화가 하나의 표현수단으로서 많이 제작되고 있고 누구나 싼값에 사 가질 수 있게 되어 있습니다.

　최근 우리나라에서도 판화에 대한 인식이 새로워짐에 따라 작가와 애호가가 증가하고 있으며 작가들 중에는 숫제 판화에만 전념하는 '판화가'까지 나타나고 있습니다. 매사가 그렇듯이 판화에 있어서의 전문화도 장점과 결점을 동시에 드러냅니다. 장점은 제작 과정에서 요구되

는 기술이나 기법을 더욱 발전시킨다는 점이고, 결점은 이러한 기술의 독점, 즉 아무나 할 수 없다는 관념을 만들어냄과 동시에 그것이 '굉장한 묘기'로서 가격 결정에 작용한다는 점입니다. 그래서 너무 기법이나 효과에 치우쳐 별 내용이 없는 작품을 만든다는 비판이 나오는가 하면 가격이 너무 비싸다는 소리도 나오고 있는 것 같습니다. 이런 비판과 모순을 타파하기 위한 시도의 일환으로 마련한 것이 이 전시회입니다. 19인을 선정한 기준은, 전문 판화가가 아닌 작가, 젊고 역량 있는 작가, 구상적인 또는 내용이 있는 작품 등이며 이 기준은 물론 절대적이지도 엄수하지도 않았습니다.

여기 전시되는 작품들은 비교적 손쉬운 목판화에서부터 동판화, 석판화, 세리그래피(serigraphy)까지 다양하며 각자 개성이 뚜렷하고 독특한 세계를 지닌, 더러는 기술적으로 미숙하지만 내용이 있는 작품들입니다. 이들 외에도 훌륭한 판화를 하고 있는 분들이 많이 있을 줄 압니다만 정보의 부족과 연락두절로 빠지게 되었음을 유감으로 생각합니다.

이 전시회에 찬동하고 출품에 응해주신 19인 작가 여러분께 감사드립니다.

서울미술관 1982년

88년 문제작가·작품전
— 변혁기의 미술

1988년은 우리 현대사에 길이 기록될 한해였다는 것은 두말할 필요가 없다. 광주항쟁 이후 군부통치에 맞서 줄기차게 진행되었던 반독재·민주화운동은 1987년 6월항쟁을 통해 파쇼권력에 결정타를 가했으나 민주정부 수립에 실패한 채 총선을 통해 겨우 파쇼권력의 약화와 민주화의 공간을 넓히는 데 그친 한해였다. 한편 파쇼권력의 폭압에 짓눌리고 가려졌던 온갖 구조적 모순과 추악한 이데올로기가 하나하나 드러나는 반면 민족·민중운동 세력이 역사발전의 주체로 부상하면서 질적 전환을 보이기 시작한 해이기도 했다.

또 1988년은 올림픽이 치러졌던 한해였다. 온 국민이 공동개최를 그토록 열망했음에도 끝내 단독으로, 삼엄한 경비하에 참가자 외에는 모두 한낱 구경꾼으로 밀려난 가운데 진행되었지만 어떻든 올림픽이 민족의 자긍심과 저력을 국내외적으로 확인시킨 계기가 되었던 것은 부인할 수 없다.

이렇게 엄청난 일들이 벌어졌던 격동의 시기를 살며 이 땅의 미술인들은 이 현실을 어떻게 보았고 어떻게 반응했으며, 또 그것을 어떻게 그

려내려 했던가?

앞에서 든 것은 1988년에 있었던 두드러진 한두가지 사건이나 현상에 지나지 않는다. 그러나 우리들의 삶과 정신은 그런 것들과 결코 무관하지도 자유로울 수도 없다. 이는 1988년 한해만이 아니고 1980년대의 삶 전체를 규정하는 사회적 조건이며 이제 우리의 미술도 그것을 일정하게 반영하기 시작한 것이다. 그 변화는 미술계 안에서가 아니라 밖에서 나타났다. 도대체 한국의 미술계가, 그 중심세력을 이루는 모더니즘이 파쇼권력의 폭압과 반외세·민주화의 요구에, 역사발전을 향한 들끓는 싸움에서 무엇을 했던가.

1980년대의 진보적 미술가들은 이 싸움에 참가하고 이 싸움을 통해 자신도 자신의 미술도 함께 바꾸어나갔다.

그들은 '미술'에 대한 온갖 선입관이나 금기적 논리들을 깨부수었고, 그 형식은 때로 조폭(粗暴)하고 공격적이지만 미술의 지평을 크게 확대시켜놓았다. 장소와 기능 혹은 목적에 따라 갖가지 매체가 활용·개발되며 작업방식도 개인작업에서 공동작업, 집단창작의 형태로 전개된다. 가히 미술의 변혁이라 할 수 있다.

따라서 격동과 변혁의 한해를 보내면서 1년 동안 동시대의 삶과 시대정신을 가장 탁월하게 드러내고 있는 작가 혹은 그룹이 누구이며, 그 작업의 의미를 어떻게 집약적으로 담아낼 것인가에 초점을 두고 문제작가들을 선정하기로 했다. 그리하여 입장과 관점, 주제, 형식, 활동방식 혹은 작업의 사회적 맥락 등 몇가지 기준을 놓고 비교·검토한 결과, 회화에서 개인 쪽으로 4명, 단체 1팀, 조각에서 2명, 만화에서 1명, 공동작업팀으로 1팀을 선정키로 했다.

회화에서의 4명은 각기 독특한 관점에서 우리의 사회현실을 날카롭게 드러내고 있는바, 박문종은 광주사태 때 죽고 혹은 살아남은 사람

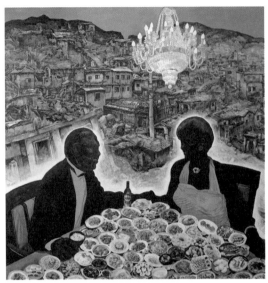
이명복 「식사」, 1988년.

들의 피맺힌 한을 동양화의 파격적인 필치로 그려내었고, 손기환은 군사 지역의 풍경을 통해 분단 상황과 미군 주둔의 현실을 거듭 일깨워주고 있으며, 이명복은 같은 시각에서 기지촌 혹은 외출한 미군이 득실거리는 시가지를 거의 즉물적으로 보여주며, 김지원은 독재체제하에 살며 무기력해진 인간들의 답답하고 불안한 일상을 풍자적으로 드러내고 있다.

한편 여성미술가 모임인 '둥지'는 지난해 '여성과 현실전'에서 우리 나라 여성이 안고 있는 문제를 그림을 통해 제기하는 등 매우 왕성한 작업을 하는 그룹으로, 특히 노동 대중의 현실과 해방을 공동작업으로 그려내어 주목을 끌고 있다.

조각의 배형경과 임영선은 둘 다 인체를 통해 동시대인의 고뇌와 일그러진 모습 혹은 육체와 정신의 갈등을 드러내고 있다.

만화는 대중 전달의 중요한 형식이고 그 호소력은 엄청나다. 박재동

은 『한겨레』 '그림판'을 통해 정치적 사건이나 사회 문제를 통렬하게 풍자하는 데 탁월한 솜씨를 발휘하고 있다. 그 솜씨는 하루가 다르게 늘어 도미에(H. Daumier)의 캐리커처를 연상시킨다.

누가 사진기를 갖는가에 따라 그것이 무기일 수도 있고 장난감일 수도 있다고 말한다. 사회사진연구소 팀은 적어도 우리의 현실을 보는 눈과 바른 문제의식을 가진 사람들의 모임이며 이들은 중요한 현장 곳곳을 찾아다니며 기록하고 보도하고 고발하는 많은 일을 해오고 있다.

끝으로 작가의 선정을 마치며 아쉬운 것은 집회나 시위 현장에 사용되는 깃발이나 걸개그림, 그리고 공동제작이나 노동자들이 직접 제작한 그림들을 전시 공간 사정으로 뺄 수밖에 없었다는 점이다. 이런 작업을 한 팀이나 작가들의 양해를 구한다.

『88년 문제작가·작품전』, 서울미술관 1989

민화의 재현과 창조적 계승을 향하여
― 제2회 충북민화협회전에 부쳐

　지난 수십년간에 걸쳐 진행된 경제개발과 세계체제로의 편입은 우리의 생활방식과 문화적 환경을 급격히 바꾸어놓았다. 경제생활 수준은 높아졌으나 정신생활은 이에 비례하지 못하고 있는바 이는 후진국 근대화의 한 전형으로서 우리는 지금 그 후유증을 호되게 앓고 있다. 게다가 수년 전부터 밀어닥친 '세계화'의 물길은 갖가지 외래문화의 퇴폐적인 대중문화를 증폭시키며 문화의 저속화, 저질화로 몰아가고 있다. 바야흐로 우리 민족문화의 정체성을 우려하는 목소리 또한 높다.

　세계화에 반대하는 세계의 석학들은 세계화가 경제적 측면뿐만 아니라 문화영역에 미치는 가공할 영향을 지적하며, 무엇보다도 특정한 문화의 지배를 경계해야 하며 세계 각국들은 민족문화의 정체성 확보와 그 특수성, 다양성을 보존하고 발전시키는 일이 무엇보다도 긴요하다고 말하고 있다.

　'민화'는 두말할 것도 없이 우리 민족의 소중한 문화유산이다. 그럼에도 서구문화의 위세에 밀려 오랫동안 홀대를 받았고 많은 작품이 산질(散帙)되다시피 하여 그것을 지키고 간직하는 일을 등한시해왔다. 다

행히 근래 와서 그 가치가 재인식되면서 관심이 높아지고 이를 보존하고 계승코자 하는 분들의 움직임이 늘어나고 있다.

민화는 지난 시대, 전통사회에서 살았던 서민들의 일종의 생활미술이었다. 거기에는 서민들의 세계관, 자연관, 에토스, 미의식과 조형감각, 요컨대 그 시대 사람들의 생활감정이 고스란히 반영되어 있다. 민화는 기능상으로 보면 일종의 신용화(宸用畫)였고 익명성과 불개성, 제작연대의 불확실함이 특징이며 그림의 생산과 수용방식이 지금과는 판이하였다. 바로 이런 점이 체계적인 연구를 어렵게 하고 있다.

민화는 엄밀히 말하자면 지난 시대의 그림이다. 오늘에 와서 민화를 그린다는 것은 시대착오 아니면 복고주의라는 비판을 받을 수 있다. 따라서 그것이 단순히 개인의 취향이나 동호인끼리의 취미활동 이상의 것이 되려면 그럴 만한 존재 이유가 있어야 할 것이다. 필자는 그 이유와 논거가 무엇인지 잘 모르겠으나 이를 다음 몇가지에서 찾을 수 있지 않을까 한다. 첫째 민족문화의 유산인 민화를 복원한다는 것이고, 둘째는 복원 내지 재현을 통해 한국적 미의 세계, 조형미를 되살리고 발전시켜본다는 것이고, 셋째 그 속에 담겨 있는 사상과 세계를 새로이 조명한다는 것 등일 것이다. 변변한 민화박물관 하나 제대로 없는 상황에서 지난날의 다양한 민화작품들을 복원(내지 재현)하여 한자리에서 볼 수 있게 하는 것 자체가 의미 있는 일이요, 나아가 그것이 한국적인 미의 세계, 조형미의 한 전범으로서 창조적으로 계승되고 다른 화가들에게 참조의 틀을 제공할 수 있다면 보람 있는 일이 될 것이며, 한걸음 더 나아가 지난날 우리 선조들의 소박한 소망과 자연친화적 생활감정, 생명존중의 생태학적 사상, 공동체, 평화, 삶의 여유 같은 전통적 가치를 되새기게 한다면 더욱 값진 일이 될 수 있을 것이라 생각해본다. 그러므로 오늘날 민화를 그린다는 일은 민화에 대한 조형적, 기법적인 연찬만이

박미향 「평생도」, 2002년 전후.

아니라 미술사 내지 사회사적 연구도 함께해야 할 논거도 여기에 있지 않을까 한다.

　이런 관점에서 충북민화협회의 활동은 우리의 주목을 끌게 한다. 여러분들이 어떤 동기와 목적을 가지고 모인지는 몰라도 우선 이 일을 하는 것이 즐겁고 그것이 하나하나 쌓여서 의미 있는 것이 되고 우리 민족예술을 풍부하게 하는 데 보탬이 된다면 더 바랄 게 없다. 필자는 여러분들의 작업이 더욱 원숙해지고 그 성과가 축적되어 그 작품들을 한데 모아 전시할 민화박물관이 충북 그 어딘가에 만들어져서, 바쁜 도시생활과 디지털 시대에 사는 현대인들에게 우리 민화의 맛과 멋, 고졸한 발상, 단순 소박한 형태, 특유의 색채감 그리고 저 천연스러움 등 우리 전통미에 대한 미적 체험을 제공하는, 문화의 한 명소가 되는 상상을 해보는 것만으로도 즐겁다.

<div align="right">청주 예술의전당 2002년 11월</div>

제3부
전시회를 기획하며

'81년 문제작가·작품전'을 열며

　지난 1970년대에 우리 화단에서 나타났던 가장 두드러진 현상은 전시회 러시와 국제적 미술의 전개 그리고 상업주의가 아니었던가 한다. 개인전은 말할 것 없고 그룹전, 단체전, 공모전, 초대전, 기획전, 국제전 참가 등등 그야말로 온갖 이름의 전시회가 만발하고 수없이 많은 그룹이 명멸했다. 대학을 갓 졸업한 사람도 전시회만 가지면 곧 작가가 되고 전시회에 출품할 때마다 경력이 쌓이고 팸플릿에 경력이 많이 적힌 사람일수록 대작가로 대접받는 듯한 기이한 현상도 나타났다. 한편 1960년대부터 밀어닥친 국제적 미술의 온갖 흐름이 활발히 수용·전개되면서 미술의 개념과 가치기준을 바꾸고 갖가지 혼선을 빚게 하였다. 여기에 경제적 호황을 타고 일어난 수요와 가수요 바람까지 겹쳐 작가의 명성과 작품의 가치 사이의 혼란을 가중시켰다. 화랑들의 상업주의가 이를 더욱 부채질했다는 소리도 높다. 도대체 그 많은 전시회와 창조적 작업이 지금 어떻게 평가·정리되고 있는지 누구도 잘 알지 못한다. 이는 우리들 모두에게 불행한 일이다. 아무튼 이상에서 말한 것들이 얽히고설켜 1980년대에 들어선 우리 화단은 일찍이 없었던 혼돈 상태를

나타내고 있다. 혼돈의 원인은 세가지 현상 모두에서 찾을 수 있겠으나 한편 그것을 공정하게 비판하고 정리하는 비평 작업이 뒤따르지 못한 데도 있고 그 작업을 뒷받침해주는 기관이나 제도, 공간(기회와 장소), 관습과 양식의 결여에도 있었던 것으로 보아신나. 정부기관은 기관대로 고식적인 관료행정에 젖어 있었고 화랑은 화랑대로 상업성 추구에 여념이 없었으며 신문이나 잡지나 방송이 지면을 제대로 제공하지 않았음을 부인할 수 없다.

전시회 러시가 작가들의 왕성한 창작욕을 반영하고, 국제적 미술의 수용이 작품의 다양성을 보여주며, 상업주의가 미술의 수요와 공급에 활력을 제공한다고 말하지만 그것은 적어도 어떤 질서 속에서 전개될 때의 이야기이다. 따라서 이런 것들 하나하나는 물론 그 상호 연관성을 헤아려가며 일종의 교통정리를 해주는 작업이 있어야 하고 그 작업의 일익을 담당하는 것이 평론가의 한 역할이라고 할 때 우리의 비평 작업은 그만큼 태만했던 게 아닌가 싶다. 작가들의 창작욕이 왕성하면 할수록 그 작업을 평가하고 고취해주는 비평도 활발했어야 하고, 새로운 미술에 대한 요구가 강할수록 그 흐름을 바르게 소개하고 한갓된 추종이 아닌 독창적인 작업을 평가해주며, 나아가 작품 발표를 마음대로 할 수 있고 예술의 개념과 가치기준이 아무리 바뀌었다 하더라도 그에 대한 최소한의 근거를 제시하고 비판하는 일도 충분히 했어야 할 것이다. 또한 화랑들의 상업주의를 욕할 것만이 아니라 상업주의가 생산적으로 작용할 수 있는 길 ― 연령이나 학력, 명성에 관계없이 좋은 작가를 발굴하고 후원하며 좋은 작품을 적정 가격으로 공급해주는 방안도 마련토록 했어야 한다. 그런 뜻에서 오늘의 빗나간 상업주의에 대한 책임의 일단이 평론가에게 있다는 비난을 면키 어려울 것이다.

이밖에 평론가의 작가에 대한 관계에도 문제가 없지 않았다고 보아

진다. 양자는 창작과 비평이라는 서로의 분야를 엄격히 지키면서 상호 신뢰·존중하고 협조함으로써 미술의 발전을 도모할 수 있다. 한 작가의 창조적 작업을 성실히 지켜보고 바르게 평가하는 일은 작가에게나 평론가에게 다 같이 행복한 일이다. 그리고 그러한 과정을 통해 작가도 평론가도 성숙한다. 평론에 대한 불신 아니면 유착이라는 소리가 나오는 것도 이같은 협조관계가 성실하게 이루어지지 않았던 데 있지 않은가 한다.

아무튼 오늘의 우리 화단의 혼돈 상태를 극복하기 위해 1980년대는 그같은 풍토가 조성되고 그 바탕 위에서 우리 미술의 창조적 지평을 열어가야 할 것이다. 이 일을 위해 서울미술관은 일익을 맡을 것이지만 우선 가능한 대로 첫 작업으로 착수한 것이 '81년 문제작가·작품전'이다. 이 전시회는 지난 1년간에 있었던 우리 화단의 창조적 작업을 점검하고 그 성과를 평가·정리하려는 데 목적을 두고, 비평활동이 활발한 중견이상의 평론가 11인에게 다음 사항에 따라 작가와 작품을 선정해주도록 위촉하여 조직되었다.

(1) 1981년에 작품 발표를 한 작가 중 자신이 보기에 가장 문제되는 작가, 뛰어난 작가를 추천하되 회화와 조각의 분야 혹은 유파나 경향에 관계없이 한 사람을 선정할 것.

(2) 그 작가가 1981년에 발표한 작품 중 3점 이내도 함께 선정해줄 것.

(3) 연령은 40세 미만으로 하며 탁월한 작품을 발표한 사람의 경우는 다소 상회해도 무방함.

(4) 추천한 작가 혹은 작품에 대한 논평을 200자×5로 붙일 것.

작가의 연령을 40세 미만으로 한 이유는 우리 화단의 현실에 비추어

그 나이에 유능하고 활발한 작품활동을 하는 작가들이 많다는 점과 그럼에도 그들에게는 평가를 받을 기회가 적다는 중론에 따라 임의로 정한 것이다. 이렇게 하여 위촉한 평론가 여러분은 기꺼이 수락하고 각자 자기가 높이 평가하는 작가와 작품을 소신대로 선정해주었다. 그 결과 11인의 평론가들이 저마다 작가를 보는 입장이 밝혀져 있고 작가와 작품을 평가하는 기준이 다름도 알 수 있다. 그리고 그 다름에 대한 논거도 충분히 제시되어 있다. 이는 아마도 자신이 추천할 만큼 그 작가의 작업을 주목해왔고, 또 추천한 만큼 계속 지켜볼 것이라는 뜻도 내포하고 있을 줄 믿는다. 이 기회가 그러한 관계를 더욱 진전시키는 자리가 되기를 희망한다.

여기에 선정된 작가와 작품은 적어도 1981년 우리 화단에서 문제를 제기했거나 높은 수준을 보여주었거나 아니면 새로운 정예 작가로 주목되어야 하리라고 생각한다. 따라서 이 전시회는 지난 1년간에 발표되었던 창조적 작업의 성과를 보여줌과 동시에 그것을 정리하고 기록하는 의미도 아울러 지니고 있다. 서울미술관은 이같은 평가전을 매년 실시할 계획이며 그것이 작가들이나 평론가들에게 새로운 활력소가 되었으면 한다.

이 프로그램에 찬동하시고 선정 위촉에 쾌히 응해주신 평론가 여러분에게 감사를 드리며, 추위와 번거로움을 무릅쓰고 작품을 출품해주신 작가 여러분께도 깊은 감사를 드린다.

서울미술관 1982년

삶의 진실에 다가서는 새 구상
— 젊은 구상화가 11인의 선정에 부쳐

오늘의 상황

1979년 말 아니 정확히 말해서 작년(1980년) 5월 이후 우리 화단은 심한 침체 현상을 나타내고 있다. 그 전해에 비해 작품전의 수가 현격히 떨어지고 작품의 매매도 거의 끊어진 상태라고 한다.

작품의 매매가 끊어진 것은 요즘의 불황 탓이라 치더라도, 그런 것과는 무관하게 열리곤 하던 그 많은 작품전이 크게 줄었다는 사실은 곧 창작활동의 침체를 말해주고 있는 것이 아닌지. 이 침체의 원인은 대체 어디에 있는가? 사람들은 그것을 근자의 정치적·사회적 사정 때문으로 돌리고 있다. 그러나 예술가들은 정치와는 무관한 사람으로 알려져 있고 더구나 정치적으로 예술의 자유를 제한하거나 예술가들을 탄압하는 조치를 취한 일도 없는데 외적 요인에 돌릴 수 있을까? 만약 그렇게 볼 수 있다면 어떤 충격이 창작활동에까지 영향을 주었다는 뜻이 되겠고, 예술가의 삶은 그 개인의 의사와는 상관없이 정치적·사회적 상황과 관련되고 있다는 뜻이 될 것이다. 그래서 이들은 충격으로 인한 위축 혹은

허탈감을 지적하고 있는 듯하다.

그런가 하면 다른 한편에서는 침체의 원인을 새로운 전위미술이 아직 나타나지 않고 있는 데서 찾는 사람도 있다. 그동안 줄기차게 불어오던 바다 건너의 새로운 미술이 1970년대 말을 고비로 수그러들면서, 이미 있는 미술은 시들해지고 새로운 미술은 아직 도래하지 않고 있는 공백 상태가 계속되고 있기 때문이라는 것이다. 과연 그 말대로라면 다시 바다 건너에서 새로운 바람이 한바탕 불어와 기사회생(起死回生)의 전기가 마련되기를 기대하는 화가들도 적지 않을 성싶다.

어떻든 1년 넘어 침체 상태가 계속되고 있는 가운데서도 일각에서는 꾸준히 제작에 몰두하고 있는 화가들이 있다. 그중에서도 충격으로 인한 위축이나 허탈감에 빠지지 않고, 새로운 물결의 도래를 기다림이 없이 자신의 시각을 진지하게 그리고 날카롭게 실현해가고 있는 일단의 젊은 화가들의 활동은 우리의 주목을 끈다.

이들 가운데는 처음부터 반(反)국제주의라는 입장에서 자신의 시각을 뚜렷이 하고 나온 사람이 있는가 하면, 서구회화의 온갖 흐름을 좇다가 방향을 바꾼 작가도 있고 더러는 아직도 그 언저리를 맴돌면서 자신과의 싸움을 계속하고 있는 작가도 있다. 어느 경우이건 탈(脫)유행사조 및 주체적인 시각의 추구라는 점에서, 그간의 전위미술이 무시해온 예술상의 여러 문제에 눈길을 돌리고 있다는 점에서, 그리고 새로운 형태의 '구상화'를 모색하고 있다는 점에서 어떤 공통점을 보여준다.

그러나 저마다의 경험과 목표, 조형방법과 회화관 내지 세계관에 차이가 있기 때문에 이들이 그림을 하나로 묶어 이야기할 수는 없을 것 같다. 그뿐만 아니라 대부분은 아직 모색의 과정에 있는 작가들이므로 주목조차 받지 못하고 있다. 그 평가 역시 시간을 기다릴 수밖에 없지만 어떻든 침체와 허탈 상태에 있는 화단에 바다 건너에서가 아니라 바로

이 땅에서 새로운 꿈틀거림이 일고 있다는 사실은 더없이 반가운 조짐이다. 이를 계기로 우리는 이른바 '구상회화'에 관해 논의해보는 것이 때에 맞는 일이라고 생각된다. 왜냐하면 구상화는 구시대의 낡은 유물이 아니라 새로운 움직임으로, 새로운 현실로 오늘 우리 앞에 등장하고 있기 때문이다.

구상 및 구상화의 개념

미술에서 '구상'과 '비구상'이라는 말은 어느 틈에 우리 귀에 익은 용어가 되어 있다. 이 말이 우리 화단에서 처음 쓰인 것은 1960년대 초이지만 1961년 국전(國展)에서 추상미술을 받아들이면서부터 공식적으로 쓰이게 되었다(현재와 같은 분리는 1960년부터임).

당시 관계자들은 이 새로운 미술을 받아들이는 한가지 편법으로서 구상·비구상이라는 말을 빌려 종래 자연주의 계열과 추상미술을 분리·전시했다. 이 말은 따라서 동양화·서양화라는 용어가 그러했듯이 엄격한 개념 규정을 거쳐 쓰던 것이 아니고 일시적 방편으로 이용되었을 뿐이며, 서구에서 쓰이던 뜻과도 거리가 있었다. 그럼에도 지금까지 그대로 통용되고 있는 실정이다.

구상이라는 말은 그후 국전에서 구상 부문의 주류가 되어왔던 자연주의적 회화와 어느 틈에 동일시되기에 이르렀고, 자연주의를 낡은 미술로 보는 사람들은 구상 곧 낡은 미술이라는 편견을 갖게 되었다. 이같은 편견 때문에 국전류(流)의 자연주의를 거부하는 구상작가들마저도 본의 아닌 오해와 피해를 입는 일까지 있었다. 따라서 이 말의 오용을 막고 본의 아닌 피해를 줄이기 위해서도 그 뜻을 명확히 해둘 필요가 있

으며, 구상화를 논함에 있어 개념 규정을 정확히 하는 일은 당연한 순서이다.

구상이라는 말은 '구체적인 형상'을 뜻하며 구상화는 '구체적인 형상을(혹은 형상으로) 그리는 그림'이라는 뜻이다. 그 반대는 '비구상'이고 '비구상화'이다. 이같은 일반적인 의미를 모를 사람은 아마 없을 것이다. 그러나 이런 규정만으로는 심히 막연하고 불충분하다. 왜냐하면 앵포르멜(informel)과 같은 경우를 제외하고 대부분의 미술은 어떤 식으로건 형상이 있으며 직선이나 원과 같은 도형도 구체적이라고 하는 입장에서 보면 기하학적 추상미술도 형상을 가졌다고 말할 수 있기 때문이다.

이 용어는 본래 미학에서 쓰이는 용어는 아니다. 이에 해당하는 미학상의 용어는 재현적·비재현적 혹은 대상적·비대상적이라는 말이고 양식상의 용어는 자연주의(내지 사실주의)·추상미술이다. 이 용어들이 구상·비구상이라는 말보다는 한결 의미가 분명함을 알 수 있다.

그러면 왜 이 용어들을 쓰지 않고 구상·비구상이라는 새로운 말을 쓰게 되었는가? 하나의 용어는 일정한 역사적·사회적 상황의 산물이듯이 구상(화)이라는 말도 특수한 역사적·미술적 상황이 산물이다. 20세기라는 역사적 상황은 자연주의의 퇴장과 추상미술의 대두를 가져오게 하였다. 그러면서 또 한편으로는 추상미술에 대한 반발로서 구체적인 형상의 미술이 나타나게 되었는데 이 미술은 이미 지난날의 자연주의가 아니다. 즉 그것은 자연주의의 기준인 '대상'을 반드시 '재현'하지 않고도 구체적인 형상을 그리는 미술이고자 하며 이 특수한 성격을 지칭하는 말로 사용된 것이 구상이었다. 발생적으로 보면 전후 유럽에서 추상의 한 형태로서의 비구상이 먼저 나타났고 이에 대응하는 회화로서 구상화가 등장하였던 것이다.

논리학에서는 모든 개념은 내포와 외연을 가지며 그 각각의 양은 서로 반비례한다고 한다. 이에 따라 구상(화)의 내포와 외연의 관계를 살펴보자. 구상화의 내포는 '구체적인 형상'이다. 이밖에 '대상적'과 '재현적'이라는 것도 추가할 수 있다. 그렇게 하면 '대상을 구체적인 형상으로 재현하는 회화'가 구상화라고 분명하게 정의할 수 있고 그때 외연의 양은 감소되어 자연주의로 한정된다. 한편 내포를 '구체적인 형상' 하나만으로 한정할 때 그 외연의 양은 증가하여 자연주의뿐만 아니라 상징주의, 표현주의, 초현실주의 그리고 심지어 네오리얼리즘이나 팝아트까지도 포괄하게 된다. 즉 우주의 삼라만상이 다 형상을 가진 만큼 그 형상을 그리는 미술은 곧 구상화라는 이야기가 되어 그 개념은 지극히 애매해진다.

그러므로 구상회화가 자연주의 회화 내지 구체적 형상을 그린 그림과 구별되는 특수성을 알기 위해 그밖에 다른 징표(내포)를 찾아야 할 필요가 생긴다. 가령 첫째, 대상(현실)에 대한 인식을 중시한다. 둘째, 현실을 있는 그대로가 아니라 총체적으로 파악한다. 셋째, 자연의 질서대로가 아니라 의미내용에 따라 화면을 구성한다. 넷째, 개인의 주관적·정서적 표현을 배제한다 등등과 같다.

이러한 것들이 징표로서 타당한가 어떤가는 별문제로 하고 하여간 그것은 징표만에 그치지 않고 작가 자신의 역사관이나 세계관과 관련이 된다. 그런데 종래의 자연주의가 이러한 것과 무관했던 것은 아니나 거기에는 역사적 한계가 있었다. 이와 같이 구상화의 내포를 증가시킬 때 외연은 감소되면서 그 특수성이 한결 뚜렷하게 밝혀진다.

이상에서 우리는 구상회화의 의미를 일반적인 것과 특수한 것으로 나누어 규정할 수 있다. 구상이라는 말이 생겨난 사정부터가 특수한 역사적 상황과 의미내용을 반영하고 있는 만큼 이 점을 도외시하면 무의

미해진다. 종종 있는 오해나 오용(誤用)도 일반적인 의미를 특수한 의미에 적용해버리는 데서 생긴다.

이렇게 볼 때 구상화는 단지 추상화에 대립하는 것만이 아니고 자연주의, 상징주의, 표현주의 혹은 초현실주의 회화와도 내립하는 형태를 표방하는 미술임을 알 수 있다. 그것은 종래의 자연묘사, 상징 또는 주관적 정서의 표현 어느 것도 아닌, 혹은 그 전부를 포괄하면서 그러나 변화한 시대에 대한 인식과 시각, 형식으로 그리는 그림이며 그 한에서 작가 개인의 창조성은 최대한 용인된다. 구상회화는 요컨대 역사발전에 따른 미술의 변증법적 발전의 한 형태인 것이다.

전후 프랑스의 경우

여기서 우리는 구상회화가 전후 유럽에서 새로운 회화로서 출현하고, 한때나마 각광을 받게 되었던 사정을 살펴볼 필요가 있을 것 같다. 제2차 세계대전 당시 독일군의 점령하에 있던 빠리에서 '프랑스 청년 전통화가전'이 열렸다. 이 그룹은 새로운 세대에 속하는 젊은 작가들로 구성되었고, 프랑스 근대회화의 전통을 계승하는 데 목표를 두었으나 실은 점령군에 대한 레지스땅스(résistance)의 한 표현이기도 했다.

대전이 끝난 후 대부분의 화가들은 추상회화로 나아가 전후 추상(즉 비구상)의 물결을 주도했으며, 나머지 화가들은 새로운 리얼리즘을 추구했는데 그중의 일부는 '옴떼무앙(Homme Témoin, 목격자)'을 결성하여 구상회화를 전개시켜갔다. 이들은 한편으로는 새로운 물결인 추상회화에 대항하고 다른 한편으로는 공식화된 사회주의 리얼리즘에 대항하면서 전쟁 체험과 전후의 삶의 이러저러한 모습을 날카롭게 추구하

였다.

금욕적인 선과 구도로 전후의 정신적 상황을 표현했는가 하면(뷔페B. Buffet), 강렬한 색채와 거친 필촉으로 부르주아 사회의 모순상을 공격하기도 했다(로르주B. Lorjou). 어느 화가이건 현실에 대한 냉엄한 시각과 감수성을 비사실적인 방법으로 표현했던 것이다. 이들과는 전혀 다른 출발과 방향에서 나타난 장 뒤뷔페(Jean Dubuffet)와 같은 화가도 구상회화의 새로운 모습을 보여준 예가 될 것이다.

이렇게 볼 때 전후 프랑스에 등장했던 구상회화는 특정한 이즘(ism)이나 양식이 아니라 인간의 삶에 대한 구체적 인식의 회복이었다. 하지만 시간이 지남에 따라 이들은 대중적 취미 내지 상업주의에 타협하고 혹은 세계관의 한계를 드러냄으로써 생기를 잃어갔다. 더구나 전후 추상회화의 압도적 우세에 밀려 퇴락의 길을 걸었음은 익히 아는 바이다.

여기서 프랑스의 옴떼무앵이나 뒤뷔페를 거론한 것은 그들의 그림이 구상회화의 전형이라거나 그것을 본받아야 한다는 뜻에서가 아니다. 새로운 구상화의 한 예라는 것 그리고 역사적 상황의 산물이라는 것을 말하기 위해서였다. 옴떼무앵이나 뒤뷔페가 전후 프랑스의 역사적·미술적 상황의 산물이었다면 다른 역사적·미술적 상황에서는 다른 형태의 구상화가 생겨날 수 있다는 것은 쉽게 알 수 있는 일이다.

회화와 화가의 세계관

현대의 구상화의 출현은 추상화의 등장과 필연적인 관련을 갖고 있다. 구상화에 대항하여 추상화가 나타나고 추상에 맞서 다시 구상이 나타나는 것은 역사발전의 당연한 논리라고 말할 수 있다. 미술사가 그것

을 증명해주고 있지만, 이 양자가 동시에 존재하는 일은 없었다. 그것은 현대의 역사적·정신적 상황이 그만큼 복잡하다는 것을 말해준다.

19세기 말까지만 하더라도 회화라면 응당 자연 대상을 구체적인 형상으로 재현하는 것으로 알고 있었다. 눈에 보이지 않는 것을 그릴 경우에도 눈으로 볼 수 있는 형상을 매개로 하여 나타내었다. 3차원의 사물을 2차원의 이미지로, 보이지 않는 것을 볼 수 있는 형상(또는 이미지)으로 나타내는 방법들은 일찍이 인류가 찾아낸 위대한 발견이었으며 한편으로는 회화의 숙명처럼 생각되어왔다.

그런데 20세기에 들어와 추상회화가 출현하고 그것이 세계에 대한 인간의 새로운 '정신의 형식'으로 열렬히 환영받고 그 정당성이 인정되면서 형상과 이미지의 형식 — 자연 재현의 미학은 일대 타격을 겪게 되었다. 따라서 추상에 맞서 형상의 회화가 살아남기 위해서는 스스로를 갱신하지 않으면 안되었다. 게다가 기계적인 수단의 발달과 갖가지 형상적 표현은 그 영역을 침식했다.

이 모든 제약과 어려움을 뚫고, 그럼에도 불구하고 형상의 회화는 여전히 중요한 정신의 형식임을 보여주려는 노력이 새로운 구상화를 낳게 한 것이다. 여기서 우리는 추상과 구상 어느 것이 더 유효하고 정당한 것인가의 문제는 일단 접어두기로 하자. 그것은 선호의 문제일 수도 있고 그렇지 않을 수도 있으니까 말이다.

중요한 것은 그림이라는 것의 원점에 돌아가 생각하는 일이다. 그림을 그리면서 또는 보면서도 오랫동안 잊고 있던 문제 — 그림이란 무엇인가? 왜 그리는가? 누구를 위해 그리는가? 하는 일련의 물음에 돌아가는 일이다. 무엇을 그릴 것인가, 어떻게 그릴 것인가의 문제는 앞의 물음들에 대한 해답을 얻은 다음에 각자가 씨름해야 할 사항이다.

흔히 그림은 한 시대의 삶의 축도(縮圖)라고 말해진다. 그림 속에는

그것을 그린 사람의 눈을 통해, 그가 살고 있는 시대와 사회의 모습이 반영되어 있다는 뜻이다. 그 그림의 목적에서, 주제에서 나타나지만 더 나아가 공간이나 형식에서, 그밖의 요소들에서 찾아볼 수 있다. 그런 점에서 그림은 인간의 세계에 대한 인식과 관계의 한 방법이다. 왜 그리느냐에 대한 대답은 따라서 세계를 인식하고 세계에 대한 인간의 관계를 드러내주기 위해서라고 할 수 있다.

그러나 그 해답도 세계를 어떻게 인식하고 어떠한 관계를 드러내주는가에 따라 달라질 수 있다. 그림은 또한 공동체의 관심사를 드러내기도 하고 개인적 관심사의 표명일 수도 있다. 역사적으로 보면 전자에서 후자에로 이동해왔다. 이는 말할 것도 없이 근대적 인간의 등장이라는 역사적 사실에 대응한다.

오늘날 개인의 존재성은 전례없이 확대되었다. 이같은 확대로 말미암아 개인과 공동체 사이에는 격심한 갈등·이반(離反)이 발생하고 공동체와의 관계가 새삼 중요한 문제로 대두하고 있다. 누구를 위해 그리는가의 문제는 바로 이와 관련된다.

그렇다면 화가가 그림을 그린다는 것은 무엇인가? 그것은 삶의 의미를 묻는 일이고 삶을 해방하고 확대하는 일이며, 개인의 공동체에 대한 관계를 개선하는 일이다. 그림은 형이상학적인 세계 혹은 과학과 같이 미처 알지 못하던 우주의 법칙이나 질서의 발견일 수도 있고 종교와 같이 인간의 구원을 추구할 수도 있다. 동시에 그의 삶을 규정하고 있는 현실적인 조건과 상황, 이를테면 정치나 경제에 대한 관심의 표현일 수도 있다.

어느 경우이건 작가의 삶에 대한 인식과 관심, 시각(vision)의 표현이고 그의 입장을 반영한다. 그 점에서 그림은 한 화가의 인생관과 세계관의 산물인 것이다. 그림을 그린다는 것은 따라서 세계를 어떻게 인식하

며, 세계에 대해 어떤 관계에 서는가 하는 문제이기도 하다.

세계를 어떻게 인식할 것인가? 구체적으로 파악할 것인가, 추상적으로 파악할 것인가? 역사의 진보 편에 서는가, 그 반대인가? 다수의 관심과 이익을 문제 삼는가, 자신을 포함한 소수의 이익에 봉사하는가? 이 모든 것이 의식적이냐 아니냐, 적극적이냐 소극적이냐 하는 차이는 있을지언정 아무도 거기에서 벗어날 수는 없다.

우리는 흔히 예술은 모든 사람의 것이고 모든 사람을 위해 그려야 한다고 말한다. 예술의 무상성(無償性)과 초월적 성격 때문에 그 말을 쉽게 인정해버리는 경향이 있다. 그러나 인간의 삶을 규정하고 있는 온갖 사회적 제약이 해소되지 않는 한 구체적인 실체로서의 모든 인간이란 없다. 인간의 관심과 이익을 위하는 그림이 구체적 보편성에 입각하지 않는 한 소수 특권적 집단의 그것에 봉사할 위험이 있고 또 종종 그러했다. 이는 많은 논자들에 의해 지적된 바 있다.

이렇게 볼 때 화가가 택하는 것이 추상인가 구상인가는 선호나 방법상의 문제가 아니라 삶의 문제이고 그 삶을 규정하고 있는 역사적 현실의 문제이다. 그림이 예술로서, 특수한 '정신의 형식'으로서 중요성을 가진 것도 이처럼 엄청나다면 엄청난 의미가 있기 때문이다.

화가들은 세계관이라는 말 대신 예술관(또는 회화관)이라는 말을 더 많이 쓰고 있다. 예술관이란 말할 것도 없이 예술의 목적이나 의미, 가치 등에 대한 일정한 견해를 뜻한다. 그것은 바꾸어 말하면 세계관의 예술에의 반영에 다름 아니다. 그럼에도 이 양자 사이에는 불일치 내지 혼선을 드러내는 경우가 종종 있다. 첨예하게 드러나는 경우는 그린다는 것과 산다는 것을 별개의 문제로 생각하는 작가들에게서다.

우리 현대미술이 봉착한 문제

구상화를 이야기하는 마당에 지금까지는 오히려 추상적인 논의에 치우친 감이 있다. 이제 우리 화단의 구체적인 현실에 눈을 돌리자.

한국의 현대회화, 정확히 말해 해방 후의 우리 현대회화는 동시대의 역사적·사회적 상황을 반영해왔다. 해방과 더불어 식민 치하에서 번영했던 자연주의적 회화는 일대 타격을 입게 되었으나 정치적 변화의 도움을 받아 회생하면서 다시 화단의 주도적 세력으로 등장했다.

한편 1950년대 말 서구 전위미술의 물결을 타고 추상회화(앵포르멜)가 새로운 세력으로 대두하면서 마침내 이 양자 간의 갈등과 대립은 첨예하게 전개되었고 전자에 대한 후자의 승리가 확실해진 1970년대 초부터 양자는 국전에서 공존하기에 이른다.

그러나 자연주의적 회화와 추상회화, 보수와 진보 간의 싸움은 치열하게 전개되고 그에 따라 기성작가는 물론 새로 등단하는 젊은 작가들도 자연주의 아니면 추상을 택함으로써 양극화의 양상을 드러냈다.

시간이 지나면서 바다 건너의 전위미술이 파상적(波狀的)으로 밀려오고 이에 호응하는 작가들의 숫자와 활약이 압도적으로 우세해감에 따라 자연주의와 현대미술 간의 싸움은 끝장을 맺는다. 자연주의는 새로운 상황에 부딪쳐 자기갱신을 도모하지 않음으로써 살아 있는 시대양식이기를 끝내고 이제 통속미술로서 잔명(殘命)을 유지하게 된다.

자연주의적 회화와 현대미술 간의 싸움은 개인적인 선호나 방법상의 대립이 아니었다. 그것은 구세대와 신세대, 보수와 진보의 대립이 아니고, 세계에 대한 인식과 관심과 태도, 즉 세계관의 대립이었다.

자연주의 회화는 보수적인 세력의 세계관과 그 이익을 반영했다. 그렇다면 추상 및 기타 전위미술의 세계관은 무엇인가? 한마디로 그것은

자유주의이고 국제주의이다. 그리고 소수의 관심과 이익을 반영하고 있다. 그럼에도 이같은 회화가 그토록 열렬히 환영되고 지배적인 위치를 차지한 이유는 어디에 있는가?

우리는 먼저 자연주의 회화에 대한 반발을 늘 수 있겠고, 새로운 회화에 대한 젊은이의 공감을 들 수 있겠고, 추상화의 경우 그 현실 이탈을 지적할 수 있을 것이다. 그러나 더욱 중요한 점은 남북분단으로 인한 역사적 상황과 정치적 현실주의, 그 반영으로서의 정신 풍토에 이들 미술이 정확히 일치했다는 사실이다. 우리의 삶을 규정하고 있는 온갖 구체적인 현실을 마음대로 말할 수가 없고 따라서 굳이 말할 필요도 알 필요도 없다는 것이다. 추상화는 바로 여기에 대응했다.

1960년대의 팝아트나 개념미술이 그리고 오늘날의 하이퍼리얼리즘이 현실 문제에 대해 거리를 두고 있는 것도 결코 이와 무관하지 않다고 생각된다. 이밖에 또 하나 지적할 것은 1970년대에 현저히 추진된 근대화 정책, 즉 한국이 서방적 세계질서에 편입되는 과정을 정신 면에서 반영했다는 점이다.

아무튼 자연주의 회화와 추상화 사이의 양극화, 다시 전위미술의 압도적인 우세로 말미암아 그밖에 다른 어떤 회화가 나타날 여지도 시도도 거의 찾아볼 수 없는 형편이었다. 그러한 노력이나 작품이 전혀 없었던 것은 물론 아니다. 자연주의를 그 나름으로 넘어서려는 구상화, 모더니즘을 대중적 취향으로 발전시킨 그림, 그리고 동양화의 경우 추상운동의 영향을 받은 일종의 신감각주의 등이 그러하다.

그런데 어느 것이나 이들 작가의 보수적인 세계관으로 말미암아 일정한 한계를 넘어서지 못했다. 게다가 이러한 그림들은 교양 있는 미술 애호가들의 구미에 맞고 1970년대의 호경기 덕분으로 판매되기 시작하면서 점차 상업주의로 기울어져갔다.

그러면 지금의 화단 현실은 어떠한가? 여전히 현대미술이 압도적인 다수를 이루고 국제주의가 주류를 이루고 있다. 그러면서 이러한 회화는 오늘의 우리 현실을 어떤 식으로건 담으려거나 그와의 관계 개선을 추구하려는 노력도 보이지 않는다. 수없이 열리고 있는 개인전이나 그룹전, 그리고 몇몇 공모전이 이를 증명한다. 특히 공모전의 경우 자연주의적 회화로부터 하이퍼리얼리즘에 이르기까지 온갖 회화가 잡다하게 나타나고 있는데 그 주류를 이루는 것은 그때그때의 지배적인 국제주의 회화이다. 그것은 가히 획일적이기까지 하다.

그 한 예를 우리는 '동아미술제(東亞美術祭)'에서 볼 수 있다. 이 공모전은 다른 것과는 달리 '새로운 형상'이라는 테마를 내걸고 있다. 그런데 대다수의 응모작들은 '형상'이라는 말에 맞춘 진부한 사실주의 회화거나 아니면 '새로운'이라는 말을 노린 하이퍼리얼리즘이거나 하지, 스스로의 시각을 실현한 좋은 작품을 찾기 어렵다는 것이 평론가들의 일치된 의견이다.

'새로운 형상'이 무엇을 뜻하고 그 이름으로 어떤 그림을 요구하는지 필자로서도 분명치 않지만, 그것은 아마 사실과 추상 혹은 그밖의 어떤 이름의 양식이건 간에 거기에 얽매이지 않는 진정으로 창조적인 회화일 게다. 좋은 작품을 찾기 어렵다는 말은 이런 뜻으로 이해된다. 그렇다면 그 이유는 어디에 있는 것일까?

그것을 우리는 단순히 '새로운 형상'의 애매함이나 인식 부족, 창조성의 결여, 국제지향적인 풍토 탓이라고 할 수는 없을 것 같다. 동아미술제만이 아니라 대부분의 작품전에서 나타나는 현상인 만큼 문제는 이러한 것들을 있게 한 외적·내적 조건을 묻는 일이다.

외적 조건이란 우리가 처한 역사적·미술적 상황이고 내적 조건은 화가가 가진 주체적 자세를 말한다. 그것은 화가 한 사람 한 사람만이 아

니라 화단 전체의 자세일 수도 있다. 그런데 이 자세는 앞서 말했듯이 세계(현실)에 대한 인식과 태도와 관계의 불확실함 내지 혼란으로 나타난다.

시금 이 땅에 — 세계의 한 변두리에 온갖 안팎의 문제에 시달리며 살고 있다는 것과, 다름 아닌 그림을 하고 있다는 것 사이에 고리가 끊어진 것이다. 이는 곧 세계관의 혼란이고 분열이다. 이러한 혼란 내지 분열을 반영한 한 예를 우리는 1950년대 추상회화의 수용 과정에서 찾아볼 수 있다. 당시의 미술적 상황에서는 낡은 양식을 극복하고 새로운 창작의 지평을 연다는 점에서 서구 현대미술의 수용은 어떤 필연성과 정당성을 부여받고 있었다.

그런데 왜 추상을 받아들였던가? '옴떼무앙'과 같은 구상화도 있지 않았던가? 거기에는 1940년대와 1950년대라고 하는 시차가 있었고 수용 당시에는 구상이 이미 퇴조한 반면 추상은 국제무대의 주류가 되어 있었다거나, 이럴 수도 저럴 수도 있었지만 추상은 하나의 선택이었을 뿐이라거나 하는 말은 설득력이 없다.

만일 그랬다면 그것은 젊은이들의 센세이셔널리즘, 천박함, 모방주의라고 해도 할 말이 없을 것이다. 결코 그렇지는 않았다고 나는 생각한다. 설사 그러한 측면이 있었다 치더라도 그 밑바닥에는 당시 세대들의 세계관의 혼란이 작용했을 것이라고 봄이 옳다. 세계관의 혼란(또는 분열)은 오늘의 세대에서도 큰 차이가 없으며 여기에 문제의 심각성이 있다. 따라서 추상이냐 구상이냐, 전위냐 실험이냐에 앞서 생각해야 할 점은 각자가 가진 세계관이고, 세계관의 분열이고, 그 분열로 인한 세계(구체적인 현실)의 상실이다.

새로운 구상화에 대한 요청

상실한 현실을 예술적으로 회복하는 한 방법으로서 우리는 구상회화를 생각하게 된다. 흔히 말하듯 갖가지 전위미술이 있으니 그중에 구상도 하나쯤 있을 법하다거나 사실과 추상의 주기적 반복을 증거로 들어 이제 추상도 한물갔으므로 구상이 나올 때가 되었다는 식으로 구상화의 출현을 기대하는 것이 아니다.

또 구상은 알기 쉽고 추상은 모르겠으니 구상이 더 낫다거나, '현대미술'은 서구인의 것이니까 좋지 않다는 국수주의적 발상에서 하는 소리도 아니다. 우리가 알게 모르게 상실해온 현실 — 추상화가 '추상'함으로써 사상(捨象)되었고, 전위미술이 너무 '앞서감'으로써 빠뜨리고 내버려온 온갖 구체적인 삶의 모습을 되찾는 방향에서 생각하자는 뜻이다.

현실을 되찾는다는 것은 먼저 현실을 잃어버리게 했던 그 '특정한' 회화로부터 벗어나는 일이고, 그 회화를 하게 했던 또는 함으로써 굳어진 세계관을 극복하는 일일 것이다.

현실은 구체적이다. 개인에 있어서나 사회적으로나 그것은 언제나 구체성을 띠고 나타난다. 구체성을 어떻게 파악하며 어떻게 관계하는가에 따라 현실은 드러나기도 하고 왜곡되거나 상실되기도 한다. 또 현실은 개인적 입장과 사회적 관점에 따라 다르게 인식된다. 그러나 우리의 삶을 규정하고 있는 것은 임의적 현실이 아니라 객관적 현실이다.

예술가에게 중요한 창작의 자유만 해도 그렇다. 대부분의 작가들은 자기 개인의 창작의 자유가 보장되면 그밖의 일은 어떻게 되든 상관없다는 생각을 갖고 있다.

그러나 다른 자유 또는 다른 사람의 자유가 보장되지 않은 채 그것만

오해창 「웃음」, 1978년 오윤 「마케팅」, 1981년

이 주어진다면 그것은 일종의 대상(代償)이거나 제한된 창작의 자유가
될 것이다. 객관적 현실은 이렇게 있다. 우리의 생활에는 이런 것 말고
온갖 구체적인 문제들이 수없이 있지만 그런 것들을 예술상의 문제로
생각하지 않는다. 예술이 형이상학적인 진리, 우주적인 질서, 영혼의 구
원, 지각의 특수한 양태 등등을 다루는 '정신의 형식'이므로 값지고 중
요하듯이, 정치나 경제·사회생활에서의 진실을 보여주는 것 역시 값지
고 중요하다.

 그럼에도 지금 우리를 지배하고 있는 것은 이런 관점을 터부시하는
신판 정신주의이다. 이 정신주의는 예술의 발전 단계에서 만들어진 하
나의 도그마라고 할 수 있다. 더욱이 이 도그마는 현대 서구의 역사적·
사회적·문화적 조건의 산물이며 그것이 현대미술의 발전에 끼친 공로
는 그것대로 인정해도 좋을 것이다.

 그러나 그것이 비록 인류의 보편적 정신을 지향한다 하더라도 여전히

특수한 역사적·문화적 조건의 한계를 반영한다. 서구 현대미술을 적극적으로 옹호해온 이론가조차도 당대의 취향이나 문화적 전통을 그대로 신봉하는 사람은 비판정신도 역사의식도 결하고 있다고 말하고 있다.

이렇게 볼 때 그것은 절대불변의 진리도, 손대서는 안되는 금단의 열매도 아니다. 이러한 도그마에 대해, 그리고 선배 화가들이 수용하고 더욱 나쁘게는 우리의 역사적 조건으로 하여 자율적으로 만들어놓은 도그마를 물고 또 깨뜨릴 수도 있지 않겠는가.

이러한 물음을 앞에 놓고 지금까지의 '현대미술'을 돌아볼 때 그 어느 것도 이 문제를 심각하게 고려하지도 부딪혀보지도 않았다. 그렇다고 이를 어느 한두 사람의 탓으로 돌릴 수 있겠는가. 이제부터라도 그 일을 누군가가 시도해야 할 것이다. 누가 할 것인가? 그리고 그것이 꼭 구상이라야 할 것인가? 꼭 그래야 할 이유는 없다. 하지만 가능한 방법의 하나로 생각할 수 있고 그 논거는 지금까지 말해온 것에서 불충분하게나마 확보할 수 있지 않을까 한다.

그런데 다행하게도 1970년대부터 일부 젊은 작가들 간에는 이 문제를 진지하게 파고들고 여러모로 시도하는 움직임이 보이기 시작했다. 그들은 세계에 대한 인식에서나 관계에서 각자 다름에도 불구하고 자신의 세계에 대한 관계를 새롭게 하고 현실을 구체성에서 찾으며 인간의 삶의 문제를 당면 과제로 삼아 삶의 진실을 드러내는 일에 다가서고 있다.

이들은 저마다 다른 접근과 방법을 시도하고 있는데 어느 작가나 진부하고 상투적인 구성과 기법을 깨뜨리면서 자신의 조형언어와 주체적인 시각을 과감히 추구하고 있는 듯이 보인다. 그것은 가히 새로운 구상이라 불러도 좋을 것이다. 하지만 이들의 구상은 어떤 특정한 이념이나 방법을 고집하지 않으며 그 점에서 이러저러한 가능성과 다양성을 다

포괄하는 뜻의 구상화로 받아들여도 좋을 것이다.

지금 단계로서는 이들 가운데에 이념에서나 방법에서 어떤 공통점도 발견할 수 없다. 한가지 공통점이 있다면 각자 주체적인 시각을 실현하려는 노력과 의지가 뚜렷하다는 점이겠다. 아무튼 이들의 의욕은 활기차고 역량 또한 만만치 않다. 이들이 앞으로 무엇을 보여주고 어떤 길을 걸을 것이며 우리 '현대회화'가 하지 못한 일을 얼마만큼 해낼 것인지 미지수이지만, 오랫동안 양극화되어왔고 그후는 그후대로 획일화된 국제주의가 지배해온 우리 화단을 뚫고 당당히 솟아났으면 하는 희망을 품어본다.

『계간미술』 1981년 여름호

프랑스 신구상회화전
― 서구미술의 수용에 따르는 제문제

(미완성 원고)

'프랑스의 신구상회화전'이 우리에게 주는 의의는 여러 면에서 매우 크다. 그것은 1) 유럽 현역 작가의 작품전으로는 '오늘의 유럽미술전'과 함께 첫번째라는 것, 2) 외국에 나가지 않고 국내에서 원작을 직접 볼 수 있다는 점, 3) 우리에게 알려져 있지 않은 전후 유럽의 구상회화 및 그 흐름을 한눈에 볼 수 있다는 점, 4) '구상회화'에 대한 인식을 새롭게 하고 우리 구상회화의 발전에 큰 자극이 될 수 있으리라는 점 등이다. 이런 점에서 이번 전시회는 서구미술의 수용에 있어 하나의 전기가 되리라 생각하며 이를 계기로 서구미술의 수용에 따르는 몇가지 문제점을 검토해보는 것이 중요하다.

서구미술의 수용이라는 문제를 놓고 맨 먼저 생각할 수 있는 것은 오늘날 서구의 미술을 우리의 입장에서 어떻게 볼 것인가, 그리고 그것을 수용하는 것이 바람직한가 아닌가 하는 근본적인 문제이다. 이 근본적인 물음은 서구와 우리가 각기 다른 역사와 전통, 사회적 환경 속에 살고 있다는 사실을 넘어 현실적으로 오늘의 세계질서에 대한 바른 인식을 전제로 한다. 오늘의 세계질서란 강대국과 제3세계, 즉 중심부와 주

안또니오 레칼카띠 「퐁 데 자르」, 1964년.

변부의 관계를 말하며 세계의 주변부, 즉 제3세계권에 속하고 있는 우리의 입장에서 서구미술을 어떻게 보아야 할 것인가의 문제이다. 중심부에 사는 사람들의 세계관과 생활조건 및 정신세계와 주변부의 그것이 결코 동일할 수 없다. 물론 인류 공통의 문제가 있고 또 절실한 것이 많지만, 주변부는 그외에 중심부와의 관계에서 발생하는 더 중요하고 절박한 문제가 있다. 예술은 이러한 상호의 입장과 정신세계를 일정하게 반영한다. 이렇게 볼 때 서구미술을 비판적·선택적으로 수용해야 하며 아울러 같은 제3세계권 미술에 대한 이해와 수용도 필요하다는 얘기가 된다. 우리의 미술은 과거도 현재도 그렇지 않다.

그러나 우리는 현재 좋든 싫든 오늘의 세계질서 속에 편입되어 있고

그 속에서 살며 보편주의·국제주의라는 차원에서 서구의 현대미술을 받아들이고 있다. 해방 후 더 정확히는 1950년대 말부터 지금까지의 우리 현대미술사의 주류는 서구의 현대미술의 흐름의 충실한 재판(再版)이라 해도 과언이 아니다. 그것은 우리의 주체적 시각에서 수용했다기보다 서구미술의 흐름에 일방적으로 동화되어갔다는 인상이 짙다. 바꾸어 말하면 몸은 한국에 두고 머리는 늘 빠리나 뉴욕에서 살려 하고 있었다는 이야기가 된다. 문제는 같은 기간 내의 우리의 역사적 삶과 체험과 정신과 고민을 회화를 통해 얼마만큼 나타내었는가 하는 측면에서 물어져야 할 것이다.

외국의 미술을 수용함에 있어 그 방법은 다음 몇가지로 생각할 수 있다. 1)문헌을 통해 접하는 길, 2)외국의 작품을 국내에서 보는 길, 3)외국에 나가 살면서 보고 오는 길일 것이다. 가장 바람직한 것은 3)의 경우이지만 모든 작가가 다 그렇게 할 수는 없다. 그래서 지금까지는 소수의 선택된 사람들이 그 일을 맡았고 그들의 취향이나 선호에 따라 정보가 통제되기도 했다. 이런 폐단을 깨뜨려주는 것이 2)와 1)일 것이다. 2)의 경우 막대한 경비와 전문성으로 하여 정부기관이 해야 하나 그것이 제대로 되지 않았다. 그리고 1)의 경우도 아시다시피 미술 관계 전문서적이 실로 빈약한 형편이었다. 그리하여 정보의 부재와 무지, 아니면 정보의 편중과 통제 등에 의해 국내 작가들의 시각은 흐리거나 편협할 수밖에 없었다. 정보의 홍수 속에 살고 있으면서 정보의 부재, 일방적 정보에 의해 통제당하는 기이한 현상마저 빚어냈던 것이다. 바로 단적인 예가 이번 전시회에서 나타나고 있다. 여기에는 작가도 평론가도 교사도 책임이 크다고 본다.

서구미술의 수용에서 또 하나 중요한 점은 주체적 시각의 확립이다. 정보의 제공이 원활하고 충분하다 해도 주체적 시각의 결여로 지금까

지 우리의 작가들은 서구의 현대미술을 하나의 '사상'으로서보다는 새로운 형식 혹은 양식으로, 국제적 양식으로 받아들이고 있었다. 하나의 '사상'으로 봄으로써 오늘 이 땅에서 살고 있는 우리에게 그것이 보탬이 (정교수 '사상'표현의 한계성)

'평화선언 2004
— 세계 100인 미술가전' 서문

이라크전(戰) 전후에도 드러났듯이, 연이어 발생하는 테러와 반테러전이라는 이름의 가공할 군사행동이 벌어지고 있는바, 세계 곳곳은 언제, 어디서, 어떤 비극적인 일이 계속해서 발생할지 모르는 상황으로 가고 있습니다.

새로운 밀레니엄이 시작되었을 때 지구촌의 가족들은 21세기가 평화의 시대, 적어도 평화를 향해 전진하는 세기가 될 것을 희망했으나, 그 희망과 기대는 무참히 깨어지고 지금은 전쟁의 공포와 죽음의 그림자가 짙게 드리우고 있습니다.

한국은 역사적으로 수많은 외침을 받아왔고 동족상잔의 참혹한 내전을 겪었으며 아직도 나라가 분단된 채 그 고통과 상흔이 곳곳에 남아 있습니다. 게다가 최근에는 이른바 북핵 문제로 긴장이 높아지고 있으며 어느 순간 전쟁 국면으로 돌변할지 모르는 상황입니다. 이러한 한반도에서야말로 평화가 다른 무엇보다도 가장 절실한 국민적 열망이 아닐 수 없으며, 바로 그같은 상황인식에서 이 '선언전(展)'이 계획되고, 준비되었습니다. 국내의 미술가들이 세계의 미술가들과 함께 작품을 통

빠블로 삐까소 「한국의 학살」, 1951년.

해 한반도의 평화, 세계의 평화를 열망하는 평화의 메시지를 세계를 향해 발신하고자 합니다.

이 '평화선언 2004 ─ 세계 100인 미술가전'이 하나의 기폭제가 되어 세계 곳곳에서 예술가들과 지식인들이 주도하는 평화전과 평화운동이 들불처럼 이어지기를 희망합니다.

이 전시의 취지에 찬동하여 세계 여러 나라의 미술가들이 기꺼이 참여해주었습니다. 이들에게 뜨거운 감사를 전하며, 더 많은 미술가들이 참가 의사를 보내왔으나 함께하지 못함을 유감으로 생각합니다.

그외에도 많은 분들이 격려하고 도움을 주었습니다. 특히 본인이 전시회 협의차 프랑스를 방문하고 프랑스 정부의 도미니크 드빌팽(Dominique de Villepin) 장관님을 면담했을 때 보내주신 격려와 도움을 잊을 수가 없습니다. 장관께서는 삐까소(P. Picasso)의 작품 「한국의 학살」의 대여를 쾌히 승낙하셨으나 여러 사정으로 성사되지 못해 못내 아쉽습니다.

또한 이 전시회의 취지를 적극 지지하고 카탈로그에 실을 글을 써 주신 분들이 여러분 계십니다. 그중에서도 특히 철학자 자크 데리다 (Jacques Derrida) 교수의 고마움을 잊을 수 없습니다. 데리다 교수께서는 와병 중이라 집필이 어려우신데도 알랭 주프루아(Alain Jouffroy) 씨와 함께 작성한 소중한 글을 보내주셔서 저를 감동케 했습니다.

집필해주신 모든 분들에게 깊은 감사를 전합니다.

이밖에도 이 전시 조직을 위해 협력을 아끼지 않은 서울미술관장이며 화가인 임세택 씨에게 감사를 드리며, 또한 이 전시회의 취지에 적극 찬동하고 맨 먼저 참가를 수락하셨던 고(故) 다니엘 폼므렐르 씨와 고(故) 삐오트르 꼬발스끼(Piotr Kowalski) 씨, 두 위대한 예술가에게 이 자리를 빌려 명복을 빕니다.

끝으로 우리 미술관의 스태프와 관계 직원 여러분의 헌신적인 노고에 치하의 말씀을 드립니다. 감사합니다.

국립현대미술관 2004년 7월

고난 극복의 성과,
우리 미술 100년을 되돌아보다

1

새천년이 시작된 2000년을 기점으로 세계의 중요 미술관들은 자국의 지난 1세기 미술을 되돌아보는 전시회를 가진 바 있다. 미국의 휘트니미술관은 '미국의 세기'라는 이름으로 20세기 미국미술을 회고하는 대규모 전시회를 1년 내내 연 바 있고 중국미술관은 2002~2003년에 걸쳐 '양화 100년전' '중국화 100년전'을 개최했으며, 일본은 2005년 도쿄예대미술관 등 3대 미술관이 공동으로 '근대일본의 회화'라는 전시회를 가졌다.

우리의 경우 다소 늦긴 했지만 지난 1세기의 미술을 '전시회'의 형식으로 되돌아보는 것이 국립현대미술관으로서 해야 할 의미 있는 일 중 하나라는 판단 아래 그 시점을 2005년으로 잡았다. 2005년은 을사조약 100년이 되는 해인데다가 광복 60주년을 맞는 해이며 가까이는 6·15남북공동선언 5주년이 되는 뜻깊은 해이기 때문이다. 이해를 맞아 한국이 '은둔의 나라'에서 세계가 주목하는 '역동적인 국가'로 성장하기까지

1세기 동안에 전개된 우리 문화의 한 궤적을 되돌아보고자 하는 데 이 전시회를 기획한 의도가 있다.

2

한국미술 100년, 정확히는 '한국 근현대미술 100년'은 어떤 역사적 상황과 문화적 조건 속에서 전개되어왔으며 이를 어떻게 보고 정리할 것인가? 국내에서 지난 1세기 미술을 통사적으로 정리하고 회고하는 전시회는 없었다. 국립현대미술관이 시기별·주제별·장르별로 이런저런 전시를 가진 적은 있으나 1세기를 포괄하는 전시는 아니었고 더구나 대개는 양식사 중심이었다. 양식사 중심의 전시가 지극히 당연하며 그러한 전시는 마땅히 미술관이 해야 한다. 하지만 '100년전'의 경우 그것만으로는 충분치 않을 수 있다. 왜냐하면 양식사적인 연구가 아직 미진한 탓도 있지만 100년간의 온갖 사회변화를 짚어가며 우리 미술의 변화와 발전을 살펴보려면 보다 거시적인 관점이 요구되기 때문이다. 더구나 일반인들이 지난 시대의 미술을 보고 체험하기 위해서는 사회·문화사적 맥락에서 접근하는 것이 더 효과적인 방법일 수 있다. 그렇게 함으로써 사회와 미술, 외적 조건과 내적 정신 사이의 미학적 연관관계를 살피고 각 시기에 따라서 변화·발전해온 우리 미술의 향방과 정체성을 오늘의 시각에서 조명할 수 있다. 이 전시는 단순히 과거를 되돌아보는 데 멎지 않고 선배 예술가들이 고난과 좌절을 딛고 이룩한 성과들을 한자리에서 살펴봄으로써 새로운 시대를 향해 나아가는 젊은 예술가들에게도 시사하는 바 적지 않을 것이다.

3

한국의 20세기는 크게 식민지 시대와 분단시대로 구분된다. 둘 모두 다른 어느 시대보다 굴곡이 많았고 질곡과 좌절, 고난과 시련으로 점칠된 시대이다. 전반기는 일제의 강점과 식민 지배로부터 시작된다. 이 시기의 민족적 지상과제는 일제로부터 국권을 회복하는 것이었고 다른 한편 선진문명을 받아들여 근대화를 해야 하는 모순된 상황에 있었다. 하지만 항일과 계몽, 그 어느 것도 여의치 않은 가운데 근대화는 식민 당국의 손에 의해 수행될 수밖에 없었다. 이는 자주적 국가발전과 서양 문명의 주체적 수용을 원천적으로 제약하게 된다.

근대화는 대한제국의 문호개방과 개화사상으로부터 시작되었으나 식민지 시대에 들어와 식민 지배를 공고히 하려는 일제의 주도로 전개되었다. 이른바 식민지 근대화론이다. 식민지 근대화론을 어떻게 볼 것이냐는 별문제로 하고, 이 시기에 서양에 근대적인 문물과 제도, 생활방식과 문화가 수용되었으며 미술도 그 변화와 동일한 맥락에서 논의될 수밖에 없다. 서화에서 미술로, 환쟁이에서 미술가로의 변화, 동양화와 양화의 이중구조 등등이 그러한데, 초창기 화가들 간에 논란이 되었던 '서화'와 '미술'은 단순히 용어상의 문제가 아니라 이질적인 문화의 차이, 회화의 가치체계에 관한 문제였으며 환쟁이에서 화가로의 변화는 예술가의 신분과 사회적 지위를 바꾸어놓는 것이었다. 환쟁이나 화원에 비해 화가라는 말은 적어도 문인에 버금가는 존칭처럼 되었다. 서구의 미술가들이 피나는 노력으로 쟁취한 예술가의 자유와 그 사회적 지위를 우리 미술가들은 덤으로 받은 것이라고 할 수 있다.

한국미술의 근대화, 이를테면 미술단체를 결성한다든지 후진양성기관을 만들고 공공장소를 빌려 전람회를 연다든지 하는 근대적인 방식

으로의 전환은 서양화의 도입과 함께 초창기 화가들에 의해 시작되었으나 곧 총독부에 주도권을 빼앗기고 이후 총독부의 문화정책 사항으로 되었다. '조선미술전람회'의 창설과 운영은 막강한 영향력을 발휘하며 식민지 조선의 미술문화를 제도적으로 관리했다. 이 기구의 장점은 근대적인 전람회 형식, 즉 공모전과 화가의 데뷔 방식, 평가 제도를 마련함으로써 예술의 생산과 수용방식의 일대 변화를 가져온 것이다. 그뿐 아니라 미술을 사랑방으로부터 대중적 관심사로 끌어냈다는 점에서도 전혀 새로운 것이었다. 반면 사상적으로는 예술을 사회적 연관성으로부터 떼어놓고 예술의 자율성·순수성을 강조하며 심미주의 예술관을 심어줌으로써 식민통치에 기여하게 했던 것이다. 일제는 이렇게 전시회를 설치·운영하면서도 미술학교는 만들지 않았다. 미술을 공부하려면 일본으로 유학을 해야만 했고 한국의 중요 화가들은 대다수가 일본 유학생 출신이었다.

이러한 악조건 속에서도 어려움을 뚫고 미술가가 나오고 탁월한 화가가 나왔다는 것은 놀라운 일이 아닐 수 없다. 개중에는 초등학교밖에 안 나온 가난뱅이 화가가 더러 있었는데 그들 중에 더 독창적인 화가가 나왔다는 것은 특기할 만한 사실이다.

8·15해방과 더불어 한국의 미술과 미술계는 획기적인 변화의 시대를 맞이했다. 그러나 이데올로기의 대립과 갈등은 미술 분야에도 극심한 대립과 혼란을 초래하고 끝내 미술가들의 이산(離散)과 분단으로 이어졌다. 북한은 그렇다 치더라도, 남한 역시 예술에서의 사상성이 강조되었고 '자유대한'에 걸맞지 않게 사상의 자유, 예술의 자유, 창작과 표현의 자유가 제한되었다. 이처럼 예술에서의 이데올로기가 극도로 강조된 나머지 이후에는 그 반작용으로서 예술의 사상성 자체를 기피하고 배제하는 결과를 낳았다. 그리고 일제 잔재 청산 문제가 제기되었으나

그 또한 반공이데올로기의 위세에 눌려 묻히고 말았다. 냉전(冷戰)은 급기야 열전(熱戰)으로 바뀌고 미증유의 파괴와 혼란이 뒤따랐다. 예술가는 작품에 의해서가 아니라 그의 정치적 입장에 따라 폄하되고 재단되었다.

그럼에도 해방 후 가장 큰 변화가 있다면 미술대학이 세워져 전문 미술가를 교육하고 배출하기 시작했다는 점이다. 이들은 한국의 신세대로서 앞 세대와의 갈등을 겪으며 전화가 휩쓸고 간 잿더미 속에서 새 시대 한국미술의 싹을 틔웠다.

4

20세기 전반의 우리 미술은 어찌 보면 매우 단순하다. 전통적인 서화는 서구사상과 서양화, 그중에서도 일본회화를 만나면서 변화를 하는 쪽과 그렇지 않은 쪽, 곧 전통과 혁신으로 대별된다. 그리고 서양화는 19세기의 자연주의·사실주의·인상주의 회화의 사상과 기법을 익히고 발전시키는 방향으로 전개되었는데, 여기서 우리가 주목할 점은 이러한 양식들이 본바닥의 그것과는 사뭇 다르게 변형되어갔다는 사실이다. 그런 점에서 보면 우리 근현대미술의 전개 양상은 엄밀한 의미에서 서구미술의 단계적 수용과정을 거치지 않았다. 화가 각자의 취향이나 선호도에 따라, 혹은 그밖의 여러 요인에 의해 선택된 미술양식인 경우가 대부분이다. 굳이 말한다면 사실주의·인상주의·후기 인상파 혹은 표현주의 등등이 뒤섞여 있다고 할 수 있다. 그런가 하면 자체적 발전의 논리, 곧 변증법적 발전의 형태를 취하고 있지도 않다. 주지하는 바와 같이, 서양미술사는 대체로 정반합의 발전 논리를 취하고 있다. 한국

에서 가장 많이 그리고 보편적으로 통용되어온 회화가 '사실주의'란 이름의 양식인데 한국의 사실주의는 엄밀히 말하면 자연주의이며, 꾸르베(G. Courbet)가 들고나왔던 리얼리즘은 아니다. 꾸르베가 말한 "산 예술을 만드는 것"이나 "당대 현실의 객관적 묘사"라는 정의와는 거리가 멀다. 이런 방식으로 수용될 수밖에 없는 이유, 즉 한국의 사실주의가 자연주의로 바뀌고 꾸르베

김만술 「해방」, 1947년.

의 리얼리즘이 수용되지 못한 것은 동시대 식민지 문화정책의 영향이기도 했다. 그 시대의 외적 조건, 다시 말해 엄한 식민지적 상황이 허용하지 않았다는 데서 가장 큰 이유를 찾을 수 있을지 모른다. 아니면 선전(鮮展)이 유도했던 심미주의 미술관에 기인했는지도 모른다. 그밖에 또다른 이유는 아마도 이 미술을 하나의 사상으로서가 아니라 양식으로 이해하고 받아들인 데서 기인하지 않았나 한다.

이러한 현상은 20세기 전반의 모던아트에서 더욱 두드러진다. 20세기 아방가르드 미술은 매우 복잡한 성격을 갖는데 흔히 말하듯 시각성의 혁명만이 아니라 당대 정치·사회체제에 대한 반역의 형태로 전개되었다. 다다 이후 많은 아방가르드 미술이 크건 작건 그러한 성격을 띠었다. 그것은 일제강점기 우리의 식민모국인 일본의 전위화가에게서도 볼 수 있는 것이었다. 그러나 한국 미술가들의 경우 그 혁명적 요소는

탈락되고 단지 새로운 형식으로서의 조형·예술로서 제작되고 평가되어왔던 점이 강하다. 더구나 모던아트의 존재 의의, 근대예술로서의 징표는 예술의 자유, 창작과 표현의 자유에 있었다. 이러한 관점에서 우리의 근현대미술을 본다면 어찌되는가?

한가지 유의할 점은 시대의 변화와 함께 등장하는 새로운 사상과 전통적 사상과의 싸움은 언제나 전자의 승리로 되었다는 점이다. 변증법적 지향을 찾아보기 어렵다. 새로운 것에 대한 갈망은 이른바 '새것 증후군'을 가져왔고 그 풍조는 오랫동안 잔존해왔다.

5

이 책은 애초에 국립현대미술관에서 계획하고 실행한 '한국미술 100년전'의 전시 도록으로 출간할 계획이었으나 출판사의 요청에 의해 단행본으로 내게 됨에 따라 체제상 약간의 변화가 가해졌다. 하지만 그 구성이나 뼈대는 처음 계획한 대로이다. 20세기 전반을 여섯 시기로 나누고 각 시기를 사회·문화사적으로 개관하고 그 시기의 중요점을 부각시켜 동시대 미술을 보게 한 본래의 의도는 그대로 유지하고 있다. 또한 매 시기는 그 시대의 상황과 조건을 더 잘 이해하기 위해 그때 나온 시각자료 혹은 문헌자료나 중요 기사들을 찾아 재구성하려고 했다. 이를테면 일제의 전시총동원 체제 때 나온 「국방국가와 미술」이라는 좌담 기사라든지, 전후 미국에서 매카시 선풍이 한창일 때 미국의회 의원이 현대미술을 어떻게 보았는지 등의 글이 그러하다. 이 책에는 여러 의제나 주제에 따라 많은 분들이 글을 써주었다. 그리고 새로 쓴 글 이외에 이미 작고한 분들의 글도 부분적으로 따서 수록하였다. 이를테면 고유

섭 선생의 글이라든가 김재원 박사의 글 등이 그러한데, 고유섭 선생의 글은 제2차 세계대전 말기 일제가 우리 민족을 말살하려 했던 시기에 줏대론을 폄으로써 민족정신을 고취하려 했던 학문적 저항의 글이었으며, 김재원 박사의 글은 6·25전란 중 귀중한 국보가 사라질지도 모르는 위기의 순간에 기지를 발휘하여 그 인멸이나 파손을 막은 학자적 결단의 일면을 알게 해주는 글이다.

전시회를 조직하고 도록을 진행하면서 여러 부분에의 새로운 의제와 담론이 제기될 수 있다는 논의가 있었다. 이를테면 예술가와 국가, 예술과 정치, 식민지와 종속문화, 근대예술의 징표인 예술가의 사상의 자유, 창작과 표현의 자유, 개성과 정체성, 한국인의 정체성, 그리고 우리 예술가들은 이를 얻기 위해 어떻게 싸웠고 어떤 노력을 했는가 등등. 이로 인해 우리 근대미술에 대한 연구가 깊지 못함을 확인했다.

책을 만드는 과정에서 작가들의 저작권 문제가 제기되고 그 문제를 해결하는 데 적지 않은 시간을 할애해야 했다. 애초에는 이 도록을 '100년전' 2부와 함께 묶어 내려고 했으나 2부 전시가 늦어지고 2부 도록 진행이 차질을 빚는 바람에 예정보다 반년 이상 늦어졌다. 필자 여러분께 양해를 구하며 심심한 사과의 말씀을 드린다.

이 책을 만드는 데 수많은 분들의 도움을 받았다. 전시에서 특히 일본의 여러 미술관에서 협조를 해주었다. 이 자리를 빌려 그 모든 분들께 감사의 말씀을 드린다. 그리고 이 전시회는 물론 도록 편집을 주관한 객원 큐레이터 김현숙 씨를 비롯하여 1년 반 가까이 불철주야 애쓴 우리 미술관 관계 직원 여러분의 노고를 치하한다.

국립현대미술관 기획 「책을 펴내며」, 『한국미술 100년』, 한길사 2006

'20세기 라틴아메리카 거장전'을 개최하며

국립현대미술관 덕수궁미술관이 이번에 개최하는 '20세기 라틴아메리카 거장전'은 한국과 외교관계를 맺고 있는 라틴아메리카 16개국이 연합하여 근현대 라틴아메리카 미술의 진수를 국내에 처음으로 소개하는 매우 뜻깊은 전시회입니다.

라틴아메리카는 지리적으로나 역사적으로 한국과 직접적인 관련 속에 있었던 것은 아니지만 근년에 들어 보다 활성화된 외교관계를 통해 교류가 확대되고 있습니다. 미술 분야에 있어서는 국립현대미술관의 '한국 현대미술전 — 박하사탕'이 칠레의 산티아고에서 2007년에 열렸고, 2008년 5월에는 아르헨티나의 부에노스아이레스에서 개최되면서 그 관계가 급속히 가까워지고 있습니다.

라틴아메리카는 19세기 이래 각기 민족국가로 독립하면서 격동의 시대를 겪었고 독자적인 혼혈문화를 일구어왔습니다. 이 혼혈문화는 라틴아메리카 미술의 생명이며, 독창성과 불변의 힘을 낳는 원천이기도 하다는 루시스미드(E. Lucie-Smith)의 말은 라틴아메리카 문화의 특징을 잘 함축하고 있습니다. 이번 전시에는 이러한 역사와 문화를 반영한

프리다 깔로 「판초 비야와 아델리따」, 1927년.

1900년 초에서 1970년대까지 16개국 84명 작가의 작품 120여점을 선보이게 됩니다. 이 시기의 작품들은 기존의 서구 살롱(salon)풍 작품에 반기를 들고 새로운 라틴아메리카의 정신과 정서를 형상화한 작품들입니다. 국내에도 잘 알려진 멕시코의 디에고 리베라(Diego Rivera), 프리다 깔로(Frida Kahlo)를 비롯하여 브라질의 깐지두 뽀르찌나리(Candido Portinari), 그리고 아르헨티나의 루치오 폰따나(Lucio Fontana), 베네수엘라의 헤수스 라빠엘 소또(Jesús Raphael Soto) 등 국제적인 작가의 작

품들을 한자리에서 음미할 수 있을 것입니다.

'20세기 라틴아메리카 거장전'은 그동안 낯설게 느껴졌던 라틴아메리카의 미술뿐 아니라 역사, 인종, 종교와 같은 다양한 측면에서 미술작품을 조명해볼 수 있는 기회가 될 것입니다. 나아가 이번 전시를 통해 한국과 라틴아메리카와의 관계가 더욱 가까워지기를 기대합니다.

끝으로 이번 전시에 뜨거운 열정과 아낌없는 협조를 보내주신 참가국의 대사관을 비롯하여 각국의 미술관, 공동 주최사인 MBC와 『경향신문』 그리고 이 전시가 가능하게끔 도움을 주신 모든 협찬사 여러분께 감사를 드립니다.

2008년 7월 25일

『20세기 라틴아메리카 거장전』, 국립현대미술관 2008

제4부
미술시평

국립현대미술관의 존재 의의

다시 드러난 편협성

지난해 가을 국립박물관이 경복궁 새집으로 옮겨감에 따라 덕수궁 석조건물을 물려받았던 국립현대미술관이 그동안 이관(移館) 준비를 모두 끝내고 7월 5일부터 정식으로 문을 열었다. 이로써 현대미술관은 당초에 소망했던 상설 전시장을 가지게 되었을 뿐 아니라 넓은 공간을 마음껏 활용하여 여러가지 기획과 사업을 벌일 수 있는 터전을 굳힌 셈이다.

비록 늦게나마 우리나라에도 현대미술을 전담하는 기관이 생기고 또 분에 넘칠 만큼 훌륭한 장소를 가지게 되었다는 것은 어느 면으로보나 반가운 일이 아닐 수 없다. 기관이 생기고 장소를 마련했다는 것만으로 일이 끝난 것은 아니며, 화단(畫壇)은 물론 시민적 차원에서 그 존재 가치를 인정받기 위해서는 정작 지금부터의 노력에 달려 있다. 다시 말해서 미술관을 맡아 운영하고 거기에 참가하는 이들의 지혜와 노력 여하에 따라 그것이 호사스러운 창고로 변해버릴 수도 있고 정신의 보

고(寶庫)가 될 수도 있으므로 국립현대미술관의 금후의 활동에 대한 우리의 기대도 그만큼 큰 바 있다. 그런데 지금까지의 활동은, 당초의 거창한 선전과는 달리 우리의 기대를 채워주지 못하고 있다는 것이 중론이다. 첫째 정부기관이란 성격 때문에 적극적인 활동을 보이지 않고 있고, 둘째 기획 자체가 너무 단순하고 행사 위주가 되고 있으며, 셋째 화단의 이상기류에 늘 휘말려드는 것 등이 그 이유라고 할 수 있다. 이번 이전(移轉) 개관을 기념하기 위해 마련한 '한국 현역화가 100인전'(7월 5~29일)에서도 그런 인상을 강하게 풍겼다. 이 전람회는 현대미술관으로서는 지난해의 '한국 근대미술 60년전'에 이어 두번째 기획전이 된다. 현역화가들을 한자리에 모은 점에서는 근래에 없던 대규모의 전람회였고 더욱이 현대미술관의 존재 의의를 일반에게 과시할 수 있는 기회였는데도 실제로는 근래에 없이 냉담하고 한산했던 전시회가 되고 말았다.

그러면 그 원인은 구체적으로 어디에 있었는가? 기획 자체보다도 작가의 선정과 출품작의 내용 때문이 아니었던가 여겨진다. 먼저 현대미술관 측에서 "우리 화단을 이끌어가는 중견 이상의 화가를 두루 망라하되 그 수를 100인으로 한정한다"라는 원칙을 정한 다음 추천위를 구성하고 그 추천위로 하여금 작가를 선정케 했었다. 그런데 이 추천위 구성부터 말썽이 있었고 추천위는 자격 기준을 국전(國展)의 추천·초대작가에 한정시키는 지극히 편협하고 상투적인 방법을 택했다. 게다가 100인의 명단이 중도에서 새어나가자 여기에 빠진 유자격자들의 반발이 있게 됨으로써 13명이 더 늘어났고 그래서 실제로는 113인전(동양화가 32명, 서양화가 81명)이 되고 말았다. 처음부터 100인으로 못박은 것이나 중도에 숫자가 더 늘어났는데도 굳이 100인전이란 명칭을 사용한 처사가 납득이 가지 않으며 더구나 현대미술관 자체에서 범화단적(汎畫壇

的)으로 작가를 선정하지 않고 추천위를 따로 만들고 추천위에 작가 선정을 일임해버린 것이 커다란 잘못이었다. 추천위 또한 국전 추천·초대 작가만을 대상으로 하고 역량 있는 재야 작가들을 제외함으로써 국전과 같은 편협성을 다시 드러낸 결과가 되었다.

다음, 출품작은 신작 또는 대표작 2점 이내로 정하고 내용에 대해서는 출품 작가의 자의에 따르게 했다. 따라서 결과는 반드시 신작도 대표작도 아니며 몇몇 사람을 제외하고는 저 무기력한 국전식 작품 그대로였다. 대개가 사실적인 풍경화 아니면 추상화 또는 이상야릇한 현대회화들이며, 인간과 인간의 삶의 '드라마'를 다룬 작품은 찾아볼 수 없었다. 주제의식의 결여나 인간기피의 경향은 우리 근대회화의 병폐가 되어왔는데 그것은 '예술의 비인간화'라는 현대적 현상과는 다른 의미에서 그림과 대중 사이의 거리를 멀게 하고 있다.

평범한 시민이 모처럼의 여가를 틈타 미술관을 찾고 전람회에 가는 것은 작가의 명성 때문이 아니라 작품에서 받는 인간적인 감동과 순수한 기쁨 때문이다.

미술과 대중과의 거리

여기서 우리는 국립현대미술관의 존재 의의와 금후의 역할에 대해 생각해보지 않을 수 없다. 전후 유럽, 미국, 일본 등지에서 근대미술관을 특별히 만든 것은 근대미술을 독립된 유산으로 정리하고 창작을 지원하며 나아가 미술을 시민생활에 연결시켜 미술의 생활화를 도모하려는 데 목적이 있었다. 그래서 각국의 근대미술관은 작품의 수집·전시 외에도 미술과 대중의 거리를 좁히기 위해 각종 사업을 활발히 전개하

고 있다는 것은 널리 알려져 있다. 우리나라의 현대미술관도 이와 동일한 목적에서 창설된 것이고 보면 그 운영이나 역할도 역시 같아야 할 것이다.

다음, 둘째 과업은 미술관 자체에서 계획하는 각종 사업이다. 이를 테면 특별전시회라든가 외국과의 교환전, 강연회, 세미나, 책자 발간 등이 그 중요한 것들인데 이를 위해서는 부단한 연구와 계획 그리고 예산의 뒷받침이 있어야 할 것이다. 어떻게 보면 이런 일은, 하면 좋고 안해도 그만인 것처럼 생각될지 모르나 창작을 북돋우고 미술과 대중과의 거리를 좁혀 미술의 생활화, 미술관의 사회화를 도모하는 데 필요불가결한 일이다. 미술관이 대중을 유도하고 교육시키려 하지 않고 가만히 앉아서 구경하러 오기만을 기다린다는 것은 미술관의 사회적 기능에 위배될 뿐 아니라 존재 의의마저 스스로 부정하는 것밖에 안된다. 그런 미술관이라면 많은 돈을 써가면서 굳이 가지고 있어야 할 이유가 어디에 있겠는가. 현대미술관이 지금까지 벌인 사업으로는 두차례의 특별전도 앞서 말한 바같이 그다지 성과 있는 것은 못되었다. 지금처럼 화단 인사에게 운영을 위임할 것이 아니라 자체에 기구를 갖추고 초(超)화단적인 입장에서 일을 해나가야 할 것이다. 재야전(在野展)이 따로 없는 지금 상태에서 높은 차원에서 모든 유능한 화가들의 창작을 지원하는 일도 현대미술관이 해야 할 과업 중의 하나이다.

이 모든 것을 원만하게 해나가기 위해서는 외국의 경우처럼 전문지식을 가진 유능한 행정가가 절대 필요하다. 우리나라의 문화 담당 기관이 대개 그렇듯이 현대미술관도 전문가 아닌 일반직 공무원이 맡고 있고 고급관리의 임시 대기소같이 되어 있는데 이러고서는 결코 소기의 목적을 거둘 수 없다. 남의 나라에 있으니까 우리도 만들어놓았다거나 또 있다는 사실만으로는 아무런 자랑거리도 되지 않는다. 운영 여하에

따라 정말 필요하고 값진 미술관이 될 수도 있고 비용만 잡아먹는 창고
가 될 수도 있으니까 말이다.

『월간중앙』 1973년 9월호

극복해야 할 국전의 관료성

국민의 잔치여야 …

금년으로 스물두번째가 되는 국전(國展)이 지난 10일부터 국립현대
미술관에서 열리고 있다. 국전이 열릴 때면 으레 물의(物議)가 연중행사
처럼 따르고는 하였는데 이번만은 잠잠한 것 같다. 그 이유는 이번 국전
이 말썽의 여지 없이 원만히 치러졌대서가 아니라 주지하는 바와 같이
이번 회를 마지막으로 국전을 발전적으로 해체하겠다는 문공부 측의
개혁안에 미술인들의 관심과 기대가 집중되고 있기 때문이다. 그 개혁
안이란 순수미술 분야에 있어 구상계와 비구상계를 따로 나누고 공예
와 서예도 분리시켜 각각 독립된 전람회를 마련한다는 것으로, 이 계획
안에 대한 미술인들의 찬부(贊否) 반응도 일간지에서 여러차례 소개된
바 있다.

계획안에 찬성하는 측은 대체로 여러가지 이유로 해서 국전으로부터
소외당했거나 국전의 보수성에 반발해온 중견 내지 신진작가들이고,
반대하는 측은 국전을 이끌어온 이른바 노대가(老大家)들과 국전을 통

해 데뷔했고 또 그로부터 혜택을 받고 있는 작가들이다.

미술인들의 열띤 반응과는 달리 일반 시민들은 퍽이나 냉담한 것 같은데, 이는 미술인들의 집안일이라는 이유보다도 국전에 대한 관심의 부재, 정확히 말해서 지금까지의 국전이 여러가지 면에서 그들을 실망시켜온 데 기인한다. 국전이 한 개인의 작품전이 아니라 '나라의 잔치'이고 나라의 잔치인 만큼 국민들에게 필요하고 자랑스러운 것이어야 함은 두말할 것도 없다. 그럼에도 해마다 "예년에 비해 출품작 수가 늘었고 작품 수준도 크게 향상되었다"는 의례적인 보고나, 대상을 누가 차지했다는 것 이외에 시민의 관심을 끌게 하고 그들에게 필요한 정서적 공간을 얼마만큼 채워주었는지는 의문이다. 시민에게 필요하고 기대에 부응하는 미술의 잔치가 되지 못해온 이상 그것은 가을에 열리는 정부의 한 '행사'에 지나지 않으며 그런 행사라면 그것이 어떻게 바뀌건 무관심할 수밖에 없고 게다가 매년 되풀이되어온 국전 물의가 시민들의 무관심을 더욱 부채질했을는지 모른다.

여기서 우리는 국전의 내력을 잠시 살펴볼 필요가 있다. 국전(공식 명칭은 대한민국미술전람회)은 정부수립 이듬해 문화정책의 일환으로 창설되었다. 형식상으로는 신생 독립국가의 미술전람회였지만 그 성격이나 참가 인원 구성으로 보면 '선전(鮮展)'의 후신(後身)에 지나지 않았다. '선전'은 일제하에 일제의 식민지 문화정책의 일환으로 그들 본국의 '문전(文展)'(혹은 제전帝展)을 본떠 만든 것이었고 '문전'은 또 프랑스의 '르 살롱'(le Salon)을 흉내 내어 만든 것이었다. 이들은 모두 관전(官展)이라는 점에서 공통될 뿐 아니라 '관전'이 지닌 보수성과 섹트(sect)주의 생리까지도 닮고 있다. 물론 그것은 모델인 '르 살롱'에서 만들어진 풍습으로 18, 19세기 프랑스에 있어 르 살롱이 오직 하나의 권위 있는 공개 전람회였던 것을 기화로, 아카데미 회원만으로 된 심사원들

은 그들의 강력한 권력을 이용하여 자기 마음에 들지 않는 화가들을 배제하고 혹은 그 발전을 가로막고는 하였다. 1863년의 '낙선전(落選展)'은 이에 반발하는 화가들의 불만을 무마하기 위한 것이었는데 그것마저 아카데미 회원들의 비난과 항의로 1회로 중단되고 말았다. 마네(E. Manet), 삐사로(C. Pissarro), 세잔 등은 '낙선전'에 출품한 작가들이었고 특히 리얼리즘의 주창자인 꾸르베는 양쪽 다 낙선(落選)이란 대우를 받았던 것으로 유명하다. 르 살롱을 흉내 내어 만든 '문전'의 경우 관전만을 보호하려는 관료통제의 미술정책에 힘입어 더욱 관료적이었으며, '선전'은 거기에다 도시 식민지 문화정책이란 굴레까지 쓰고 있었다. 이러한 '선전'에서 자란 작가들이 그후 국전의 주도권을 장악해왔던 만큼 작품세계는 말할 것도 없고 관전의 관료주의나 폐쇄적인 분파주의의 생리가 그대로 이월되고 또 그것이 언제나 국전 분규의 불씨가 되고는 하였다.

등용과 출세의 발판으로

국전은 그러므로 시초부터 일제 식민지의 잔재를 청산함과 아울러 관전의 누습(陋習)까지 제거하는 방향에서 출발하여야 했다. 유감스럽게도 그러한 잔재나 누습이 '미술'이라는 미명의 보호벽에 의해 은폐되면서 사회변화의 시류에 약삭빠르게 적응해왔다. 즉 국전은 해방 후 이 땅의 오직 하나의 권위 있는 공개 전람회로 군림하면서 모든 미술가들의 등용과 출세의 발판이 되었다. 특선—추천—초대라는 과정을 거친 후면 무난히 대가(大家)로 대접받을 수 있고 명예와 돈벌이가 보장되었다. 따라서 작가로서의 신념이나 작품의 내용보다도 출세를 가늠하는

지름길로 인식되면서 이를 둘러싼 치열한 투쟁장으로 변질하기에 이른 것이다. 이 점에서 국전은 일제의 '문전'이나 19세기 프랑스의 '르 살롱'의 운명을 되풀이하고 있다 하겠으니, '르 살롱'의 작가 치고 오늘날 그 이름이 기억되는 작가가 거의 없는 것처럼 국전에서 출세한 작가 치고 뒷날 진정한 작가로 대접받을 사람이 과연 몇이나 될지 의심스럽다. 마네나 세잔이 르 살롱에서 거절당한 사실과 이중섭(李仲燮)을 선전 및 국전이 외면했던 것은 결코 우연의 일치가 아니다.

국전은 그밖에 작품내용에 있어서나 서민의 정서생활 내지 문화적 요구에도 보답하지 못했다. 지금까지의 수상작이나 추천·초대작가의 작품 경향은 대부분이 현실성과 창조성을 결한 무기력한 것들이거나 작가 개인 또는 일부 부유층의 취향을 반영한 것들이며 대다수 시민의 생활이나 미적 이상(理想)과는 거리가 먼 것들이었다. 개인의 작품전이면 별문제이되 국민의 세금으로 국민을 위해 마련하는 국전이 국민을 외면하게 되었다면 그것은 낭비를 위한 사치스런 잔치이거나 당국의 행사적 의미밖에 없을 것이다.

관전에 매달리고 관전만을 보호해온 미술정책은 문화적 후진성을 스스로 노정(露呈)하는 일이 아닐 수 없다. 더구나 국전이 앞에서 말한 여러가지 모순과 폐단으로 하여 변질된 이상, 이를 해결함이 없이 제도의 개혁만으로 발전을 기대한다는 것은 환상에 지나지 않는다. 문공부 안(案)대로 세개 내지 네개로 분할하여 독립전(獨立展)을 마련하고 각각 막대한 상금과 경비를 들이는 것은 더 큰 낭비를 초래할 염려가 있다. 문화나 예술을 '행사'로 만족하는 당국이나 관계 미술가들에게는 더없이 훌륭한 개혁안이 될지 모르지만 일반 시민들로서나 문화정책 면에서 결코 바람직한 처사로 승인받기는 어렵다. 차제에 좀더 거시적인 관점에서 민주주의 국가에 위배되는 국전제도를 아예 없애버리고 폭넓은

미술진흥책을 마련하든가 아니면 그대로 두고 시민의 기대에 부응하는 전람회로 질적 개혁을 단행하는 것이 더 바람직하다.

『월간중앙』 1973년 12월호

화단 풍토의 반성
― 작가와 비평가의 자세

머리말

이미 지상(紙上)을 통해 알려진 바와 같이, 『공간』지 6월호에 게재된
문명대(文明大) 씨의 「한국회화의 진로 문제 ― 산정 서세옥론」이라는
글이 화가 서세옥 씨를 지나치게 혹평했을 뿐 아니라 그의 제자인 일단
의 서울대학교 미술대학 출신 화가들을 한묶음으로 비난했다는 이유
로, 제자들이 그 글을 게재한 공간사(空間社)에 가서 집단항의를 한 사
건이 물의를 일으켜 화단뿐만 아니라 관심 있는 이들의 주의를 끈 바 있
다. 이 사건에 대한 반응도 사람마다 달라서, 문명대 씨의 글이 비평의
상도(常道)를 벗어나 인신공격에 치우쳤다고도 하고, 그 글을 그대로 게
재한 편집자의 처사가 온당치 못했다고도 말하는가 하면, 정당한 반론
을 제기하지 않고 집단항의를 벌인 일도 상식에서 벗어난 행동이었다
고 한다.

싸움이란 원래 싸움을 거는 측이 있고 상대방이 그것을 받아들임으로
써 발생하게 되는데, 도전하는 측이건 응전하는 측이건 떳떳한 방식을

취하지 못한다면 비록 자기의 주장이 옳다고 하더라도 그 정당성을 객관적으로 승인받지 못하는 것이 상식이다. 사태가 정작 싸움으로 번진 마당에서는 쌍방은 저마다 자기가 옳고 상대방이 나쁘다고 고집할 터이므로 제삼자로서는 누구의 말이 옳은지 믿기가 어렵고, 싸움이 싸움만으로 시종할 경우 도대체 그런 싸움 따위에 흥미를 잃게 마련이다. 이번 일만 하더라도 그러한 인상이 짙었으며 특히 신문보도에 따르면 싸움은 당사자인 문명대 씨와 서세옥 씨 혹은 일단의 서울대학교 미술대학 출신 화가들을 떠나 공간사와 서울대학교 미술대학 출신 화가 사이의 시비로 끝난 감을 주었다. 그렇다면 싸움 자체가 처음부터 잘못된 것이고 그러한 싸움의 행방을 가린다는 것은 더욱 우스운 노릇이 아닐 수 없다. 그렇기 때문에 제삼자들로서는 평자(評者)도 응전하는 측도 다 같이 양식(良識)에 입각해서 페어플레이를 해주었으면 하는 것이 솔직한 희망이었지만, 처음부터 빗나간 방향에서 시작된 싸움이었고 보면 건전한 논쟁을 기대했던 독자들에게는 적지 않은 실망을 안겨준 셈이다.

결과가 어떻게 끝났는지 자세히 모르겠으나, 지금부터라도 건전한 논쟁으로 발전해주었으면 하는 것이 제삼자의 희망일 것이며, 그보다도 이들의 관심은 그러한 싸움이 왜 일어나게 되었으며 그 쟁점이 무엇이었는가에 있을 것 같다. 필자 역시 이 싸움의 어느 한쪽의 잘잘못을 가리는 일이나 시비에 관여할 입장도 아니요, 흥미도 느끼지 않는다. 다만 이번 일로 하여 지금까지 우리 화단에 잠재되어 있던 문제의 일단이 노출된 느낌이므로 그것을 중심으로 필자 나름의 견해를 적어보기로 한다.

시비의 쟁점과 그 반응

먼저 우리는 사건의 발단이 된 문명대 씨 글의 요지와 쟁점이 되었던 부분을 살피고, 그 글에 대한 작가들의 항의, 그리고 사건 자체에 대한 여러 반응을 일단 정리해보는 것이 순서일 것 같다.

문 씨는 해당 글에서, 서세옥 씨를 여러가지 면에서 현대 한국의 동양화를 대표하는 작가라고 전제하고서 그가 "전통적인 문인화를 계승한 지성화가(智性畫家)"임에도 불구하고 그의 작품이나 행적으로 미루어 전통적인 동양철학에 투철하지도, 옛 문인화가들의 경지에 미칠 수도 없어 보이기 때문에 "그의 명경지수(明鏡止水)의 경(鏡)은 환상적이고, 설화적이고 동화적인 현대 지식인 화가의 인생관에 불과하게 되며 (…) 결국 그의 회화이념, 즉 그림정신조차 정립하지 못한 채 단지 정립한 것처럼 상상하고 있는 것"이라고 적었다. 그리고 나서 서세옥 씨가 전통적인 구도법이나 준법(皴法)을 무시한 점으로 미루어 전통에 반항하고 실험정신이 왕성한 작가인 듯이 보이지만 서 씨의 선염(渲染, 묵법墨法)의 기법이나 채묵(彩墨)은 일본의 그것을 모방한 것이라 할 수 있고 그 점에서 서 씨는 선배들이 걸어갔던 왜곡되고 불행하던 한국회화를 그대로 계승한 방랑적인 작가에 지나지 않는다는 것이다. 그리하여 "그의 그림이념이, 그리고 그의 기법이나 양식이 진취성이나 파격적인 실험정신에서 나온 것이라기보다 현대 일본회화의 자유추상표현주의 또는 현대중국화를 그대로 도입한 것에 불과한 것이며, 따라서 저항적인 전위작가가 아니라 단순한 일본화풍 내지 중국화풍을 모방한 작가"라고 평가하고, 그 이유로는 "그의 선배들과 마찬가지로 작가로서의 시대성(역사의식)과 사회성을 망각하였기 때문이라고 생각한다"는 것이다. 서세옥 씨의 역사의식이나 사회성의 결핍은 서 씨의 작품「꽃장수」

에서 최근의 작품에 이르기까지 일관되어 있다고 말한 뒤 결론에 가서 "그는 자유(추상)표현주의 작가이고, 저항적인 작가인 것은 사실이지만, 그 표현은 현대 일본화풍의 매판일 따름이고 그 저항은 전혀 역사의식과 사회성을 망각한 빗나간 저항이었던 것이다. (…) 그래서 그는 구각과 질곡에서 탈출한다는 것이 회의도 회한(悔恨)도 없는 꿈의 세계로 탈출하여 거기에 안주할 수밖에 없었을 것이다. 이것은 확실히 그가 극복해야 될 당면의 목표가 아닐 수 없을 것이다. 그가 이것을 극복하지 못한다면 그가 이끌고 있는 서울미대 출신들의 서울미대파(派) 더 나아가 한국회화의 지성인 화가들이 그와 함께 수십년간은 더 방황하게 될 것이기 때문이다"라고 끝맺고 있다.

이러한 요지의 문 씨의 글에 대해 당사자인 서세옥 씨는 "진실로 받아들이고 싶지 않고 일고의 여지조차 없는 글"이라고 하며 "내 평생 해온 작업이 일본화의 잔재를 배격하는 일이었는데 '번지는 수법'을 썼다고 해서 '일본화의 매판'이라는 극언을 사용한 것은 동양화의 기본 화론조차 모르는 사람의 옹졸한 소견이다. 그리고 사회성과 시대정신이 없다는 것은 예술은 어디까지나 그 사회 그 시대 상황을 승화시켜야지 그대로 그리면 그것은 삽화일 뿐이라는 점에서 수긍이 가지 않는다. 문 씨의 글은 불온한 예술론이다" "6·25 직전의 피비린내 나는 상황 속에서 「꽃장수」라는 제목의 그림을 그렸다고 해서 시대정신이 없다는 것은 말이 안된다. 「꽃장수」는 6·25로 소실되었을 뿐 아니라 그 그림을 보지도 못한 필자가 제목만으로 언급하는 것은 졸견의 소치이다"(이상 『조선일보』 1974. 7. 18)라고 반박했다. 한편 서울대학교 미술대학 동문 대표들은 문 씨에 대한 항의문에서 "동양화의 초보적 화론조차 섭렵 못한 목불식견의 당랑으로서 감히 자가당착적인 궤변을 나열하여 일개인의 작품세계를 논한다는 미명 아래 인신공격을 자행했을 뿐 아니라 국민총

화를 도모해야 할 중요한 시점에서 불온한 언사와 불손한 단어를 만든 필자의 자세와 사상이 의심스럽고, 저속하기 짝 없는 착란증 환자의 글을 실은 공간사도 불성실한 편집과 필자를 방조 내지 동조한 것으로 요구사항을 안 들어주면 여사한 실력행사도 불사하겠다"(동면同面)라고 하며 몇가지 요구조건을 내걸고 공간사에 가서 집단항의를 했던 것이다.

이상이 시비(是非)의 요지인데, 이에 대해 작가들 측의 반응은 (공적인 표명은 아니지만) 대체로 집단항의 행동은 비난하면서도 문 씨의 글이 졸렬한 것이라고 말하고 있는가 하면, 평론가 측은 "지금껏 올바른 비평이 없어 화가들은 무풍지대에서 일가(一家)를 이루어왔다. 작품이 발표되었으면 벌써 자기의 것이 아니라 만인의 감상품이 되고 누구나 그 나름대로 평할 수 있지 않은가. 또 당대에는 화려했으나 후세에 혹평을 받는 작가도 있다. 견해가 다르다고 '인신공격이다' '고소하겠다'는 식으로 나와서야 비평의 토양이 마련될 수 없지 않은가"(이경성 『주간한국』 1974. 7. 28), "여기서 문제 삼아야 할 것은 우리나라 미술계의 고질적인 병폐의 하나로 지적되는 창작과 비평과의 일종의 악순환이다. (…) 그리고 우리나라 화단에 있어서의 이 논쟁 부재가 지적된 지도 벌써 오래전부터의 이야기다"(이일 『중앙일보』 1974. 7. 19) 등의 반응을 나타냈다.

이쯤 해놓고 보면 현명한 독자들은 시비의 쟁점이 무엇이며 시비를 가리는 태도가 어떠했는가에 대해 스스로 판단할 수 있으리라고 생각한다. 그 쟁점이란 서세옥 씨의 기법이나 양식이 현대 일본화의 모방인가 아닌가, 작가로서의 그의 역사의식과 사회성의 결핍 여부, 또한 그의 제자들인 일단의 서울대학교 미술대학 출신 화가들을 한묶음으로 하여 부정적으로 전망할 수 있는가의 문제 등이다. 그리고 이에 대한 시비가 정당한 반론으로서가 아니라 집단항의 형식을 취한 데 대한 화단 측의 반응도 빼놓을 수 없다.

서로의 주장이 옳은가 그른가를 따지는 일은 당사자의 권리에 속하며 그에 대한 판단은 독자들이 할 것이다. 다만 우리는 저러한 평가와 반발이 있었고 그것이 건전한 논쟁을 통해 문제해결을 꾀하려 하지 않았다는 하나의 현상론에 입각해서, 우리 미술계의 '창작과 비평의 악순환'의 원인을 살펴보는 일이 오히려 중요할 것 같다.

노출된 문제

이번 사건이 결과적으로 노출시켜준 것은 우리 화단의 오랜 병폐의 하나로 지적되어온 창작자와 평론가의 상호불신 내지 대립이라고 할 수 있다. 흔히 하는 말대로 하면 '평론의 부재 내지 미숙(未熟)'과 그로 인한 작가들의 '평론에 대한 불신'이다. 작가와 평론가는 그들의 입장이나 기능이 서로 다른 만큼 본질적으로 대립하게 마련이라는 원칙론을 넘어서 우리의 경우 양자의 대립은 좀더 깊은 곳에 뿌리박고 있다는 데 문제가 있다. 벌써 오래전부터, 그래서 창작자들 사이에서 거의 통념화되다시피 되어 있는 것이 평론에 대한 불신이며 이 불신은 작가에 따라서는 '평론' 자체에 대한 편견을 가지게끔 되어 있다. 이러한 불신 내지 편견을 가지게 된 데는 그럴 만한 사정이 있었다. 우리 근대미술사를 되돌아볼 때 창작활동에 맞먹을 만큼 충실한 이론적 고찰이나 비평작업이 뒤따르지 못했을뿐더러 일부 인사들은 오히려 평론을 빙자하여 창작자들을 괴롭히고 일반 감상자들을 우롱함으로써 양자로부터 평론가의 존재 의의를 외면당해왔던 것이다.

사실 수년 전까지만 하더라도 미술평론이란 일간지에 단평(短評)을 쓰는 것이 고작이었고 그 정도 분량의 글을 몇차례 게재함으로써 평론

가로 행세하였다. 양적인 면뿐만 아니라 질적인 면에서도 충실치 못했다 함은 익히 지적되었던 바와 같다. 그러고 보면 화가의 데뷔가 어떻든 형식상으로는 여러가지 관문을 거쳐야 하는 데 비해 평론가는 불과 몇개의 단평으로 행세할 수 있었다는 데 우선 불신과 부실(不實)의 요소가 내재하고 있었다. 지금까지 평론가가 되기 위해 거쳐야 할 공식적인 채널이 따로 없었고 보면 어떤 경로를 통해 평론가가 되었건 양심과 양식(良識)에 입각해서 평론가 본래의 소임을 충실히 이행하면 되는 것이다. 그러나 그 점에 있어서도 실패했었다. 지난날의 미술평이라는 것을 분석해보면 확고한 평가 기준 없이, 지극히 모호한 말투로 무조건 추어올리거나 아니면 자기 비위에 맞지 않는다는 이유로 깎아내리는 식의 글이 적지 않았다. 그것이 결과적으로 창작자들로 하여금 평론가에 대한 불신과 편견을 더욱 깊게 했는지도 모른다. 이렇게 보면 우리 화단의 평론 불신 풍조에 대한 일차적인 책임은 지난날의 일부 부실한 평론가들에게 돌려야 마땅하지만, 그렇다고 하여 그것이 창작자의 평론에 대한 거부(내지 편견)를 초래한 전적인 책임이거나 그들의 불신 풍조에 대한 정당성의 변호는 되지 못한다. 왜냐하면 그것은 지난날의 변변치 못한 일부 평론가들의 과오이지 모든 평론이 다 그런 것은 아니며 '평론이란 원래 그런 것'은 더욱 아니니까 말이다. 그럼에도 불구하고 그렇게 주장하는 사람이 있다면 그것은 자신의 편견을 은폐하자는 것밖에 안된다. 창작자들의 주장대로 오늘날 우리의 미술평론이 아직 정립되지 않았다는 말을 액면 그대로 받아들이기는 어렵지만 일단 그렇다고 치자. 그러면 창작자 측에서는 아무런 문제가 없는가? 오늘날 우리 화단의 대다수 작가들 ─ 기성·신진을 막론하고 ─ 이 예술적으로나 사회적으로 긍정적인 평가만을 받을 만큼 훌륭한 작품을 제작하고 있는가? 이 물음에 대해 확신을 가지고 그렇다고 대답할 수 있는 작가가 과연 몇 사람이

나 있을지 의문이다. 대다수 작가들은 한결같이 예술의 순수성만을 고집한 나머지 우리의 역사적 현실이나 예술의 사회 기능을 외면했고 그러한 의식의 산물인 작품 역시 일부 사람들을 제외한 대다수 시민들에게서 소외당해왔음을 부인할 수 없다. 이들에게 있어 도대체 역사라든가 사회라든가 하는 것이 예술과는 무관한 것일뿐더러 굳이 결부시키는 일 자체가 터부시되었다. 이러한 예술관 자체가 옳은 것인가 아닌가는 별문제로 치더라도, 해방 후 지금까지 적어도 역사나 사회적인 측면에서 행해진 비평은 존재치 않았고 게다가 순수하게 미학적인 비평마저 미숙하다는 이유로 거부되었고 보면 창작자들은 그야말로 치외법권지대에서 '창작'의 밀월여행(蜜月旅行)을 마음껏 누려온 셈이다.

창작이 비평 없이 가능하다 할지라도 참된 비평은 작가의 예술의식에 영향을 미칠뿐더러 대중의 예술이해에 기여한다는 것쯤은 누구나 다 알고 있고 또 그 점에서 비평의 존재 의의도 기능도 승인받고 있다. 그럼에도 작가 측의 주장처럼 미술평론이 지금까지 제구실을 하지 못했다는 것이 사실이라면 창작자들은 거의 일방적으로 독주했다는 이야기가 되며 그 독주는 어느 의미에서 작가들의 '창작'에 대한 도그마 —— 창작은 절대적인 것이므로 남의 작품을 함부로 평할 수 없다는 —— 를 낳게 했는지도 모른다. 다소 냉혹한 비평에 대한 작가 측의 심한 거부 반응이 그 증거가 된다고 할 수 있다. 이를테면 이번 문명대 씨의 평문에 대한 작가들의 반응만 하더라도 그러한 의혹을 배제하기 어렵다. 문씨의 글이 몇군데 오류를 범했고 비평가로서의 이성이나 논리를 결한 부분이 있는 게 사실이지만, 그가 의도했던 바는 서세옥 씨의 작품세계를 역사적·사회적 측면에서 평가하고 그것을 적어도 하나의 견해로서 제시하려는 데 있었던 것 같다. 그럼에도 작가들의 반응은 심히 부정적이었고 그 부정은 뜻하지 않은 반발로서 나타났던 것이다. 물론 거기에

는 그럴 만한 직접적인 이유 ─ 과격한 말투라든가 서세옥 씨의 기법에 대한 오해, 그의 대학 제자들을 아무런 논증 없이 한묶음으로 몰아세운 따위 ─ 때문이었다손 치더라도 그러한 거부반응은 우리 작가들 사이에서 늘 있어왔고 또 언제나 나타날 수 있는 잠재성을 가지고 있다 해도 과언이 아니다. 그 때문에 어떠한 형태로 나타나건 잠재성이 존재하는 한 냉혹한 비평 ─ 그것이 아무리 견해가 뚜렷하고 정당하다 하더라도 ─ 에 대한 반발은 있게 마련이다. 이는 평론 자체가 가지고 있는 문제와는 또다른 면에서 창작자 내지 우리 화단의 발전을 가로막고 있는 장애 요소라고 보아진다.

비평의 윤리와 논리

여기서 필자는 새삼 비평의 정의를 들추고 그 기능이나 역할을 이야기해야 할 필요를 느끼지 않는다. '평론 부재'의 일차적인 책임이 평론가에게 있었음을 솔직하게 시인하면서 우리 미술비평이 범해왔던, 그리고 앞으로도 저질러질 수 있는 이러저러한 것들을 양식(良識)에 입각해서 생각해보는 일이 더 중요하다. 실상 지금까지의 미술비평을 보면 비평의 윤리와 논리가 결여된 것이 적지 않았다. 어느 한 작가(혹은 작품)를 평가함에 있어 부정적인 것은 빼고 긍정적인 것만을 평가한다거나, 대수롭지 않은 작품을 격려한다는 구실로 혹은 그밖의 이유 때문에 실제 이상으로 추어올리는 경우가 많았다. 이는 남을 평가하는 마당에 인간적으로 어찌 혹평을 할 수 있겠느냐는 인정주의(人情主義)의 소치인 듯한데 그것은 그 작가를 위한 길이 아닐뿐더러 비평의 윤리에도 어긋난다. 그 반대의 경우도 마찬가지이다. 이를테면 한 작가를 평가하는

자리에서, 비록 그가 못마땅하고 여러가지 부정적인 면이 발견된다 하더라도 평자가 지켜야 할 규칙이라든가 에티켓이 있는 법이고 그렇게 하는 것이 글 쓰는 이의 도리이다. 상대방을 다짜고짜 악인으로 몰아세운다거나 욕하기 위한 것이라면 모르되 그것이 아니라면 최소한의 규칙은 지켜야 하는 것이 우리의 상식이다. 그렇지 않다면 그건 남을 고의로 헐뜯는 행위이지 글 쓰는 이의 도리가 아니며 비평은 더더구나 아니다. 그러므로 지킬 것은 지키고 인정할 점은 인정해주면서 문제사항을 분명히 하여 평가하는 데 비평의 윤리가 있는 것이다. 윤리라는 말이 어마어마하다면 평자가 지녀야 할 자세라든가 예의라고 해도 무방하다.

그런데도 이것이 잘 지켜지지 않는 사례가 허다하였으니, 이를테면 평자가 한 작가를 일방적으로 깎아내린다든가 혹은 작품의 평가와는 관계없이 그 작가의 사람됨이나 신상 문제 등을 들추며 인신공격을 한다든가 하는 경우가 그러하다. 작가는 작품과 별개로 취급되어야 한다는 말은 아니다. 작품을 평가하다보면 작가에 관해 언급하게 되는 수도 있고 한 작가의 작품세계 전모를 파악하기 위해서는 그의 삶 전체를 두루 살펴봐야 할 때도 있다. 그리고 그것을 종합한 결과가 총체적인 면에서 심히 부정적일 수도 있다. 그렇다 하더라도 평자 자신의 감정이나 주관적 판단에 따라 그를 질타한다는 것은 올바른 비평이 아니다. 한 작가를 객관적으로 평가한다는 것과 그가 자기 비위에 맞지 않는다는 것과는 별문제인데, 이를 혼동하는 데서 뜻하지 않은 오해가 생겨나기도 하는 것이다. 이런 식의 비평은 표현이 서투르다거나 논리가 결여되었다거나 하는 여러 이유에 앞서 윤리의 결여에서 그 원인을 찾아야 마땅하다. 윤리가 결여되면 될수록 그만큼 조포적(粗暴的)이 되고, 정작 문제의 핵심을 벗어나 상대방의 감정을 자극하는 것이 된다. 따라서 비평의 윤리가 확립되지 않은 마당에서 작가나 독자에게 비평에 대한 신뢰를

바란다는 것이 여간한 무리가 아니었을지 모른다.

비평의 윤리가 평자의 정신 내지 태도에 관한 것이기는 하지만 결코 비평의 논리와 무관하지 않다. 태도나 입장이 아무리 명백하고 예의 또한 바르다 하더라도 그것을 뒷받침해주는 논리가 없으면 아무것도 아니다. 비평의 논리란 언어사용에서부터 문제사항을 분석하고 논증하는 방법에 이르기까지의 일체를 말한다. 언어사용과 서술방식 여하에 따라 평가사항의 전후관계가 뒤바뀌고 혼란이 빚어지기도 하는데 이론상으로만 그런 것이 아니라 실제로 그러한 경우를 얼마든지 발견하게 된다.

예술비평은 예술작품의 가치를 평가하는 일이다. 이 평가는 과학의 경우처럼 사실판단이 아니라 가치판단이다. 예술작품인 한 예술작품에 필요불가결한 미학상의 요소는 전제로 하고서, 가치의 기준을 어디에 두느냐에 따라 평가방법이나 판단내용이 달라진다. 그 점에서 예술작품에 있어서의 가치는 다원적이라고 할 수 있다. 작가가 목적하는 바에 따라 이럴 수도 있고 저럴 수도 있다는 말이다. 이를테면 작가는 심미적인 것을 목적으로 할 수도 있고 윤리적인 것 혹은 사회적인 것을 내용으로 할 수도 있다. 가치 및 평가의 기준도 각각 그에 대응하게 마련인데 동일한 작품을 놓고서도 기준을 달리할 때 전혀 다른 평가가 내려질 수 있다. 심미적인 내용의 작품은 사회적인 가치에서 보면 반(反)가치일 수 있고 반대로 사회고발적인 작품은 심미주의자의 눈에는 실로 하찮은 예술로 비칠 것이다. 그러므로 우리가 어떤 작가의 작품을 평가하려면 먼저 기준을 찾아야 하고 그 기준에 서서 그 작품내용의 장단점을 객관적으로 검증하고 서술하는 것이 중요하다. 어느 것이 과연 참된 가치인가 하는 문제는 작품의 가치평가와는 별개의 사항에 속한다. 그것은 작가가 세계에 대해서 취하는 자기정위(自己定位) ─ 세계를 보는 눈이라든가 삶의 목표라든가 역사의식이라든가, 말하자면 세계관의 문제

이다. 어떠한 세계관을 가지고 그에 부합된 작품을 창조하는가에 따라 작가는 철학자, 몽상가, 환대자(歡待者, entertainer)가 되기도 하고 사회비평가 혹은 증인일 수도 있다. 처음부터 한 방향에 고정된 작가가 있는가 하면 세계관이 변함에 따라 이러저러한 내용의 작품을 두루 제작하는 작가도 있다. 누구나 좋은 솜씨와 올바른 세계관을 가지고 창작하기를 바라지만, 올바른 세계관에도 불구하고 역량이 따르지 못하는 사람이 있고 반면 뛰어난 솜씨를 가졌으면서 세계관의 공허 혹은 왜곡 때문에 한갓 환쟁이에 머무르는 이도 있다. 어떤 것이 가장 훌륭한 작가인가는 각자 다르다고 생각할 것이므로 비평가는 다른 그대로 평가하면 된다. 순수주의자는 순수주의자로서, 모럴리스트(moralist)는 모럴리스트로서 말이다. 순수주의자를 보고 왜 사회의식이 없느냐고 따진다거나 모럴리스트에게 왜 순수성을 외면하느냐고 대들어보았자 소용없는 일이다. 그건 역사나 세계관의 문제이므로 작품의 가치평가와는 달리 논의되어져야 할 것이다.

이렇게 볼 때 예술작품(혹은 작가)을 평가함에 있어, 어느 하나를 가지고 나머지를 재단한다거나 전후관계를 혼동한다거나 혹은 평자의 주관적인 기준에 따라 단정하고 강요하는 따위는 비평의 논리가 아니다. 이 말은 논리가 결여되어 있다는 뜻이지 평론하는 사람의 관점이나 입장이 배제되어야 한다는 뜻은 아니다. 평자도 자기의 세계관을 가지며 그것이 작가의 세계관과 같지 않을 수도 있다. 어느 의미에서는 오히려 명확해야 한다. 입장이 명확하지 않고 보면 이것도 좋고 저것도 좋다는 식의 모순에 빠질 염려가 있다. 그러니까 작품의 가치(또는 작가)를 있는 그대로 정확히 평가하되 그것을 다시 자기의 관점에서 값을 매긴다는 이야기가 된다. 그것은 평자의 개인적인 것보다는 보편적이고 객관적인 것이라야 하고 그럴 때 독자의 더 많은 신뢰를 획득할 수가 있다.

비평가의 입장은 그에 부합하는 비평방법을 동반해야 한다. 방법이 뚜렷하지 않으면 입장도 관점도 흐려지게 마련이다. 이를테면 한 작가를 사회적 입장에서 평가할 경우 그 작가의 생활경험이나 예술관, 조형방법 그리고 미적 가치까지 두루 밝혀내어 종합하는 방법이 뒤따라야 할 것이다. 그렇지 않고 한갓된 인상이나 단편적인 자료에 의존한다면 결과는 혼란과 오해를 낳을 뿐이다. 방법이란 결국 서술을 통해 표명되어지는 만큼 서술의 엄밀성 없이는 가능하지 않다고 말할 수 있다. 간단한 이야기일지라도 말의 조리가 서야 뜻이 분명해지는 법인데 하물며 미술작품을 평가함에 있어 엄밀성이 결여되었다면 어찌되겠는가. 비평은 일종의 과학이지 감상문이나 말장난이 아니라는 것쯤은 누구나 알고 있다. 미술이 감정적 의미의 영역이므로 주관적 요소가 끼어들 수 있다는 말과 감정적 의미를 정확히 서술해야 한다는 말은 다르다. 비록 주관적 요소라 하더라도 객관적으로 서술되어야 하는 것이다. 그것이 잘 안되는 이유는 엄밀성의 결여, 의미론자(意味論者)의 말을 빌리면 언어사용의 부정확성 때문이다. 한 예로서 우리는 어떤 평의 내용이 그 작가(또는 작품세계)의 '실재(實在)'를 말하는 것인지 아니면 자기의 '의지(意志)'를 말하는 것인지 도무지 알 수 없는 경우가 있다. 그것이 실재라고 한다면 물론 객관적으로 논증되고 또 그렇게 서술되어야 하고, 평자 자신의 견해나 요망이라면 그 점을 명확히 하여 말해야 옳다. 그 점이 명확하지 않으면 평하는 사람 자신의 견해나 요망인데도 그것이 마치 실재인 것처럼 되고 만다. 따라서 서술의 잘못이 본의 아닌 오해나 오류를 낳기도 하고 그것이 심하면 싸움의 불씨가 되기도 하는 것이다. 지금까지 우리의 미술비평은 이 점에서 크게 미달했었고 그러한 것이 비평으로 통용됨으로써 비평에 대한 불신을 가중시켜왔을 따름이다.

비평에 대한 작가들의 편견

우리 미술비평이 제구실을 못다 한 이유의 태반은 평론가에게 돌려 마땅하지만 작가들에게도 책임이 없는 게 아니다. 평론가는 작가를 대상으로 하고 작가는 평론가를 필요로 하는 상호의존 관계에 있다는 원칙론에서 '평론 부재'의 책임을 다 같이 나누어 가져야겠다는 뜻에서가 아니라, 작가의 희망대로 평가해주길 바라고 그렇지 않을 때는 반발하는 보다 현실적인 이유에서 그 근거를 발견할 수 있겠기 때문이다. 이유야 어디에 있었든 어쭙잖은 작품을 좋게 평가해주길 바라는 작가들이 있었고 이에 동조하는 비평가가 있음으로 하여 불신이니 부재니 하는 말이 생겨난 게 사실이다. 그건 일부 인사들의 소행이라 치더라도 그로 인하여 비평 자체를 불신하거나 편견을 가지게 되었다면 역시 그 책임을 모면할 수 없을 것이다.

어떻든 현실적으로 평론에 대한 작가들의 불신이 깊고, 그 원인의 일단은 그들의 편견에서 찾아진다. 그 편견은 뭐니 뭐니 해도 비평의 권위를 지나치게 중시하고 평론가를 마치 재판관처럼 생각한 데서 싹텄던 것 같다. 평론가란 건전한 감수성과 판단력 그리고 전문지식을 가지고 작품의 가치를 평가해주는 일을 하는 자이다. 가치를 평가하는 것은 틀림없으나 계리사나 법관처럼 무슨 자격증을 가진 것도 권한을 가진 것도 아니다. 그 때문에 그에 의해 작품의 가치(혹은 작가의 존재)가 절대적으로 결정된다는 법은 없으며 그의 평가 여하에 따라 본래의 가치가 깎여진다거나 없는 가치가 덧붙여진다거나 하는 것은 더욱이 아니다. 본래의 가치가 정확히 평가된다면 다행이고 그렇지 못하면 그것은 평론가의 부실(不實)일 따름이다. 그 때문에 평론하는 사람의 역량에 따라 잘못될 수도 있고 관점이나 입장에 따라 다를 수도 있다. 작품의 가치

와 평가는 별개라는 것을 모를 사람은 없을 테지만 그럼에도 평론을 권위시(權威視)하는 이유는 비평이 독자(감상자)에게 주는 영향 때문이다. 그것은 비평의 한 기능인 만큼 평론가를 믿고 독자의 바른 이해를 구한다는 것은 당연한 일이다. 그래서 훌륭한 작가(작품)가 본연의 모습대로 평가되지 않았을 경우 부당하고 불쾌하게 생각하겠지만, 그렇지 않은 작가가 높이 평가받길 바라는 데는 작품 평가와는 실상 무관한 현실적인 이유, 이를테면 이해타산이라든가 출세라든가 명예라든가 하는 허위의식 때문이다. 만일 이런 작가들에게 있어 자기의 희망대로 되지 않았거나 관점이라도 다른 평가가 나오게 되면 반발을 할 뿐 아니라 심하면 모독이라고까지 여기게 된다. 기대가 크면 반발도 큰 법이어서 이번에는 비평 따위는 불필요하고 차라리 유해하다고 단정하고 그 보상작용으로서 '창작'의 권위를 지나치게 강조하는 것이다. 이건 물론 극단적인 사람들의 경우라 하겠으되, 평론은 못 믿겠다는 소리가 끊이지 않고 있는 그만큼 창작 도그마의 뿌리도 깊다고 보지 않을 수 없다. 정당한 비평을 모독이라고 생각할 작가는 아무도 없을 것이다. 작가 자신이 그렇게 여긴다 하더라도 그것이 모독인가 아닌가는 독자(감상자)가 가려줄 것이며 독자의 양식(良識)을 못 믿겠다면 반론을 쓰면 될 것이다. 평론가를 불신하고 독자의 양식마저 못 믿으면서 '창작'을 고집하는 작가가 있다면 그는 아마도 자기 예술에 대해 위대한 신념을 가진 사람일 것이다. 먼 훗날을 내다보며 언젠가 알아줄 날이 있으리라 믿고 당대의 세평(世評) 따위는 아랑곳없이 창작에 매진하는 작가, 이를테면 렘브란트(H. van R. Rembrandt)나 세잔 같은 예술가들이 그러하였다. 그러나 신념도 없고 평론가도 독자도 믿지 못하면서 '창작'만을 고집한다면 그 창작은 자기만족의 위안물에 지나지 않는다. 더구나 세론(世論)을 겁내어 비평 자체를 못마땅하게 여긴다면 그건 예술을 빙자한 위선(僞善)이지 창작이 아

니며 그러한 작가가 만일에도 있다면 그것이야말로 무서운 일이다.

어떻든 세상에는 이러저러한 작가가 있듯이 이러저러한 평론가도 있다. 그들의 비평이 다 올바른 것도 아니며 동시대의 비평이란 때로는 빗나가는 수도 있다. 호평이건 혹평이건 평가해준다는 것 자체가 그 작가의 존재를 그만큼 인정해주는 증거이고 보면 못마땅하다고 해서 반발하거나 노여워할 일만도 아니다. 위대한 작가일수록 동시대인으로부터는 오히려 혹평을 받은 일이 더 많았다. 혹평 정도가 아니라 조소(嘲笑)와 온갖 박해와 어려움을 겪는 일까지 있었고 그러면서도 언제나 의연하였던 것이다. 그러나 우리 작가들의 경우 대개는 당대의 비평에 민감하게 반응하고 그것이 다소 잘못되거나 비위에 거슬리기라도 할 때는 거센 반발을 일으키고는 했다. 그건 우리 작가들이 그들보다 덜 관용적이라거나 자기 예술에 대한 신념이나 자신이 부족하다는 문제보다는 우리 사회의 냉혹한 현실주의 때문이라고 보는 것이 더 옳을 것 같다. 즉 잘못된 평가나 혹평은 출세에 지장을 준다고 생각하기 때문이다. 이런 상황 아래에서는 정상적인 비평이 도대체 가능하지가 않으며, 있다면 그것은 칭찬 일변도의 것일 뿐이다. 해방 후 지금까지 동시대 작가에 대한 비평다운 비평이 거의 없었고 논쟁다운 논쟁도 이루어지지 않았던 이유의 하나도 여기에서 찾을 수 있다.

지금까지의 미술비평에 대해 작가들이 거부반응을 일으키는 원인으로서는, 부실한 비평으로 인한 불신감, 자기 '창작'에 대한 도그마, 입장을 달리하는 평가에 대한 불관용, 이해관계에 따른 갖가지 허위의식 등을 들 수 있다. 첫번째 경우를 제외하고는 어느 것이나 모두 우리 사회의 구조적 모순을 그대로 반영하고 있는데, 그것은 말하자면 작가들로 하여금 인간 본연의 삶에 대한 감각을 무디게 하고 예술을 비의시(秘儀視)하게 하였다. 비의를 비의로서 스스로 만족하는 데 그친다면 문제는

간단하다. 그것이 상품화되고 그럼으로써 현실적인 이득을 얻으려고 하는 데 문제가 있는 것이다. 그리하여 만일 평론가가 자기의 비의를 못 알아주거나 허위의식을 건드릴 때, 혹은 역사니 사회니 하는 말만 나와도 금방 살벌한 분위기로 바뀐다. 정도의 차이는 있어도 이것이 우리 화단의 관행처럼 되어왔고 보면, 입장이고 뭐고 먹혀들 여지가 없을 것이고 평론을 한다는 것 자체가 여간 당돌한 일이 아닐 수 없을 것이다.

맺음말

다시 처음으로 돌아가서 생각할 때 이번 시비사건은 우리의 화단 풍토에서 보면 빙산의 일각이라는 느낌을 준다. 우리 화단이 안고 있는 문제가 한두가지가 아닐 테지만, 그중에서도 비평을 둘러싼 작가와 평론가 간의 대립은 의외로 심각한 것임을 알 수 있다. 앞에서 살펴본 바와 같이 작가가 평론가를 불신하는 데는 그만한 이유가 있었고 평론가 측에서 보면 작가(작가 나름이겠지만)에게도 문제가 있었다. 이번 사건은 따라서, 작가는 작가대로 평론가는 평론가대로 각기 모르고 있던, 혹은 기피해왔던 스스로의 결점과 아집을 상대방을 통해 제삼자에게 다소나마 보여지게 한 계기가 된 듯하다. 그것은 한마디로 말해서, 하나는 그 나름의 입장이나 견해에도 불구하고 논리의 결여 내지 오류를 내포한 평론이고 다른 하나는 오류는 물론 상이한 입장(또는 평가)마저 받아들이지 못하겠다는 작가 측의 불관용이다. 서투른 논리로 작가를 몰아 세우는 일도 거기에 무조건 반발하는 처사도 결코 능사라고 할 수 없다. 확실한 근거와 논리에 입각하여 인정할 것은 인정해주고 지적할 점은 지적하는 것이 평론가의 할 바이라면 받아들일 것은 받아들이고 잘못

된 점은 밝혀내어 깨우쳐주는 것 역시 누가 보더라도 떳떳한 태도일 것이다. 그것이 건전한 논쟁으로 발전할 경우 오류나 문제사항들이 당사자들 간에서는 물론 객관적으로 정리가 될 것이다. 그것은 또 작가나 평론가가 다 같이 독자(감상자)의 신뢰에 답하는 길이기도 하다. 어찌되었든 이번 일을 통해 우리가 확인할 수 있는 것은, 윤리나 논리가 결여된 비평은 하루속히 없어져야겠다는 것과 작가는 작가대로 관용을 가지고 비평에 귀 기울여 취할 것은 취함으로써 스스로의 창작을 다져나아가야겠다는 것이다. 작가도 평론가도 다 같이 바라는 것은, 보다 많은 사람들의 삶을 갱신(更新)하고 풍부하게 해주는 참다운 예술의 창조이다. 이를 위해 작가는 작품을 제작하고 평론가는 비평을 한다. 그런데도 서로의 결점이나 들추고 서로가 못 믿겠다면 그것은 자기만을 위한 창작이고 비평이지 참다운 예술 창조가 아니며 그런 창작이나 비평은 아무에게도 환영받지 못할 것이다. 앞으로는 몇개의 단평만으로 곧 평론가가 되고 인정주의를 방패 삼아 작가와 장단 맞추는 따위를 능사로 하는 일은 없어져야 함은 말할 것도 없으려니와, 비평의 윤리와 논리를 확고히 함으로써 불신을 씻고 비평의 기능과 권위까지도 되찾아야 하리라 본다. 그것은 일차적으로 평론하는 사람에게 달려 있지만 작가 측의 호응 없이는 불가능하다. 비평이 제 걸음을 찾고 작가 역시 본연의 자세로 돌아간다면 우리 화단도 '평론 부재'니 '불신 풍조'니 하는 불명예를 씻고 정상을 되찾을 수 있으리라고 생각해도 좋을 것이다. 그러나 그것이 아무런 구체성 없이, 더구나 현실적인 문제의 검토 없이 말해질 때 그만큼 황당한 말도 다시없을 것이다. 그 때문에 작가나 평론가 혹은 우리 화단이 가지고 있는 여러 문제를 구체적으로 인식하고 함께 해결하려고 노력하는 데서만 가능하다. 그것은 양자가 상호견제하고 상호보완하는 일일뿐더러 어느 의미에서는 차라리 대결이요, 싸움일지도 모

른다. 그 싸움은 지금까지처럼 서로의 아집과 편견을 위한 것이 아니라 오늘날 우리에게 있어 참으로 창조적이고 값어치 있는 예술은 무엇이며 그것을 위해 작가나 평론가는 어떠해야 하는가 하는, 보다 기본적이고 현실적인 문제를 둘러싼 싸움이어야 할 것이다. 이 싸움은 그러므로 작가와 평론가 사이의 논쟁에 국한되지 않고 작가와 작가, 혹은 평론가와 평론가 사이의 논쟁일 수도 있다. 어떤 형태로건 공동의 문제에 함께 접근하고 해결하는 일이어야 하며 그럴 때 싸움도 협조도 보람 있고 유익한 것이 될 것이다.

참다운 예술의 창조가 무엇인가에 관해 각자는 제 나름의 견해를 가지고 있을 테고 그것이 역사나 사회 혹은 현실성을 지녀야 한다는 데 대해서도 제 나름의 주장과 변명을 마련하고 있을 것이다. 사람이 산다는 자체가 역사나 현실에 제약되어 있는 것이고 보면 역사나 현실 아닌 것이 없다. 이런 밑도 끝도 없는 전제에 서는 한 이것도 역사이고 저것도 현실이라는 주장이 아무 거리낌 없이 통용될 수 있다. 그러나 인류가 스스로의 삶을 어떻게 갱신해왔고 그것을 위해 어떻게 투쟁해왔는가 하는 본래의 의미에서 이야기되지 않는다면 그것은 역사의식의 결핍을 스스로 폭로하는 것에 지나지 않는다. 이러한 의식이 오늘날 우리 작가들 사이에 팽배해 있고 그것을 더욱 조장하는 갖가지 예술의 도그마가 휩쓸고 있는 판국에, 우리의 삶을 앞당겨 실현하는 데 있어 예술의 창조가 어떠해야 하는가를 묻는 일이야말로 더없이 중요하다.

지금까지 우리의 '창작'에 문제가 없었는가? 그것은 또 역사적·사회적 측면에서 논의되면서도 늘 외면당해왔던 문제를 이제 우리 미술계에서도 냉정하게 생각해볼 시기에 이르렀다고 본다.

『창작과비평』 1974년 가을호

풍요와 빈곤·모순 속의 갈등

두 사건이 뜻하는 것

금년 초 봄 '남농(南農) 위작(僞作)' 사건이 신문에 보도되어 물의를 일으킨 일이 있다. 저명한 동양화가 남농(南農) 허건(許楗) 씨의 제자뻘 되는 모 화가가 스승의 작품을 무려 1억원치나 될 만큼 많은 위작을 만들어 몰래 팔다가 들통이 난 사건이다. 이 사건을 두고 어떤 사람은 예술가의 양심이 썩었다고 개탄하는가 하면 어떤 사람은 선진국에도 흔히 있는 일로 대수롭지 않게 보아 넘기기도 했다.

그런데 이와 수법은 다르지만 같은 목적에서 저질러진 사건이 그보다 몇달 앞서 있었다. 즉 지난해 가을 '국전(國展)' 대전 전시 때 전시 중인 작품 수십여점이 칼로 도려내어져 감쪽같이 도난당한 사건이 바로 그것이다. 그 때문에 관계자들이 문책되고 남은 전시 일정마저 취소되고 말았다.

이 두 사건은 1970년대 한국미술계의 한 단면을 말해주는 상징적인 사건이다. 그것은 바야흐로 미술이 제철을 만났으되 그러나 '예술'로서

가 아니라 값비싼 물건으로 인식되게 되었다는 것이다.

물론 그 이전에도 골동품이 아닌 창작품이 값비싼 물건으로 인식되고 거래되기는 했지만 그때는 어디까지나 소수의 이름난 작가, 애호가에 국한되어 있었다. 그러나 1970년대에 들어와서 미술작품에 대한 수요가 일기 시작하고 이름깨나 있는 작가의 작품전이 문전성시를 이루는 사태가 나타나면서 이런 인식이 급속도로 높아진 것이다. 대다수 미술인들은 미술작품에 대한 관심이나 수요가 높아진 것을 보고 경제발전에 수반된 문화발전이라고 기뻐한다. 하지만 사실은 그것이 아니고 미술작품이 값비싼 물건이며 큰돈이 된다는 인식 때문이다.

그리하여 수많은 사람들이 전람회장에 몰려가고 미술품에 대한 투기가 행해지며 그 연장선에서 위작사건이 나고 국전 작품 도난사건이 생겨나고 또 저 금당(金堂) 부부 살해사건과 같은 끔찍한 만행이 저질러지게 된 것이다.

고소득 예술가

1970년대에 우리 미술계의 두드러진 현상 가운데 하나는 미술작품에 대한 급격한 소비이다. 그것은 앞에서 말한 바와 같이 미술품을 '예술작품'으로서가 아니라 단지 값비싼 상품으로 생각한 많은 투기꾼들에 의해 촉진된 것이 사실이지만 전부가 그런 것만은 아니다. 그중에는 진정한 의미의 미술애호가도 있고 미술품 수집자도 있다. 또 미술에 대한 취미나 이해보다는 집을 장식하기 위해 아니면 부(富)를 과시하기 위해 사는 사람도 있다. 이렇게 선의의 애호가로부터 미술품 수집을 하는 재벌에 이르기까지 그 층은 다양하며 또한 적지 않다. 이들은 말할 것도

없이 경제발전의 열매를 차지한 사람들이며 미술시장의 중요한 고객들이라고 할 수 있다.

그런데 그 가운데 가장 극성스럽고 탐욕적인 사람들은 이른바 '과시적 소비'를 으뜸으로 하는 부유층 내지 특권층이다. 이들은 저 투기꾼늘과 더불어 부단히 소비를 자극하고 이들의 현저한 소비 덕분에 미술가들은 전례없는 호경기(好景氣)를 만나, 작품을 팔아 생활하는 작가가 늘어나는가 하면 또 상당한 치부(致富)를 하는 '고소득 예술가'도 나오게 되었다.

'고소득 예술가'에 드는 사람이 얼마나 되며 그들의 연수입이 얼마인지 밝혀지지 않고 있으나 그 수가 상당수에 이를 것이라고 한다. 이들 작가의 작품은 완성되기 바쁘게 팔리고, 수요와 공급의 법칙에 따라 값이 마구 뛰어 세계에서 우리나라 그림값이 가장 비싸다는 말까지 나오게 된 듯하다. 그래서인지는 몰라도 정부에서는 마침내 이들에게 세금을 부과하겠다는 말까지 하고 있다.

아무튼 미술작품에 대한 수요가 높아지고 미술가들이 잘살게 된 것은 뭐니 뭐니 해도 경제발전 때문이다. 바꾸어 말해서 경제발전의 열매의 일부를 미술가들이 차지한다는 얘기가 된다. 그런데 그 혜택을 모든 미술가들이 다 함께 누리고 있는 것이 아니라 극히 일부만이 누리고 있다는 것, 그리고 그 일부만의 작가들이 그 혜택을 누릴 만한 기여를 하고 있는가 하는 의문이 나오게 된다.

국제전 참가 러시

다음으로 두드러진 현상의 하나는 1970년대 들어 부쩍 일기 시작한

국제전 참가 러시이다. 국제전에의 참가는 외국, 특히 유럽이나 미국 등 이른바 선진국 미술의 흐름을 살피고 국제적인 차원에서 그들과 직접 교류한다는 목적 아래 시도되어왔는데 그것이 보다 빈번하게 그리고 대규모적으로 행해진 것이다. 이는 주로 현대미술 내지 전위미술을 하는 작가들 사이에서 활발했으며, 그 성과는 어떠했건 한국의 현대미술, 전위미술을 외국에 소개하고 국제적인 차원에서 교류했다는 것만은 인정해야 할 것이다.

한편 외국에 거주하는 한국인 작가들의 국내전도 전례없이 빈번하게 열렸다. 그들 가운데는 그곳에서 어느정도 인정을 받는 사람도 있었지만 그렇지 못한 사람들도 많았다. 그런데도 그들의 국내전은 대단한 반향을 불러일으키기 일쑤였고 그래서 작품도 많이 팔아 톡톡히 재미를 보고 간다는 것이다.

이들은 말하자면 한국에 와서 작품전을 열어 돈을 벌고 그 돈으로 외국에 나가 사는 사람들이라 하겠는데 그러한 형태를 보고도 관대한 것은 그들이 외국에서 활약하는 작가라는 미망(迷妄) 때문이 아닌가 한다. 그런데 아직도 많은 사람들이 그러한 미망에서 깨어나지 못하고 있다는 것은 서글픈 일이다.

그런가 하면 국내 작가가 외국에 나가 작품전을 하는 일도 더러 있게 되었다. 대개는 일본에 가서 하는 경우가 흔하며 일본에서의 작품전은 외유(外遊)를 겸한 것이기도 하여 몇년 전부터는 그것이 마치 유행처럼 되었다. 그런 것이 더욱 두드러진 경우는 한일, 한중 교류전의 이름으로 행해지는 친목전일 것이다. 그리고 그와 같은 단체 혹은 그룹 간의 교류전은 국내에서도 생겨나 서울과 지방의 그룹 간의 교류전이 매우 빈번해진 것도 1970년대의 한 특징이라 할 수 있다. 이렇게 보면 선진국과 한국의 지방은 긴밀히 연결되어 선진국의 미술이 신속하게 한국의 지

방으로 파급될 수 있게 잘 짜여져 있다는 얘기도 되겠다.

민전의 등장과 국전 이관

1970년대를 마무리하는 시점에서 미술계에 큰 변화가 있었다면 지금까지 정부가 주관해오던 국전(國展)을 1980년부터는 문예진흥원으로 이관한다는 것이다. 아직은 발표만 있었지 구체적인 이관 작업은 밝혀지지 않아 무어라고 말할 수는 없으나 이 결정은 지극히 당연하고 만시지탄(晩時之歎)이 있다.

국전이 해방 후 우리나라 미술의 발전에 끼친 공로가 없지 않으나 그것은 이미 낡은 시대의 제도일뿐더러 30년 가까이 운영되어오는 동안 말썽과 폐해의 온상이기도 했던 것이다.

그런데 국전의 이관 결정에 못지않은 큰 변화는 1970년대에 들어 신문사들이 주관하는 세개의 민전(民展)이 등장한 것이다. 이들 민전이 등장함에 따라 그것은 상대적으로 약화되었고, 한편 국전의 존속 여부와는 관계없이 민전에 작가들이 모여듦에 따라 이른바 '민전시대'가 열리게 되었다.

세개의 민전은 각기 성격을 조금씩 달리하고 있고 또 아직은 방향을 뚜렷이 하고 있지 않으나 1980년대 미술계를 주도할 것으로 보인다. 그러면서 우려되는 것은, 유력한 신문사들이 국내 미술의 발전보다는 외국의 명화전을 열어 돈벌이에 급급해온 사실로 미루어 그들이 상업주의를 어떻게 배제하면서 세개 민전의 균형 있는 발전을 기할 수 있을 것인가 하는 점이다.

그것은 아무래도 1980년대에 가서 따져야 할 문제가 될 것 같다.

창작의 빈곤, 예술의 비민주화

　지금까지 한국 미술계의 1970년대에 보여진 몇개의 특징을 크게 나누어 살펴보았다. 그에 따른 문제점을 요약한다면 첫째, 경제발전에 따라 미술계가 전례없는 호황을 누리고 있으나 미술생산은 구조적으로 가진 자에 의해 독점되기 시작했다는 것이다. 따라서 미술가들은 이들을 위해 작품을 제작하게 될뿐더러 상업주의에 지배되어 창작은 점차 빈곤한 양상을 드러내게 되었다. 그런가 하면 다른 한편의 작가들은 경제발전의 덕분으로 더 빈번하게 외국을 나가게 되고 그럼으로써 더 적극적으로 서구의 현대미술에 접하고 그것을 따르기에 바빴다. 1970년대에 들어 생겨난 서구의 현대미술을 차례대로 받아들인 것이나 그 열풍이 젊은 작가들 간을 휩쓸다시피 한 것도 그러한 문맥에서 이해될 수 있다.

　둘째, 현실과 예술 간의 간격이 더욱 깊어져갔다는 점이다. 예술가들은 경제의 발전이 곧 예술의 발전의 바탕이 된다고 믿었고, 예술은 경제의 발전을 가져오게 한 산업의 역군들에 아무런 보답을 하지 않아도 된다고 생각하는 것이다. 총체성을 상실한 경제발전과 문화발전 사이의 모순──이 모순을 모순으로 생각하지도, 생각하려고도 안하는 것이다. 그래서 이들은 예술에서는 반(反)현실의 세계로, 현실에서는 순응주의를 따르게 되고 그것을 아무런 갈등 없이 따르게 되었다.

　셋째, 예술의 민주화가 아니라 비(非)민주화가 이루어져 민주화에 대응하는 것이기도 하려니와 예술의 민주화는 예술가의 노력 여하에 따라 어느정도는 진전을 이룩할 수 있음에도 그러한 노력이 행해지지도 않았다는 데 문제가 있다. 1970년대에 들어와서 미술가들은 한편에서는 가진 자의 요구에 따름으로써, 다른 한편으로는 서구의 현대미술을

받아들임으로써 현실을 상실했고 예술의 비민주화를 더욱 촉진하였다. 그리하여 비민주화는 작가들의 의식에서, 행태에서 그리고 작품의 내용이나 형식에서 일관되게 나타나고 있다.

이밖에도 문제점들을 더 지적할 수 있으나 요컨대 1970년대의 미술계는 경제발전과 문화발전 간의 모순관계가 심화된 시기이며 경제발전에서 얻어진 약간의 열매를 먹고 도취해 있는 양상을 보여준다고 할 수 있다.

그런 가운데서도 한가지 희망적인 것이 있었다면 몇몇 젊은 작가들이 1970년대에 안고 있던 거대한 모순에 조금씩 눈뜨고 스스로의 시각으로 현실을 보고 현실을 회복하려 애쓰고 있었다는 사실이다. 이제 1980년대에는 그들이 어떻게 나타날지 기대된다.

『월간중앙』1979년 12월호

시평

(미완성 원고)

화랑가는 바야흐로 긴 겨울잠에 빠져 있다. 간혹 작품전이 열리기도 하나 때가 때인 만큼 구경하러 가는 사람도 적거니와 주목을 끄는 작품전도 별반 없다. 그래서 이 난을 메우기 위해 이 기간에 열린 작품전을 아무거나 묶어 평을 한다는 것도 균형의 원칙에 어긋나므로 이달의 월평은 부득이 다른 화젯거리를 가지고 시작할 수밖에 없겠다.

지난해 연말 서울의 미국문화원에서는 미국의 이름난 현대화가 헬렌 프랑켄탈러(Helen Frankenthaler)의 소품전이 열려(대구의 미국문화원에서는 금년 1월 초에 열림) 눈길을 끌었다. 이 전람회는 미국의 국제교류처가 제 나라의 미술을 해외에 소개하기 위해 마련한 것으로, 작가의 선정에서 전시장에서의 비디오 해설에 이르기까지 빈틈없는 계획 밑에 꾸며진 전시회였다. 이 전시회를 관람한 우리네 화가들은 그 치밀한 계획과 전시, 프랑켄탈러의 작품에 찬탄을 보내면서도 정작 그녀가 얼마나 미국적이고 미국을 대표하는 화가인가에는 주목하지 않고 지나치는 경우가 많았다.

그런데 거의 같은 시기에 프랑스예술활동협회가 주관한 '제2회 국제

헬렌 프랑켄탈러 「산과 바다」, 1952년.

미술전'이 빠리에서 열려 한국을 비롯한 다섯 나라의 현대미술이 전시되었다. 국내 어느 신문의 빠리 특파원은 이 미술전의 소식을 전하면서 그가 본 인상과 그곳의 반응을 다음과 같이 전했다.

(한국의 현대미술을 처음 선보이는) 국제미술전에 꼭 이런 작품들만을 출품했어야 되느냐에 대한 의문이 풀리지 않았다. 작고한 김환기 씨를 필두로 아홉 사람의 현대작가들 작품 27점이 모두 한결같이 추상화 중에서도 첨단이랄 수 있는 추상화들인데다가, 대부분이 0년대 빠리 비엔날레에서나 볼 수 있었던 젊은 작가들의 실험작품 같은 것들이 주류를 이루고 있었기 때문이었다. 오늘날 한국의 현대미술을 보기 위해 그런대로 간혹 찾아오는 관람객들조차도 우리나라 작가들의 작품들을 보고서는 너무나도 천편일률적이고 기성작가들이라기보다는 실험을 계속하고 있는, 또한 5천년 문화를 가진 전통 있는 나라의 작품들이 아니라 서구 어느 나라의 문화적 식민지에서 온 작품과도 같다는 불평을 서슴지 않는 것이다.

이 특파원이 써보낸 내용이 사실이라고 한다면 우리는 내심으로 불쾌하면서도 한편으로는 우리 현대미술에 대한 그곳 반응을 제대로 알 수 있었다는 이야기가 된다. 그와 동시에 이 두 전람회(프랑켄탈러 소품전과 제2회 빠리 국제미술전)를 통해 한국인이 서구 현대미술을 보는 것과 서구인이 한국 현대미술을 보는 것 사이에는 엄청난 거리가 있음을 알 수 있다. 그것은 차라리 상반된 눈이라고 말해도 좋다. 우리나라의 화가들이 프랑켄탈러(그밖의 다른 서구 미술가의 경우도 마찬가지로)를 볼 때 그녀가 가장 미국적인 화가의 하나라는 사실보다는 뛰어난 추상화가의 하나로 보고 있다. 말하자면 보편성의 원리, 국제주의의 관점에 서 있다. 그 반면 빠리 국제미술전에서 나타난 서구인의 반응은 한국의 전통에 뿌리박은 작품 곧 특수성이나 고유한 세계를 요구하고 있다.

일본 현대미술을 어떻게 볼 것인가

상이한 두가지 시각

한국문예진흥원과 일본국제교류기금이 공동주최하고 주한일본대사관이 후원한 '일본현대미술전'이 지난 11월 6일부터 23일까지 미술회관에서 열린 바 있다. 이 전람회는 미술회관 전(全)전시실을 사용하여 18일 동안에 걸쳐 열린 대규모적인 것이었기에 우리의 눈길을 끌기도 했지만 그보다도 한일 국교정상화 이후 일본의 미술이 공식적으로는 처음으로 한국에 들어왔다는 점에서 특히 그러했다.

더구나 그 얼마 전만 해도 소노다(園田直) 외상(外相)의 발언이 우리의 국민감정을 자극한 바 있고 다시 한일 각료회의가 이렇다 할 성과 없이 끝난 다음의 분위기였던 만큼 '일본현대미술전'에 대한 반응은 착잡했던 것 같다.

그래서 한편에서는 일본의 문화가 드디어 상륙을 개시한 게 아니냐 하고 민감한 반응을 나타냈는가 하면, 다른 한편에서는 한일국교가 정상화된 지 십수년이 흘렀고 그동안 여러 분야에서 공식·비공식적으로

교류가 빈번하게 행해져온 마당에 미술만 막아놓고 있어야 할 이유가 어디 있는가, 오히려 만시지탄이 있다고 말하는 사람도 있다. 이들은 한 걸음 더 나아가 앞의 경우와 같은 민감한 반응은 해묵은 반일감정 아니면 일종의 열등의식의 표현이라고까지 말한다. 그런데 그것이 단순한 반일감정, 아니면 열등의식에서 나온 소리가 아니라고 할 때 이 양자는 결국 일본미술전에 대한 시각을 달리하고 있다는 이야기가 된다.

이를테면 전자의 경우, 우리는 지난날 일본의 식민지로서 식민지 문화를 강요당했고 그 경험과 잔재가 그후의 문화발전에 장해 요소가 되었다는 반성과, 두 나라의 문화교류는 국가 간의 평등관계에서 이루어져야 하며 그렇지 않을 때 폭력적으로 작용할 수도 있다는 인식에 근거를 둔 시각이다. 이는 문화와 정치 혹은 경제적 현상을 하나로 보고 우리 문화의 주체적 발전을 높이는 방향에서 나온 역사적 시각이라고 할 수 있다.

한편 후자의 경우는 예술과 정치 혹은 경제적 현상은 별개의 문제일 뿐더러 한국은 이제 일본의 식민지가 아니다, 따라서 대등한 차원에서 행해지는 문화교류는 바람직한 것이다, 다른 여러 나라와 자유롭게 문화교류를 하고 있으니 일본과의 교류도 그중의 하나로 보면 되는 것이며 그 이상의 것을 생각할 필요가 없다는 견해이다. 이러한 견해는 요컨대 현실주의 내지 문화주의적 시각이라고 말할 수 있다.

이 두 시각은 어느 한쪽만이 옳고 다른 한쪽은 잘못이라고 볼 수는 없을 것 같다. 그렇다고 네 말도 옳고 내 말도 옳다거나, 양자를 적당히 절충하자는 얘기가 아니다. 일본미술전도 다른 나라와 해오는 미술교류의 하나로 보자는 데 이의가 있을 수 없고, 식민지적 문화경험과 불평등한 관계에서 있을 수 있는 문화의 폭력 현상을 우려하는 생각 또한 잘못이라고 할 수 없다.

문제는 현실을 그대로 수긍하는 것과 현실의 여러 조건과 상황을 깊

이 인식하고 고려하면서 받아들이는 것과의 사이에는 태도와 결과에서 큰 차이가 있다는 사실이다. 이 점이 중요하다. 그것은 이번 '일본현대미술전'뿐만 아니라 앞으로 빈번해질 미술교류를 위해서 더욱 그러하다. 물론 이 말은 비단 일본과의 교류에 국한된 이야기가 아니다. 그런데도 우리가 일본미술에 대해 이같은 반응을 나타낸 것은 여러가지 현실적인 이유와 역사적 경험 때문이 아닌가 한다.

전후 일본미술의 다양성

'일본현대미술전'은 미술평론가 나까하라 유스께(中原佑介) 씨와 각 지방 미술관의 학예전문가 몇 사람이 공동으로 작품을 선정·조직한 전람회로써 카탈로그의 부제가 말해주듯이 '1970년대 일본미술의 동향'을 보여주는 데 있었다. 그 성격은 카탈로그에 실린 나까하라 씨의 설명에 잘 요약되어 있다.

그에 의하면 첫째 오늘의 일본미술에서의 형식의 다양성을 보여준다는 점이고, 둘째 1970년대에 제작·발표된 작품이 주종을 이루고 있다는 점, 따라서 1970년대 일본미술의 한 단면을 제시코자 마련된 것이다. 그리고 이 전람회의 구성은 역사적인 전망이 아니고 '현대'에 악센트를 두었다는 것이 기본 지침이었다. 셋째 두 작가를 제외하고는 모두 전후에 미술가로서의 활동을 시작하고 있는 것이 특색이라는 것이다. 이어서 그는, 이 전람회는 특정의 경향이나 흐름을 집약해서 돋보이게 하는 것이 아니고 다양한 형식을 포함하고 있는데 다만 퍼포먼스(Performance, 행위미술)나 비디오에 의한 작품들은 사정상 포함되지 않았다고 덧붙였다.

이로써 우리는 이 미술전의 성격이 어떠한 것인가를 어느정도 짐작할 수 있거니와 실제로 전시된 작품들을 본 사람이면 그 점을 더 확실히 알 수 있었을 것이다. 이 전람회를 위해 선정된 작가는 모두 46명이었고, 선정된 작품은 평면, 입체를 합해서 78점이었다. 작품의 형식은 캔버스에다 유화 물감으로 그린 것에서부터 천에 물감을 칠한 것, 사진을 판화로 만든 것, 판화 또는 실크스크린을 이용한 조합, 모노크롬, 나무나 합판으로 짠 구조물, 끈과 돌을 이용한 조각, 스테인리스나 경면(鏡面) 유리에 의한 입체, 움직이는 경면에 주위 풍경이 비치게 한 키네틱 아트 등 실로 다양하며 거기에 사용된 재료도 유채에서부터 아크릴 물감, 나무, 합판, 스테인리스 스틸, 합성수지, 유리 등 각종 물질들이었다. 따라서 이들 작품은 거의가 전통적인 회화나 조각의 형식 및 재료에서 벗어난 새로운 형태의 조형물이다.

작품의 내용 내지 의도한 바 역시 매우 다양하다. 색채의 시각성을 표현하는가 하면 색채에 대한 의식을 역설적으로 드러내고 혹은 색채의 불확실성을 추구하기도 한다. 평면에서의 형태와 이미지의 통합을 보여주기도 하고 형태와 질감과의 묘한 합치를 보여주는 작품도 있었다. 또 작가의 일상생활을 '일기(日記)' 형식으로 그린 데 반해 작가 자신의 심상세계를 그리며, 일체의 주관성을 배제하고 기호를 통해서 세계상을 객관적이고 명쾌하게 그려낸다.

그런가 하면 어떤 작가는 몇개의 도형 또는 얼굴을 통해 익명적인 공통의 구조를 탐구한다. 또 현실과 비현실의 경계로서의 작품의 위상(位相)을 표현하는 작가가 있는가 하면 기존의 개념에 대한 회의를 말하고, 혹은 일상적인 시각이나 개념을 상대화하는 작업을 보여주기도 한다. 또다른 경우는 물질과 인간의 관계에 주목하고 제작의 의미를 물으며 '묘사한다'는 행위의 근원적인 뜻을 찾고 있다. 이밖에 더 있지만 자세

한 것은 팸플릿과 출품 작품 해설을 보면 될 것이다.

요컨대 이 작품들은 일본미술가들의 '현대'에 대한 시각과 사고와 작업의 한 산물이다. 그리고 그것은 전후, 특히 1960년대 이후 유럽과 미국에서 전개된 일련의 새로운 미술의 동향에 대응하여 진행된 것으로 보인다. 이를테면 팝아트, 옵티컬아트, 미니멀아트, 모노크롬, 판화, 프라이머리 스트럭처(primary structure), 키네틱아트, 환경조각 등의 각종 형식이 그들의 작품에 투영되고 있다는 사실이 그 증거가 된다.

서구적 시각의 일본 현대미술

물론 우리도 그러한 미술을 알고 있으며 우리의 현대미술가들도 이 국제적인 동향에 대응하여 그들과 같은 형식과 재료, 같은 차원의 시각과 사고를 가지고 제작하며 탐구하고 있다. 그렇기 때문에 일본의 현대미술이 우리에게 생소하다거나 새로운 것도 아니다. 다만 여러 사람들이 지적하고 있는 바와 같이 일본의 현대미술은 우리의 그것에 비해 훨씬 다양하고 세련되어 있다는 점이다. 그 이유는 아마도 그들이 우리보다 더 현대적인 생활환경과 사회적 조건에서 더 적극적으로 국제적 미술 동향에 대응한 때문이 아닌가 한다.

따라서 우리는 이번 '일본현대미술전'이 보여준 것을 다음과 같이 정리해볼 수 있다. 이 미술전은 오늘날 일본미술가들의 이러저러한 시각과 사고와 작업을 골고루 보여준 게 아니고 '현대미술'에 중점을 두고 조직한 작품전이며, 그것이 비록 다양한 형식의 것이긴 하나 넓은 시각에서 보면 그 역시 하나의 특정한 경향의 것이다. 왜냐하면 이 경향은 전세계적이기보다는 유럽과 미국 등 선진국에서 나타난 미술 동향이기

때문이다.

둘째 이들 미술의 형식과 방법 그리고 내용은 전통적인 미술의 그것에서 떠나 자연과 인간과의 새로운 관계상(關係像)을 추구하고 있다는 점이다. 그리고 그들의 관심과 방법은 다분히 자연과학적이라고 할 수 있다.

셋째 세계미술, 정확하게 말하면 서구와 미국의 미술의 동향에 대응하면서도 일본인의 시각과 사고와 감성을 투영하려는 노력이 엿보이고 있다. 사실 나까하라 씨는 "일본 현대미술은 유럽적인 의미에서의 예술로부터 유리되어 이제 일본적인 성격을 가진 독자적인 것이 되어 있다고 말할 수 있다"라고까지 말하고 있다. 그런데 그가 말한 '일본적인 성격'이 구체적으로 무엇인지 자세히 알 수 없으나, 우리가 보기에는 일본적인 성격이란 더 나아가 동양적이기보다는 서구적인 데 더 가깝다는 인상이다. 그 점에서 우리의 현대미술이 발상이나 방법에서 오히려 동양적이라고 말할 수 있을 것 같다.

아무튼 일본 현대미술이 서구적인 데 더 가까운 것은 일본의 현대문화나 사회적 환경 자체가 우리보다 더 서구화되어 있을뿐더러 서구문화와 친화성을 유지해오고 있는 데 기인한다. 우리는 일본이 아시아에 속해 있으면서 서구 블록(block)의 중요한 위치에 있다는 사실을 상기할 필요가 있다.

이렇게 볼 때 이 미술전은 일본의 현대미술가들이 세계를 어떻게 보며 무엇을 중시하고 어떤 작업을 하고 있는가를 알 수 있게 했다. 그것은 우리나라 어느 화가가 지적한 것처럼 "1970년대 일본 젊은이들의 의식구조의 한 단면을 여실히 보여주는 것"이었는지도 모른다. 어떻든 우리에게 중요한 것은 이들의 사고와 작업을 어떻게 보며 우리와 어떤 관계에서 물어야 할 것인가에 있다.

자연과 인간의 관계상 추구

일본의 현대미술이 공식적으로, 대규모 작품전을 통해 우리에게 보여진 것은 물론 이번이 처음이다. 그러나 일본 현대미술은 우리에게 결코 낯설지 않다. 주지하는 바와 같이 해방 후에도 줄곧 일본의 미술서적과 잡지, 그중에서도 현대미술에 역점을 둔 『미술수첩』을 통해 그들의 작업에 접해왔다. 한일국교가 정상화된 이후는 우리나라 미술가들의 일본 왕래가 빈번해지고 일본의 관계 인사들도 드나들며, 특히 이번 미술전에 일본작가로 선정된 이우환(李禹煥) 씨의 빈번한 내방과 수차의 국내전 등으로 비공식적이지만 활발한 교류가 있어왔기 때문이다. 그래서 일본 현대미술은 적어도 우리 현대미술가들에게는 친숙한 느낌마저 주고 있다. 이는 단순한 교류 이상으로, 어느 평론가의 말을 빌리면 "어떤 깊은 관계"에 있는 때문인지도 모른다.

어떻든 일본 현대미술은 앞서 말한 바와 같이 서구와 미국의 미술 동향에 대응하여 전개되었다. 이 미술 동향은 '현대'의 삶의 양상을 드러내는 데 역점을 두고 자연과 인간의 관계상을 새로운 시각과 방법으로 추구하고 있는 것이다.

이에 관한 이론과 작업은 서구와 미국에서는 다양하기 이를 데 없지만 일본에 있어서 그 강력한 옹호자의 하나는 나까하라 씨로 알려져 있다. 그는 대학에서 이론물리학을 전공한 후 미술평론에 나선 사람으로 그 이론은 대단히 논리적이고 설득력이 있다. 그뿐만 아니라 그는 전람회의 조직이나 국제교류전에 탁월한 솜씨를 발휘해온 실천가인 만큼 그 영향력도 크다.

나까하라 씨의 현대미술에 관한 시각이나 이론은 그의 논문 「세계의 관계상에 대하여」에서 잘 집약되어 있다고 생각된다. 거기서 그는 자연

과 인간의 관계는 여러 방식이 있을 수 있는데 지금까지는 '이미지적인 상(像)'이 중심이었다고 말한다. 그러나 현대는 그것을 버리고 '관계적인 상'을 추구한다. 그리고 이 관계적인 상에의 관심은 그 과정성(過程性)·부정성(不定性)을 명백히 하려는 데 있고 거기에 새로움과 오늘의 의의가 있다는 것이다.

그는 이번의 강연에서도 현대미술은 이미지의 전달 수단으로서가 아니라 양상이 다른 공간을 추구한다고 하면서 그 점을 명백히 했었다. 그러면서 그는 "미술이란 궁극에 있어 인간과 자연의 관계를 밝히는 일이며 그것이 앞으로 현대미술이 추구해야 할 가장 기본적인 과제가 아닌가 한다"라고 말했다.

이 강연은 너무 상식적인 데 그친 감이 있지만 요컨대 그의 시각과 이론은 현대, 나아가서 현대미술의 사상적인 보편성을 지니고 있다. 그의 말은 이론물리학이나 철학을 전공한 사람에게 약한 한국의 미술가들에게는 대단히 참신하고 매력적이며 설득력이 있는 것도 사실이다. 나까하라 씨의 시각이나 이론이 이처럼 설득력이 있고, 사상적 보편성을 지니고 있음에도 한편으로는 현대를 사는 인간의 다른 측면을 배제하고 있다는 점을 간과해서는 안될 것이다.

역사적 상황과 현대의 이원적(二元的) 의미

그의 이론을 세세히 검토할 여유도 자리도 아니거니와 문제는 그가 말하는 현대에 있어서의 '세계의 관계상'을 우리는 자연과학적으로 추구할 수도 있고 철학적으로 볼 수도 있지만 사회과학적으로 접근할 수도 있다는 데 있다. 그 형식이야 어떠하건 이것은 다른 접근법과 마찬가

지로 중요하다. 같은 '현대'를 살면서 자기가 사는 나라와 민족이 처한 역사적 조건과 사회환경에 따라, 더구나 한 민족이 주체적으로 자기의 역사를 만들어가야 하는 입장에서 볼 때 어느 것이 더 중요하고 바른 접근인가는 단순한 선택 이상의 의미를 지닌다.

그러므로 현대미술은 '현대'라는 공통적인 측면과 한 나라의 '역사적 상황'이라는 비공통적인 측면에 대응하여 추구되어야 마땅하다. 이 양자 간에 모순이 발생하거나 충돌이 생길 때 어느 한쪽을 포기해야 하며 어느 쪽을 포기하는가는 한 작가가 취하는 세계관에 달려 있다. 이렇게 볼 때 자연과 인간의 관계상을 자연과학적으로 접근하는 나까하라씨의 시각이나 이론 — 비단 나까하라만이 아니라 서구와 미국의 현대미술 옹호론자들의 그것은 우리에게 근본적인 회의를 낳게 한다.

흔히 한국과 일본은 일의대수(一衣帶水)의 관계라고 말한다. 그러나 그 말은 선린을 표방하는 외교적인 언사에 불과할 뿐 지난날의 역사도 오늘의 상황이나 관계도 그렇지 않다. 누구나 인정하고 있는 것처럼 일본은 세계질서의 중심에 있고 우리나라는 제3세계에 속해 있다. 말하자면 중심부와 주변부의 관계에 있는 것이다.

따라서 일본미술가들의 관심과 인식과 고민이 우리의 그것과 반드시 같을 수는 없다. 그 점에서 같은 현대미술을 하더라도 달라야 할 것이다. 일본의 경우도 '현대'를 다른 시각으로 보고 다르게 접근하는 미술가, 평론가들이 많이 있는 걸로 알고 있다. 그런 미술가의 작품도 보여주어야 하고 그 이론에 귀 기울일 필요도 있다.

일본의 한 평론가는, 전후 일본 전위미술가들이 서구의 현대미술을 받아들일 때 하네다공항에 나가 외국에서 돌아오는 평론가를 붙잡고 "지금 저쪽에서는 무엇이 유행하고 있습니까" 하고 묻는 일이 흔했음을 개탄한 적이 있다. 혹시 우리도 그와 비슷한 일은 없는지, '일본현대

미술전'을 보고 그와 비슷한 발상을 하고 있는 작가는 없는지 되새겨볼 일이다. 같은 문맥에서 앞으로 우리의 현대미술을 일본에 가져가 전시할 때 그들과 같은 특정의 현대미술만을 가져갈 게 아니라 그들과는 다른 시각과 체험과 고민을 보여줄 수 있는 작품도 함께 가져가야겠다는 것이다. 오늘날 우리의 젊은 작가들 중 이러한 생각과 접근, 작업을 하고 있는 사람이 늘어가고 있다는 사실은 매우 고무적인 현상이다.

『계간미술』 1981년 겨울호

1980년대 우리 미술의 과제와 전망
— 변혁과 창조를 위한 제언

1980년대도 이제 중반으로 접어들었고 1980년대의 미술이라는 말도 그리 생소하게 들리지 않는다. 연속된 시간을 편의상 나누어 부르는 연대라는 말에서 유독 1980년대가 강조되고 '1980년대의 미술'이 논의되는 까닭은 무엇인가? 그것은 먼저 1980년대가 역사적 대참극으로 열리었고 그것으로 인한 정치적·사회적 갈등과 마찰이 전례없는 양상으로 진행되고 그 과정에서 민중이 자신의 존재를 인식하고 역사발전의 주체로서 자기 운동을 시작했다는 사실에서이다. 이에 호응하여 민중문화운동이 활발하게 일어나고 또 그것은 문화적 변혁의 성격을 띠고 전개되고 있는바, 1980년대의 미술은 이에 대응하여 나타난 하나의 현상이고 요청이고 의지인 것처럼 보인다. 1980년대에 들어서도 여러 갈래의 미술이 전개되고 있지만 '1980년대의 미술'이란 말을 쓰는 쪽은 다분히 이러한 의미에서 사용하고 있지 않은가 한다. 어떻든 1980년대에 들어 우리 미술에 큰 변화가 일고 있다는 사실은 아무도 부인할 수 없고 그 변화는 지금까지 보아온 변화의 일종이 아니라 변혁의 성격을 띠고 있다.

이는 미술가들 중에서도 이제 도도하게 흐르는 역사의 힘을 깨닫기 시작했기 때문이고 더욱 직접적으로는 1970년대까지의 우리 미술에 대한 근원적인 회의와 심각한 자기반성에서 기인한다. '현실과 발언'을 위시하여 '임술년' '젊은 의식' '두렁' 등의 그룹이 모두 그러한 회의와 반성에서 출발하고 있는 것 같다. 이들은 아주 근본적인 문제, 이를테면 우리 미술이나 미술가들은 민족의 생존이나 역사적 현실로부터 너무도 떨어져 있다는 자각, 예술과 사회의 분리라는 암묵적인 도그마에 대한 이의제기, 그리고 오늘을 있게 한 온갖 제도, 교육, 가치, 세계관, 행동양식, 관행 등이 우리의 개인적·사회적 삶을 풍부하게 하는 것이 아니라 오히려 빈곤하게 하고 억압해온 지배적 문화의 산물이라는 인식에서 이를 적극 비판하고 나섰다.

사실 우리는 예술에 있어 온갖 편견과 고정관념에 사로잡혀 살고 있다. 가령 예술이 인류에게 봉사한다고 하면 그건 좋고, 사회나 사회개혁에 봉사해야 한다고 말하면 수상쩍다고 한다. 삐까소의 비사회적인 주제의 그림에 대해서는 찬사를 보내면서 그가 "그림은 아파트의 장식품이 아니라 투쟁을 위한 무기"라고 하며, 「게르니까」는 그러한 생각의 산물이라고 하면 그건 삐까소가 잘못되었고 그 말을 믿는 사람도 잘못이라는 식이다. 이처럼 우리는 예술을 원론적인 입장에서 생각하고, 보고, 제작하는 것을 알게 모르게 방해받아왔다. 그건 아마도 우리가 남북분단이라는 상황에 살면서 생겨난 관념들이고 따라서 남북분단은 휴전선에만 있는 게 아니고 이렇게 일상생활과 의식 속에 깊이 자리하고 있지 않은가 한다. 이러한 정신적·문화적 상황에 살고 있는 만큼 그것을 밝히고 비판하는 일은 중요하다.

그러나 더 중요한 것은 그에 대한 한갓된 반성이나 비판이 아니라 우리의 의식을 해방하고 변혁시키는 일이다. 의식과 사고의 진정한 변혁

없이는 한때의 몸짓이나, 1970년대의 또다른 재판(再版)이 될 우려가 있다. 세계를 바꿀 수 없다면 그것을 보는 눈을 바꾸어야 하고 창조적인 미술은 바로 그 일을 해왔던 것이다.

1980년대 미술은 어떠하며 어떻게 볼 것인가?

1980년대 중반에 들어서 보여준 두개의 상징적인 사건이 있다. 하나는 1984년 1월 1일에 있었던 백남준의 '1984. 굿모닝 미스터 오웰'이고, 또 하나는 얼마 전에 있었던 '20대의 힘전'이다. 이 두 사건은 미술이 세상을 떠들썩하게 했다는 점에서 미술을 '미술가의 미술'로부터 사회적 관심권으로 끌어냈다는 공통점이 있다. 그러나 이 사건은 여러 면에서 상반된다. 하나는 세계적인 예술가가 된 사람이 금의환향하여 공공기관의 대대적인 지원을 받은, 소위 문화인의 열띤 갈채를 받은 미술이고, 다른 하나는 이름없는 풋내기 화가들이 돈을 갹출하여 겨우 전시회를 열었으나 당국이 문제가 있다 하여, 작품이 압류되고 몇몇은 즉심판결을 받는 등 사회적인 물의를 낳았던 사건이다.

하나는 서구의 전위미술이고 하나는 민중을 지향하는 미술이다. 서구의 전위미술이 공공기관으로부터 대대적인 지원을 받은 것도 처음 있는 일로서 우리의 흥미를 끈다. 한편 당국은 '20대의 힘전'을 민중미술로 보고 그것이 이데올로기를 도구화할 위험이 있다는 측면에서 문제를 삼은 듯하다. 모두 아는 바이지만 하우저(A. Hauser)는 어떤 예술도 다 그 나름의 일정한 이데올로기의 산물이라고 말한 바 있다. 그렇다면 전자도 하나의 이데올로기를 반영하고 있는데, 다름 아닌 서구 지배문화의 그것이다. 문제는 이데올로기인가 아닌가가 아니라 어느 것이

진정으로 문화적·사회적 억압으로부터 인간을 해방하고 공동체적 삶을 회복하는 데 이바지하는가에 있다 할 것이다.

1980년대는 정부가 조국의 선진화를 모토로 내걸고 있다. 조국의 선진화의 의미가 무엇인지 자세히 알 수 없으나 그것이 미국이나 서구를 따라잡고 그 대열에 서는 것이라면 이는 우리 미술의 현대주의자들의 목표와도 일치하는 것이 아닌가 한다.

현대주의자들은 1970년대 현대미술의 성과를 계승하고 한편 그 수용의 불철저성을 비판하고 그것의 심화·발전을 꾀하고 있는 것 같다. 이들은 그것이 국제적 보편주의와 미술사의 맥락에서 결코 포기할 수 없는 길이라고 생각하고 있다. 그러나 국제적 보편주의는 현재 세계질서의 반영이며 이를 거부하는 제3세계권으로부터 세찬 도전을 받고 있다. 또 하나는 미술사의 맥락에서 보아 현대주의는 거부할 수 없는 흐름이라는 것인데, 그들이 내세우는 미술사란 어디까지나 서구 중심의 미술사이고 지배문화의 시각에서 정리된 미술사이며 그 논리로 진행되고 있는 미술사이다. 그것을 따라야만 할 이유도 조건도 현실도 우리에게는 있지 않다.

서구의 모더니즘 혹은 전위미술이 그들 사회나 역사의 모순의 산물이며, 또 그것이 그들의 역사나 사회현실에 대해 더러는 일정한 비판의 형태를 취했으나 기본적으로 개인주의적 엘리트의 미술이기 때문에 대중과 떨어지고 공동체적 삶에 기여하지 못하고 있다.

이러한 서구의 모더니즘이 한국에 수용되면서 전위 아카데미즘이 되고 더욱 비의적(祕義的)이 됨으로써 개인적·공동체적 삶을 갱신하고 민족의 생존과 역사를 발전시켜가는 일에서 비켜나 있었다. 그래서 우리는 서구의 현대미술이 그들의 사회적·정신적 관계에서 어떻게 나오게 되었으며 그것을 공급하는 문화나 국가가 우리에게 무엇인가를 냉정하

손기환 「불청객」, 1985년.

게 물어야 할 줄 안다. 미술이 상업차관이나 기술이전의 성격이 아닌 한 문화적 주체성의 관점과 논리가 절실히 요구된다.

중요하고도 시급한 문제는 문화적 주체성의 확보이다. 그리고 그러한 입장과 관점에서 제기되는 것이 민족미술이고, 민족미술 내에서 민중적 주체에 대응하는 것이 민중미술일 것이다.

민족미술, 민중미술이 이처럼 당위적인 것으로 요청되어왔음에도 불구하고 지금까지 제시되고 논의되지 않았던 이유는 어디에 있었던가? 그것은 앞서 말한바, 우리를 둘러싸고 있는 지배적 문화와 미술계 내부의 여러 조건의 미숙에서 찾을 수 있다. 가령 문학에서의 '민족문학'에 대응하는 것으로서 민족미술을 생각할 수 있다. 민족문학은 단순히 국적이나 특수성을 기준으로 한 것이 아니라 '민족의 생존과 존엄, 구성원 대다수의 복지가 위협받게 된 상황에서 요구되는 올바른 자세'로서 규정되고 있다. 민족미술에도 이것은 적용된다. 그러나 이같은 인식이나 개념이 정립되어 있지 않은 탓에 민족미술이라고 하면 낡고 시대착오적인 것으로 받아들여졌다. 일반적으로 민족미술, 민족적이라고 할 때 거기에는 함정이 있다. 곧 민족 고유의 것으로

파악하여 한국인이 그림을 그리면 김치 냄새, 된장 냄새가 배어 있기 마련이라든가, 한국인의 정서가 들어있다고들 말한다. 그러다 보니 복고주의 아니면 지엽적인 것으로 빠지고는 한다.

이는 민족의 개념을 동태적이고 구체적인 현실 속에서 파악하지 않고 정태적·추상적으로 생각하기 때문이다. 민족미술의 개념은 따라서 어디까지나 역사적이고 변증법적인 개념이며, 민족의 생존이나 존엄이 더이상 위협받지 않아도 될 단계에 가면 소멸해도 좋은 것이다. 이런 관점에서 우리는 민족미술을 논의하고 진전시킬 필요가 있게끔 되었다.

그러나 민족미술에 대한 논의나 탐구, 작업이 미처 있기도 전에 민중미술까지 한꺼번에 제기되었고, 더구나 '20대의 힘전' 사건으로 별안간 사회적 관심사가 되면서 문제가 더욱 복잡해지고 혼란을 낳을 우려도 있다. 이런 상황인데도 한편에서는 민중미술에 대한 비난과 비판이 쏟아지고 있다. 이를테면 민중미술이라는 문제 설정부터 잘못되어 있다느니, 서구의 경우 산업화 과정에서 잠깐 보였다가 사라진 것이라느니, 미술대학을 나온 사람이 민중미술을 한다는 것은 자가당착이라느니 하는 말이 그렇다.

이러한 비난 내지 비판 자체가 민중미술에 대한 깊은 통찰이나 배려에서 나온 것이 아니므로 여기서 일일이 거론할 필요가 없지만, 그러나 적어도 민중미술을 지향하는 편에서는 명확한 논리로 이에 대응할 수 있어야 한다. 뒤집어 말하면 민중미술에 대한 주장이나 논리 자체가 그만큼 허약한 상태에 있다는 것이다.

최근 '민중'에 대한 논란과 소동을 보면서 오르떼가(J. Ortega y Gasset)의『대중의 반역』(La rebelión de las masas)이라는 책을 떠올리게 된다. 서구문화에서 대중의 등장을 반역으로 보며 불안과 두려움을 나타내고 있는 그 반(反)역사적이고 보수적인 정신이 우리 사회를 지배하

고 있지 않은가. 이 시대가 바로 민중의 시대이고 민중의 땀과 에너지에 의해 굴러가고 있는데도 말이다.

그러면 민중미술이 무엇이고 어떠해야 할 것인가? 중요한 것은 먼저 사회적으로 민중을 두려움의 대상으로가 아니라 역사의 주체로서 이해하는 일이고, 그들에게 요구되는 미술이 당연히 있을 수 있다고 생각하는 일이다. 그리고 민중미술은 민족미술의 경우와 마찬가지로 역사적이고 변증법적인 개념이라는 측면에서 논의되어야 할 것이다.

그러나 민중미술이 어떻게 정의되건, 제작의 주체가 누구이고 그 방식이 어떻건 간에 중요한 것은 민중의 생활상의 요구에 바탕하여 민중성 내지 민중적 주체가 확보되어야 한다는 점이다. 바야흐로 지식인에 의한 민중미술운동이 전개되고 귀중한 경험을 쌓아가고는 있지만 아직 시작의 단계에 불과하다는 인상이다. 민족미술과 함께 민중미술에 대한 논의와 작업은 이제부터이고 1980년대 미술이 해야 할 과제는 바로 이 테제를 이론적·실천적으로 수행하고 진전시키는 일이다.

「민족미술 대토론회」, 「공간」 1985년 9월호

한국미술 10년: 1976~1986
— 역사적·사회적 주제의식의 대두

지난 10년 사이 우리 회화에서 나타난 변화 가운데 가장 두드러진 것 중의 하나는 역사적·사회적 주제의 그림의 출현일 것이다. 1970년대 중반부터 일부 서양화가들 사이에서 조금씩 엿보이기 시작했던 이러한 그림이 1980년대에 접어들면서 급속히 확산되어 이제는 이른바 1980년대 회화의 한 특징적인 양상을 이루고 있다. 그것이 민중미술운동과 함께, 혹은 그 중요 내용이 되기도 했기 때문에 민중미술과 한묶음으로 매도되는가 하면, 운동과는 분리시켜 회화로만 보려는 쪽에서도 그러한 주제는 이미 사라진 시대착오적인 것이라느니, 저급한 회화라느니, 불온한 저의가 담긴 그림이라는 등의 비난이 가해지고 있는 것 같다. 그만큼 이 주제의 출현은 제도권에 대해 엄청난 충격을 주고 있음이 사실이다. 지금의 제도권만이 아니라 우리 80년의 근대회화사에서도 처음 있는 일이요, 그 점에서 그것은 가히 혁명적이라고 해도 지나친 말이 아니다. 그렇다면 이러한 일이 도대체 어떻게 일어날 수 있었는가? 이 의문은 지금까지 어떻게 일어날 수 없었던가 하는 물음으로 바꿔놓고 생각하는 게 옳을지 모르겠다.

그 원인은 여러 측면에서 고찰할 수 있겠으나 크게 둘로 요약할 수 있지 않을까 한다. 하나는 회화사의 일반적 추세이고 다른 하나는 우리 근대미술의 특수한 역사적 경험이다.

회화에서 역사적·사회적 주제가 가장 오래되고 중요한 부분을 차지해왔다는 것쯤은 누구나 알고 있다. 그런가 하면 풍경이나 정물 등 새로운 주제가 등장하고 화가의 자유가 확대되면서 주제 선택의 폭이 넓어지고 주제의 중요성이 상대적으로 약화되기 시작했다. 이러한 사실도 대개는 알고 있다. 그러나 그때까지만 해도 그림을 요구하는 사람이나 그리는 사람이 다 같이 승인하는 주제가 있던바 그것은 '일반적 합의'를 근거로 했었다. 그런데 인상주의 이후 자유주의·개인주의의 진전과 함께 '일반적 합의'에 대한 요구가 깨뜨려지고 주제의 중요성이 붕괴하기 시작한 것이다. 이를 더욱 가속화시킨 것이 모더니즘으로 모더니즘은 "몇개의 사과 그림이 죽어가는 영웅의 그림 못지않게 중요할 수 있음"을 보여주고 마침내 주제 그 자체를 포기하기에 이르렀다. 이리하여 모더니즘은(혹은 포스트모더니즘도) 그림에서 중요한 것은 주제가 아니라 지각과 표현임을 부르짖게 되었다. 문제는 왜 그렇게 변화했고 그 변화가 인간의 삶과 사회에 대해 어떤 의미를 지니는가를 우리의 화가들은 의심해보지 않았다는 데 있다. 다시 말하면 서구 회화의 흐름을 '물론'의 진리로 믿어왔다는 것이다. 그렇게 믿기까지는 한두 사람의 힘으로는 어쩔 수 없는 역사적 경험과 종속적 구조의 모순이 있음을 간과해서는 안된다.

역사적 경험이란 이를테면 우리의 근대회화가 바로 주제의 중요성이 붕괴되기 시작할 단계의 서구회화를 수용했다는 사실이고, 또 하나는 식민지적 상황 아래서 회화를 삶의 문제나 사회와의 관계 속에서 보려는 시각이 봉쇄되었다는 사실이다. 역사적·사회적 주제의 그림은 곧 비

(非)순수요, 불온으로 금기시되었는가 하면, 주제는 사상내용이라기보다 모티프 또는 소재와 동일시되고 그것이 '순수'라는 이름 밑에서 실은 통속으로 전락하였다. 더욱 나쁘게는 그것이 전통 아닌 전통으로 되었다는 것이다. 해방 후에는 이같은 왜곡된 경험과 전통을 뒤돌아볼 겨를 없이 종속화의 구조가 가속화되면서 모더니즘이 아무런 저항 없이 수용되고 그것이 회화적 사고와 관습의 틀로 굳어지게 되었다.

그러므로 이러한 사고와 관습의 틀을 깨뜨린다는 것은 그러기 위한 조건의 변화와 성숙이 없이는 불가능했다. 그 조건은 내적으로는 회화에 대한 시각과 사고의 전환이고 외적으로는 우리의 역사적 경험과 명예, 그리고 종속적 구조에 대한 바른 인식이다. 그것은 1970년대의 민주화운동과 더불어 특히 문학에서는 진작부터 나타났지만 미술의 경우는 1980년대에 들어 활발하게 전개된 문화운동에 의해 자극받고 촉발되었다. 그리하여 화가들은 회화사의 맥락에서가 아니라 회화 밖에서 회화를 보는, 코페르니쿠스적 전환을 이룩하기 시작한 것이다. 역사적·사회적 주제의식은 이에 대응할 하나의 현상에 다름 아니다. 여기서 감히 코페르니쿠스적 전환이라고 말할 수 있는 것은 탈(脫)식민지·탈(脫)모더니즘화가 거센 반발을 받으면서도 힘있게 착수되고 있기 때문이다.

한국의 80년 회화사에서 역사적·사회적 주제의 그림이 전혀 없었다고는 말할 수 없다. 역사적 사실을 그린 민족기록화·동상 혹은 기념조각으로부터 애국심을 고취하고 적개심을 자극하기 위한 목적의 그림에 이르기까지, 또한 역사적·설화적 주제의 그림에서 풍속이나 일상적 삶의 단면을 그린 그림 ── 더 나아가서 사회상을 소박하게 묘사한 작품들에 이르기까지 친다면 그 수는 결코 적지 않을 것이며 그런 유의 것은 오늘의 제도권 화가들에게서도 찾아볼 수 있다. 문제는 그것이 어떠한 의식과 관점에서 그려졌고 거기에 담긴 사상내용이 무엇인가 하는

점이다. 즉 이러한 그림들은 대개 작가의 역사적·사회적 의식의 표현이 기보다는 하나의 모티프 혹은 소재로 다루어지고 그 내용은 주변적 삶의 통속화이거나 아니면 센티멘털한 것이다. 흔히 하는 말로 소박하고 애징 어린 시선으로 바라본 세계이다. 그 때문에 당대의 역사적·사회적 현실을 리얼하게 묘파(描破)한 작품은 매우 드물었다. 이는 6·25의 비극적 체험을 결코 그리지 않았던 것과 같은 맥락에서 이해된다. 그렇다면 주제란 무엇인가?

화가는 그림을 그리기에 앞서 무엇을 그릴 것인가에 관해 고심한다. 그 '무엇'이 주제이다. 그러나 주제는 단순히 동기나 소재가 아니라 그가 말하고자 하는, 작품의 중심을 이루는 사상내용이다. 그것은 화가가 세계를 어떤 입장과 관점에서 보는가, 세계와 삶의 문제에서 무엇이 중요한가 — 중요시하는가를 함축적으로 드러내준다. 요컨대 주제는 세계관의 반영인 것이다. 존 버거(John P. Berger)는 주제는 화가가 '특별한 언급'을 하기 위해 선택하는 것이고 그림을 그리는 일은 그 선택의 중요성을 전달하고 정당화한다고 하면서 "주제는 뜻 그대로 그림의 시작이고 끝이다"라고 정의하고 있다. 이만한 정의나 인식은 아카데미즘 혹은 모더니즘의 어느 구석에도 나와 있지 않다.

주제의 회복과 모더니즘의 극복

아무튼 1960년대 말 혹은 1970년대의 저 포스트모더니즘의 열풍 속에서도 "몇개의 사과 그림이 죽어가는 영웅의 그림 못지않게 중요할 수 있음"이 결단코 아님을 말하는 작가와 작품이 나타났다. '현실' 동인의 강렬한 사회적 주제, 언론통제를 비판한 김경인의 「문맹자」 시리즈 같

전준엽 「문화풍속도-11-게임오버」, 1983년.

은 작품이 그 좋은 예일 것이다. 그리고 1980년대 초 '현실과 발언' 그
룹의 활동도 같은 맥락에서 이해할 수 있겠으나 그 출발은 주제보다도
오히려 커뮤니케이션의 문제였다. 현대회화가 무엇을 말하고 있는지
알 수도 알 필요도 없을 만큼 일반인의 관심 밖에 있는 현실에서 작가와
관객 간의 바른 소통을 통해 회화의 기능을 되찾고자 했다. 관심사는 소
통이었지만 그 내용은 주제가 될 수밖에 없었고 그리하여 현실을 비판
적으로 보며 그 일반적 합의를 겨냥한 주제가 ── 이를테면 오윤(吳潤)
의 소비사회를 신랄하게 풍자한 주제, 노원희의 지치고 무기력한 샐러
리맨 군상과 같은 사회적인 주제가 출현하기 시작했다. 그뒤를 이어 나
타난 '임술년' 동인과 '두렁' 동인의 전시회들, 그리고 '삶의 미술전'을
비롯한 일련의 기획전시를 통해 사회적 주제는 점점 고조되고 다양한
양상으로 나타났다. 서구의 퇴폐적 대중문화의 유입을 비판한 전준엽

의「문화풍속도」연작, 농촌 현실을 고향의 가족의 삶을 통해 드러낸 이종구의 연작들 또는 임옥상의「보리밭」, 산업화·도시화 속에서의 도시빈민과 노동자의 삶을 그린 황재형의 광부(鑛夫)들, '두렁'의 민중의 애환을 그린 공동작품들, 그리고 분단 현실을 그린 송창(宋昌), 이명복의 그림들이 그것이다. 또 전체주의 혹은 기술관료 사회의 획일화되고 조종당하는 인간 군상을 제시한 민정기, 제3세계의 산업화 과정의 모순을 다룬 강명희의 몇몇 작품 등, 주제의 폭은 사회적 삶의 전분야에로 크게 확대되었다.

이와 함께 종래의 민족기록화나 기념동상의 범주에 머물고 있던 역사적 주제에 대한 새로운 인식과 접근이 나타났다. 신학철의「한국근대사」연작, 오윤의「원귀도」, 이철수의 동학혁명 연작(판화) 등이 그것으로 특히 오윤과 신학철의 경우 투철한 역사의식 없이는 불가능한 기념비적인 작품들이다. 이밖에 '해방 40년 역사전', 현실과 발언의 6·25 테마전, 그림마당의 '통일전' 등의 기획전시를 통해 본격적으로 시도되었고 그리하여 이제는 상당히 익숙한 주제로 등장하게 되었다.

이렇게 역사적·사회적 주제가 1980년대에 들어 젊은 세대 사이에 요원의 불길처럼 번지기 시작했다는 것은 무엇보다 이들 사이에 역사와 사회에 대한 의식이 급속히 성장·고조된 때문이고 그림과 그림 그리는 일의 의미를 우리의 현실 속에서 찾기 시작한 때문이다. 그 점에서 그것은 1960, 1970년대 서구 현대회화의 유입에서 나타난 유행병과도 다르며 특히 비판적 시각은 종래의 역사적·사회적 소재를 다룬 작가들과도 근본적으로 구별된다. 이 짧은 기간 동안에 거둔 성과는 엄청난 것이다. 그것은 무엇보다도 화가나 일반인들에게 그러한 주제가 그림으로 될 수 있다는, 아니 일반적 합의를 바탕으로 한 당당한 그림이라는 인식과 사고의 전환을 가져오게 했다는 사실이다. 이제 화가들은 구체적인 현

실로 되돌아왔고 증인으로서, 사회비평가로서의 또 하나의 본래적 의무를 다하기 시작한 것이다.

그럼에도 불구하고 현시점에서 그 한계가 드러나고 있다는 점도 간과해서는 안될 것 같다. 그의 주제나 주제의식이 진정으로 역사적·사회적 의식을 바탕으로 한 것인가, 아니면 운동권의 열기에 자극된 가짜 의식 혹은 일종의 기회주의적 편승인가에 의해 가려져야 할 것이다. 후자의 경우는 두말할 것도 없이 그림의 성격이나 방향을 흐려놓고 저해하는 자들이며 고조된 열기 속에서는 늘 가짜가 판치는 것도 경계해야 마땅하다.

역사적·사회적 주제의 그림에서 일반적으로 드러나는 문제점의 하나는 소재주의이다. 얼마만큼 근사하고 멋진 소재를 택하는가에만 관심을 기울인다. 심지어는 주제만 좋으면 되지 표현은 중요하지 않다거나 표현에 집착하는 따위는 모더니즘에서나 할 일이라는 식의 생각이다. 이는 마치 민중의 입장에만 서면 되지 민중의 이익과 생각을 어떻게 주장하고 투쟁하는가의 방법은 부차적이라고 생각하는 것이나 다를 바없다. 생경하고 관념적이거나 선언적 내용이 많은 것도 이 때문이며 그것은 결국 사회의식의 성숙도와도 무관하지 않다. 주제 못지않게 표현방법이 중요하다는 것은 두말할 필요가 없다. 하나의 주제는 선택이나 제시로 끝나는 게 아니라 표현을 통해 비로소 완성된다. 그 때문에 모더니즘에 대한 반대는 방법의 경시에서가 아니라 그것을 능가하는 데서 찾아야 하고 그럼으로써 모더니즘은 비판적으로 극복될 수가 있다.

바야흐로 역사적·사회적 주제의 그림은 거역할 수 없는 하나의 물결을 이루고 있다. 그것이 제도권의 저항과 방해에 의해 일시적으로 중단되는 사태가 있을지 모르지만, 그림으로서 정당하며, 가장 대중적·보편적 미술이라는 인식은 완전히 뿌리를 내리기 시작했다. 이러한 회화가

하나의 사상으로서, 그림으로서 사회적·예술적 가치를 부여받게 되는 것은 우리의 현실 문제에 대한 부단한 개입과 일반적 합의를 확대시켜 나가는 작업에 달려 있다. 그것은 한마디로 비판적 리얼리즘의 정신과 사고를 심화하는 일이다.

『계간미술』1986년 겨울호

세계화 시대 민족예술이 나아갈 길

지난 세기말을 끝으로 홉스봄의 이른바 '극단의 시대', 곧 이데올로기와 세계전쟁의 시대는 종말을 고하고 새로운 세기, 새로운 시대가 시작되었다. 이 새로운 시대의 두드러진 현상은 세계화·개방화·정보화로 특징지어지고 있다. 동구 공산권의 붕괴 이후 초강대국 미국을 중심으로 하는 세계질서로 재편되면서 이제 세계는 단일한 세계체제로 바뀌어가고 있다.

민족예술은 낡은 것인가

우리의 경우 88올림픽과 잇따른 국제적 행사, 시장개방과 해외여행의 자유화, 그리고 최근에는 인터넷 등에 의해 전세계와의 접속이 빈번해지면서 생활환경이 급속하게 변화하고 있다. 이 흐름은 거스를 수 없는 대세가 되고 있어 사람들은 이제 세계화에 맞게 우리의 사고방식, 행동양식, 문화와 예술도 달라져야 한다고 말한다. 그중에는 지난 시절

'민족예술' 분야에서 활동해온 예술인들 사이에서도 민족예술을 낡은 것으로 치부해버리려는 경향마저 나타나고 있다.

그러나 세계화·개방화가 우리의 현실에서, 우리 민족의 앞날을 위해 결코 유리한 환경이 아닐뿐더러 또다른 위기이기도 하다는 데 문제의 심각성이 있다.

'신자유주의'는 곧 미국문화의 세계지배

주지하다시피 세계화·개방화는 정보통신의 혁명적 발달에 힘입어 그 환경이 조성되었다고 하겠으나 세계화를 주창하는 것은 세계를 지배하는 세력들의 전략에 말미암은 것임은 익히 알려져 있다. '신자유주의'라고 불리는 이 새로운 이데올로기는 경제적 통합을 겨냥하여 진행되어온바, 그간 각국이 보호막처럼 유지해온 온갖 경계와 장벽을 철폐하여 단일한 시장으로 개방하고 시장경제의 원리에 따라 작동하게 하자는 것이다. 이는 시장경제, 자유경쟁 체제의 전지구화를 의미한다. 그래서 어떤 학자는 21세기를 '세계경제의 시대' '경제전쟁의 시대'라고 부르기도 한다. 이 전쟁에서는 더 많은 자본과 더 나은 기술력을 장악한 소수가 승리하게 마련이며 따라서 국가적으로나 개인적으로 불평등과 빈부격차 현상이 가속화될 것임은 자명하다. '신자유주의'란 17, 18세기 자본주의 발흥기에 위세를 떨쳤던 자유방임주의, 곧 인간의 이기심에 기초한 개인의 경제적 활동을 그대로 놓아두자는 사상의 신판에 다름 아니다.

신자유주의가 선진국 유럽에서도 자국의 산업과 민중의 생존을 송두리째 위협하는 사상으로 인식되어 곳곳에서 반대 데모가 전개되고 있

음을 우리는 보고 있다. 그러나 우리나라의 경우, 특히 IMF 관리체제 이후 그것은 국제자본의 진출과 함께 별다른 저항 없이 수용되고 있는 실정이다.

그런데 신자유주의는 경제에서만이 아니라 문화의 세계 통합을 수반한다는 사실을 지적하며 그 위험성을 경고하는 외국 학자들의 목소리가 높아가고 있다. 문화의 세계화는 세계문화의 미국화, 미국문화의 세계지배를 말한다. 이제 각국 문화의 다양성, 자율적이고 특수한 문화가 미국의 문화로부터 심각하게 위협받는 상황에 놓여 있으며 우리의 경우도 예외가 아니다.

'경제독점' 문화와 분단체제에 대항하자면

문화라는 것이 원래 고유한 법칙 같은 것을 갖고 있지만 경제적인 영향력으로부터 자유로운 것은 아니다. 문화의 세계화는 그러므로 미국의 경제력과 시장경제의 원리에 영향을 받지 않을 수 없다. 미국문화가 다 나쁘다고 할 수 없지만 문제는 인간을 끝없는 경쟁으로 내몰고 욕망과 소비, 향락을 부추기는 체제와 그 가치관이다. 즉 경제적 가치만을 중시하고 그밖의 가치는 하위에 두는 이른바 '경제독점'(economic monopoly) 문화 말이다. 이는 경제가 신장되고 과학기술이 발달할수록 오히려 인간의 삶이 점점 황폐화해가는 원인이 되고 있다. 이 경향은 신자유주의가 제창되면서 더욱 두드러지고 있는바, 최근 미국의 대학에서 인문학 관련 학과가 학생 수의 감소로 폐과되는 사태가 속출하고 있는 것이 그 반증일 것이다.

인문학은 비실용적인 학문 분야이다. 서양의 경우 중세의 대학에서

가르쳤던 교과는 7교과(Liberal Arts)였으나 르네상스 시대에는 그중 2교과만 남기고 대신 문학·역사·철학을 넣어 가르쳤으며 그것이 르네상스를 일으키게 한 원동력이 되었다. 인문학은 삶의 의미와 그 가치, 인간 존중, 교양 같은 덕목을 위해서뿐만 아니라 비판 정신, 분별력과 분석력을 함양케 하는 데 필수적인 분야이다. 이런 인문학이 경제독점 문화의 추세에 밀려 지금 우리의 대학에서 설자리를 잃고 있는 것이다.

또 한가지 문화산업이라는 말이 시사하는 바처럼 대중문화 분야는 더 말할 것 없고 문화 전분야에서 상업주의, 즉 상품화·관광화가 강조되고 혹은 강요당하고 있음은 익히 보아온 대로이다. 갖가지 이름의 엑스포나 비엔날레의 상업주의, 스크린쿼터 등이 그 비근한 예들이지만 이처럼 우리는 알게 모르게 이미 미국문화의 포로가 되어 있는 것이다.

유럽의 진보적인 내지 양심적인 학자들은 문화의 세계화는 문화의 타율화이며 따라서 미국에 의한 세계문화의 통합에 맞서 싸울 것을 강조하고 있다.

한편 이들은 세계화·국제화가 고유의 국가적·지역적 특성들을 촉진시키는 역설이 성립할 수 있음을 말하기도 하고, 풍속·놀이·언어 등 민족문화는 강력한 힘을 갖고 있기 때문에 쉽게 무너지지 않을 것이며 이를 보존하는 일이 중요하다고 말한다. 물론 맞는 말이다. 그러나 그러기 위해서는 경제독점 문화의 속성을 인식하고 외국문화의 압도적인 위력에 맞서 싸울 만한 민중들의 역량이 모아질 때만이 가능한 일이며, 그것도 정책적으로나 재정적으로 뒷받침될 때 가능하다. 다음으로 우리의 경우 절실한 문제는 우리나라가 처한 특수한 상황이다. 그 특수한 상황이란 반세기 이상 남북이 분단된 체제가 존속하고 있다는 사실이다.

분단체제와 분단 모순으로 인해 민족의 삶이 어떻게 왜곡되고 개인의 고통과 좌절이 어떠한가는 일일이 설명할 필요가 없을 것이다. 세계

적으로 유일하게 남아 있는 분단국가, 동족간의 반복과 갈등을 해소하고 나아가 통일되고 자주적인 민족국가를 수립하는 일 말고 지금 우리에게 더 중요하며 긴급한 과업이 어디 있겠는가.

따라서 세계화와 분단체제의 극복, 이 두가지 상호모순된 현실 속에 얽혀 있는 수많은 문제들을 제대로 꿰뚫어보고 이를 예술적 작업을 통해 인식시키며 현실을 바꾸어가는 과제가 민족예술, 민족예술가에게 부과되어 있다.

민족적 위기의식의 산물

'민족예술'은 우리나라 예술가가 창조한 예술을 총칭하는 말이지만, 오늘날 그것을 말하는 쪽은 좀 특수한 의미를 부여하고 있다는 것을 밝혀둘 필요가 있다. 이 용어는 흔히 외래예술에 대해 우리 민족의 고유성·순수성을 담보한다거나 같은 맥락에서 그것을 강조하는 관제예술론과는 다르다. 이 용어는 1960년대의 이른바 참여문학에 이어 민족문학 진영에서 쓰기 시작했고 개념 정립은 백낙청 교수에 의해 명확히 이루어졌다. 백교수는 민족문학은 우리 민족 구성원 대다수의 생존이 심각하게 위협받고 있다는 '위기의식의 소산'이며 '이 민족적 위기의식이야말로 민족문학 개념의 현실적 근거이자 그 존재 가치를 이루는 것'이라고 정의했다. 그리고 그는 근대 이후 지속되어온 민족적 위기를 맞아 반제·반봉건을 지향하는 문학, 각 시기마다 민족이 처한 본질적 모순을 그려낸 일련의 작품들을 민족문학의 성과로 들었다. 따라서 민족문학은 철저히 역사적 개념인 동시에 역사의식을 토대로 한 개념이다.

'민족예술'은 같은 맥락에서, 시기적으로는 1970년대 말에서 1980년

대에 걸쳐 진행된 반독재 민주화운동 과정에서 진보적인 예술가들에 의해 암묵적으로 채택되고 사용되기 시작하여 오늘에 이르고 있다. 당시의 위기적 상황이란 개발 독재와 독점자본주의의 강화, 분단체제와 냉전적 이데올로기하에서 민중의 생존이 심각하게 위협받고 있었음을 가리킨다. 이때 민족예술가들은 독재권력에 항거하고 노동자 투쟁현장에서 민중들의 요구와 저항을 고취하고 그들의 정서를 예술로 형상화하는 소임을 받아 했다. 민중문학을 비롯하여 민중가요, 마당극, 민중미술 등은 그렇게 하여 태어났다. 그러므로 그것은 역사의 노래이고 힘의 예술이며 신명의 몸짓이었다. 동시대의 많은 예술인들이 숨죽여 있거나 현실에서 비켜나 있을 때 오직 민족예술가들만이 민중들의 고난과 좌절, 투쟁과 애환을 담은 예술을 창조했고 그 작품들은 이제 우리 예술의 소중한 자산이 되었다.

민중의 저항정서를 형상화해

'민족예술'은 우리 민족이 처한 역사적 상황에 따라, 주어진 현실을 올바르게 인식하고 변화시키려는 요구에서 창조되고 수용되는 예술이다. 그것은 고정적인 것이 아니고 생동하는 역사로서의 현실 속에서 늘 새롭게 형성되는 예술이다. 따라서 민족예술은 서구의 현대예술, 특히 모더니즘 및 포스트모더니즘과는 성격을 달리한다. 후자가 개인 정신의 자유, 자아회귀, 자아의 내면적 논리, 작품 그 자체에 치중하며 그 아나키즘적 성향으로 하여 예술의 혁명적 가능성보다는 체제옹호적인데 반해 전자는 민족과 공동체, 민중의 삶에 입각하여 현실을 비판하고 그 변혁을 지향한다.

민족예술은 민족적 위기가 존속하는 한 유효한 예술이다. 지금 우리에게 닥치고 있는 세계화의 바람은 어느 의미에서나 민족적 위기임이 분명하다. 그리고 이 위기를 위기로 인식하지 않고 있는 것 자체가 더 큰 위기일지 모르겠다. 이 위기를 맞아 민족예술이 나아갈 길은 크게 두 가지로 요약된다. 하나는 변화된 상황에 대응하여 그 이념과 형식을 더욱 굳건히 발전시켜가는 일이고, 다른 하나는 현대예술과의 부단한 싸움을 통해 현대예술 속에 내재해 있는 이데올로기 ── 비인간화, 도덕률 폐기, 실험 집착, 가치의 전도 등 ── 를 극복하는 일이다. 이는 대중예술과 또다른 의미에서 미국문화의 세계화에 대항하는 일이기도 하다.

『바람결 풍류』 2001년 10월호

오늘의 한국미술과 아시아미술의 미래

1

우리는 지금 새로운 한세기 —21세기의 문턱을 막 넘어서고 있다. 이 새로운 세기가 시작되었을 때 세계의 대다수 인들은 이 세기가 평화의 세기, 대립과 갈등과 전쟁이 없는 세기가 될 것을 꿈꾸었다. 그러나 그 꿈은 9·11테러와 반테러 전쟁, 그리고 미국의 이라크 침공으로 여지없이 깨지고 말았다. 미국의 이라크 침공은 미국의 일방주의, 미국에 의한 일극(unipolar) 지배를 극명하게 드러내 보여주었을 뿐 아니라 미국 외의 나라와 국민들에게 문자 그대로 '충격과 공포'를 안겨주었다. 한국은 지금 북한의 핵개발 문제로 인해 초긴장 상태에 놓여 있으며 한반도를 둘러싸고 있는 동북아에서 언제 군사적 충돌이 일어날지 모르는, 전쟁의 먹구름이 짙게 드리워져 있는 상황이다.

영국의 역사학자 홉스봄(E. Hobsbawm)은 지난 20세기를 "극단의 시대"라고 이름 붙였다. 자본주의와 사회주의라는 두개의 상반된 체제가 극단적으로 대립했던 것을 두고 붙인 말이었다. 구소련을 위시한 공산

권이 붕괴된 후 새로이 재편된 세계질서를 학자들은 '세계경제의 시대' 혹은 '경제전쟁의 시대'라고 부르고 있는 것 같다. 이 시대는 개방화, 세계화로 시작되었고 우리는 바야흐로 이 경제전쟁 시대에 살고 있다. 개방화, 세계화는 그 말과는 달리, 세계를 지배하려는 세력들의 전략에 의한 것임은 익히 알고 있는 대로이다. 그들이 내세운 것이 '신자유주의'이며 그 이데올로기는 세계경제의 통합, 즉 그동안 각국이 보호막처럼 유지해온 온갖 경계와 장벽을 철폐하여 단일한 시장으로 개방하고 시장경제의 원리에 따라 작동케 하자는 것이다. 이는 곧 자본주의 시장경제 체제의 전지구화를 뜻한다. 이 체제하에서는 더 많은 자본과 더 나은 기술력을 가진 자가 승리하게 마련이며 따라서 국가 간이나 개인 간에 불평등과 빈부격차 현상이 가속화할 것임은 자명하다.

'신자유주의'란 17, 18세기 자본주의 발흥기에 위세를 떨쳤던 자유방임주의, 곧 인간의 이기심에 기초한 개인의 경제적 활동을 국가가 간섭하지 말고 놓아두자는 사상의 신판(新版)에 다름 아니다. 그런데 신자유주의 핵심은 경제적 가치를 최상위에 두고 그밖의 가치는 하위에 종속시키는, 이반 일리치(Ivan Illich)의 이른바 "경제 독점"의 가치관이다. 이 가치관하에서는 경제가 신장되고 과학기술이 발달할수록 인간의 삶은 황폐화하고 공동체는 파괴될 수밖에 없다. 신자유주의는 미국에 의해 주창되고 또한 미국에 의해 주도되고 있으며 세계무역기구(WTO)의 성립과 더불어 한층 조직적·제도적으로 진행되어 세계를 온통 난장판으로 몰아가고 있다.

신자유주의는 경제 분야에만 국한하지 않고 문화의 세계화를 수반한다는 데 그 심각성이 있다. 문화도 하나의 상품으로 취급하며 자본의 권익보호를 위해 맺어지는 저작권 협약에 의해 예술가, 향수자의 문화적 권리가 침해되며 또한 자국 문화의 정체성을 보호하려는 정부의 정책

및 지원은 제한되는 방향으로 전개된다. 따라서 세계의 석학들은 문화의 세계화는 문화의 타율화이며 세계문화의 미국화, 미국문화의 세계지배라는 것이다, 그러므로 이제 각국은 미국문화의 세계지배에 맞서자기 나라의 문화적 정체성과 고유한 가치를 지키는 싸움을 시작해야한다고 말하고 있다.

한국은 지금 스크린쿼터를 둘러싸고 미국과 마찰을 빚고 있으며 한미 투자협정에서의 스크린쿼터의 철폐 내지 축소를 놓고 정부 부처 간에 갈등을 일으키고 있다. 영화계가 이에 반대하는 운동을 맹렬히 벌이고 있는데 그 이유는 스크린쿼터의 철폐를 앞으로 있을 투자무역 협상에서 문화상품을 포함시키는 전초 작업으로 보기 때문이다. 따라서 문화계 전체는 이를 문화제국주의로 간주하고 문화주권을 수호하기 위해 마땅히 거부해야 한다는 것이다. 이 운동은 국내에서만이 아니라 국제간의 연대를 통해 대응해야 하며 '문화 다양성을 위한 새 국제기구'(New International Instrument for Cultural Diversity)의 창설을 준비하고 있는 것으로 알려지고 있다. 이렇게 세계화가 군사적으로, 경제적으로, 문화에까지 넓혀가며 우리의 삶에 압박을 가하고 있는 것이 오늘의 현실이다.

2

다음은 한국 현대미술의 현황을 간략히 소개할까 한다. 한국 현대미술을 말할 때 한국이 처한 특수한 상황을 고려치 않고 말할 수 없다. 그 특수한 상황이란 첫째 오랜 식민지로서의 경험이고, 둘째는 남북분단과 이데올로기 대립이며, 셋째는 독재정권과 개발독재 그리고 그에 항

거하여 민주혁명을 이룩한 것으로 요약된다. 이러한 요인들은 어찌 보면 예술과는 관련이 없는, 단순히 외적 환경에 불과한 것으로 생각할지 모른다. 그러나 진정한 예술창작은 예술가가 처한 세계와의 대결, 그 고투 속에서 태어난다. 현대 한국의 미술, 더 나아가 한국의 문화는 따라서 이같은 외적 조건에 의해 심히 왜곡되었으며 그 왜곡된 모습은 곳곳에 남아 부정적인 요인으로 작용하고 있다.

한국의 근현대미술은 한국의 근대화를 일정하게 반영하고 있다. 19세기 후반 당시 왕조국가가 서양문명을 도입하면서 단초를 열었으나 곧이어 일제의 침략을 받아 식민지로 전락하고 식민통치하에서 오로지 식민지 경영에 필요한 범위 내에서 추진된 이른바 '식민지적 근대화'의 과정을 겪어야 했다. 식민지하에서는 사상이나 정치는 물론 문화 전반에 대한 사상적인 통제와 탄압이 가해졌으므로 미술의 경우 민족적 정체성이나 에토스, 민족의 고유한 정서를 드러내는 일체의 작품은 용납되지 않았으며 서구미술을 주체적으로 수용할 수 없었다. 따라서 예술의 이념이나 양식, 미학적 여러 규범도 왜곡되었는데 한 예를 들면 리얼리즘이 서구에서는 다양한 형태로 발전했지만 한국에서는 외형묘사 위주의 자연주의 내지 심미적 내용의 아카데미즘으로 고착되어버린 것이 그러하다. 1930, 40년대에는 일본 유학파들에 의해 서구의 모더니즘이 제한된 소수 화가들에 의해 시도되기도 했으나 그 아방가르드적인 측면, 즉 체제 비판적이고 반역적이며 아나키즘적인 요소는 배제되고 단지 조형적인 측면에서 수용되었다. 동시대 서양미술의 젖줄이었던 일본의 경우와 비교해보면 그 한계 내지 왜곡된 모습을 알 수 있다. 한국에서 화가들이 정치적 내지 사회성 짙은 회화를 창작하고 비판적 리얼리즘이 처음으로 등장한 것은 1980년대 민주화운동 과정에서였다.

식민지 시대가 남긴 유산 중 가장 큰 요소는 왜곡된 예술관과 그에 따

른 아비투스(habitus, 부르디외가 말하는 관습 또는 관행)이다. 그것은 예술과 정치, 예술과 사회는 별개의 문제라는 것이다. 그리고 이 관념이나 아비투스는 굴곡 많은 한국 현대에 살아남기 위한 보호막으로, 사회적 책임을 모면하는 방편으로 이용되었다.

한국이 세계의 변방, 우물 안의 개구리에서 세계 속으로 나아가고 한국미술이 동시대의 국제적인 미술의 흐름에 눈뜨기 시작한 것은 1950년대 말 미국의 추상표현주의, 유럽의 앵포르멜 회화를 도입하면서이다. 당시 한국의 화단은 보수적인 기성세대가 중심을 이루고 있었고 한편 해방 후 정식으로 대학에서 미술교육을 받은 새로운 세대들은 기성세대의 예술로부터 벗어나기 위해 탈출구를 모색하고 있었는데 여기에 조응한 미술이 전후(戰後)에 나타난 추상회화이다. 그 회화는 동시대의 젊은 세대 사이에 열병처럼 번지며 열렬히 모방되고 수용되었다. 그들은 이 새로운 미술의 이념이 무엇인지 어떤 문화 정치적인 상황의 산물인지를 알지 못했다. 선배 세대에 대한 반항과 전란 후의 황량한 삶 그리고 실존주의 사상이 그 동인이었다.

다 아시겠지만 제2차 세계대전 후 미국에서 나온 추상미술 '추상표현주의'는 전전(戰前)의 추상미술과 크게 구별된다. 거대한 캔버스에 올오버(all over)의 화면, 자동기술법적인 표현 등에서 차이를 보인다. 이는 미국의 광활한 평원이나 사막, 인디언들의 알지 못할 기호 등과 관련이 있고 그래서 이 회화는 가장 미국적인 회화라고 불렸다. 최근 밝혀진 바에 따르면 추상표현주의는 전후 냉전체제의 산물이라는 것이다. 소련과 대결하고 있던 미국으로서는 문화적으로 소련의 사회주의 리얼리즘에 대항할 새로운 미학 내지 패러다임의 수립이 필요했을 뿐만 아니라 전승국 미국의 문화적 정체성을 확보하고 이를 세계에 과시, 전파하기 위한 문화전략과 무관하지 않았다는 것이다. 그야 어떻든 냉전체제

를 주도했던 나라의 미술이 냉전체제의 희생물인 나라에서 열광적으로 수용되었다고 하는 것은 아이러니가 아닐 수 없다.

이후부터 한국에서는 미국의 압도적인 영향 아래 서구의 현대미술, 특히 미국에서 연이어 발생하는 새로운 미술을 일방적으로 수용하는 과정을 겪게 되며 이런 미술은 대개 탈이념적, 탈정치적인 성격으로 인해 1960, 70년대의 독재정권하에서 별다른 마찰 없이 활황을 이루었다.

한국 현대미술사에서 빠뜨릴 수 없는 것은 1980, 90년대에 일어난 민중미술, 민족미술이다. 이 미술은 전자의 안티테제로서, 1980년대 반독재 민주화운동 속에서 태어나 발전한 비판적 리얼리즘이다. 예술과 정치, 예술과 사회현실, 예술의 사회적 역할 등을 적극적으로 강조하고 민족분단의 현실, 통일 문제, 노동 문제, 여성 문제 등등에 개입하고 표현했다. 1960, 70년대의 현대주의 미술이 체제 순응적이었던 데 반해 민중미술은 정치권력과의 마찰을 일으키며 발전한 미술이라는 점에서 성격을 달리한다.

민족, 민중미술이 다른 한쪽에 자리함으로써 한국의 현대미술은 훨씬 다양하며 상호자극이 되기도 하고, 한국이 정상적인 민주국가로서 예술의 자유와 창작의 다양성을 드러내 보여주는 면에서도 한몫을 하고 있다.

이밖에 한국에는 이보다 더 많고 다양한 형식의 통속적 미술이 저변을 이루고 있다. 그리고 전업화가들이 등장하고 그 단체도 구성되어 있다. 그럼에도 1990년대 이후 현재의 상황은 심히 불투명하고 혼란스럽기까지 하다. 그 원인은 세계화로 인한 정체성의 혼란, 서구 포스트모더니즘의 영향 그리고 디지털 시대의 출현 등에 있다.

3

여기서 우리의 미술시장에 관해 간략하게 살펴보기로 한다. 시장이란 생신물의 유통, 즉 매매가 이루어지는 곳을 말한다. 미술작품 역시하나의 생산물인 만큼 사려는 사람과 팔려는 사람, 즉 수요와 공급이 있으면 성립한다. 여기서 매매를 중개하는 곳이 화랑이다. 그런 뜻에서 시장은 일찍부터 있어왔다. 그런데 한국에서 근대적인 의미의 미술시장이 본격적으로 형성되기 시작한 것은 1960년대 이후, 그러니까 경제의비약적인 성장이 이루어지고 베블런(T. B. Veblen)의 이른바 '유한계급'이 출현하는 1970년대부터가 아닌가 한다. 한때 경제적 호황기에는 화랑도 증가하고 작품의 매매, 즉 미술시장이 꽤 번성했었던 것으로 알려져 있다. 이를 계기로 수집가도 등장하고 웬만한 중류층 가정이면 유명작가의 작품 한두점쯤은 사곤 했을 것이다. 그런데 문제는 그 시장의 내용이다. 고객이 무조건 유명작가의 작품을 찾는다거나 투기의 대상으로 구입한다거나 하는 일종의 가수요가 일면서 시장이 왜곡되기 시작한 듯하다. 따라서 경기가 나빠지면 시장은 급속히 냉각하고 불경기로이어진다. 여기에는 물론 고객의 탓도 있지만 화랑의 책임도 크다고 본다. 왜냐하면 화랑은 단순히 물건을 중개하는 곳이 아니라 수요를 창출하고 새로운 고객을 찾아내고 관리해야 하기 때문이다. 그러므로 화랑경영자는 아무나 하는 것이 아니라 미술에 대한 안목과 전문지식, 경영능력을 두루 갖춘 사람이 하는 특수 분야이다. 요즘은 전문 큐레이터가있어 이를 대행한다고 하지만 화랑 경영이 하나의 문화사업이니만큼오너 자신이 긍지를 가진 전문가여야 하는 것이다. 그런데 미술시장은한두 화랑으로 되는 것이 아니고 모든 화랑이 함께 관리하고 육성해가야 하며 이를 위해 다각적인 연구와 노력이 필요하다. 이번 아트 엑스포

도 그런 노력의 하나라고 보며 이런 행사가 지속적으로 행해질 때 불황기도 이겨낼 수 있지 않을까 한다.

4

끝으로 아시아 미술시장을 전망한다는 것은 매우 어려운 일이다. 그것은 경제적인 문제만이 아니고 더 근본적으로는 미술 창조의 문제이기 때문이다.

지금까지 우리는 서구 중심의 미술을 전제로 창작을 말하고 평가하고 혹은 작품을 사곤 해왔다. 그들이 써놓은 미술사를 읽고 이론과 지식을 얻었다. 그런데 오늘의 서구미술이 막다른 골목에 접어들었다는 비관적인 견해를 피력하는 학자 내지 평론가들도 적지 않다. 그리하여 '미술의 종언'이라는 말까지 나오고 있으며 1980년대에 포스트모더니즘이 새로운 미술로 등장했을 때 독일의 바이에른 예술아카데미 주최로 "예술의 종언, 예술의 미래"라는 제목으로 저명한 철학자, 평론가들의 연속 공개 강연을 한 적이 있었다. 여러 전문가의 다양한 의견이 개진되고 그중에는 포스트모더니즘에 대한 신랄한 비판을 가한 사람도 있었는데, 전체의 결론은 지금까지의 예술은 끝나가고 새로운 예술의 미래가 열려야 한다는 것이다. 새로운 예술의 미래? 그것은 어떤 것이고 어떠해야 할 것인가.

그것을 두가지 측면에서 접근해볼 수 있다. 하나는 탈서구미술의 방향이고 다른 하나는 인문학에로의 복귀이다. 서구 현대미술은 현대인의 감수성과 삶의 방식과 문화를 일정하게 반영해왔지만 점점 더 비인간화하고 도덕폐기적, 가치전복적이고 실험적인 방향으로 나아갔고,

포스트모더니즘은 더 개별화되고 파편화된 세계의 미술이다. 그러므로 이제는 인간의 문제에 돌아가 인문학의 토대 위에서 다시 시작해야 하며 그것을 서양이 아니라 동양의 전통과 지혜에서 찾아야 하리라고 생각한다. 그렇다고 옛날로 거슬러 올라가자는 말은 아니며 올라갈 수도 없다. 중요한 것은 오늘의 서구예술이 포기한, 예술이 인간에게 해줄 수 있는 더 크고 엄숙한 것이어야 한다고 믿기 때문이다.

끝으로 아시아 미술시장의 미래에 관해 한마디 한다면, 근대 이후 서로 다른 역사와 세계를 살아온 아시아 각국 사람들은 그동안 서로를 알지 못했고 알려고도 하지 않았다. 이제는 서로의 삶과 역사와 정신을 이해하고 소중하게 여기는 마음을 나누어 갖는 일, 예술작품은 이를 위한 가장 확실한 증거물이다. 그리고 그 일이야말로 동아시아의 평화를 구축하고 동아시아가 새로운 문화의 한 중심이 되도록 하는 데 기여하는 것이 될 것이다.

『아시아 미술시장의 현황과 전망』, 2003 KIAF 심포지엄, 2003

세계화 시대에 비엔날레의 향방

1

지난 세기말부터 세계 미술 분야에서 나타난 두드러진 현상 가운데 하나로 비엔날레의 급속한 증가를 들 수 있다. 서양의 전유물처럼 되어 있던 비엔날레라는 이름의 국제미술전이 비서구권에서 갑자기 이처럼 증가하게 된 이유는 세계화에 말미암은 현상임은 두말할 필요가 없다. 바야흐로 세계화가 경제나 정치뿐만 아니라 문화에도 급속히 확산되고 있다는 단적인 증좌라고 할 수 있다.

광주 비엔날레가 창설된 것이 1995년으로 당시 문민정부가 세계화를 선언한 2년 후이다. 이를 전후해서 아시아의 여러 도시에서 비엔날레가 창설되었는데 현재 전세계적으로 비엔날레라는 이름으로 행해지고 있는 국제전은 100여개가 넘는다고 하며 아시아권에서만도 광주 비엔날레, 부산 비엔날레를 비롯하여 상하이 비엔날레, 선전(深圳) 국제수묵화 비엔날레, 지난해 시작한 베이징 비엔날레, 대만 국제판화비엔날레 그리고 일본의 요꼬하마 트리엔날레 등 해서 10개 가까이 된다. 바야흐로

비엔날레의 황금시대에 접어든 느낌이다. 어떤 이는 이를 두고 문화전쟁에 들어섰다고 말하기도 한다.

비엔날레가 증가하는 현상에 대해 우려하는 시각도 있지만 많다고 해서 군이 나쁘다고 할 수만은 없다. 국제교류가 그만큼 활발해지고 또 거기에 참가함으로써 세계미술의 흐름을 호흡할 수 있는 기회가 많아지며 국내에서 열릴 경우 국민들이 그에 접근할 기회도 생기기 때문이다. 한마디 덧붙인다면 철학적인 용어로 양이 질로 발전하는 것도 기대할 수 있을 것이다.

그런데 문제는 지금 세계 각국에서 행해지고 있는 비엔날레가 대개 비슷비슷해서 성격이 모호해지고 있으며 그 방식이나 내용도 서구에서 행해지는 비엔날레를 닮아가고 있다는 것이다. 지난해 가을 처음 시작한 베이징 비엔날레에 참가했을 때 중국인들은 이런 현상을 지적하여 서양 비엔날레의 부스가 아시아에서 생겨나고 있다며 비꼬는 투로 한 말이 기억난다.

확실히 지금 행해지고 있는 비엔날레는 획일화되어가고 있는 것이 사실이다. 이를테면 베니스 비엔날레 같은 것을 모델로 삼는다거나 심지어 서양의 저명한 큐레이터 혹은 커미셔너(commissioner)를 고용하기 때문에 그럴 수밖에 없기도 하지만 또 바로 그런 점 때문에 비엔날레가 상업적으로 되어간다는 지적도 있는 것 같다.

익히 아시다시피 미국의 네오콘(neocon)이 주도하는 세계화에 반대하는 세계의 석학들 가운데는 지금의 세계화가 문화의 다양성에 대한 중대한 위협이 되고 있음을 우려하는 이도 있다. 같은 의미에서 지금 비서구권의 비엔날레는 바로 그러한 우려의 대상이 되고 있다. 그럼에도 비엔날레가 각국 문화의 특수성과 다양성을 바탕으로 하지 않고 서구적인 것으로 획일화되고 있는 현실을 어떻게 설명할 것인가? 이론적으

로는 각 비엔날레가 저마다의 정체성을 확보하고 특성화·차별화하면 서로 공존할 수 있다고 말할 수 있을지 모른다. 그러나 그게 이론만큼 그리 쉽지 않으며 실제로 그렇게 가고 있지 않다는 데 문제가 있다. 물론 예외의 경우도 없지는 않다. 대만 비엔날레나 선전 비엔날레가 그러하다. 그런데 다른 나라의 경우는 차치하고 우리 국내에서 열리는 비엔날레 ― 광주면 광주, 부산이면 부산 비엔날레의 정체성을 어떻게 확립할 것이며 특성화, 차별화를 어떻게 해나가도록 할 것인가 하는 문제가 제기된다.

2

여기서 우리나라에서 처음 시작된 광주 비엔날레를 잠깐 살펴보도록 하자. 광주 비엔날레는 당시 미술인들의 많은 기대를 안고 엄청난 돈을 들여 시작되었다. 금년으로 5회째 되는데 지금까지 늘 제기되고 있는 것은 정체성 시비가 아닌가 한다. 광주 비엔날레는 1회부터 지난 4회까지 치르는 동안 뚜렷한 정체성을 보여주지 못했고 다른 비엔날레와의 차별성도 보여주지 못했다는 것이 공통된 평가이다. 여러 요인이 있겠으나 매회 선정된 총감독에게 권한이 집중되고 또 그의 취향이나 예술관에 따라 성격이 결정되곤 했다는 데 그 이유의 하나를 찾을 수 있다.

한때나마 그 재단의 이사로 관계한 바 있는 나의 경험에서 보자면, 정체성을 확보하고 차별화를 분명히 하기 위해서는 사무국이나 혹은 조직위원회 같은 기구 안에 전문적인 연구팀을 두어서 세계 각국에서 이루어지는 각종 비엔날레를 지속적으로 연구·분석하고 이를 한국의 미술 현실과 관련시켜 중심과 방향을 잡아나가도록 제도화하는 것이 중

요한다고 생각한다. 그리고 그 연구팀의 연구 결과를 토대로 적합한 인물을 감독으로 선임하고 그가 잘하면 다시 일을 맡겨도 좋을 것이다. 그러지 않고 지금처럼 해갈 때 감독의 선임을 둘러싸고 혹은 총감독에게 권한이 집중됨으로써 권력화하고 그로 인한 여러 잡음이 발생할 소지가 있게 마련이다.

국제 비엔날레는 아시다시피 많은 예산이 드는 문화행사이다. 광주 비엔날레의 경우 첫회에 투자한 금액이 150억원 정도이고 매년 조금씩 줄기는 했지만 지난번까지 대략 500억원 정도가 들어갔다고 한다. 이 정도의 돈이면 큰 미술관 하나를 건립할 수 있는 금액이다. 그런데 그 많은 돈을 들여서 얻은 소득이 무엇이었나, 수지계산을 해볼 필요가 있지 않을까 싶다. 과문한 탓인지는 몰라도 지금까지 이에 대한 대차대조표를 언급한 사람도 평론가도 없는 것 같다. 사실 그 결과는 수치로 따질 수 있는 성질의 것이 아니고 또 어떤 형태로건 미술가 또는 관객들에게 비가시적인 형태로 스미고 영향을 미쳤을 터이고 보면 결과를 따지는 일 자체가 무리일지 모른다. 하지만 그것이 우리 미술 발전에 어떠한 기여를 했으며 세계 속에 어떻게 비쳤는지 한번쯤은 냉정하게 검토·평가해볼 시점이 아닌가 한다.

3

비엔날레는 우리나라 미술계에 큰 변화를 일으키게 했다. 광주 비엔날레가 처음 시작할 때 내건 주제가 '경계를 넘어'였던 것으로 기억하는데 그 취지는 이념의 벽을 허무는 것은 물론 미술 장르 간의 벽도 허무는 것이었다. 그리하여 설치미술이 대거 등장하고 영상을 비롯한 뉴

미디어아트가 대세를 이루게 되었다. 종래의 화가나 조각가는 하루아침에 시대착오적인 예술가로 인식되고, 요즘은 미술대학에서 너도나도 설치미술이나 미디어아트에 매달리는 학생이 대부분이라고들 한다. 물론 그 이면에서는 포스트모더니즘의 영향도 크지만, 어떻든 우리 미술의 지형을 바꾸어놓고 있는 것은 부인할 수 없다. 그것이 세계 미술의 추세이고 또 지금은 첨단과학의 시대이며 그러한 매체로 만든 의미 있는 작품도 적지 않으므로 이를 거부하거나 배격할 일도 아니다.

문제는 이러한 미디어를 미디어로서가 아니라 현대미술의 첨단으로 이해하여 이렇다 할 비판 없이 받아들이고 또 추종한다는 데 있다. 앞에서 중국 베이징 비엔날레에 관해 언급했는데 베이징 비엔날레를 보면서 느낀 소감은, 사회주의 체제이고 아직 세계 미술의 정보에 어둡고 그 구성도 엉성하지만 그들이 지향하는 목표와 방향은 매우 분명하다는 것이었다. 자기 나라 미술에 대한 자부심을 가지고 있을 뿐 아니라 21세기에는 중국이 새로운 문화의 중심을 구축하겠다는 의지랄까 신념 같은 것을 읽을 수 있었다.

우리가 서양 중심의 미술에 연연하고 우리의 비엔날레가 서양 모델을 통해 세계와 교류하고 있다는 착각은 우리 스스로 세계의 변방임을 드러내는 것에 지나지 않는다. 이제는 우리 국력에 맞게 우리가 사는 이곳이 또 하나의 중심이라는 인식의 전환이 필요한 시점이라고 생각한다. 중심이라는 인식은 막연히 중심으로 생각하자는 것이 아니라 지금 여기 ─우리가 살아왔고 살고 있는 역사적 환경과 시대정신에 입각할 때 의미를 지닌다. 나는 한국의 현대미술을 되돌아보면서 가끔 동시대 한국의 문학, 그 가운데서도 오늘날 가장 빛나는 문학적 성과로 평가되고 있는 민족문학과 비교할 때가 있다. 민족문학이 그럴 수 있었던 이유는 그것이 동시대의 역사적 환경과 치열한 긴장관계에서 나온 문학이

기 때문이다.

최근 독일에서 지난 20세기 —100년간을 다룬 전시회의 두꺼운 책자를 보면서 여러가지 생각을 했는데 우선 독일의 현대미술은 동시대 미국미술과는 매우 다르다는 데 새삼 놀랐다. 그 가운데는 우리나라 1980년대 민중미술과 비견되는 작품도 더러 눈에 띄었다. 어떻든 신표현주의 계열의 그 작품들은 독일 미술가들의 분단이라는 역사적 환경 혹은 정신 상황과의 긴장과 갈등 속에서 나온 예술적 산물이었다. 우리가 익히 알고 있는 독일의 화가 안젤름 키퍼(Anselm Kiefer)만 해도 그렇다. 그는 나치의 만행과 죄업을 원죄로 삼아 이를 깊이 통찰하는 데서 출발하여 구약성서와 독일 신화 등을 그와 관련지어 표현했다. 그가 그림을 시작할 당시만 하더라도 미국미술의 영향이 지대했지만 그는 이를 단호히 거부하고 자기의 역사와 마주했고 그것이 그로 하여금 가장 독일적이고 동시에 세계적인 작품들을 낳게 했던 것이다.

4

다시 말하거니와 우리가 서양(실은 미국)의 현대미술에 커밋하고 이를 세계 미술로 받아들여 뒤쫓고 있는 한 스스로 문화의 변방임을 면치 못할 것이다. 그리고 우리의 비엔날레가 서양의 비엔날레를 모델로 하고 있는 한 이 또한 변방임을 드러내는 것밖에 안된다. 오늘의 일본미술이 활력을 잃고 일본에서의 비엔날레가 성공을 거두지 못한 이유의 하나가 서양을 추종하면서 점차 자신의 역사적 환경과 현실에서 이탈하고 있다는 데서 찾을 수 있다.

이제 새로운 세기에야말로 서양이 아니라 우리의 미술, 우리가 중심

이라는 준비를 시작해야 한다고 생각한다. 나는 때때로 우리가 살아온 지난 한세기를 생각하고 지금 우리를 둘러싸고 있는 역사적·민족적 현실을 통찰할 때 이 환경이야말로 역설적으로 말해 창작을 위한 둘도 없는 호(好)조건이요, 자양분이라고 생각할 때가 종종 있다. 이는 현실주의 미술에만 해당되는 것은 아니다.

지난 한세기를 회고할 때 서양으로부터 충격이 있었고, 서양에 대한 추종의 시대가 있었다면 새로운 세기는 서양으로부터 벗어나 우리 스스로가 중심으로 서는 일일 것이다. 그러한 인식의 대전환이 있을 때 개개인의 작업은 물론 한국미술의 세계화도, 우리 비엔날레의 정체성과 차별성도 담보될 수 있으리라는 희망을 가져본다. 부산 비엔날레가 이 일에 앞장서주기를 바란다.

<div style="text-align:right">부산 비엔날레, 2004년</div>

제5부
『뿌리깊은 나무』 월평

그림과 국민의 세금
— 국전 개혁의 여러 문제

국전(國展)의 운영제도가 바뀐 지 네해 만에 다시 바뀌어 올해 봄부터 새 제도가 실시된다는 문화공보부의 발표가 있었다. 지난해에 새로 취임한 문화공보부 장관이 그의 포부를 밝히는 자리에서 국전을 없앨 것도 고려하고 있다는 말을 한 바가 있어 미술인들의 비상한 관심을 모으고 있던 터여서 이번의 개정 발표는 국전을 없애는 것에 반대하는 미술인들을 한시름 놓게 했지만, 그것에 찬성하는 작가들에게는 실망을 안겨주었던 듯하다.

먼저 고쳐진 내용을 알아보면 첫째로 동양화와 서양화와 조각의 구상미술로 이루어졌던 제1부와 동양화와 서양화와 조각의 비구상미술로 이루어졌던 제2부를 묶어서 가을 국전으로 하고, 서예와 사군자 그림으로 이루어졌던 제3부와 공예와 건축과 사진으로 이루어졌던 제4부를 하나로 묶어 봄 국전으로 하며, 둘째로 추천작가가 되는 조건을 이제까지의 네번 거푸한 특선(잇달지 않을 경우에는 모두 여섯번 특선)에서 두번의 특선이나 열세번의 입선으로 하며, 셋째로 대통령상을 포함한 입상자를 부 단위로 실시하던 것을 봄과 가을 두번으로 줄이고 그 대신

에 상금을 올리며, 마지막으로 심사위원 수효를 이제까지의 열다섯에서 스물한 사람으로 늘리겠다는 것으로 되어 있다.

이로써 보면 이번 개혁의 뼈대는 구상미술과 비구상미술을 따로 떼어놓은 분류방식을 폐지하고 추천작가 시정 요건을 얼마쯤 누그러뜨리는 데에 있음을 알 수 있다. 그중에서도 앞의 것에 더 무게가 주어진 듯하다. 곧 오늘의 국전제도에서는 구상도 아니고 비구상(추상)도 아닌 그러면서도 작품으로는 훌륭한 것들이 발을 붙일 여지가 없다는 그동안의 비난과 인식을 없애려고 한 것 같다. '구상'과 '비구상'이라는 말은 물론 서구의 전후 미술에서 빌려온 것이다. 그 말은 미학적으로 확정된 개념이 아니라 전후 미술의 새로운 경향을 말하기 위해 구체적인 형상을 가졌느냐 안 가졌느냐의 막연한 기준에서 편의에 따라 붙여진 이름일 뿐이다. 이를테면 어떤 그림이 구체적인 형상으로 그려졌을 경우에 그것이 대상을 그대로 그린 것일 수도 추상적일 수도 있는 것이다. 따라서 이렇게 막연한 것을 기준 삼아 국전을 둘로 나눈 것은 처음부터 잘못된 일일 뿐만이 아니라 그 기준이 그릇되게 적용되는 일이 많았다는 이야기가 되는데, 결과적으로 이것은 관계자들의 무지를 드러낸 것이라고 할 수 있다.

그런데 국전을 개혁할 때에 그것을 구상과 비구상으로 나눈 데는 현실적인 이유가 있었던 것으로 보여진다. 그것은 그때까지도 국전은 이른바 대가들의 엉터리없는 학문관료주의와 파벌주의로 말미암아 재야의 소장 작가들, 특히 추상미술가로부터 거센 반발을 받아왔던 만큼 이들을 국전에 끌어들여 말썽을 줄여보자는 데에 있었다. 그리하여 소장 작가들의 꽤 많은 수효가 특혜를 받아 단번에 추천작가나 초대작가가 됨으로써 그들의 불만은 우선 가라앉았다. 그러나 이들의 참가로 두 세력 사이의 대립은 더욱 뚜렷해졌고 그 결과가 구상과 비구상이라는 일

종의 변태적인 분리 전시를 낳게 했던 것이다. 이번 개혁에서 이를 없앤 것은 잘된 일이라고 하겠지만 둘 사이의 대립은 필연적인 것이고 더구나 현재의 미술계 풍토로 미루어보아 미술양식에서부터 심사에 이르기까지에서 둘 사이의 갈등과 싸움은 또다른 형태로 격화되리라고 여겨진다.

그러면 여기서 국전의 내력을 잠깐 살펴보기로 하자. 국전, 곧 '대한민국미술전람회'는 정부가 세워지고 나서 그 이듬해에 문화정책의 하나로 창설되었다. 형식에서는 새로 세운 독립국가의 미술전람회였지만 그 성격이나 참가 인원 구성으로 보면 일제시대의 '선전'(조선미술전람회)의 둔갑에 지나지 않았다. '선전'은 일본 총독부가 식민지 문화정책의 하나로 그들 본국의 '제전'(일본제국미술전람회)을 본떠 만든 것이었고 '제전'은 또 프랑스의 '르 살롱'을 흉내 내어 만든 것이었다. 이 세개는 모두 나라에서 주최한 전람회라는 점에서 공통될 뿐 아니라, 그런 전람회가 지닌 보수적인 성격과 파벌주의의 생리까지도 함께 지니고 있었던 것으로 보여졌다.

이러한 생리는 물론 프랑스의 '르 살롱'에서 비롯한 것이다. 18세기나 19세기의 프랑스에서 '르 살롱'은 국가가 주관하는 오직 하나인 권위 있는 공개 전람회임을 등에 업고 아카데미 회원만으로 된 심사위원들이 강력한 권력을 휘둘러서 자기 마음에 들지 않는 작가들을 낙선시키고 또는 그들의 발전을 가로막고 하였다. 그런데 '르 살롱'을 흉내 내어 만든 '제전'은 일제의 관료주의 미술정책에 힘입어 더욱 관료스러웠으며, '선전'은 거기에다 식민지 문화정책이라는 굴레까지 쓰고 있었다. 이러한 '선전'에서 자라난 작가들이 그뒤로 국전의 주도권을 잡아왔던 만큼 작품세계는 더 말할 것 없고 관료주의와 폐쇄스런 파벌주의의 생리가 그대로 국전에 넘겨졌다.

해방 후에 국전은 우리나라에서 오직 하나밖에 없는 권위 있는 미술전람회로 군림하면서 미술가들의 등용문이자 출세의 발판이 되었다. 입선-특선-추천-초대의 단계를 차례로 거치고 나면 그럭저럭 대가로 대접받을 수 있고 명예와 돈벌이가 보장되었으므로 국전은 작가로서의 신념이나 작품의 내용보다는 출세를 가름하는 지름길로 또 그만큼 치열한 싸움터로 되어갔다. 국전을 둘러싸고 일어난 싸움의 가장 큰 원인은 바로 여기에 있었다.

그러면 이같은 국전이 우리에게 주는 것이 무엇인지 의문이 없을 수 없다. 국전은 두말할 것도 없이 정부의 문화정책의 소산의 하나이며, 국민이 내는 세금으로 운영된다. 따라서 그것은 언제나 민중과의 관계에서 다루어져야 하고 또 그 점에서 잘잘못도 가려지고 고쳐질 것은 고쳐져야 마땅하다. 그럼에도 지금까지 운영자나 미술가들의 어느 쪽도 이 점을 깊이 고려하여 운영하거나 개혁하지 않았다. 운영자는 국전 출신의 실력자들에게 끌려다니기만 했고 작가는 작가들대로 집안싸움을 하기에 바빴다. 이렇게 실제로 돈을 대는 사람인 민중을 외면한 국전은 심하게 말해서 국민의 세금을 가지고 그들끼리 사치놀음을 벌여왔고 운영자는 알게 모르게 이를 부추겨왔다고 할 수 있다. 미술은 어느 의미에서 다 일종의 사치놀음이라고 할 수 있다. 그것이 자기 혼자서 또는 아는 사람들끼리 주고받는 것이라면 모르되, 되도록 많은 사람들이 나누어 가지기 위해 마련된 기구가 국전이라면, 그 내용이나 형식에서 민중의 아름다움의 이상을 담은 것이라야 할 것이다. 그러나 국전은 이것마저 외면한 채로 돈 많은 사람들이나 즐기고 아는 사람이나 아는 미술을 공인해주고 그러한 작가만을 길러냄으로써 국민의 대다수를 이루는 민중의 건전한 미의식을 흐려뜨리고 그들로부터 미술을 떼어놓는 구실을 하였다. 그렇다고 해서 미술의 수준을 낮추자거나 획일화하자는 이야

기를 하려고 하는 것은 아니다. 이른바 '예술가의 예술'이 지니는 모순을 극복하는 데에 국전이나마 앞장서야 한다는 뜻이다. 오늘날 어느 민주국가에도 없는 기구를 운영하면서 미술의 민주화를 이루는 것이 국전의 목적이요, 존재 이유라면 이제부터라도 이러한 방향에서 운영되어야 하며, 그것이 아니라면 운영자는 국전을 없애고 아예 다른 차원에서 정말 민중의 생활에 이바지하는 미술정책을 찾아야 하리라.

『뿌리깊은 나무』 1977년 3월호

단체전과 개인전
— 3월의 세 전시회

"춥고 길었던 겨울." 어느 읽을 만한 소설의 제목 같지만 그것은 소설이 아닌 바로 우리의 지난겨울에 붙일 이름이다. 몸만이 아니라 마음까지 얼어붙게 했던 겨울, 그래도 봄은 잊지 않고 찾아왔으니 움츠렸던 몸을 펴고 다시 일어나야 하는가보다. "봄은 왔으되 봄 같지 않다"라는 옛 시인의 시구(詩句)가 이토록 절실하게 느껴지는 것은 언 마음이 녹을 날이 아직도 멀기 때문일까?

3월에 들어서면서 여러 화랑들은 봄맞이 준비에 바쁘고 일간 신문들은 이달에 있을 전람회 소식을 성급히 보도하였다. 3월의 중요한 전람회를 날짜 순서대로 보면 먼저 개인전으로는 국립현대미술관의 '박순 작품전', 문헌화랑의 '이응로 작품전', 문화화랑의 '최영림 흑색시대전'을 들 수 있고 단체전으로는 국립현대미술관 주최의 '한국 현대서양화 대전'과 현대화랑이 기획한 '신춘작가 초대전'을 들 수 있다. 이밖에도 여러 화랑들이 모두 철맞이 전람회를 시작하고 있지만 우리의 관심을 끄는 것은 앞에 든 전람회들이다.

이 가운데에 박순과 이응로는 외국에서 살며 활약하는 원로화가들인

데, 이응로는 우리에게 너무도 잘 알려진 화가이지만 박순은 낯설다. 그도 그럴 것이, 그의 경력을 보면, 일찍이 일본에 건너가 대학 공부를 한 다음에 그곳에 살며 작품활동을 하였고, 그의 나의 쉰살이 되는 1959년에 다시 미국에 건너가 미술대학에서 공부를 하고 그곳에서 작품활동을 해온 것으로 되어 있다. 그동안에 그 두 나라에서 여러차례의 개인전을 열고 단체전에도 참가하였으나 정작 우리나라

최영림 「1950. 6. 25」, 1974년.

에서는 한번도 작품전을 가진 일이 없었기 때문에 우리에게 그만큼 낯선 인물로 여겨지는 것도 무리가 아닐 것이다. 따라서 이번 작품전은 그로서는 모국에서 처음 가지는 전시회가 되는 셈이다.

이번에 전시된 작품들은 1960년 이후부터 최근에 그린 것까지를 모두 포함하고 있어 이 작가의 작품세계를 한눈에 살필 수 있는 기회이기도 하였다. 그의 작품세계는 하나로 발전해온 것이 아니라 크게 세 단계로 나누어지는데, 1960년 무렵의 것은 비형상적인 추상, 곧 단색조의 바탕에 점이나 모래를 뿌려 동양의 고요함의 세계를 나타내려 하였고, 1960년부터의 것은 점차로 기하학적인 형태를 추구하여 형태와 면

의 대비·대칭·반복·조화를 날카롭게 표현한 작품으로 바뀌었는데, 그
것은 같은 시대의 미국의 하드에지(hard-edge) 방식이나 미니멀아트의
계열에 속하는 작품들이다. 그러면서 한편으로는 창이 즐비한 도시의
고층건물의 풍경을 크고 삭은 네모꼴로 강약을 붙여가며 나타낸 작품
을 보여주고 있다. 날카로운 각과 선으로 나타낸 이 그림들은 같은 고층
건물 풍경을 한결 부드럽고 규칙적이 아닌 모양으로 그렸던 김환기의
뉴욕시대의 작품과 어느 면에서 대조됨을 느끼게 한다. 동양의 고요함
에서 메마르고 비정한 대도시 세계로 바뀐 것이 생활환경의 변화에 따
른 것임을 알 수 있다. 이들 작품은 그 하나하나는 매우 훌륭한 그림들
이지만, 그것이 보여주는 세계는 너무도 미국적이라는 안타까움 같은
것이 남는다. 아무튼 그는 이 작품들을 모두 현대미술관과 서울대학교
미술대학에 기증한다고 하는데 오랜 동안에 외국에서 활약한 한 작가
가 노년에 이르러 고국에 대해 가지는 이 충정은 갸륵하게 받아들여져
야 할 것이다.

　이응로의 이번 작품들은 모두 '춤'을 주제로 하여 최근에 그린 것들
이었다. 작년에는 글씨를 주제로 한 작품들을 전시하여 그의 조형의 솜
씨와 관심의 한 면을 우리에게 보여주었는데 이렇듯이 한가지의 주제
를 집중으로 다룬 그림을 한자리에서 선보이는 것은 그림을 좋아하고
즐기는 사람들에게는 더욱 도움이 되고 반가운 일이라 생각된다. 이응
로의 예술을 두고 우리는 여러가지로 이야기할 수 있다. 그가 동양화에
서 출발한 까닭에 동양화의 정신을 몸에 익히고 있다든지, 동양의 전통
을 현대에 계승했다든지, 감각이나 감수성이 어디까지나 한국의 것이
라든지, 또 조형감각과 능력이 뛰어나다든지 하고 말이다. 그러나 그의
예술의 뿌리가 되어 있는 것은 무엇보다도 '리얼리티'에 철저하려는 정
신이다. 곧 그가 나타내고자 하는 대상의 실재성을 날카롭게 파악하고

그것을 생생하게 표현하려는 데에 그의 모든 것이 집중된다. 이러한 정신과 관심이 그의 놀라운 조형감각과 솜씨를 거침으로써 작품에 비할 수 없는 생동력이 주어진다. 그 때문에 그의 작품은 그것이 구상이든지 추상이든지 모두가 보는 사람의 누구에게나 깊은 감동을 주는 것이다. 이번에 전시된 그림들도 그러했는데, 우선 '춤'이라는 주제도 주제이거니와 춤의 리얼리티, 곧 춤추는 사람들의 동작과 몸짓이 빚어내는 율동적인 운동감을 생생하게 나타내고 있었다. 춤을 추는 것은 사람이지만 춤의 본성은 동작이나 몸짓 그 자체가 아니라 어느 미학자의 말대로 "가상의 힘이 빚어내는 강력한 힘의 영상"이다. 그것은 얼핏 보면 추상적인 것이라 할 수 있을지 모르지만 실지로는 대단히 구체적인 것이다. 따라서 기묘하게도 춤추는 사람들을 사실적으로 그리기보다 추상적인 기호로 나타낼 때에 그 리얼리티가 더 생생하게 표현되는데, 특히 그의 군무를 그린 작품들이 바로 그러했다. 이렇게 대상의 실재성을 표현하는 것이 관심사이기 때문에 그 조형수단이 추상적이건 구상적이건 또는 그 두개를 함께하건, 그림의 뜻과 느낌은 생생하게 전달되는 것이다. 다만 춤의 소재가 모두 서구의 발레 같은 현대무용에 그침으로써 우리 춤을 그린 작품을 볼 수 없었던 것이 아쉬움이었다.

끝으로, '한국 현대서양화 대전'에 관해서 몇마디 해야 하겠다. 이 전람회는 우리나라의 서양화를 대표하는 작가 150명의 작품을 한자리에 모아 "일반 대중의 미술문화에 대한 관심과 교양을 높이고 작가들의 창작활동도 고양시킴으로써 자연스런 국가적 문화중흥을 기하기 위한" 것이 그 목적이라고 한다. 이를 위해 추진위원회를 구성했고 그들에 의해 작가의 선정, 출품작의 수(최근작 2점씩)와 크기 따위가 정해졌다.

출품 작가의 수효를 150명으로 정했으니 웬만큼 이름이 있는 작가는 거의 포함된 셈이다. 그러나 150명으로 못박은 것도 그러하거니와 작품

이응로 「구성」, 1977년.

의 내용보다도 유명작가들의 중심으로 선정한 것이나, 출품작을 그 작가의 대표작이 아니라 최근작으로 한 점 따위가 너무도 형식적인 것이었다. 이를 거꾸로 말하여, 작가의 처지에서 보면 선정되는 일 자체가 중요하지 심혈을 기울여 작품을 만드는 일은 중요하지 않다는 말도 되겠다. 이런 탓으로 거기에 출품되어 전시된 작품들이 모두 반드시 우수한 작품들은 아니었다. 어떻든지 이렇게 많은 작가의 작품들을 한자리에 모아놓은 일은 우리나라 서양화의 모든 경향을 한눈에 살필 수가 있

다는 점에서 그 뜻이 없는 바도 아니다. 그런데 한가지 지적하고 싶은 것은 어차피 일반 대중을 위해 마련한 바에야 주최자가 작품의 진열에 라도 좀더 세심하게 마음을 썼더라면 하는 것이다. 대체로 구상화와 비구상화로 나누어 전시했지만, 그것을 작품의 경향에 따라 세분한다든지, 작품마다에 설명을 붙여준다든지 하고 말이다. 한데에 모아 늘어놓기만 하면 다 된다는 투의 안일한 생각이 여기에서도 어김없이 드러난 셈이다.

『뿌리깊은 나무』 1977년 4월호

젊은 작가들의 실험정신
— 26인전과 오수환전과 '혼인 이벤트'

봄철에 접어들기가 바쁘게 시내의 여러 화랑에서는 다투어서 전람회가 열리고 있다. 요 몇해에 들어서 미술 붐이 일고 있는 데에 힘입어 화랑이 부쩍 늘어났고 늘어난 화랑은 이 붐을 더욱 부채질하고 있는 것 같다. 현재 서울에는 스무개가 넘는 화랑이 있다. 인구 700만에 견주면 결코 많은 것 같이 여겨지지는 않지만, 미술이 누구에게나 다 필요한 것이 아니라 그것을 이해하고 좋아하는 사람들의 것이라고 할 때에 서울의 미술 인구가 어느정도인지 밝혀져 있지 않는 상태에서 스무개의 화랑이 적은 것인지 많은 것인지를 가늠하는 일을 쉽지 않다. 아무튼 여기저기에 흩어져 있는 여러 화랑에서 잇달아 열리고 있는 전람회를 빠짐없이 다 가볼 수가 없다.

그건 그렇다 치고, 지난달에 있었던 작품전은 몇 사람의 경우를 빼고는 젊은 작가들의 것이 압도적으로 많았다. 신문에 소개되어 화젯거리가 되었던 4월 2일에 서울화랑에서 열린 '혼인 이벤트'를 비롯하여 4월 11일에서 17일 사이에 청년작가회관에서 열린 '청년미술회화 26인전', 4월 4일에서 10일 사이에 서울화랑에서 열린 '박성남전', 4월 15일에

서 21일 사이에 문헌화랑에서 열린 '오수환전' 같은 것은 모두 20대와 30대의 젊은 작가들의 발표전이었다. 이들의 미술을 살펴보기에 앞서 잠시 생각하고 넘어가야 할 것은 3월 24일에서 29일 사이에 문헌화랑에서 열린 '김성환 회화전'이다. 『동아일보』의 연재만화 '고바우 영감'으로 모르는 사람이 없을 만큼 유명한 김성환은 때때로 '만화' 아닌 '회화'를 그려 발표해왔다. 그의 회화들을 본 사람은 그가 그저 만화가가 아니라 훌륭한 화가임을 알 수 있을 것이다. 이번에는 동양화를 그려 전시했는데 실제의 풍경, 동물, 벌레, 꽃들을 소재로 하여 그것을 생생하게 그려내었다. 솜씨도 뛰어났지만 특히 그의 자유스러운 시각과 화면 구성은 전통회화의 화법에 묶여 있는 화가들에게 하나의 자극이 될 수 있음 직한 것이었다.

그러나 우리가 김성환에게 기대하는 것은 이러한 그림이 아니라 '고바우 영감'에서 보이는 서민생활의 고달픔과 서러움과 노여움, 번쩍이는 사회풍자, 사회비판, 웃기면서 울리는 해학 따위의 채플린의 영화에 맞먹을 날카로운 시각이다. 사람들은 흔히 만화와 회화를 갈라서 생각하는데 김성환도 스스로 그렇게 생각하고 있어서인지 그렇지 않으면 다른 사정이라도 있어서인지 모르겠으나 이 둘을 갈라보고 있는 듯하다. 그러나 이 둘을 갈라서 생각해야 할 이유는 아무 데도 없다. 그렇다고 해서 만화를 그대로 그려도 좋다는 말을 하려는 것은 아니다. 어떻게 그리느냐 하는 문제는 작가 스스로가 해결해야겠지만, 우리는 만화가이자 화가였던 프랑스의 도미에(H. Daumier)나 독일의 게오르게 그로스(George Grosz)도 그런 그림을 그려 명작을 남겨놓았음을 상기해봄 직하다.

다음으로, '청년미술회화 26인전'은 한국미술청년작가회에 속하는 젊은 화가 스물여섯 사람이 저마다 한점씩의 작품을 출품하여 마련한

전시회였다. 이 단체는 서른살 안팎의 젊은 미술가들의 모임으로 "미술문화의 향상과 바른 미술 풍토 조성 및 정화를 위하여", 그리고 "현대미술의 다원화 속에서 각기 자기세계를 모색하고 완숙시키는 학구적인 모임이며 순수한 작가로서의 인격형성을 위한 연마장"임을 내걸고 작품활동을 하고 있다. 이들은 젊은이답게 의욕도 왕성해서 여러차례의 세미나를 가졌고 또 지방 전시회도 가졌으며 해외 전시회도 가진 바가 있다. 이번 작품은 추상회화로부터, 칠한 철판을 칼끝으로 불규칙하게 파 올린 것, 여자 치마를 손질하여 넓게 펴놓은 작품에 이르기까지 골고루 있어서 저마다 추구하고 있는 세계가 어떤 것인지를 알게 해주었다. 그 가운데 어떤 작품은 제작태도나 기법에서 젊은이다운 진지함도 보여주었다.

그러나 엄밀한 뜻에서 그 발상이나 경향이나 세계가 그들이 비판하고 있는 다른 많은 작가들의 그것과 어떻게 다른지는 알 수 없었다. 말하자면 그것은 사회에 대한 개인의 연관관계를 외면함으로써 주체적이기보다는 서구 현대미술의 변종임을 면치 못했다. 특히 이들은 야외에 나가 천막생활을 하며 대지미술, 환경미술 같은 것도 함으로써 왕성한 실험정신을 과시한 적이 있었는데, 그때와 마찬가지로 지금도 이러한 것이 모두 구미에서 온 전위미술이며 행동양식 또한 거기서 벗어나지 않는다는 점을 깨우치지 못하고 있음이 작품세계에서 고스란히 드러나고 있어서 더욱 그렇게 여겨졌다. 이들의 진지함과 실험정신을 높이 사면서도 우리의 전체 삶의 현실에 대한 모색이 빗나가고 있다는 생각을 금할 수 없었던 것도 이 때문이라고 할 수 있다.

오수환은 30대의 촉망받는 작가로서 그룹전에서 작품 발표를 해왔는데 이번에는 그의 첫번째 개인전을 열었다. 이번 작품들은 모두 누르스름한 천에다 검정, 붉은 주황 같은 몇가지 색만으로 반점을 만들어 수

직으로 또는 구불구불하게 포개거나 흩어지게 하여 그린 추상화였는데 절제된 색채나 반점, 가의 번짐이 수묵화의 효과를 나타냈다. 따라서 화면은 단조롭지만 고요하고 깊은 정밀감을 자아냈다. 그것은 어떤 대상물이나 생각을 추상한 것이 아니라 '마음', 더 구체적으로 말하자면 '불심(佛心)' 또는 '선(禪)'의 세계를 나타내려고 한 것 같았다. 따라서 거기에 그려져 있는 형상은 징표 같기도 하고 암호 같기도 한 것으로서 마치 선문답에서처럼 마음을 읽을 수 있는 마음을 가진 사람에게만 구체적인 언어로 떠오를 성질의 것이었다. 그것이 보는 사람 누구에게나 읽히기 위해서는 영상표현이 더욱 심화되어야 했을 것이다. 그런데 비록 그 심화 작업에 성공했다고 치더라도 그것이 선의 세계나 동양의 고요 밖의 다른 무엇을 줄 수 있는지는 여전히 의문으로 남는다.

끝으로 '혼인 이벤트'에 대해서 한마디 않을 수 없다. 혼례를 예술행위로 삼아서 한 것은 확실히 하나의 사건이라고 할 수 있다. 이쯤 되면 생활과 예술과의 사이의 경계가 무너져 어디까지가 생활(현실)이고 어디까지가 예술인지 가리기 어렵다. 오늘날 구미의 전위예술가들은, 예술이란 반드시 신성하고 고급한 것이 아니라 일상생활 그 자체라고 주장하면서 인간존재를 물질 차원으로 끌어내리고 있다. 그들은 이를 뒷받침하기 위해 현대물리학 이론을 동원하고 철학의 도움을 빌리기도 한다. 그들은 지난날의 예술이 기도이고 제사의식이고 꿈이었으면 오늘날에는 일상생활이고 행위이고 사건이라고 주장한다.

따라서 예술은 작가가 완제품을 만들어 내놓는 일이 아니라 하나의 행위나 사건에 여러 사람이 참여하고 그 속에 얽혀들어감으로써 완성되는 것이라고 말한다. 그런데 이같은 발상은 세계관의 변화와 고도 산업사회의 인간상실에 직면하여 부정적인 방법으로 인간회복을 꾀하려는 데에서 나온 것이기도 하지만 한편으로 그들의 주체할 길이 없는 물

질의 풍요함과 살찐 일상생활의 권태로움을 밑바탕으로 해서 나온 것
이라고 볼 수도 있다. 이러한 전위예술을 우리가 국제주의니 보편주의
니 하는 이름으로 받아들이고 본뜨는 것은 우리의 사회현실과 민족현
실을 진제로 한 가치판단의 영역에서 따질 때에 큰 문제점을 안고 있다.
한국은 배부른 나라가 아니기 때문이다.

『뿌리깊은 나무』 1977년 5월호

세 작가의 '한국' 그림
― 박성환과 이종상과 이종학의 전시회

　지난 4월 말 무렵부터 5월 초까지에 걸쳐 열렸던 작품전 가운데에 '한국적인 그림'을 추구하는 세 사람의 개인전이 우연히도 같은 때에 열린 일이 있다.

　그 작품전들은, 날짜 순서대로 들면, 4월 21일에서 27일 사이에 해송화랑에서 열렸던 '박성환 화전', 4월 27일에서 5월 3일 사이에 동산방화랑에서 열렸던 '이종상 진경전', 4월 29일에서 5월 3일 사이에 문헌화랑에서 열렸던 '이종학 서양화전'이다. 박성환은 서양화의 구상적인 그림으로, 이종학은 서양화의 추상적인 그림으로, 이종상은 동양화로, 이렇게 표현매체와 표현방식은 저마다 다르나 한국적인 그림과 한국적인 아름다움을 추구해온 점에서 이들은 서로 공통점을 지닌다.

　'한국적', 더 나아가 '민족적'이라는 말만 해도 시대착오적인 것으로 또는 무슨 불온사상이라도 말하는 것으로 거부반응을 일으키기 마련인 오늘의 우리 화단에서 그래도 싫다 하지 않고 꾸준히 그런 그림을 그리고 있는 이들인 만큼 눈여겨보아야 마땅하리라고 본다. 그런데 이들의 그림이 과연 한국적인 것인지, 나아가서 우리 민족 앞에 놓인 역사의 현

실을 주체적으로 이겨내는 데에 이바지하는 미술로서의 '민족미술'에 들어맞는 것인지 어떤지의 문제는 제쳐두기로 하고 여기서는 이번 개인전에서 보여준 이들의 작품세계를 살펴보기로 한다.

　'박성환 화전'은 이번이 열세번째가 된다. 그는 일찍부터 서양화의 구상적인 그림을 그려왔고 다른 많은 화가들이 시세를 좇아 양식의 변모를 거듭했는데도 그는 이것에 한눈을 팔지 않고 줄곧 구상화만을 그려온 우리 화단의 중진급 화가이다. 이번 화전의 작품목록 안에는 "회화의 민족주의를 추구하는 작가"니 "우리들의 예술활동에서 무엇보다 중요한 것은 자기의 동일성을 민족의 개념으로 확대시키는 일이다"라는 말이 적혀 있었다. 자신의 처지를 선명하게 밝힌 구절이라고 하겠는데 그러나 이 말만으로는 그의 '민족의 개념'이 어떤 것이고 그의 그림이 얼마만큼 민족적인 것인지 알 수가 없다. 그런데 그의 그림을 보면 그것은 우선 주제에서 농악, 춤, 한가위, 풍년 잔치, 여자들 따위로 우리나라 농부들의 생활 정경이나 향토색 짙은 것으로 나타나 있다. 이러한 주제를 그는 분방한 필치, 왜곡된 형태, 색채 원근법의 무시, 물감의 짙은 재질감으로 그리고 있는데, 그가 표현하려고 한 것은 생활 정경이나 풍물 자체가 아니라 그것이 가지는 분위기와 정서이다. 그것을 위해 그는 빨강·노랑·파랑·초록의 네가지 색을 주로 써서 표현주의 기법으로 그리고 있다. 이것은 물론 그가 일관되게 추구해온 주제이고 기법이었지만 최근 작품에서는 정서표현이 한결 강조되어 그 나름의 원숙함을 보여주었다. 이렇게 볼 때에 박성환은 한국적인 것을 우리 고유의 생활 정경에서 찾고 그 정서를 훌륭하게 표현한 작가라고 하겠다. 또 그의 그림세계가 비록 소박하여 현대적인 것이 아니라 하더라도 한국적인 것이 지금처럼 버림받고 있는 우리 화단에서 그것은 귀한 것이라고 보지 않을 수 없다.

이종학의 그림이 보여준 것도 한국적인 아름다움의 세계이다. 그런데 그는 모티프나 접근방식에서 박성환과는 크게 다르다. 곧 그는 구체적인 대상의 삶을 곧바로 그리지 않고 순전히 추상적인 색채와 형태로 그것을 나타내려고 했다. 다시 말해서, 눈에 보이는 것이 아니라 눈에 보이지 않는 것을 그리려고 했다. 그렇기 때문에 이번 작품전에 나온 작품들의 제목도 모두 「생각함」 하나로 되어 있다.

그가 그림으로 생각한 것이 구체적으로 어떤 것인지는 아무도 모른다. 다만 추상적인 색채와 형태가 말해주고 있는 것은 막연하게나마 한국적인 아름다움의 세계임을 알아차릴 수가 있다. 그것은 무엇보다도 그의 색채에서 직관으로 느껴지는데, 이를테면 빨강, 노랑, 파랑색을 수묵화의 번지기 기법으로 짙고 또는 묽게 그린 데서 받는 느낌이다. 따라서 그것은 빛바랜 단청이나 색동옷, 고분벽화에서와 같이 지금은 찾기 힘든 우리 겨레의 독특한 색채이다. 그것을 가지고 그는 갖가지 모양으로, 때로는 화면을 가득 채우고 때로는 여백을 남기며 무늬를 그리고 때로는 붓글씨를 쓰듯이 획을 그으며 담백하게 또는 선명하게 강약을 붙여 그렸다. 그리하여 그것이 자아내는 영상은 아득한 옛날을, 서러운 정한을, 종교적인 달관과 무상을 느끼게 한다. 이경성이 평한 대로, "이종학은 서구적인 방법을 취할망정 정신세계에서는 반유럽적"이었고 비록 막연하게나마 한국적인 아름다움을 그리고 있는 것은 값지게 보아야 옳겠다.

이종상은 동양화가인 만큼 앞의 두 사람에 견주어 훨씬 더 한국적인 그림을 그리도록 조건지워져 있다. 그런데 오늘의 동양화가가 반드시 한국적인 것만을 그리려 하지 않을뿐더러 전통의 방식으로 그리는 동양화가 모두 한국적인 풍경은 아니기 때문에 한국적인 그림에 대한 모색은 오히려 동양화 쪽에서 더 문제가 된다. 이종상은 이 점을 깊이 깨

이종상 「진경 — 덕산 독 짓는 집」, 1976년.

닫고 동양화의 새로운 길을 모색해온 작가 중의 한 사람이고, 이번 작품전도 그러한 모색의 하나로 보아도 좋을 듯하다. 그는 이번 작품전을 '진경전'이라고 이름 붙였다. '진경'이란 진짜 경치, 곧 실재의 경치를 그대로 그리는 그림을 뜻하는데, 그것은 지난날에 정선이나 김홍도가, 그때까지 되풀이해서 그려지던 중국의 '관념산수'에 맞서, 우리나라의 실재 풍경을 직접 그렸던 것에 대해 붙여진 이름이었다. 그러므로 '진경산수'는 두말할 필요 없이 한국적인 그림이었고 그만큼 주체적이었고 그와 함께 중국의 관념산수와는 다른 양식과 아름다움을 지니고 있었다. 이 화가가 군이 '진경전'이라고 이름 붙인 것도 스스로의 주체적인 시각을 실현하려는 뜻을 알리기 위해서라고 보겠다.

어쨌든 그는 이번 작품전에서 오늘날 우리나라 곳곳의 실재 풍경을 그려놓았다. 그 가운데는 헬리콥터가 날거나 기선이 달리는 풍경, 건설

공사 장면, 심지어는 산모퉁이에 세워진 광고 표지판까지도 그려놓고 있어서 그야말로 생생한 현실감을 준다. 이러한 경치를 사실적으로 그리기도 하고 그로부터 받은 감동을 표현하기도 했으며 때로는 새로운 기법을 구사하기도 했다. 그런데 우리는 이들 그림에서 야릇한 저항감 같은 것을 느끼게 된다. 그것은 헬리콥터, 광고 표지판이 등장하는 데서, 다른 한편으로는 바닷물이 그려지고 구름이 그려진 것과 같이 전통의 화법이나 기법을 파괴해버린 데서 오는 것이지만, 더 근본으로는 진경을 파악하는 새로운 시각이 철저하지 못하고 그것을 표현하는 새로운 화법과 기법의 발견이 충분하지 못한 데서 오는 것이다. 따라서 이런 그림들이 동양화 물감으로 그린 수채화 같은 느낌을 주는 반면 「독 짓는 집」과 같은 작품이 훨씬 참신하고 예술적인 무게를 지닌다. 우리나라의 모든 경치를 새로 뜨는 눈으로 보는 것은 중요하나, 재료가 붓, 종이, 먹이므로 기법을 새로이 하는 데는 한계가 있다. 그러나 새로운 시각은 새로운 화법과 기법의 도움 없이는 나타내기가 어렵다. 이렇게 볼 때 동양화의 상투화를 깨고 새로움을 찾는 그의 의욕과 역량을 높이 사면서도, 그러나 이것이 익기까지는 좀더 시간을 기다려야 하지 않을까 한다.

『뿌리깊은 나무』 1977년 6월호

낯설고 야릇한 것들
— 에꼴 드 서울과 서울 ′70

6월에 접어들면, 화랑가에는 전시회가 줄어들고 관람객의 발길도 뜸해지기 마련이다. 그런데 몇해 전부터는 여름철이라고 해서 쉬는 날이 따로 없을 만큼 작품전이 잇달아 열리고 있다. 이것은 한편으로 신인들의 작품 발표가 눈에 띄게 늘어난 것을 말해주지만 더 직접적으로는 요즈음 들어 일기 시작한 미술 붐을 반영해주는 현상으로 해석될 수 있다. 확실히 요 몇년 사이에 미술에 대한 일반의 관심이 높아지고 돈 있는 사람들이 미술품을 사 모으기 시작하는 바람에 서울은 물론이고 지방의 대도시에도 화랑이 많이 생겨나고 또 화랑마다 다투어 작품전을 열고 작품의 판매까지 겸하여 함으로써 미술 붐을 더욱 부채질하고 있다.

화랑은 본디 근대 시민사회와 자본주의 경제제도의 산물이다. 곧 미술가가 신분으로나 경제 면으로나 자유인이 되면서 예술작품을 원하는 사람에게 팔아주는 거간꾼이 필요하게 되었다. 그 구실을 맡고 나선 것이 화랑이었다. 화랑의 운영자는 이윤추구의 폭을 넓히기 위해서 유능한 작가를 발굴하여 돈을 대어주고 작품을 만들게 한 다음에 더 많은 돈을 받고 그 작품을 파는 이른바 예술가의 '패트런'(patron)이 되었다.

이 패트런, 곧 '화상(畫商)'은 경제 면에서 보면 장사꾼이지만 문화 면으로 보면 재능 있는 작가를 찾아내어 길러주고 한편으로 자기가 가진 화랑을 통해 작품을 발표하게 하고 사람들에게 미술을 감상하는 장소와 기회를 마련해주는 구실을 하므로 오늘날과 같은 사회의 예술행위에서는 없어서는 안될 존재이다. 그런데 지금 우리나라에는 본격적인 화상 구실을 하는 화랑은 아직 별로 없다. 따라서 지금의 화랑들은 거의가 영세한 자본으로 운영되고 고작해야 방이나 빌려주는 구실밖에 할 수가 없다. 이런 화랑들이 요즘에는 기획전, 초대전 같은 것도 마련하여 작가와 대중 사이를 맺어주고 작품도 팔아주어 미술가에게 경제적인 도움을 좀 주고 있다. 이 정도의 화랑이나마 많이 생겨나서 화가들에게 작품을 발표하고 팔 기회를 마련해주는 것만도 바람직한 현상이라고 보고 이대로 가면 본격적인 화상이 등장할 날도 머지않았다고 여기는 사람도 있다.

아무튼 이 화랑 저 화랑에서 6월부터 7월까지에 걸쳐서 전례없이 많은 작품전이 열렸는데 이 기간에 있었던 작품전의 두드러진 특징은 몇몇 작가의 것을 빼고는 거의 추상미술이거나 또는 전위미술이었다는 점이다. 다시 말하면 현대미술이 압도적으로 많았다.

여기서 말하는 '현대미술'은 현대라는 시대 상황과 창작정신을 반영하고 표현형식도 아주 색다른 미술을 가리킨다. '현대미술'은 제2차 세계대전 후에 미국과 유럽에서 발전해온 것으로 그 이전의 근대미술(모더니즘)과도 여러가지 점에서 다르다. 거의 무슨 무슨 미술이라고 불리지만 거기에도 수많은 종류가 있다.

우리나라의 현대미술은 1950년대 말에 서양의 전후 미술의 영향을 받아 생겨나기 시작했고 그후에도 계속해서 새로 나타나는 서양의 미술에 영향을 받으면서 오늘에 이르고 있다.

그런데 다 같이 오늘을 사는 미술가에 의해 만들어지면서도 지난 시대의 예술관이나 양식을 따르는 미술도 얼마든지 있다. 그 한 예가 6월 15일에서 21일까지 동산방화랑에서 열린 '장운상 화전'이라고 하겠다. 장운상은 손꼽히는 동양화가의 한 사람인데, 특히 '미인화'를 잘 그리기 때문에 어떤 화가의 말대로 "미인화 하면 장운상을 생각하고 장운상 하면 미인화를 연상한다"라고 할 만큼 그 방면에 이름이 나 있다. 이번 작품들도 몇몇을 빼고는 모두 곱게 머리를 빗고 아름다운 한복을 걸친 한국 미인의 정갈한 모습을 더없이 곱게 그린 것들이었다. 이런 그림에서 우리는 작가 스스로가 우리의 고전적인 여자들의 영상과 그 세계를 얼마나 사랑하고 있는지를 알 수 있다.

이와 같은 그림이 많은 사람들에게 받아들여지는 것은 '그림은 아름다워야 한다'는 고정관념과 '누가 보아도 즐길 수 있다'는 통속성 때문이다. 그러나 동시에 그의 작품이 현실감이 없고 감동이 덜한 것도 바로 그 점 때문이라고 말할 수 있다.

반면에 현대문명의 위기와 그 정신의 상황을 바탕으로 한 현대미술은 일반 대중과 너무도 멀리 떨어져 있다. 지난 6월 25일부터 30일까지 덕수궁 현대미술관에서 열렸던 '제3회 에꼴 드 서울'과 '제14회 서울 '70', 이 두 전람회가 그것을 잘 말해주었다. 이런 작품전들이 언제나 그렇기는 했지만 그래도 이 두 단체전은 저마다 우리나라 현대미술계를 대표하는 작가들을 모두 모은 모임이고 그중에는 외국에서 활약하고 있거나 국제전에 나가 상당한 평가를 받은 적이 있는 작가도 참여한 작품전이었는데도 대중과 동떨어진 그림만을 보여주었다. 이 두 단체전에는 일반 관람객은 거의 없었고 미술가들, 그중에서도 그들처럼 현대미술을 하는 사람들이나 기껏해야 미술대 학생만이 보러왔다. 그도 그럴 것이 거기에 전시되고 있는 작품들 모두가 일반인들의 예술상식으

로는 이해할 수 없는 낯설고 이상야릇한 것들이었기 때문이다.

이를테면 나무토막을 늘어놓았다든지, 또는 뾰족하게 깎은 각목을 한데 묶어 세워놓았다든지, 벽이 갈라진 모양을 그대로 그렸다든지, 크기와 모양이 조금씩 다른 점을 차례대로 찍어놓았다든지, 계단 위에 거울을 늘어놓고 찍은 사진을 걸어놓은 것이 아니면, 비닐봉지에다 공기를 넣어 매달아둔 것, 화면 전체를 까맣게 칠한 것, 불로 지진 것, 실밥을 너덜너덜하게 늘어뜨린 것, 고물 타자기를 정밀하게 그린 것, 화면에다 붓으로 죽죽 그어댄 것 따위와 같이 그야말로 별의별 형태의 것을 아무런 설명도 없이 늘어놓았다.

그러면 그러한 것들은 도대체 무엇을 나타내고 무엇을 말하려고 만들어진 것일까? 이에 대한 대답도 저마다 다르다. 어떤 것은 '관계'를 보이고 있는 것이라고 하고, 어떤 것은 최소한의 소재를 가지고 최대한의 객관적인 개념을 드러내려는 것이라고 하고, 또 어떤 것은 절대성을 추구하는 것이라고 한다. 이와 같이 저마다 다름에도 불구하고 이른바 현대미술의 공통의 특색은 개인의 특정한 영상을 그린다거나 개성이나 독창스런 표현을 거부하고 한 시대의 상황을 되도록 객관적으로 나타낸다는 점이다. 그렇기 때문에 이런 전위미술에는 미학적인 평가를 내릴 수도 없고 또 전위미술 자체가 그런 평가를 받는 것을 거부한다.

다음으로 이런 것들은 누구를 위해서 만들어질까? 이에 대해 이 단체전에 참가한 어떤 사람은 "모든 것이 전문화되어가는 세상에서 미술이라고 예외가 될 수 없으니 미술은 이제 대중과 소수의 지식층 두쪽에다 봉사하려는 이상을 포기하고 전문적으로 대중에게 봉사하는 분야와 소수의 지식층에게 봉사하는 분야로 나뉘어져 나가야만 되지 않겠느냐?"라고 되묻고 있다. 이 새로운 특권주의를 어떻게 받아들일 것인지 그 판단은 독자에게 맡기는 게 좋겠다.

끝으로 7월 2일부터 현대미술관에서 열리고 있는 『조선일보』에서 주최한 '프랑스 18세기 명화전'에 대해서 한마디 할까 한다. 우리가 프랑스에 가지 않고 여기 앉아서 명화를 감상할 수 있는 것은 좋은 일이다. 그렇지만 지금까지 다른 명화전에서도 그래왔던 것처럼 이번에도 18세기의 특히 로꼬꼬(rococo) 미술의 진수를 볼 수 없는 것이 안타깝다. 그리고 또 한가지 못마땅한 것은 주최 쪽이 그것을 최상의 예술이나 바람직한 그림으로 선전해서 그릇된 정보를 주는 것이다.

외국 그림을 국내에서 전시할 때에는 일반 관람객들은 말할 나위도 없거니와 심지어는 화가들 가운데서도 예술이해에 혼란을 일으켜 그것이 가장 좋은 예술품인 것처럼 생각하는 사람이 있다.

18세기는 프랑스의 왕가나 궁정의 귀족들이 호화와 사치를 한껏 누렸던 시대이고 로꼬꼬 미술은 그들의 그러한 생활양식과 취미를 반영한 것이라는 점을 분명히 알고 그 미의 가치를 감상해야 할 것이다.

『뿌리깊은 나무』 1977년 8월호

조각가들의 집단행위
— 현대공간회와 한국현대조각회

한여름의 폭염 속에서는 작품전을 여는 작가들이나 그것을 보러가는 관람객이 모두 고통스럽다. 우리 속담에 금강산 구경도 식후에 한다는 말이 있듯이 주린 배를 참아가며 구경 가는 사람도 없을 것이고 찌는 듯한 더위에 전람회장을 찾는 관람객도 드물 것이다.

그러나 작품 발표가 엄청나게 늘어나면서 전람회장을 얻기가 힘들어졌고 더구나 단체전 같은 것은 큰 공간이 필요하므로 현대미술관이 비는 날을 찾다보니 어쩔 수 없이 한여름에 전람회를 강행하게 되는 것 같다.

7월 중순에서 8월 초순 사이에 있었던 큰 전람회도 거의가 현대미술관에서 열린 단체전이었다. 곧 7월 20일부터 26일까지는 '제5회 여류화가회전'과 '제4회 여류조각회전'이 함께 열렸고 7월 28일부터 8월 3일까지는 '제13회 현대공간회 조각전'과 '제9회 한국현대조각회전'이 함께 열렸으며 그밖에 '제22회 창작미협전'도 같은 기간에 열렸다. 그러고 보면 마치 단체끼리 무슨 경주라도 하는 듯한 느낌이 들지만, 관람객의 처지에서 보면 여류작가들의 그림과 조각을 비교해볼 수 있다든지

두 단체의 조각들의 서로 다른 작품 경향이나 작품세계를 한자리에서 볼 수 있다든지 하는 것이 흥미로울 수도 있다.

단체전에 대한 말이 나온 김에 먼저 이야기하고 넘어갈 일이 있다. 지금 우리 화단에는 크고 작은 미술가 단체가 수없이 있다. 한국미술가협회와 같은 사무적인 모임 말고는 모두 창작과 발표를 함께하기 위해 모인 단체들인데, 거의가 같은 대학 출신의 동창생들로 이루어져 있고 그 밖에 마음 맞는 작가끼리 또는 생각을 같이하는 작가끼리 모인 경우도 있다. 모임의 성격도 다양해서 저마다 다른 작품세계를 서로 존중하면서 다만 공동 발표의 편의와 친목을 위해 모인 것도 있고 처음부터 뚜렷한 주장을 내걸고 모인 것도 있으며, 작품 경향도 사실적인 것에서 전위적인 것에 이르기까지 가지각색이다.

본디 미술가란 개성이 강하고 자유로움을 바라는 사람들인데 그들이 모임을 이루는 것은 젊은 시절에 서로 뜻이 통하는 사람끼리 하나의 주장을 펴기 위해서이다. 그 주장이 알려지고 또 저마다 유명해지면 자연히 흩어져서 개별적인 창조활동을 하게 된다. 근대 서구 미술가들의 그룹활동이 모두 그러했었다.

그런데 우리나라 미술가들의 모임은 그러한 예가 거의 없으며 있다고 해도 외국의 전위미술을 민감하게 좇기 위한 모임이 있을 뿐이지 그것에 반대하거나 맞선 주장을 내세우기 위한 모임은 아예 생겨나지도 않았다. 서로 편의에 따라 이리 흩어졌다가 저리 몰리고 하는 가운데에 그래도 꽤 오래 살아남고 있는 것은 동창생들의 모임이나 공동 발표의 편의나 친목을 위한 모임 따위가 아닌가 생각된다. 이렇게 보면 지금 우리나라 미술가 그룹 가운데에 그룹으로서의 주장이나 활동이 우리 미술 발전에 이바지할—따라서 미술사에 남을 만한—것이 몇개나 될지 의심스럽다.

아무튼 그런 가운데에 그래도 해를 거듭하며 꾸준히 작품활동을 해온 그룹으로서 현대공간회와 한국현대조각회를 들 수가 있다. 현대공간회는 서울대학교 미술대학 출신 조각가들의 모임으로 그들은 창립 선언에서 "민족적 자주, 자존적 긍지를 가지고 부패한 작가적 양심과 방황하는 정신적 풍토를 개선하며 신시대를 증언하는 사명감을 가지고"라고 했었고 실제로 그 흔한 동상 제작에도 참여하지 않은 양심적인 조각가들의 모임으로 알려져 있다. 그들이 이야기하는 '작가적 양심'이란 예술가로서의 순수한 본마음에 따라 창작활동을 하고 생활한다는 뜻인데 구체적으로 말하면 남의 작품을 적당히 모방하거나 그때그때의 유행에 휩쓸리지 않으며 창작활동을 돈벌이나 출세를 위해 이용하지 않는 마음가짐이라고 할 수가 있다.

'작가적 양심'이 반드시 좋은 작품을 만드느냐 하는 점은 의문이지만 그러나 그들이 굳이 그것을 들고 나선 데는 우리 미술계에 작가적인 양심에 따라 제작하고 행동하는 사람이 많지 않음을 넌지시 일러주는 면이 있다. 아무튼 현대공간회 회원들은 그들의 말대로 작가적인 양심을 지키면서 성실하고 꾸준하게 작품 발표를 하고 있고 때로는 야외 조각전까지 열어가면서 대중과의 거리를 좁히려고 애쓰기도 한다.

이 모임에 모인 사람들은 모두 같은 세계를 추구한다든지 단체로서의 주장을 내세우는 것이 아니라 저마다 제 나름의 조형언어를 가지고 개성 있는 작품을 제작하는 만큼 구상조각을 하는 사람과 추상조각을 하는 사람이 한데 어울려 있다. 어느 쪽이든지 모두 자기의 세계를 외곬으로 추구하고 있는데, 이를테면 최종태·오종욱·주해준은 자기의 양식을 확립한 구상조각을, 최병상·최충웅은 추상조각을 계속해서 밀고 나가고 있다.

최종태의 인물상은 길쭉하게 왜곡되고 단순화된 것이 특징인데 「서

최종태 「얼굴」, 1975년.

있는 사람」의 네모난 형태나 「얼굴」의 칼날 같은 옆모습은 금욕적일 만큼 매서운 정신미를 느끼게 한다. 한편으로 오종욱은 현대인의 실존적인 상황을 인체를 통해서 잘 형상화하고 있을뿐더러 거기에는 언제나 지적인 해학이 담겨져 있음을 볼 수가 있다. 그리고 최병상은 여러가지 쇠붙이를 재료로 하여 추상조각을 만들어온 작가 중의 한 사람인데 그 또한 현대인의 실존적인 체험을 쇠붙이의 차갑고 비정한 물질감과 형태로써 나타낸다. 작품 「너와 나 1」은 그러한 체험을 불균형 속의 균형으로 표현한 좋은 작품이라고 하겠다.

이번 작품전에서 특히 눈길을 끌었던 사람은 안성복·이영학 두 신진이었다. 안성복의 「뫼」는 산을 단순한 형태로 추상화하여 그 굴곡에 입체적으로 매우 적절한 리듬을 붙임으로써 추상조각의 참맛을 보여준 작품이었다. 한편 이영학은 쓰다 버린 가위나 칼이나 톱니바퀴 같은 물건을 재미있게 짜맞추어서 「새」를 만들었는데 이들 쇠붙이가 조각적인 형태로 둔갑하여 쇠붙이의 물질감이 특이한 새의 이미지를 나타낸다. 그의 조각은 누가 보아도 재미있고 추상조각에 대한 이해도 도와주는 것이다. 이와 함께 박병욱의 인체조각의 뛰어난 솜씨도 빼놓을 수 없다.

한국현대조각회는 홍익대학교 미술대학 출신들이 모인 단체이며 그 경향은 전위적이다. 곧 이들은 서구 전후 조각의 영향을 받아, 지금까지의 조각을 거부하고 전혀 다른 조각의 세계를 보여주었다. 그리고 그 점

박석원 「쌓음 7726」, 1977년.

에서 이들은 같은 생각, 비슷한 세계를 추구하고 있다고 말할 수가 있다.

허버트 리드(Herbert Read)는 회화는 인간이 바깥세상을 알고 받아들이는 한 방식인데 반해 조각은 인간 자신을 바깥세상에 투영시키는 한 방식이라고 말한 적이 있는데, 그런 점에서 지금까지의 조각은 모두가 인체를 통해서 말하고 표현되었다. 그 재료도 석고나 대리석이나 놋쇠나 나무 따위에 한정되어 있었다. 그런데 제2차 세계대전 후에 서구의 새로운 조각 경향의 하나는 저러한 고전적인 전통에서 벗어나, 조각은 하나의 입체이고 구조이며 우리와 함께 또는 우리를 둘러싸고 있는 환경이라고 주장하는 것이었다. 간단히 말하면 '공간'이 '환경'으로 바뀐 것이다. 이러한 변화는 조각의 개념과 재료와 작품을 하는 태도에 두루 영향을 끼쳤다.

이영길의 「무제」나 박석원의 「쌓음 7726」 같은 작품이 그러한 보기라고 할 수가 있다. 이들 조각가의 작품들이 다 그런 것은 아니며, 김경화의 여러개의 네모뿔을 작은 것부터 큰 것 순으로 수효를 줄여가며 세워 둔 「의지」는 하나로 집약되어가는 의지의 관념을 나타낸 것이고, 김국

광의 우글쭈글하게 만든 놋쇠판은 그 형태의 변화와 함께 거기에 비치는 관객이 움직이는 데에 따라 그 모양이 기묘하게 일그러지면서 변화하는 것을 보여주는 것이다.

그런데 이런 조각이 서양의 기준으로 볼 때에 새로운 조각이기는 하지만 반드시 우리에게도 새롭고 바람직한 것인가는 더 따져보아야 하겠다.

『뿌리깊은 나무』 1977년 9월호

돌아온 사람과 떠난 사람
― 김환기전과 한 작가의 결단

　유난히도 무더웠던 여름이었으므로 붐비던 전람회도 주춤했었는데 서늘한 바람이 불면서부터 화랑가는 다시 활기를 띠기 시작했다. 9월에 들어서기가 바쁘게 일간 신문들은 그달에 있을 전람회 안내를 싣고 있고 더러는 부가가치세의 실시로 화가들이 그림값을 올리고 있다는 소식도 아울러 전하고 있다.

　좋아하는 작가의 그림 한폭쯤 가지려는 것은 누구나 바라는 바이지만 서민의 주머니 사정에 비해 그림값은 언제나 비싼 편이었고, 그 비싼 그림값이 또 오른다니, 이름깨나 있는 작가의 예술품은 가난한 서민들에게는 영영 '그림 속의 떡'이 되고 말지 않을까 싶다.

　오늘날 많이 그려지고 있는 이른바 '이젤 그림'은 본디 시민사회의 출현과 함께 널리 유행한 것이다. 그것은 화가는 화가대로 크고 작은 캔버스에 이러저러한 것을 자유롭게 그릴 수 있는 형태이고 서민은 서민대로 자기의 기호와 주머니 사정에 맞는 것을 사서 집안에 걸어놓고 보기에 알맞은 형태이기 때문이다. 그러나 자본주의 경제의 발달과 함께 미술작품도 투자의 대상이 되고 돈 많은 사람이 독차지하게 됨에 따라

서민들이 좋은 작품을 사 가지는 것은 더 어렵게 되었다. 그래서 복제품이 나오고 '키치'(kitsch, 저속한 작품)가 범람하게 되는데, 이같은 예술의 분배방식을 지양하고 예술의 민주화와 민중화를 이룩하기 위해서는 정부가 작품을 많이 사들이고 미술관도 많이 지어 전시하거나 아니면 그림의 경우에 시민들이 늘 접하는 곳에 그려넣는 식으로 그림의 형태가 아예 바뀌어야 할 것이라는 이야기도 나오게 된다. 이러한 이야기는 물론 사회 전체의 변화 없이는 실현되기 어려운 일이겠다.

그건 그렇다 치고, 9월에 들어 열린 전람회 가운데에 단연 우리의 눈길을 모으게 한 것은 9월 2일부터 7일까지에 현대화랑에서 열린 '김환기전'일 것이다. 이번 작품전은 그가 뉴욕에서 죽은 뒤인 1975년의 대회고전에 이어 우리나라에서는 두번째로 열리는 것인데 규모로는 대회고전에 미치지 못하지만 그런대로 김환기의 온 작품세계를 고루 짚어가며 감상할 수 있었고 그때 미처 보지 못했던 사람들에게는 더없이 좋은 기회가 되지 않았던가 싶다. 아닌 게 아니라 그의 인기는 바야흐로 대중적이 된 듯한데, 개막 첫날부터 날마다 대성황을 이루었다는 것이 그 증거라고 하겠다. 전시된 작품 수는 많지 않았으나 초기부터 만년에 이르기까지의 그림이 고루 나왔다.

그의 그림은 시기로나 양식으로 보아 크게 네 단계로 나누어진다. 1940년대의 구상적인 그림, 1950년대와 1960년대 초의 주로 한국적인 풍물을 모티프로 한 그림, 뉴욕시대의 추상화 ─ 이 추상화는 다시 뉴욕시대 초기의 음악 같은 그림과, 후기의 고층빌딩의 창 또는 별자리를 연상시키는 저 유명한 점찍기 그림으로 나뉜다.

수화 김환기는 철두철미한 화가로서 일생을 바친 사람이다. 그만큼 그림에 뛰어난 재능을 타고났고 그 일에 성실했다. 남들 같으면 명성이나 누리고 앉았을 나이인데도 온갖 것을 다 뿌리치고 세계무대에 뛰어

들어 성공을 거두었고 머나먼 타국에서 외롭고 고달픈 생활을 하며 마지막까지 그림만을 그리다가 갔다.

김환기는 일찍부터 친근감 있는 그림을 그렸는데 그 가운데서도 중기의 그림, 곧 산·달·구름·사슴·학·매화·백자 같은 한국의 풍물을 모티프로 하여 그린 그림들을 많은 사람들이 좋아하는 것 같다. 그러나 그의 그림의 본령은 아무래도 뉴욕시대의 추상화가 아니었던가 싶다. 그때까지의 소

김환기 「봄의 소리 4-I-1966」, 1966년.

재나 대상적인 그림에서 벗어나 점과 선으로 구성하는 순수한 추상화를 그리기 시작했다. 빨강, 파랑, 자주, 또는 그밖의 제한된 색을 적절히 바꾸어가며 율동감 있게 점을 찍고 화면 전체가 비대칭적인 균형을 이루게 하였다. 그것은 마치 정겨운 피아노 소곡을 눈으로 듣는 듯하고 만국기가 펄럭이는 운동회의 활기찬 분위기를 연상시키기도 한다.

그즈음에 그는 그림의 음악적인 표현에 온 정신을 쏟은 듯하다. 후기로 가면 화면을 단색조로 바꾸고, 크고 작은 검은 점을 나란히, 그러나 불규칙하게 찍어가며 가득히 채웠는데 거기에는 인간 가족이나 별자리를 상징한 듯한 엄숙한 정신미가 표현되고 있다. 그것은 감미로운 음악이 아니라 고뇌를 통해 얻어진 기쁨이나 장엄한 음악이라고 해도 좋으리라. 김환기는, "미술은 미학도 철학도 아니다. 그저 그림일 뿐이다" "미술은 질서와 균형이다"라고 말했는데 이 신념이 가장 훌륭하게 영

근 것이 후기의 작품들이었다.

순수예술의 관점에서 보면 김환기는 드물게 보는 훌륭한 화가였음에 틀림없다. 하지만 민족미술이라는 점에서는 반드시 그렇지도 않다는 것이 나의 생각이다.

가을을 맞아 나에게 매우 감동을 준 한 사건을 여기에 소개하여 함께 생각해보기로 하겠다. 그것은 앞날이 촉망되는 한 젊은 미술가가 서울을 떠나 시골로 내려가는 일이다. 그는 서울에서 살기가 어려워서, 전원 생활을 동경하여, 아니면 더 큰 명성을 얻기 위하여 시골로 가는 것이 아니라 농민의 생활 속에 들어가기 위해서 서울을 뜨는 것이다. 그 자신은 그러한 행동이 뭐 그리 대단한 것도 아니라고 하며 알려지기를 원치 않기 때문에, 여기서 그의 이름을 밝힐 수 없는 것이 유감스럽다.

그는 농촌에서 태어나 가난한 환경에서 자랐고 서울에 올라와 어느 미술대학에서 공부했다. 대학을 마친 다음에 국전에 출품하여 입선도 하고 특선도 하여 유능한 작가로서 인정을 받기 시작했으며 든든한 직장도 얻고 혼인도 해서 안정되고 단란한 생활을 해왔다. 비록 그것이 조그마한 출세, 소시민적인 행복일지 모르지만 그로서는 온갖 노력 끝에 얻은 것이고 그 길을 그대로 가기만 하면 더 큰 출세도 보장받을 수 있는 위치에 있다. 이러한 그가 모든 것을 포기하고 시골로 간다는 것이다. 말로만 가는 것이 아니라 이미 직장에 사표를 내고 짐을 꾸리기 시작했다는 소식이다.

그가 이러한 결단을 하게 된 이유는 무엇이었을까? 그는 그저 자기가 농촌 출신이고 농민들과 함께 살며 그들의 삶을 그리는 것이 참된 작가의 길이라고 깨달았기 때문이라고 말한다. 참으로 당연한 말이다. 그러나 오늘날 우리의 젊은 미술가들은 아무도 이런 생각을 하지 않으며 그건 시대착오적인 환상이라고 말한다. 그들 가운데에 많은 사람들은 농

촌에서 태어나 소 팔고 논밭 팔아가며 도시에 와서 미술 공부를 한 사람들일 것이다. 그러나 그들은 공부를 끝내고 한 사람의 미술가가 되는 순간 시골을 버린다. 어떻게 해서든지 도시에 남으려고 할 뿐 아니라 되도록 빨리 고향을 잊어버리는 것이 진정한 예술가가 되는 길이라고 여긴다. 그렇게 하는 것이 오히려 부모에게 효도하는 일이고 자기 고장의 이름을 빛낼 수 있는 일이라고 생각한다. 그리하여 그들은 다투어 현대주의자가 되고 서구에서 밀려드는 온갖 현대미술과 전위미술을 하며 더 '참된' 미술을 하기 위해 외국에 가고 국제전에 참가하고 작품전을 열기에 정신이 없는 것이다.

이것이 말하자면 우리 미술계의 흐름이다. 이 흐름에 맞서는 것은 흐름 그 자체에 대한, 곧 우리의 역사적인 현실에 대한 깊은 반성과 자신의 인생 및 예술에 대한 결단 없이는 불가능한 일이다. 농촌을 찾고 역사를 말하고 민중의 현실을 체험하겠다는 것이 오늘날 도시의 약삭빠른 현대주의 미술가들에게는 바보스럽고 시대착오적인 일로 비칠지 모르겠다. 하지만 이 작가가 시골에 가는 것은 바로 그러한 미술가들의 미술이, 허위의식이, 오늘의 우리 민중의 삶을 높이고 가꾸는 데에 아무런 보탬이 되지 않음을 깨달았기 때문이다.

일찍이 우리 미술가 중에 그 누구도 가지 않았고 지금도 가지 않는 이 길에 앞장서는 일이야말로 참된 뜻의 전위가 아니겠는가? 그는 자기가 농민과 똑같은 생활을 하지 않고서는 자신의 행동이나 창작이 또다른 허위의식에 빠질 것이라고 경계한다. 그가 앞으로 어떻게 살고 얼마나 좋은 작품을 만들어 보일지를 성급히 기대하기 전에 이 작가의 결단에 박수를 보내고 건투를 빌어주자.

『뿌리깊은 나무』 1977년 10월호

먹을 것 없는 잔치
ㅡ 올 가을의 국전

해마다 10월이 되면 국전이 어김없이 열린다. 국전은 문화의 달에 문화의 열매를 거두자는 뜻에서 여는 화단의 큰 잔치이다. 미리 공모 공고가 나붙고 출품이 시작되고, 얼마 뒤에는 입선·입상작이 일간 신문에 발표되며 대상 수상자의 이름이 수상 소감과 함께 대문짝만하게 실린다. 심사위원장의 "예년보다는 향상"이니 "평년작"이니 하는 밑도 끝도 없는 심사평이 있고 적당히 잡음도 따른다. 마침내 높으신 양반들이 한줄로 서서 흰 장갑을 낀 손으로 개막 테이프를 끊고 회장 안을 한바퀴 돌고 나면 한달간의 전시가 시작된다.

국전은 이름이 '국전'이요, 국가의 예산으로 벌이는 잔치인 만큼, 정부가 주인으로서 미술가들에게 맛있는 음식을 장만케 한 다음에 국민들을 두루 초대하여 즐거운 한때를 갖도록 해주는 것이다. 그런데 이 잔치가 해마다 국민들에게 얼마만한 즐거움을 나누어 가지게 했는지 의문스러우며, 흔히 듣는 바처럼 '다수' 국민들에게 만족할 만한 즐거움을 주고 있는지도 의심스럽다. 그런데도 불구하고 문화공보부나 미술가 쪽에서는 그 의문이 어디에서 출발하며 어떻게 해야 없어질 것인가

에 대한 검토나 반성은 하고 있지 않은 것 같다. 문화공보부에서는 국전이 국민들을 위한 잔치, 곧 국민 모두가 예술작품의 감상에 참여할 수 있는 기회이며 민족의 정서를 함양하고 순화하는 교육의 기회일 수도 있는 점을 잊어버리고 있는 듯하다. 그건 미술가들 쪽에서도 마찬가지이다. 그들은 자기네들이 국전의 주인이요, 따라서 주인이 베푸는 잔치인 만큼 오고 싶으면 오고 말고 싶으면 말 것이며, 차린 음식이 입에 맞으면 먹고 맞지 않으면 그만두라는 식의 운영을 되풀이해오고 있는 듯한 느낌을 준다.

그 원인의 하나는 국전을 맡아 일하는 사람들의 판에 박은 듯한 관료주의 사고방식에 있다. 그들은 이미 만들어져 있는 제도나 형식을 그대로 지키는 것이 임무를 다하는 것이라고 생각한다. 지금까지 여러차례 제도의 개편이 있었지만 많은 국민들을 위한 국전으로 바뀐 적도 없고 관료주의적인 제도나 운영방식이 깨뜨려진 적도 없다. 언제나 입선-특선-추천-초대라는 계단에 따라 미술가들만이 아는 평가기준에 의해 출품작의 등수가 매겨지고 또 전시된다.

앞에서 국전은 국민을 위한 잔치이고 예술작품을 음식에 비유한 바 있는데, 그것은 다른 경우는 몰라도 국전의 경우에만은 많은 국민들의 건강한 미의식에 호응하고 그것을 더욱 높이는 방향으로 운영되어야 마땅하다고 생각했기 때문이다. 다수 국민들의 미의식에 호응하는 음식이어야 한다고 해서 당국이 미술가들에게 통제를 가해야 한다는 뜻은 결코 아니다. 다만 한가지 방안으로서 이를테면 일정한 기간을 정해 놓고 그 기간에 관람한 사람들이 투표하여 선외가작(選外佳作)을 뽑게 한다든지, 국전에서 자란 저명작가의 작품을 한 방에 특별전시한다든지 하는 식으로 해줬으면 어떤가 싶은 것이다.

그러나 오늘의 국전은 그런 면에는 아랑곳하지 않는다. 국전이라는

제도 자체가 관료주의의 산물이기도 하지만 당국의 관료주의와 미술가들의 권위주의 때문에 더욱 굳어만 가는 느낌이다. 그것을 맡아서 하는 사람들의 거의가 일제 밑에서 배운 지식과 경험과 사고방식을 가진 사람들이므로 별 수 없지 않느냐고 말할지도 모른다. 하지만 해방 후에 자란 새 세대가 크게 진출하고 있는데도 마찬가지이다. 그 때문에 민주주의 교육을 받은 사람도 별 수 없다는 소리를 들을 만도 하고 따라서 괜스레 시끄럽게 구는 민주주의보다는 위계질서가 분명하고 오히려 능률 본위의 관료주의가 낫다는 주장도 나오게 되는 것 같다. 위에서 하라는 대로 하는 것이 속도 편하고 예술 하기도 편하다는 얘기도 한다. 그래서 오늘의 국전은 관료주의 예술행정의 표본이라고 할 수 있게 되었으며 한편으로는 미술가들의 권위주의와 극성스런 상업주의마저 곁들여져서 도대체 바뀔 줄 모르는 그러나 늘 말썽이 끊이지 않는 행사가 되었다. 이러한 국전을 정부는 왜 그대로 유지하고 있는지 잘 모르겠다.

아무튼 이번에 열린 제26회 국전은 지난 4월에 다시 개편된 이후 두 번째 열리는 것이다. 곧 제1부와 제2부가 다시 합쳐져 가을 국전으로 열린 것이다. 두 부문을 분리하여 전시해야 할 필연적인 이유가 있었던 것이 아니었던 만큼 합친 것은 당연하고 이것은 또한 미술가들 자신에게나 관람하는 사람에게도 도움이 된다. 여기서 이번 국전에 나타난 이러저러한 면을 전체에 걸쳐 간단히 살펴보기로 한다.

먼저 동양화의 경우에 소재의 선택이 조금씩 다양화해가고 있음을 발견할 수가 있다. 구상 부문에서 산수(山水)나 화조(花鳥) 같은 전통적인 것 말고 일하는 서민들의 생활모습을 그린 작품이 두드러지게 많아졌다. 이를테면 고기잡이배가 돌아온 선창(船艙)이라든지, 공구를 제작하고 있는 장면이라든지, 기관차 같은 것이 그려지고 있는데 이런 것은 특히 젊은 작가들의 소재에 대한 관심의 변화를 말해주는 것이 아닌가

싶다. 그밖에도 옛날 집이나 농가 같은 이른바 한국적인 아름다움을 그린 작품도 더러 있었다. 새마을 산업으로 이제는 이엉을 덮은 농가가 거의 없어지고 있는 점을 생각하면 이런 소재는 새삼스레 정겨운 것일지도 모른다. 소재가 다양해졌다고는 하지만 그런 것이 그전에 없었던 것은 아니다. 다만 그것을 찾는 눈이 새로워지고 있다. 그런데 표현하는 방법이 그 새로움을 뒷받침하지 못하는 아쉬움이 있다.

한편으로 비구상에서는 기법이 신선한 데에 반하여 주제는 상투적인 것이 많다. 예컨대 옛, 회고, 여운, 흔적, 잔상 따위가 그것으로 이러한 주제는 오래전부터 동양화 비구상 부분의 한 유행처럼 되어왔다. 이런 이름의 작품이 입상하는 경우가 많았으므로 그것을 노렸기 때문인지도 모르겠다. 아무튼 그런 가운데 주제와 기법이 잘 어울리거나 재료의 특성을 살린 참신한 작품도 없지 않았다.

서양화의 경우에는 흔히 말하는 반추상의 작품, 곧 구상과 비구상이 분리되어 전시될 때에는 설 땅이 없어 푸대접을 받았다고 말해지는 구상 계통의 작품이 두드러지게 진출한 점을 들 수 있겠다. 그것은 이제 버젓이 자리를 잡았을 뿐 아니라 작품으로서도 비교적 참신한 면을 보여주고 있다. 이런 계통의 그림은 진부한 사실주의나 난해한 추상화에 입맛을 잃고 있는 대부분의 사람들이 쉽게 이해하고 공감할 수 있는 그림이 될 수 있을 것이다. 그런데 여기서도 한가지 유감스러운 점은 이 계통의 이름난 화가, 이를테면 이중섭이라든지 박수근이라든지 하는 사람의 그림을 알게 모르게 흉내 내려고 하는 경향이 엿보이고 있다. 누구든지 자기의 조형언어로 자기의 시각을 실현하는 길만이 독창적일 수 있다는 진리를 되새겨봄 직하다. 그밖에도 비록 입선에 그치고 있지만 입상 작품에 못지않은 우수한 작품도 더러 눈에 띄었다. 그것이 우수하다는 것은 주관적인 판단에서가 아니라 입상 작품에 견주어서 하는

이야기이다.

　끝으로 조각의 경우인데, 여기서도 형태의 다양화가 크게 두드러진다. 특히 구상조각에서 역동적인 자세를 표현한 작품이 많아진 것이다. 역동적인 자세를 표현하는 것이 반드시 좋다고는 말할 수 없지만 아무튼 고민하는 인간의 모습, 내면적인 깊이보다는 운동감을 다루는 것이 요즘의 흐름인 듯하다. 한편 추상조각의 경우에 시간과 공간과 물질과 미래의 세계만이 있고 지금 살고 있는 인간의 모습은 찾아볼 수 없는데, 하기야 이러한 경향은 어제오늘의 이야기가 아닐지 모르겠다. 그리고 조각 부문의 경우에 구상과 비구상의 중간지대에 속하는 작품이 그다지 많지 않은 것도 특징이라면 특징이다.

　지금까지 개인 작품에 관한 평가는 빼고 이번 국전에 나타난 특징적인 면을 간단히 살펴보았다. 어제오늘의 이야기는 아니겠으나 전체로 보아, 참신한 시각과 표현을 아울러 이룩한 독창적인 작품은 보기 드물다. 대부분의 경우에 초대작가들의 작품이나 외국작가의 작품과 어느 한구석에선가 이어져 있음을, 눈여겨본 사람이라면 누구나 발견할 수 있을 것이다. 그리고 추천작가나 초대작가의 작품에도 문제는 있다. 그 중에는 작품을 내놓을 때마다 깊이를 더해가는 작가가 있는가 하면, 추천작가나 초대작가의 특권을 누리며 안이한 작품을 내놓거나 제자리걸음만 하는 작가도 있다. 그렇다고 아무렇게나 작품을 만든다는 말은 아니다. 무척 고심하고 힘을 기울이면서도 작품이 좋지 않다는 점에 문제가 있다. 김환기 씨는 "늘 새로운 눈으로, 처음 뜨는 눈으로" 작품을 해야 한다고 말한 적이 있는데 이 말이야말로 깊이 되새겨야 할 경구가 아닌가 한다.

다시 확인된 국전의 결함
— 국전 역대 수상 작품전

계절의 변화는 어김없는 것이어서 다시 겨울이 왔고, 차가운 겨울 속에 또 한해가 저물고 새해가 밝았다. 새해라고는 하지만 지난 연말에 안 오른다던 연탄값이 30퍼센트나 껑충 뛰어올랐고 그뒤를 이어 다른 물가들도 뛰어서 가난한 서민들의 가계는 더욱 압박을 받아야 하는 형편이고 보면, 매스컴에서 떠들어대는 신년 설계니, 수출 100억달러 달성이니, 말띠 이야기니 하는 것이 조금도 실감이 나지 않고 도무지 남의 집 설날 같기만 하다. 그래서 우리네 서민에게는 겨울은 여전히 춥고 새해는 차라리 원망스럽기조차 한지도 모르겠다.

지난해 12월에 들어서면서 작품전이 눈에 띄게 줄기 시작하더니 새해에 들어서서는 두서너개의 대수롭지 않은 전람회가 열리고 있을 뿐이지 화랑가는 완전히 겨울잠에 들어갔다. 화랑가가 겨울잠에 들어갔으니 이렇다 할 작품전이나 전람회가 있을 턱이 없고 그밖에 공동의 화제가 될 만한 것도 없으므로 이달도 자연히 지난달에 있었던 것 중에서 골라 이야기할 수밖에 없게 되었다. 그런데 다행스럽게도 지난달 말로 끝날 예정이었던 '국전 역대 수상 작품전'이 전시 기간을 한달 더 연장

하였으므로 이것부터 이야기를 하는 게 좋을 것 같다.

이 수상 작품전은 현대미술관이 계획하여 마련한 행사로서, 지금까지 국전에서 상을 받은 모든 부문의 작품을 한자리에 모아 전시했다. 국전은 1949년에 첫 전람회를 가진 뒤에 작년까지 26회에 걸쳐 열렸고 거기서 상을 받은 작품은 모두 319점인데 이번에 전시된 것은 그중에 소재가 확인된 193점이다. 그러고 보면 이 전시회에는 상을 받은 작품의 3분의 1 이상이 빠진 셈이며, 그 점에서 이유야 어떻든지 부실하다는 인상을 준다. 이 전람회가 가지는 뜻에 대해 한 신문은 다음과 같이 보도한 바가 있다. "첫째로 국전 수상 작품을 통해 해방 후의 우리나라 현대미술의 흐름을 한눈에 살펴볼 수 있고, 둘째로 현대적인 문화재를 더이상 잃어버리기 전에 한자리에 모았으며, 셋째로 국전을 재평가할 수 있는 기회를 마련했다는 것이다."

국전이 26번이나 치러졌고 보면 이제는 이러한 전람회가 한번쯤 있음 직하고, 국전의 잘잘못을 되돌아본다는 뜻에서도 바람직한 일이겠으나, 하필이면 왜 지난해에, 그것도 추운 겨울철에 마련했는가 하는 점이 우선 의아스럽다. 지난해는 해방이 된 지 32년, 국전이 생긴 지 29년이 되는 해이다. 따라서 "금년이 무엇의 몇십주년" 하고 햇수가 10년, 20년으로 떨어질 때에 행사하기를 좋아하는 사람들의 쪽에서 보더라도 그다지 뜻이 없는 일 같고 또 주최 쪽에서도 그런 것을 내세우지 않았던 점으로 미루어보아 이 전람회가 한두 사람의 즉흥적인 발상에 의해 마련된 것이 아닌가 하는 생각도 든다. 그러나 어떻게 마련된 것이었거나 정말로 그 전시회의 목적이 신문에 보도된 대로라고 한다면 주최한 쪽에서는 좀더 충실하고 성의를 다한 전람회로 꾸며야 했을 것이다.

앞서 말한 바와 같이 상을 받은 작품의 3분의 1 이상이 빠지고 없는데다가(6·25동란으로 없어진 것은 어쩔 수 없다고 치더라도 그밖의 많은

작품은 그것이 이른바 현대적인 문화재에 값하는 것이라면 당연히 그 행방을 파악하고 있어야 할 것이다) 작품의 진열마저도 원칙이 없이 무질서했다. 어느 쪽부터 보아야 하며 어느 방에 어떤 부문의 작품이 진열되어 있는지를 전람회를 다 보고 나서야 알 수 있게 되어 있었다. 관람자들이 국전의 흐름을 그야말로 "한눈에 살펴볼 수 있게" 하기 위해서는 간단한 전시장 안내판이라도 하나 세워놓았어야 옳지 않겠는가. 그런가 하면 입구에서는 프로그램 대신에 상을 받은 작품을 수록한 몇만 원짜리 화집을 팔고 있었는데, 그것을 사고 안 사고는 사람마다의 자유이겠지만 어쩐지 주최 쪽의 장삿속 같은 것이 들여다보이고, 더 나아가 도대체 이 전람회가 누구를 위한 것인지 의심스럽기까지 했다.

화집을 만들어 판 사람이 출판업자였는지 모르겠고, 또 화집을 만들어 파는 것 자체는 탓할 바가 못되지만, 그와는 별도로 현대미술관 쪽에서는 간단한 프로그램 정도는 준비해야 했을 것이다. 그런 것이 바로 정부기관이 국민에게 해야 할 일 중의 하나가 아닌가 한다. 아무튼 여기서도 현대미술관 쪽의 불친절하기 짝이 없는 무사안일주의가 또 한번 드러난 셈이다.

그건 그렇다 치고, 이 전람회가 해방 후 우리나라 현대미술의 흐름을 "한눈에 살필 수 있는" 것이라고 말해지고 있는데 이러한 평가는 지극히 피상적인 것에 지나지 않는다. 국전이 해방 후 우리나라 미술활동의 중요한 무대 구실을 한 것은 사실이나 그 전부는 아니었으며, 국전의 수상 작품(아울러 수상 작가)이 정말 "현대적인 문화재"에 값할 만한 것이고 또 그런 것을 만들었던가 하는 점에는 적지 않은 의문이 따른다. 이들 작품들은 어쨌거나 그해 국전에 출품된 작품 가운데에 가장 훌륭한 작품으로서 뽑힌 것이라고 생각할 수 있다. 그러나 그것은 엄밀한 뜻에서 그때그때의 심사를 맡았던 화가들의 취향이나 파벌의식 —— 이 파

벌의식은 국전을 언제나 시끄럽게 만들었으므로 ── 에 의해 상을 받도록 결정된 작품들이었다. 그 때문에 그 가운데는 세월이 흐른 오늘에 와서 볼 때에 보잘것없고 초라한 느낌을 주는 작품도 없지 않은데, 그것은 그만큼 그 작품들이 보편성과 예술성이 결여되어 있다는 반증이 된다.

반대로 그 가운데는 오늘날 누가 보아도 여전히 감동을 주는 작품도 있다. 이를테면 서양화에서 유경채의 「폐림지 근방」(너무 손질을 해서 유감스러우나), 이준의 「만추」(사진으로 대신함) 같은 작품들과 동양화에서 안상철의 「정」 「청일」, 이종상의 「작업」, 박래현, 이영찬의 작품들과, 조각에서 최종태, 최의순 그밖에도 여럿의 작품들은 아직도 보는 이에게 깊은 감동을 불러일으킨다.

한가지 흥미로운 것은 상을 받은 작가들 가운데는 상을 받았을 무렵과 견주어 지나치게 작품 경향이 변모했거나 아니면 이렇다 할 발전이 없는 작가들도 있다. 그것은 상을 받는다는 것이 하나의 특전이요, 이 특전이 기득권처럼 통용되었으므로 상을 받고 난 다음에는 제멋대로 작품을 하거나 아니면 제자리걸음하는 데에 만족해버렸기 때문이 아닌지 모르겠다. 국전 수상 제도가 지닌 결함 같은 것이 이런 데에서도 잘 드러나고 있는 것이다. 한편 수상작을 기준으로 할 때에 우리는 자칫 입상 밖의 작품들은 형편없었을 것이라고 생각할지 모르나 그것은 결코 그렇지 않다. 국전 자체를 아예 거부한 작가들도 있었을 뿐 아니라 비록 출품을 하여 입상을 하지 못했다손 치더라도 적어도 훌륭한 작품을 만들 가능성을 가진 사람들이 있었고, 그들 중에는 오늘날 주목받는 작가로 성장한 사람도 있기 때문이다.

어쨌거나 이 작품전은 역대 국전의 경향과 흐름을 이해하는 데는 도움을 주었다. 곧 초기에는 이른바 아카데믹한 사실주의가 주류를 이루었고, 이를 주도했던 미술가들의 보수성과 폐쇄성 때문에 자유롭고 참

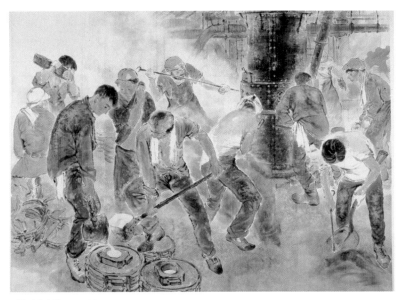

이종상 「작업」, 1962년.

신한 미술의 창조가 제약을 받았던 데에 비해, 1960년을 앞뒤로 해서는 새 세대가 등장하여 그들이 들고나온 국제적인 양식, 곧 서구의 전후 미술이 점차 인정을 받으며 주류를 이루어가는 과정을 살펴볼 수 있었다. 이것은 물론 커다란 변화임에 틀림없으나, 그 변화는 같은 기간에 있었던 우리의 사회적인 변화와 추이를 정신 면에서 반영한 것에 지나지 않는다. 곧 초기에는 일제식민지의 잔재가, 후기에는 외세 지향적인 성격이 강하게 나타나 있다.

그렇게 볼 때에 국전은 해방된 민족이 새 나라를 건설하고 새 문화를 창조하는 방향을 벗어나서 진행되어왔다는 이야기가 된다. 새 나라는 식민지의 잔재를 씻어버림은 물론이고 민족적인, 민중적인 토대 위에서 세워져야 하며 예술은 이에 맞는 미적인 이상과 의지를 담고 있어야 함에도 불구하고, 그 시절의 작품들에서는 도무지 그것을 찾아보기 어

려웠으니 말이다. 이런 몇가지 이유로 국전(따라서 '국전 역대 수상 작품전')은 명백히 한계를 지니고 있으며 우리의 현대미술사도 그런 방향에서 정리되어야 마땅하리라고 본다.

그런 짐에서 비록 얘기하기에 때늦은 느낌은 있으나 지난해 12월에 있었던 세 사람의 젊은 화가들의 개인전은 우리의 주목을 끌었다. 그것은 12월 6일부터 13일까지 선화랑에서 있었던 '오경환전'과 12월 7일부터 11일까지 출판회관화랑에서 있었던 '이상국전'과 12월 12일에서 17일까지 견지화랑에서 있었던 '김정헌전'이다. 이 가운데에 김정헌은 이미 그룹전을 통해 화단에 등단했지만, 오경환과 이상국은 대학을 졸업한 지 다섯해가 지나도록 한번도 작품 발표를 않은 채로 창작에만 몰두하다가 이번에 처음으로 그들의 작품을 선보이게 되었다. 그런 점에서 이 두 사람은 흔히 말하는 순수한 '새 사람'에 해당한다.

'새 사람'이 한해에도 몇십명씩 등장하고 있고 또 그들의 대부분이 별로 새로운 면을 보여주지 않는 마당에 굳이 이 세 사람을 이야기하려는 것은, 이들은 명백히 다른 '새 사람'과 구별되는 점을 가지고 있기 때문이다. 다시 말해서 이 세 사람은 오늘날 유행하는 서구식 현대미술이나 전위미술에 반기를 들고 나섰다. 서로 개인적인 차이는 있지만, 이들의 그림에 대한 생각과 시각과 방법에는 하나같이 서구식 현대미술에 대한 강렬한 거절의 정신이 들어 있다. 그것은 거꾸로 말해서 한국적인 것의 표현에 대한 열망이기도 하다. 그리하여 전통을 탐구하고 그 속의 긍정적인 면을 자기 것으로 하여 현대적으로 발전시키려고 애쓰고 있는 것이 뚜렷이 엿보였다.

이를테면 김정헌은 백제와 당의 산수문전이나 민화 같은 데서 모티프를 찾아 선과 형태를 여러가지로 변형시켜가며 담담한 색채 속에 스며 있는 마음을 찾고 있다. 거기에서 우리는 서구적이 아닌 감각, 오늘

우리에게는 차라리 낯선 질박함과 촌스럽기까지 한 느낌을 보게 된다. 그런가 하면 이상국은 그가 익힐 수밖에 없었던 서구회화의 감각으로부터 마치 낡은 옷을 벗어버리듯 벗어나는 과정을 한눈에 살필 수 있었다. 자기가 걸어온 과정을 이처럼 솔직하게 보여준 사람도 드물 것이다. 그런 점에서 그의 첫 작품전은 뜻이 있고 그의 앞으로의 활동에도 기대를 갖게 했다.

오경환은 앞의 두 사람에 비해 한국적인 것에 대한 탐구의 시각과 방법이 훨씬 더 철저하다. 회화, 판화, 테라코타 같은 갖가지 표현매체를 통해 그가 탐구해온 결과를 남김없이 보여주었는데, 그의 눈과 손이 차라리 앙칼지다는 느낌을 줄 정도였다. 따라서 그가 그려낸 세계는 막연히 '한국적인' 것이 아니라 무서울 만큼 구체적이요, 현실적이다. 민화에서 모티프를 딴 「호랑이」로부터 지금 우리 주변에서 볼 수 있는 「산동네」나 「공장지대」에 이르기까지 그의 모든 작품은 충격으로 꽉 차 있다. 이제 막 얼굴을 내민 풋내기임에도 불구하고 그의 그림이 적지 않게 팔렸다는 사실은 참으로 한국적인 그림이 무엇인가에 대해 귀띔하는 바가 있다. 이 작가의 앞날을 기대해본다.

『뿌리깊은 나무』 1978년 2월호

봄을 기다리며
― 두 신문사의 미술전

이번 겨울은 큰 추위 없이 넘어가는가 싶더니 2월에 들어서는 잇달아 한파가 밀어닥쳐 우리의 몸과 마음을 얼어붙게 하였다. 그러나 이제 벌써 3월이 닥쳐왔으니 봄도 머지않았는가 싶다. 그래서 서울 시내의 화랑들은 천천히 겨울잠을 깨고 저마다 봄맞이 채비를 하고 있고 그중에는 벌써 문을 연 곳도 몇군데 있는 듯하다. 하기야 그동안에도 작품전이 전혀 없지는 않았고 지금도 열리고 있지만 어느 것도 논평할 만한 것이 못되고 또 굳이 그렇게 해야 할 까닭도 없다.

겨울이면 언제나 생각하게 되는 일이지만, 전람회를 열고 작품 발표를 하는 것이 일종의 사치스러운 행위가 아닐까 하는 생각이 들 때가 있다. 먹고살기 위해서는 추운 겨울에도 나가서 일을 해야 하고 겨울이라고 해서 쉴 수 없는 것이 사람의 생활인데, 전람회나 작품전은 춥거나 덥거나 하면 정지되고, 열린다고 해도 보러 가는 사람이 없으니 말이다. 그렇다고 해서 작가들의 창작활동마저 중단되는 것은 물론 아니다. 오히려 이 기간 동안에 창작에 몰두할 수 있고 제철이 되면 마치 매미나 베짱이처럼 나타나 한껏 노래를 부르게 되는데 그것이 보통 사람의 부

러움을 사게 되는 까닭인지 모르겠다. 그런데 이러한 점을 강조하여 아예 예술이라는 것을 일종의 사치스러운 놀음으로 생각하는 사람도 없지 않다. 곧 예술은 화장품과 같은 것이어서 있으면 좋고 없어도 그만이라는 것이다. 이러한 주장은 새삼스러운 이야기가 아니며 또 예술을 실제적인 가치와 견주어 거기에 무게를 두고 내리는 판단이라고 하겠는데, 예술은 역시 정신적인 가치에 속하고 그 나름의 고유한 세계가 있는 법이니까 그렇게 말할 수는 없는 것이다. 그러나 정신적인 가치라고 하더라도 그것이 화장품과 같은 것일 수도 있고 무기와 같은 것일 수도 있으며, 또 화장품이라고 하더라도 많은 사람에게 건강한 아름다움을 주는 것인지 그 반대인지에 따라 그 판단이 다르기 마련이다. 문제는 오늘날의 우리 예술(여기서는 우리 미술)이 소수를 위한 고급 화장품과 같은 것이 되어간다고 생각하는 사람들이 우리 주변에서 점차로 늘어나고 있다는 데에 있다. 여기서 고급 화장품이라고 한 말은 여러가지 뜻을 가지는데 이를테면 작품의 내용이나 형식이나 분배방식은 말할 것도 없고 작가의 사상 및 사회 관례를 모두 포함해서 하는 이야기이다. 따라서 그러한 경향은 종래의 미술양식뿐만 아니라 반조형과 반개성을 내세우는 오늘의 현대미술도 예외가 아닐지 모르겠다. 현대미술 그 자신은 화장품이기를 단연코 거부함에도 불구하고 소수의 선택된 사람들끼리 나누어 가지는 미술이라는 점에서 여전히 일종의 화장품 자격을 면치 못하고 있다.

여기서 우리는 흔히 말하고 있는 '예술의 민주화'라는 문제를 생각하게 된다. 예술의 민주화는 현대가 바로 민주주의의 시대이니 예술도 단연히 민주화되어야 한다는 이야기이지만, 그 참뜻은 소수에 의한 예술 독점을 지양하고 시민이면 누구나 다 예술을 즐길 수 있게 되어야 한다는 데에 있다. 이에 대해 예술이란 본래 개인만이 갖는 독특한 그 무엇

이니까 그것을 대중이 나눠 가지게 할 수는 없으며 그렇게 한다는 것은 곧 예술의 질을 떨어뜨리게 할 뿐이라고 생각할지 모르나 예술의 민주화란 예술의 질은 그것대로 유지시키면서 모든 사람이 즐길 수 있게 한다는 것이다. 이것은 얼핏 모순된 말처럼 생각될지 모르나, 그 두개가 양립할 수 없다고 생각하는 데에 예술의 민주화를 가로막는 원인의 하나가 있지 않는가 싶다. 그러므로 예술의 민주화는 두가지 측면, 곧 예술 외적인 것과 예술 내적인 것에서 다 같이 이루어질 때에 비로소 이루어질 수 있다.

이제 요즘 화단의 관심과 화제의 초점이 되고 있는 것으로 말머리를 돌려보기로 하겠다. 그것은 두 신문사가 저마다 미술전을 창설하고 그 첫 전람회를 올봄에 열게 되었다는 소식이다. 그 하나는 『동아일보』가 마련한 '동아미술제'로서 3월 30일부터 4월 12일까지에 걸쳐서 열릴 예정이고, 다른 하나는 『중앙일보』가 주최하는 '중앙미술대전'으로서 6월 3일부터 22일까지에 걸쳐서 열릴 예정이다. 주최 쪽의 발표에 따르면 이 두 전람회를 저마다 특색 있는 미술전으로 만들기 위해 제도를 새롭게 하고 많은 상금을 걸어 권위 있는 미술전으로 키워감으로써 우리나라 미술 발전에 기여하겠다고 다짐하고 있다. 그래서 벌써부터 젊은 작가들은 이를 목표로 추운 겨울날도 아랑곳하지 않고 제작에 몰두하고 있는 것 같다. 이밖에도 그동안 계속해오고 있는 『한국일보』의 '한국미술대상전'이 올해에는 일반 공모전으로 열리게 될 차례이고 보면 올해부터는 바야흐로 민전(民展)시대에 접어들지 않겠느냐는 예상도 하게 된다.

지금까지 우리나라의 화가들이 작품을 출품하여 인정받고 화단에 등단할 수 있는 대규모의 공모전은 국전밖에 없었다. 국전이 유일한 것이면서 관전이라는 점 때문에 많은 작가들이 그리로 몰리게 되었고, 그것

이 작가로서 인정을 받고 출세를 하는 발판 구실을 하게 되면서 늘 말썽을 빚어내었다. 그동안 여러차례 개혁을 해보았고 폐지론까지 나왔지만 말썽은 그치지 않고 오늘까지 그대로 이어져오고 있다. 그리하여 국전을 바로잡는 길은 그것에 맞먹을 만한 민전이 출현하는 데에 있다고 말해져왔던 것인데, 그 점에서 두 신문사의 미술전 창설은 일단 고무적인 것으로 보아도 좋을 듯하다.

그런데 문제는 미술전을 만들어 연다는 일보다도 그 미술전을 어떤 성격의 것으로 만들어 어떻게 운영할 것인지에 있다. 곧 그 목표, 제도, 운영, 평가, 전시방법 같은 것이 중요하다. 이 경우에 우리는 국전을 떠올리게 되는데, 국전을 의식할 필요도 없고 본받아서도 안되겠지만 어느 경우이거나 일차적으로는 국전이 가지고 있는 부정적인 면을 철저히 배제하는 방향에서 이루어지지 않으면 안된다는 점을 강조하고 싶다. 하나의 보기로서 심사위원을 구성할 때에 국전 심사위원과의 중복을 피한다거나 심사방법에서 어떤 제도적인 장치를 마련한다거나 하는 것도 하나의 방안으로 생각해볼 수 있을지 모르겠다. 그런 것은 아무래도 좋고 심사하는 사람의 인격과 양심에 맡길 일이라고 말할지 모르나 작가들에게는 그 사람이 그 사람이고 그 전람회가 그 전람회라는 인상을 줄 염려가 있기 때문이다. 그리고 또 하나의 문제는 작품의 양식이나 질을 평가할 때에 심사하는 사람 자신의 취향이나 기호에서 떠나 얼마만큼 공정할 수 있느냐 하는 점이다. 이것도 심사하는 사람의 양식과 안목에 맡길 수밖에 없지 않느냐고 말하면 그만이겠지만, 우리가 해마다 국전에 기대를 걸면서도 이렇다 할 독창적인 작가나 참신한 작품을 대하지 못하는 이유 중의 하나도 바로 그런 데서 찾아볼 수 있었던 점을 잊지 말아야겠다.

다음으로 우리가 두 신문사의 미술전에 바라고 싶은 것은 그야말로

성격이 뚜렷한 특색 있는 미술전이 되어주었으면 하는 것이다. 막연히 독창적인 작품을 기대한다거나 막연히 현대적이고 참신한 것을 바란다거나 하는 식으로 할 것이 아니라, 구체적인 것(작품의 구상화를 말하는 것이 아니나)을 제시해주어야 할 것이다. 어느 신문사는 그 점을 뚜렷이 밝히고 있어 많은 작가들의 호감을 사고 있는 듯하다. 그리고 이를 테면 민족적이라고 말할 때도 막연히 한국적인 것이라고 할 것이 아니라 오늘의 우리 시대의 삶에 그리고 나아가 역사발전에 기여하는 것으로 제시되어야 할 것이라고 생각된다. 그렇게 함으로써 젊은 작가들은 창작의 구체성을 추구하게 되고 현대 서구미술의 온갖 유혹으로부터 벗어나 자기의 시각을 실현할 수 있는 기틀을 마련하게 될 것이다.

이 두 미술전의 창설을 계기로 작품활동의 무대가 한결 넓어지게 될 것이며 또 그것은 우리 화단에 새로운 변화를 가져다줄 것으로 믿어진다. 그러나 모든 일이 그렇듯이, 수가 많은 것이 바람직하지만 그것이 제구실을 다하지 못하면 차라리 없는 것보다 못할 때가 있다. 그러므로 미술전을 만들어 운영하는 쪽이나 이에 참여하는 사람들이 모두 새로운 각오로 밀고 나가야 할 것이다.

<div style="text-align: right;">『뿌리깊은 나무』 1978년 3월호</div>

'동양적'이라는 말
── 3월의 네 전람회

3월 중순 무렵까지 있었던 작품전 가운데에 이야깃거리가 될 만하거나 우리의 관심을 끌었던 것으로는 3월 2일부터 8일까지 미술회관에서 열렸던 '사실과 현실 ──78 회화전'과, 3월 3일부터 12일까지 한국화랑에서 있었던 '이항성전', 3월 10일부터 15일까지 현대화랑에서 있었던 '김순자전', 그리고 3월 15일부터 20일까지 사이에 동산방화랑에서 열렸던 '송수남 동양화전'이 아닌가 한다. 이 가운데에 송수남이나 이항성을 꼽는 데에 별다른 이의가 없겠으나 앞의 두 경우에 대해서는 의문을 품을 사람이 있을지 모르겠다. 그럼에도 불구하고 군이 이 두 작품전을 든 것은 작품이 우수해서라기보다는 다른 면에서 충분히 이야기할 만한 것이 있다고 생각되기 때문이다.

먼저 '사실과 현실 ──78 회화전'은 금년에 미술대학을 갓 졸업한, 말하자면 풋내기 화가 여덟 사람이 한데 모여 단체를 만들고 화가로서의 첫걸음을 내디딘 창립전이다. 이들은 같은 학교의 같은 과에서 미술 공부를 했고 그림에 대한 생각이나 경향도 같이하고 있는 단체라는 점에서 우선은 매우 이상적인 모임이라는 인상을 준다.

그리고 이들이 내세운 주장이나 그림이 요즘에 서양에서 새로 나타난 경향의 것인 점에서도 관심을 끌게 한다. 말하자면 이들은 학교에서 배운 아카데믹한 그림 또는 흔히 보는 평범한 그림을 들고나온 것이 아니라 뭔가 참신하고 새로운 것을 보여주려 했는데, 그런 점에서 젊은이다운 패기와 진취적인 면을 엿볼 수 있게 했다.

이들은 그들의 작품전을 '사실과 현실'이라 이름 붙이고, 저마다 '사실' 또는 '현실'이라고 본 물체나 현상을 주제로 삼아 그것을 극단적인 사실주의의 방법으로 그렸다. 이를테면 얼룩진 판자를 그대로 그렸거나, 벽에 붙은 영화 광고 포스터를 찢긴 부분까지 그대로 생생하게 그렸거나, 창호지를 바른 문을 그 옆의 벽지와 함께 그렸거나, 철길의 침목과 자갈을 또는 의자의 비닐 등받이에 생긴 잔주름을 마치 사진처럼 정확하게 그렸거나 해서 이들 그림을 보는 사람이면 누구나 그 치밀한 사실주의 수법에 놀라지 않을 수가 없게 된다. 물론 이 그림들은 지난날의 사실주의와는 다르며 또 그들도 다르다고 주장한다. 대상을 충실하게 되살리는 점에서는 공통점이 있지만 그러나 지난날의 사실주의는 주제에 대한 작가의 주관적인 의도가 언제나 끼어들고 있는 데에 견주어 오늘날의 극단적인 사실주의는 그러한 의도의 개입을 철저히 배제하고 그림 그 자체가 바로 현실이고 실재라고 내세운다.

그런데 이 극단적인 사실주의는 말할 것도 없이 오늘날에 서양에서 한창 일고 있는 새로운 미술양식이다. 그것은 현대주의 이후로 미술에서 사람의 냄새, 사람의 흔적을 깡그리 없애버리려는 반(反)낭만주의 정신에서 나온 것이다. 거기에는 사람의 비인간화, 비개성화, 물질화로 향하는 현대 서구문명의 어두운 그림자가 깔려 있다는 사실을 잊어서는 안될 것이다. 그리고 우리가 이 미술양식을 하나의 방법으로 채용한다고 한다면 그 양식(이론)에 빠져들 것이 아니라 거기에 우리의 생활

내용(현실)을 담아나가는 노력이 뒤따라야 하지 않을까 한다. 이 문제는 바로 현실이 무엇이며 어떤 현실을 그려야 하는가 하는 데로 이어진다. 이를테면 앞에서 말한 이 작가들의 그림을 볼 때에 그것이 모두 사실이요, 현실일 수는 있지만 그것이 우리의 삶에 어떻게 중요한지 하는 의문을 갖게 된다. 우리가 흔히 이야기하는 '현실'이란 말처럼 막연한 말도 없다. 나날을 살아가며 마주치는 하나하나가 모두 현실이며 낱낱의 사람에게는 저마다의 현실이 있고 하나의 현실은 사람에 따라 다르게 생각되기도 한다. 한 화가가 '현실'을 그린다고 할 때에 자기만이 보는 주관적인 것보다 많은 사람이 다 같이 보고 겪는 것이 더 객관적인 현실이며 그것을 그릴 때에 그 그림은 모든 사람의 것이 될 수 있을 것이다.

아무튼 남의 새로운 미술을 받아들일 경우에는 그것을 비판의 눈으로 흡수하는 일이 중요하다. 그렇게 함으로써 그것을 흔히 말하는 대로 이 땅에서 정착시킬 수도 있고 발전시킬 수도 있다. '사실과 현실 — 78'의 화가들이 이 점에 더욱 진취성을 보여 새로운 미술이 들어올 때마다 그것을 좇기에 골몰했던 선배 화가들의 자취를 밟지 말기를 바라고 싶다.

이항성은 그동안 외국에서 작품전을 연 적이 있는데 이번의 전시회는 귀국전을 겸한 것이었다. 그 스스로 판화가로 자처할 만큼 오랜 시일에 걸쳐 판화를 제작해왔으며 이번의 작품전 또한 판화를 많이 내보였다. 여러가지 다양한 추상형태와 그것에 대비되고 혹은 보완하고 혹은 조화되는 색채들을 적절히 곁들인 그 특유의 그림세계를 표현한 것들이었다. 한편 김순자도 오랫동안 유럽에 나가 살며 그곳에서 몇차례 개인전을 가진 적이 있어 이번 작품전은 그에게는 네번째이지만, 국내에서는 첫번째가 되는 듯하다. 그의 그림은 빨강과 초록과 자주를 으뜸으

로 하고 거기에 노란색 또는 몇가지 중간색을 써서 여러가지 추상형태를 자유롭게 그린 것인데 여러가지 이름을 붙였음에도 불구하고 대체로 꽃이 만발한 꽃밭을 연상시키며 그밖에 어떤 것은 용이나 환상적인 귀신 형상을 생각하게 하는 것도 있다. 빨강과 초록 또는 자주와의 대비, 구름이나 파도 같은 붓자국이 그러한 느낌을 주며 붓글씨를 쓰듯이 한달음에 그은 필치 같은 데서 동양화의 수법을 보게 한다. 그의 그림이 어딘지 서양인의 그것과 다른 점이 느껴지는 것은 스스로 말하고 있다시피 "내면적인 정신세계를 동양에 두고" 있기 때문인지 모르겠다.

우리나라의 화가들이 미국이나 유럽에 가서 작품전을 가졌을 때에 그곳 사람들로부터 "동양적이다"라거나 "동양적인 세계"를 잘 표상하고 있다거나 하는 평을 받았다는 소리를 가끔 듣는다. 김순자나 이항성의 경우 또한 그러한 경우의 하나가 아닌가 보아지는데 어떻든 우리나라 화가의 그림이 서양인의 그것과는 다르며 그 다른 것을 그들은 그렇게 말하고 있는 듯하다. 그런데 엄밀한 뜻에서 이 말은 매우 막연하고 무책임한 것이 아닐 수가 없다. 왜냐하면 그들이 말하는 '동양' 속에는 여러 민족과 국가가 저마다 다른 특성과 문화를 가지고 있기 때문이다. 따라서 서양인들이 '동양' 또는 '동양적'이라 말할 때에는 이러한 점을 미처 잘 알지 못하고 하거나 아니면 무시하고 말할 경우가 대부분이며, 만일 그 점을 충분히 알면서 그런 평을 했다면 그 화가의 그림세계가 그만큼 막연하고 추상적이었다는 이야기가 된다. 따라서 어느 경우나 그다지 자랑할 일은 못되며 또 우리 스스로가 막연히 '동양' 또는 '동양적인 것'을 추구하는 것이 얼마나 잘못된 일인지도 알 수가 있다.

송수남의 동양화전은 그가 우리 화단의 주목받는 중견작가이자 다섯해 만에 작품을 발표했다는 점에서 많은 사람들의 관심을 끌었다. 그의 이번 작품은 전날의 강렬한 채색으로 그린 산수화와는 달리 수묵으

송수남 「가나다라」, 1963년.

로 우리나라의 산과 들을 그린 것이었고 수묵산수의 깊은 맛을 그런대로 잘 나타냈다. 그는 수묵산수를 그리게 된 동기를 "외국에 나가보니 아무래도 자기 것을 찾지 않을 수 없었다. 장식성이 짙은 발색 산수로는 서양인과 대결키 힘들겠다는 것을 깨닫게 된 것이다"라고 말하고 있다. 이러한 깨달음 때문에 그는 재료와 기법을 전통적인 것에서 찾고 그러면서 한편 관념적인 산수가 아니라 우리나라의 실경을 주제로 삼아 그린 것 같다. 이러한 시도는 막연히 '동양적인 것'에 머무르지 않고 그것을 뛰어넘어 우리 것을 찾으려는 적극적인 노력으로 보아진다.

이번 그림은 대체로 우리나라의 산과 들, 숲과 강 따위를 그린 것인데 야트막한 야산과 언덕, 그 위에서 있는 앙상한 겨울나무 또는 마른 갈대가 우거진 강의 고요하고 쓸쓸한 겨울 풍경을 담채와 적묵법(積墨法)을 알맞게 구사하여 그림으로써 우리나라 겨울의 쓸쓸한 아름다움을 잘 표현해놓았다. 이 그림들은 그것대로 실경산수의 맛을 지니고 있다.

그러나 거기에서 우리는 중국 남종산수의 깊은 맛도 겸재나 단원의 그림에서 보는 바와 같은 사경미(寫景美)도 느낄 수 없다. 그것은 아마도 이 화가의 시각이나 기법 그리고 그런 것을 바탕으로 하여 이루어지는 회화석인 깊이가 아직은 덜 철저한 때문이 아닌가 한다. 재료를 수묵으로 하고 우리나라의 실경을 그렸다고 해서 반드시 한국적인 그림이라고는 할 수 없다. 그것은 한국인 특유의 감성과 정신이 그림의 뼈대를 이루며 깊은 회화미로 표현되었을 때에 비로소 가능한 것이다. 이는 한 작가의 일생에 걸친 탐구와 노력에 의해 얻어질 수 있는 것이지만 한편 그것에 대한 통찰과 파악 없이는 어려운 것이다. 송수남의 그림이 해가 갈수록 더 높은 경지에 다다르기를 기대한다.

『뿌리깊은 나무』 1978년 4월호

보이지 않은 '새로운 형상성'
─ 제1회 동아미술제

4월에 있었던 작품전 가운데에 다른 어느 것보다도 크게 우리의 관심을 끌었던 것은 3월 30일부터 4월 12일까지 덕수궁 현대미술관에서 열렸던, '동아미술제'가 아닐까 한다. 그것은 역사가 깊은 『동아일보』가 창설하여 실시한 미술전이라는 점에서뿐만 아니라 지금까지 있어온 단체전과는 다른 제도와 성격을 뚜렷이 보여주었던 점 때문이다.

신문사가 전람회를 창설하여 운영한 것은 이번의 동아미술제가 처음은 아니다. 일찍이 1958년에 『조선일보』가 '현대작가 초대전'이라는 이름의 미술전을 만들어 운영한 바가 있고 1970년에 『한국일보』가 '한국미술대상전'을 만들어 공모전과 초대전을 격년제로 개최해오고 있다. 그리고 올해에는 『중앙일보』에서도 '중앙미술대전'을 창설하여 6월에 첫 공모전을 가질 것으로 알려져 있다.

그러함에도 특히 '동아미술제'에 우리의 관심이 쏠리는 이유는 앞에서 말한 바와 같이 주최 쪽에서 그 제도와 성격을 뚜렷이 하고 있었던 데에 있다. 제도 면에서는 첫째로 순수미술과 응용미술로 나누어 격년제로 일반 공모전을 하기로 한 것과, 둘째로 순수미술을 전통회화와

동·서양화의 구별 없이 현대회화와 판화와 수채화와 드로잉과 조각으로 나누기로 한 것과, 셋째로 운영위원이나 심사위원 구성에 미술평론가들을 많이 참여시키고 있는 것이 특징이다. 이 가운데에 둘째 것은 지금까지 아무 근거 없이 편의로 행해져온 분류방식을 따르지 않았다는 점에서 한걸음 앞섰다고 말할 수 있겠고, 셋째 것은 국전에 관여했거나 하고 있는 화가들을 과감히 배제하고 평론가들을 참여시킨 점에서 참신한 인상을 주었다고 할 수 있겠다. 이밖에 심사방법에서 완전공개의 종합심사를 택한 것도 하나의 진전이라면 진전이라고 할 수 있겠다.

그런데 이 미술제가 다른 무엇보다도 우리의 주목을 끈 것은 "새로운 형상성"이라는 명제를 들고나온 점이다. 개인전이나 그룹전 같은 데서 어떤 명제를 들고나오는 일은 흔히 있는 일이지만 일반 공모전에서 그것을 정식으로 내세운 것은 아마 동아미술제의 경우가 처음이 아닌가 한다. 그것을 시도하게 된 이유의 하나는 아마도 이 미술제의 성격을 뚜렷이 해야겠다는 주최 쪽의 의도에 있었던 것 같고 다른 하나는 온갖 경향들이 얽히고설켜 혼란을 이루고 있는 우리 화단에 창작의 이념이나 방향성을 그 나름대로 부여해보려는 데에 있었던 것 같다.

그러면 이 명제는 주최 쪽이 의도했던 바대로의 성과를 거두었을까? 작품전을 다 보고 난 느낌은 그렇지 못한 것이었다. 처음이니까 조금의 혼란이 있을 수도 있었겠지만 그보다는 오히려 대부분의 출품 작가들이 "새로운 형상성"의 뜻을 정확하게 파악하지 못한 것 같았다. "새로운 형상성"이라는 말이 창작의 이념이나 방향을 어느정도 제시해주는 포괄적인 개념이기는 하지만, 엄밀한 뜻에서 보면 그 말 자체가 모호함을 가지고 있었다. '새롭다'는 말도 그렇고 '형상성'이란 말도 그렇다. '새롭다'는 말이 창작의 최신 경향이나 양식을 뜻할 수도 있고 독창적인 것을 뜻할 수도 있기 때문이다. 또 '형상성'이란 어떤 모양을 가진다는 뜻

이니까 사실적인 것은 말할 것도 없고 대상을 보고 그리지 않은 추상의 것도 포함된다. 이러한 두 말이 합쳐진 것이니까 구체적으로 그것이 어떤 미술을 말하는지 명확하게 파악되지 않았을 것이고 '새롭다'는 것과 '형상성'이라는 것 사이에 혼란을 일으키게 되었을 것이다. 여기에다가 주최 쪽은 미리 평론가들로 하여금 이에 대한 글을 발표하게 했는데 그것마저 개념 규정이 조금씩 달랐기 때문에 오히려 혼란을 더하게 했는지도 모르겠다. 그렇기 때문에 대부분의 작가들은 그것을 제 나름대로 해석한 끝에 어떤 사람은 '새로운'이라는 말에 이끌리어 서구 현대미술의 최신 경향의 것을 들고 나왔고 어떤 사람은 '형상성'이라는 것에 주목하여 사실적인 것을 들고 나왔다. 그리고 어떤 작가는 이 두 말을 다 만족시키려고 사진처럼 사실적인 하이퍼리얼리즘계의 작품을 내놓기도 했다. '새롭다'는 말을 서구에서 유행하는 최신의 경향으로, '형상성'이라는 말을 사실적인 것으로 파악하는 것이야말로 우리 작가들이 가지고 있는 사고의 획일성 때문이겠다. 이렇게 볼 때에 이번에 전시된 작품 가운데에 '새로운 형상성'이라는 이념에 맞는 작품이 얼마만큼이나 되는지 의심스럽다.

그런데 이제 부분별로 좀더 구체적인 이야기를 해보기로 하겠다. 제1부에서는 전통회화, 곧 우리가 보통 말하고 있는 전통적인 양식의 동양화를 대상으로 했는데 동양화라는 말 대신에 '전통회화'라는 말을 쓴 것은 잘한 것 같다. 그런데 이 부문에 전시된 작품들은 한마디로 실망을 안겨주었다. 부문별로 따져 보아 출품작이나 입선작이 두번째로 많은데도 질에서는 가장 뒤떨어진 것이었다. 그 부문에서 상을 받은 오용길의 「모닥불」과 이상원의 「시간과 공간 속에서」가 그런대로 나은 작품이었다고 말할 수 있겠으나, 두 사람 다 이미 국전에 같은 내용의 그림을 출품하여 상을 받은 적이 있어 꺼림칙했다. 그렇다고 이 미술제에 작

품을 낸 것이 잘못이라는 말은 아니다. 문제는 작품이 이렇다 할 진전을 보여주지 못한 점이다. 그밖의 경우에도 그런 사정은 마찬가지로 적용될 수 있을 것 같았다. 그렇기 때문에 이 부문은 통틀어 국전의 수준에 비해 뒤졌다고 할 수밖에 없다. 그 원인은 전통회화를 너무 쉽게 생각한 데에 있었던 듯하다.

제2부에서는 동양화거나 서양화거나를 가리지 않고 현대회화를 대상으로 했는데 재료나 기법이나 양식의 자유로움을 충분히 발휘하게 한 점에서 이런 분류는 온당한 것이고 오늘날의 추세를 반영한 것이다. 그런데 막상 제2부를 보자 작품이 몇가지 경향으로 획일화되어 있는 듯한 느낌이 들었다. 이를테면 사실적인 것, 구상이나 반추상적인 것, 대상을 보고 그린 추상화 계열 따위로 나눠볼 수가 있었는데 그 가운데에 사실적인 것이 수나 질에서 그밖의 다른 것들을 앞질렀다. 또 사실적인 것은 초현실주의 계열과 하이퍼리얼리즘 계열과 그밖의 것으로 나눌 수 있었는데, 그중에서는 하이퍼리얼리즘 계열이 주류를 이루고 있다. 이 미술제에서 대상을 받은 변종곤의 「1978년 1월 28일」이나 이 부문에서 상을 받은 최종림의 「덧문 1」이나 박장년의 「마포 78-1」이 모두 그런 계열의 작품이었다.

하이퍼리얼리즘은 몇해 전에 미국에서 시작된 새로운 경향으로 구체적인 사물이나 현상을 그야말로 있는 그대로 정밀하게 그려 보이는 점에서 다른 어떤 경향보다 접근하기 쉬운 것이다. 그 때문인지 우리의 젊은 작가들이 즐겨 그런 경향의 작품을 그리고 있는 듯하다. 어떠한 경향이나 양식을 받아들였으면 우선 그것을 자기 것으로 소화한 다음에 그 속에 우리의 생활내용을 담지 않으면 안된다. 그런 면에서 볼 적에 변종곤의 작품이나 최종림의 작품은 어느정도 성공한 것이라고 보아도 좋을 것이다. 미군기지의 활주로 주변 풍경을 그린 변종곤의 작품들은 발

변종곤 「1978년 1월 28일」, 1978년.

상이나 내용에서 상당한 수준의 것으로 평가해야 마땅할 것 같다. 이 작품은 "새로운 형상성"의 이념에 꽤 걸맞은 것이었으므로 이 작품이 동아미술제의 유일한 성과가 아니었는가 하는 생각도 든다. 그밖의 작품들은 어느 것이나 작자가 의거하고 있는 양식이나 틀을 벗어나지 못하고 있었다. 그리고 또 한가지 지적되어야 할 점은 "새로운 형상성"이라는 명제에 너무 집착하여 자연현상이 빚어낸 이상야릇하고 우연적인 모양을 그려놓은 것이다. 그런 태도에서 우리 작가들의 시각의 빈곤과 창작정신의 빈곤을 느낄 수 있었다.

제3부에서 판화와 수채화와 드로잉을 독립한 하나의 부문으로 설정한 것도 주최 쪽의 세심한 배려였다. 이 부문을 흔히 유화의 기초 과정쯤으로 생각하고 있는데, 그런 잘못된 고정관념을 깨뜨리는 데에 뜻이 있었던 듯하다. 또 새로운 미술형태로서의 판화를 장려한다는 점에서도 바람직한 분류인 것 같았다. 그런데 이 부분을 보자 우리나라의 작가들이 얼마나 유화를 중요하게 여기고 있었는지를 알 수 있었다. 곧 '그림'이라고 하면 우선 유화여야 한다거나 '판화'는 판화가만이 해야 한다거나 하는 따위의 사고방식이 그대로 나타나 있었다. 그래서 판화가

로 알려진 몇 사람의 작품을 빼고는 빈약하기 이를 데 없었다.

끝으로 제4부인 조각 부문에서도 이 미술제가 요구하는 참신하고 독창적인 작품을 찾아볼 수 없었다. 저마다 고심하고 적지 않은 노력을 기울인 흔적은 보였지만 이미 있는 틀이나 형식 속에서 벗어나지 못하고 있었다. 한 사람 한 사람의 작품으로 보아서나 이 부문을 통틀어 보아서나 다른 미술전의 그것과 크게 다를 바가 없었다.

결론적으로 이번 동아미술제는 젊은 작가들의 창작정신의 빈곤을 다시 확인하게 해준 셈이다. 이 미술제가 "새로운 형상성"을 내건 까닭은 요컨대 독창적인 작가의 작품을 찾으려는 데에 있었지 이 명제에 맞추려고 하는 작가의 작품을 찾으려는 데에 있었던 것은 결코 아닐 것이다. 그럼에도 대부분의 작가들은 애써 이 명제에 맞춘 작품이나 최신의 경향의 작품을 들고 나왔고, 심사위원들을 그런 작품들을 그대로 평가하고 상을 줌으로써 오히려 이 미술제의 의도와 성격과 방향성을 흐리게 했던 것 같다.

『뿌리깊은 나무』 1978년 5월호

민전에 이길 방법 없나?
― 올봄의 국전

요즈음에 휴일의 덕수궁은 나들이 나온 사람들로 붐비고 있다. 더구나 국전이 열리고 있는 현대미술관 전시장 안은 이들 때문에 작품을 제대로 감상하기조차 어려울 지경이었다. 이번 국전은 지난해 4월에 또한번 개편을 하여 서예 부문과 공예 부문과 건축 부문과 사진 부문을 한데 묶어 봄 국전을 열기로 한 뒤에 두번째 열리는 것이 된다. 그러니까 지난해에 개편한 제도에 따라 한차례 시행을 해보았던 셈인데, 그때에 이미 몇가지 결점이 나타났지만 그것이 이번에는 한결 뚜렷이 드러나고 있었다.

국전의 으뜸이 되는 회화와 조각을 가을 국전으로, 나머지 부문을 봄 국전으로 나누어 전시함으로써 봄 국전이 상대적으로 빈약해졌고 부문마다의 상승적인 발전이나 한자리에서의 종합적인 감상을 가로막았다. 또 봄과 가을로 나눔으로써 부문마다 양적으로는 늘어났으나 결국 질이 높아지지는 못했다. 그러니까 부문마다 배당된 상당수의 입선작을 뽑으려니까 더러 수준이 떨어지는 작품도 끼게 되는 것이다. 지금은 그렇다 하더라도 양이 늘어나면 마땅히 질이 높아진다는 원리에 따

라 앞으로는 나아지리라고 생각할 수도 있겠는데 그러나 이러한 기대는 그 전제조건, 곧 창작의 바른 방향이나 평가의 엄격함이 지켜질 때에 가능한 이야기이다. 이러한 몇가지 이유로 하여 봄 국전의 존재가 점차로 희미해질 염려가 있으며 게다가 올해에 생겨난 두개의 민전이 국전 전체를 여러모로 압박할지도 모른다. 그러므로 앞으로도 국전이 살아남으려면 규모를 줄여 봄 국전과 가을 국전을 하나로 통합하고 그 대신 질적인 발전을 꾀하는 길을 택해야 하지 않겠는가 한다.

이제 각 부문마다의 작품에 나타난 문제들을 찾아보기로 하겠다. 먼저 서예 부문과 사군자 부문의 입선작에서 우선 느낄 수 있었던 것은 이 부문의 아마추어들이 크게 늘어나고 있는 점이다. 아마추어라고 해서 국전에 출품을 하지 말라는 법은 없으나, 아마추어이기 때문에 옛 글씨를 단지 외형적으로 모방하는 데에 그치고, 인격이나 정신미를 바탕으로 한 독창적인 글씨의 아름다움을 보여주지 못하는 데에 문제가 있다.

이러한 경향은 시대의 변천에 따른 어쩔 수 없는 현상이기도 하겠으나 한글의 경우에는 그러한 면을 얼마든지 찾아내어 이룰 수가 있는데도 그런 노력이 보이지 않았다. 실제로 이번 서예 부문에는 한글 서예가 상당히 많았다. 그럼에도 대개는 궁체만을 따르고 있을 뿐이지 새로운 면을 열어 보인 글씨는 찾아볼 수 없었는데, 이 또한 창조적인 정신이 없고 그러한 시도조차 하지 않는 안이한 태도 때문이 아닌가 한다. 아니면 그러한 글씨가 출품되었어도 심사위원들이 선정을 하지 않았기 때문인지도 모르겠다. 만일에 그렇다면 심사하는 사람 스스로가 실험적이고 창조적인 정신을 거부하는 셈이 될 것이다. 한글의 아름다움을 말로만 할 것이 아니라 그 아름다움을 여러가지 형태로 보여주는 글씨를 볼 수 있는 것이 누구나가 바라는 바가 아닐까 한다.

공예 부문에서 두드러지게 나타난 특징은 상업주의와 감각주의에 영

합한 작품이 많은 점이다. 공예품이 점차로 값비싼 예술작품으로서 거래됨에 따라 값비싼 재료를 사용하여 감상용의 작품을 만드는 공예가들이 늘어가고 있다. 게다가 국전에서의 평가가 일종의 값 매김 구실을 하게 됨으로써 출품 작가들 사이의 상업주의 경향이 한결 두드러지게 된 것 같다. 본디 공예품은 순수미술품과는 달리 물건으로서의 쓸모와 그 아름다움이 잘 어울려 있을 때에 가치가 빛나는 것으로 평가된다. 쓸모는 있으나 아름답지 않은 것은 단순한 도구나 물건에 지나지 않으며 아름답기만 할 뿐이지 쓸모가 없는 것은 예술품이라고는 할 수 있을지 언정 공예품으로서의 가치를 인정받을 수는 없을 것이다.

그런데 오늘날에 와서는 쓸모와 아름다움이 분리되어 쓸모는 기계제작이, 아름다움은 수공예가 맡아 하는 쪽으로 기울어졌고 그래서 공예는 점차 감상용의 작품으로, 고급 장식품으로 만들어지게 되었다. 이것도 시대의 변화를 반영한 현상이기는 하지만 공예의 본성에서는 벗어난 것이라고 하지 않을 수 없다. 아무튼 이번 국전에 출품된 공예품도 목공예, 금속공예, 벽걸이, 도자기 할 것 없이 장식성이 강조되고 고급 상품으로서의 성질을 뚜렷이 한 것들이 많았다. 공예는 다른 어느 부문보다도 상품으로서의 특성이 크다고 할 수 있다. 그런데 값싼 재료를 사용하여 쓸모와 아름다움을 추구한 작품보다는 대부분의 값비싼 재료로 만들어진 고급 장식품이어서 상업주의를 들먹이지 않을 수가 없다.

이 상업주의는 작품내용에서의 감각주의와 깊이 관련되어 있다. 곧 쓸모가 제외된 아름다움의 추구가 감각주의로 나타나고 있다는 이야기이다. 그런데 문제는 감각주의 그 자체에 있는 것이 아니라 심하게 일그러진 것을 즐기는 일종의 이상 취미에 있다. 불필요하게 모양을 일그러뜨리고 비틀고 덧붙이고 한 작품들이 많은 데에서 그런 묘한 감각주의를 엿볼 수 있었다. 이를테면 국무총리상을 받은 조일상의 「율」의 경우

에 표면을 튀어나오게 하여 선의 리듬을 묘사하고 있는데 이런 것이 오히려 쓸모를 방해하는 요소가 되었다. 리듬을 표현하려고 했으면 탁자전체의 비례를 통해 표현했어야 옳다. 그렇게 하지 않고 선의 리듬만 묘사한 것은 쓸모를 생각지 않은 착상에서 나온 일종의 이상 취미라고 볼수 있다. 이러한 경향은 이 작품뿐만 아니라 다른 목공예나 도자기, 그밖의 작품에서도 보이는 일반적인 흐름이다. 공예품이나 도자기처럼 내용이 없는 예술일수록 오히려 그 시대 사람들의 취미나 미적인 특질이 잘 드러난다고 한다. 그런 점에서 오늘날 우리의 공예에서 보여지는 미적인 특질은 확실히 이상 취미가 짙고, 이 이상 취미는 지금 우리 사회의, 그중에서도 부유층의 이지러진 감각주의를 반영하고 있는 것이 아닌가 생각된다. 건강한 미의식을 나타내는 작품이 새삼스럽게 기다려진다.

건축 부문에 출품된 작품은 하나같이 공공건물을 위한 설계안뿐이었다. 건축가라면 누구나 그의 능력을 마음껏 발휘해볼 수 있는 공공건축에 매력을 느끼겠지만 한편으로는 서민을 위한 주택이나 아파트 같은 것에도 관심을 기울여야 할 것이다. 물론 거기에는 여러가지 현실적인 문제가 따르겠지만 이유야 어떻든지 수많은 집 없는 사람들이 살 집을 건축가들이 외면하는 것은 건축가로서의 임무나 긍지를 스스로 포기하는 것밖에 안된다. 그리고 건축 부문에서 또 하나 지적하고 싶은 것은 전통적인 건물이나 그 양식을 오늘에 되살려 창조하는 노력을 찾아볼수 없는 점이다. 적어도 국전의 건축 부문이 제구실을 하려면 이런 쪽으로 유도해야 하고 또 그런 가운데에 전통을 되살리는 창조적인 작품이 나와야 할 것이다. 그렇지 않고서는 건축 부문이 다른 부문의 부속물이라는 인상을 지워버리기 어려울 것이다.

제 부문의 특성과 고유한 자리를 뚜렷이 하고 있지 못한 점에서는 사

진 부문도 크게 다르지 않다. 그 이유 중의 하나는 사진작가들이 사진에 대한 낡은 생각에서 벗어나지 않고 있는 데서 찾아볼 수 있을 것이다. 곧 예술사진에 대한 고정관념에서 벗어나지 못하고 있다. 예술사진이 라는 이름 아래에 찍은 작품은 대개가 자연 풍경이거나 아니면 고작 여 자를 내세운 환상적인 장면 같은 것이다. 그리고 이러한 주제마저도 한 결같이 정적인 구도로 포착하고 있다. 예컨대 특선을 한 박상윤의 「추 경」이나 이봉하의 「고목과 백로」 같은 작품이 그런 점에서 대표적인 것 이다. 예술사진이 반드시 자연의 아름다움을 주제로 해야 하고 정적인 구도를 가져야 할 이유는 조금도 없다. 그럼에도 불구하고 여기에서 벗 어나지 않고 있는 것은 작가가 사람이 살아가고 있는 이러저러한 삶의 현장에 다가서지 않고 있기 때문일 것이다. 그것은 차라리 보도사진의 마음과 눈에서 배워야 할지 모르겠다. 여기서도 아마추어의 진출이 두 드러지지만 아마추어의 신선한 시각은 찾아보기 어려웠고 오늘날의 발 달된 사진술을 활용한 작품도 드물었다. 그런 가운데에 김생수의 「숲속 의 연인」은 참신한 기법으로 하여 새로운 맛을 주었다.

『뿌리깊은 나무』 1978년 6월호

열리지 못한 새 시대
— 제1회 중앙미술대전

　이달의 월평에 들어가기 전에 먼저 지난달의 '편집자에게'에 실렸던 한 독자의 "옳은 비평 태도는?"이라는 글에 대해 몇마디 말을 해야겠다. 독자의 편지에 낱낱이 답을 할 필요는 없겠으나 이번처럼 미술비평이 돼먹지 않았다는 말을 듣고도 해명이 없다면 그것은 이 난(欄)을 맡아 쓰는 나나 내 글을 싣고 있는 이 잡지를 다 같이 욕되게 할 것이기 때문이다. 그 독자는 내가 5월호 미술비평 난에 쓴 글 중에 다섯구절을 들어서 그러한 평가를 내리게 된 이유와 근거를 하나도 밝히지 않았다고 쓰고 나서 "설마 그의 말이 '법'이라고 오해하고 있는 것은 아닌지? (…) 물론 그 예술작품에도 문제점이 있었겠지만 그것을 소개하고 비평하고 이끄는 비평가들에게 오히려 문제점이 더 많은 것 같다"라고 썼다.

　그 글에 대해 답변을 하겠다. 첫째로 그 글은 동아미술제를 뭉뚱그려 평을 한 것이지 어느 부문, 특히 전통회화를 구체적으로 평하려 했던 게 아니었다. 그 독자가 문제로 삼았던 부분은 전체 가운데에 극히 작은 부분에 지나지 않았으며, 또 얼마간 소홀히 다루어졌던 것도 사실이나 그것은 그 부분이 그만큼 보잘것없게 여겨졌기 때문이다. 따라서 그 독자

는 이 글 전체의 핵심을 제대로 파악하지 못했던 것 같다. 둘째로 그 부문에 대한 평이 전람회에 가보지 않은 사람이 보았을 때는 불충분하다고 느껴졌을 수도 있었겠지만 그 전람회를 가본 사람, 더욱이 국전에 참여하거나 국전을 계속해서 지켜보아온 사람이면 누구나 느낄 수 있는 일반적인 것에 지나지 않았다. 따라서 그 독자는 전람회에 가보지 않고 책상머리에 앉아 그 글을 썼음이 확실하고 그 점에서 그는 그 글을 놓고 말할 자격이 없다. 전람회에 안 가본 사람을 더 의식해서 월평을 하는 것은 아니다. 셋째로 그 독자는 문제의 다섯구절을 들면서 "그와 같은 구절이 수없이 나온다"라고 했는데, 실제로는 다섯개가 전부였다. 그럼에도 이러한 표현을 한 것은 일부러 헐뜯으려는 생각에서였다고밖에 볼 수 없다. 넷째로 문제의 구절 하나하나에 대해 변증할 여유가 없어 유감이지만, 요컨대 어떤 것은 전체의 인상을 적은 것이고, 어떤 구절은 이미 작품을 보았다는 전제 밑에서 쓰인 것이고, 어떤 대목은 그다음 구절에 충분하지는 않지만 그 이유가 밝혀져 있다. 그렇기에 어느 작가는 그후의 다른 전람회에 출품한 작품에서 변화를 시도하고 있음을 볼 수가 있다(물론 이 작가가 꼭 그 글을 보았기 때문에 그랬다고 주장하고 싶지는 않다). 그 독자는 여기서도 생떼를 부린 셈이다. 다섯째로 그 독자는 그 월평 전체에서 문제점을 제시하지 않고 극히 작은 일부분, 그것도 내가 중요하게 생각하지 않고 쓴 부분을 들어 나를 욕했다. 더구나 그 독자는 나를 욕하면서 한편으로는 비평가들을 두루 욕하는 체했는데 그런 방법이야말로 교활하고 비겁하기 그지없는 짓이다. 비평가의 글이 언제나 반드시 완전할 수는 없으며 또 그렇다고 우길 사람도 없을 것이다. 따라서 누구나 잘못된 점이 있으면 지적받아 마땅하고, 양식에 바탕을 두고 정당하게 쓴 글이라면 비평가도 언제나 귀를 기울이고 받아들이는 것이 옳다는 것쯤은 나도 알고 있다. 그런데 긴 글 중의 어

떤 한 부분을 따서 정당하지 않은 방법으로 쓴 사람을 욕하는 것은 폭력이나 다름이 없다. 이런 비겁한 폭력이 아직도 버젓이 저질러질 수 있다는 것은 어디까지나 개탄스러운 일로서 그것을 그냥 실은 편집자의 양식까지도 의심스럽다고 아니할 수 없다.

지난달에는 크고 작은 작품전이 아주 많았다. 그런데 그 가운데서도 사람들의 관심이 많이 쏠렸던 것은 아무래도 지난 6월 3일부터 22일까지 현대미술관에서 열렸던 '중앙미술대전'이 아니었을까 싶다. 이 전람회는 『중앙일보』가 새로 창설하여 개막한 것으로 올해 들어 두번째로 생긴 민전인데, 이로써 우리 화단은 글자 그대로 민전시대로 들어선 셈이다. 그래서 벌써부터 한편에서는 우리 미술이 새로운 단계에 들어섰다고 법석을 떨고 있으나, 아직은 그렇게 낙관적으로 볼 수만은 없을 것 같다. 왜냐하면 민전들의 성격이 뚜렷하지 않아 작가들이 이념이나 성향에 따라 참가하는 것이 아니라 아무 곳에나 출품을 하고 있어 그것이 그것이라는 인상을 주고 있기 때문이다. 말하자면 국전과 비슷한 전람회가 몇개 더 늘어난 꼴이 되고 있는 것이다. 엇비슷한 전람회가 여러개 있는 것은 민전마다의 존립과도 관계가 되지만, 그보다도 그것들이 우리 미술의 창작방향이나 질서를 부여하는 일에 결코 보탬이 되지 않는 점에서 섭섭한 일이다. 그러므로 민전들은 저마다의 이념과 목표와 제도와 성격을 뚜렷이 하여 참가하는 작가들이 이를테면 아카데미즘이라거나 현대미술이라거나 민족미술이라거나 하는 식으로 저마다의 창작이념이나 성향에 따라 출품함으로써 다양성 속의 균형된 발전을 꾀할 수 있게 하여야 한다. 그렇게 하지 않으면 서로가 서로를 방해하여 가뜩이나 혼란스러운 우리 화단이 더욱더 큰 혼란을 일으키게 될지도 모른다.

이런 점에서 볼 때에 중앙미술대전은 우선 그 성격이 뚜렷하지 않음을 지적할 수가 있다. 전람회의 머리에 "한국미술의 새 시대를 여는"이라는 말을 붙이긴 했으나, 그 말이 그 전람회의 이념이나 성격을 가리킨다고 보기는 어려우며 그밖에 달리 무엇을 뚜렷이 내세우지도 않았다. 이 점은 처음부터 "새로운 형상성"이라는 것을 들고나온 동아미술제와는 대조되는 점이다. 이념이나 성격을 처음부터 뚜렷이 하고 나올 수도 있고 반대로 회를 거듭하는 동안에 스스로 잡아나갈 수도 있으니까 앞으로 더 두고 볼 일이지만, 아무튼 우리가 기대하는 것은 이념이나 목표나 제도에서 특색 있는 민전이 되어주었으면 하는 것이다.

다음으로 중앙미술대전은 초대전과 공모전을 함께하는 형식을 취했고 동양화와 서양화와 조각의 3부로 나누었는데 이것도 지금까지의 상투적인 제도나 분류법을 그대로 따른 것이다. 다만 제도 면에서 운영위원과 심사위원 말고 추천위원이라는 것을 따로 둔 점이 조금 다를 뿐이다. 그리고 운영과 추천과 심사에 참여한 사람들의 대부분이 국전이나 심지어는 동아미술제에 참여했던 사람들이어서 그것마저 출품 작가들에게는 그게 그것이라는 인상을 주었다. 더구나 이념이나 작품의 경향에 대한 규정이 없었기 때문에 누구든지 아무 작품이나 다 출품하여 출품내용에서도 그게 그것이라는 비난을 벗어날 수 없었다.

그건 그렇다 치고, 이 전람회의 가장 큰 특색은 전시된 작품의 수가 많은 것과 대작이 많은 것과 여러가지 경향의 작품이 뒤섞여 있는 것이다. 그중에서도 현대미술이 양과 질에서 다른 것들을 압도했다. 이러한 현상은 특히 조각 분야에서 더욱 두드러진 것이었다. 이를테면 전통적인 인체조각에서부터 오늘날의 키네틱아트에 이르기까지 실로 조각 박물관을 생각하게 할 만큼 작품의 경향이 다양했다. 그런데 그 가운데에 대부분의 작품들은 그 발상이나 재료나 조형이 서구인의 것을 본뜨는

데에서 벗어나지 못하고 있었다. 말하자면 서구의 현대조각가들이 추구하고 있는 시각의 논리를 조금씩 수정하거나 변경하여 작품에 투영시키고 있을 뿐이었다. 작품 속에, 서구인의 현대가 아니라 우리의 현대를 담으려면 지금 우리가 이 땅에서 살고 있으면서 겪는 시대성과 고민을 투영시켜야 한다. 그 점에서 전쟁을 겪고 전쟁의 위협에 시달리고 있는 우리의 상황을 비정할 만큼 사실적으로 표현한 홍순모의 「파흔」 같은 작품은 하나의 가능성을 보여준 것이었다.

　동양화 부문 또한 잡다한 경향의 작품들이 섞여 있음에도 불구하고, 새로운 주제나 기법이나 내용의 작품이 다른 전람회의 경우보다 더 많이 눈에 띄었다. 이것은 오늘의 젊은 작가들의 전통 동양화에서 벗어나려는 노력을 잘 보여준 것이다. 심사위원들도 그러한 노력을 높이 샀던 것 같다. 수상작인 김아영의 「삼대」, 초현실주의적인 환각을 표현한 이왈종의 「애환」, 한지의 느낌을 독특한 재료와 기법으로 표현한 정문건의 「종이의 이미지」 그리고 붓과 먹의 참신한 표현을 시도한 박희숙의 「오월의 한일」 같은 작품들은 모두 그 대표적인 작품이라 할 수 있다. 그밖에 한가지 눈에 띄는 것은, 이 부문에도 하이퍼리얼리즘 같은 경향이 크게 나타나고 있는 점인데, 새로운 것의 모색이 반드시 이러한 유행의 풍조를 따르는 것은 아님을 알아야 할 것 같다.

　서양화 부문에서도 이른바 현대적인 경향의 작품이 단연히 많았다. 그런데 추상화 가운데에는 기성작가의 작품, 이를테면 남관의 작품을 모방한 것이나 동아미술제에서 대상을 받은 변종곤의 작품에 가까운 것들이 있어 꺼림칙했으며, 특히 이른바 반추상 계열의 작품 가운데는 그야말로 추상도 아니고 구상도 아닌 작품이 없지 않았는데 이는 반추상에 대한 개념을 제대로 파악하고 있지 않은 데 기인한 듯했다. 이 부문에서는 우제길의 「리듬」, 김정수의 「소리-444」, 박성은의 「산」 같은

우제길 「리듬 76–10B」, 1976년.

작품들이 의미의 전달이 분명하고 조형적으로도 성공한 것이었다.

　지금까지 본 대로라면 중앙미술대전은 현대미술이 압도적으로 많았으므로 그러한 방향으로 성격을 잡아가는 것이 바람직할 것 같다. 또 그 가능성이 이 첫 전시회에서 얼마만큼 보여진 것 같다.

『뿌리깊은 나무』 1978년 7월호

예술의 공간과 현실의 공간
— 두 단체와 한 개인의 조각전

 7월에 들어 열린 작품전들 중에는 단체전이 많았고 또 그 대부분이 조각전이었다. 7월 10일부터 16일까지는 현대미술관에서 현대공간회의 열네번째 조각전이, 7월 10일부터 16일까지는 마찬가지로 현대미술관에서 한국현대조각회가 오리진회화동인회와 연합하여 연 '한국 현대 회화 조각 연립전'이, 7월 17일부터 23일까지는 청년작가회관에서 성신조각회의 다섯번째 작품전이, 7월 19일부터 8월 1일까지는 한국여류조각회의 다섯번째 회원전이 열렸다. 그리고 이밖에 개인전으로는 7월 7일부터 24일까지 진화랑에서 '유영교 조각전'이 열렸다.

 이렇게 7월에 들어 조각전이 한꺼번에 여럿 열리게 된 것이 얼핏 보기에는 우연인 것 같지만, 실은 조각을 전시할 만한 넓은 공간을 빌리는 데에 여름철이 수월하기 때문이다. 그래서 현대공간회, 한국현대조각회, 한국여류조각회가 모두 줄곧 여름철에 작품전을 가져왔는데, 이대로 가면 앞으로 여름철은 조각작품전이 열리는 철이 되지 않을까 하는 생각도 든다. 만일 그렇게 된다면 여름은 조각가들에게는 서로의 작품을 반성하고 자극하는 계기가 되고 감상자에게는 여러 경향의 작품을

한자리에서 감상하여 예술의 경험을 넓힐 수 있는 기회가 될 것이다.

현대공간회와 한국현대조각회는 우리나라 조각계의 대표적인 단체라고 할 수 있다. 그것은 이 두 단체가 서로 성격이나 작품 경향이 다르면서도 10년 동안 흐트러짐 없이 작품 발표를 해왔고 또 단체를 통해 개인이 발전을 꾀했는가 하면 개인의 발전이 단체를 든든하게 만들어왔기 때문이다. 또 이 단체의 회원 가운데에는 국전이나 그밖의 공모전이나 초대전에서 역량을 인정받은 작가들이 여럿 있다는 것도 그 한 증거가 될 것이다. 더구나 이 두 단체는 그 나름의 이념을 내세우고 그것을 꾸준히 실현해왔던 점에서 성공을 거두었다고 할 수 있다.

현대공간회는 현대미술관 서관 아래층 네 방을 빌려 한 방에 두 사람 또는 세 사람의 작품을 저마다 7~8점씩을 전시하여 열돌 기념임을 과시했다. 그런데 이렇게 창립 열돌에 걸맞은 큰 규모의 전시회였음에도 불구하고 10년을 맞이한 단체로서 당연히 있음직한 태도의 표명이 없었으며 전시방법이나 작가들의 작품도 지난해에 견주어 별다른 진전을 찾아볼 수 없었다. 그들의 말대로 "모진 비바람"을 이기고 10년을 맞이했으니 그것만으로 깊은 뜻을 지닌다고 할 수는 있다. 그 10년은 자신들이 걸어온 길을 되돌아보는 시점이기도 하지만 앞으로의 방향과 자세를 가다듬는 또 하나의 출발점일 수도 있겠기 때문이다. 그렇기 때문에 현대공간회의 열돌맞이 전시회를 대견스러워 하면서도 앞으로의 방향과 결의를 다짐하는 태도 표명이 당연히 있어야 하지 않았던가 하는 생각이 든다. 의욕에 차고 늘 살아 움직이는 단체라면 굳이 10년을 기다릴 필요도 없이 작품전을 할 때마다 어떤 태도의 표명이나 선언 같은 것이 있을 수 있고 또 있어도 좋다.

다음으로 이들은 전시내용이나 방법에도 어떤 새로운 면을 보여주지 않았다. 작품전은 물론 작가가 자기의 작품을 어떤 장소에 내보이는 것

이다. 그래서 작가는 다만 작품을 어떤 장소에 늘어놓기만 하면 된다고 생각하는데 이러한 생각은 이미 낡은 것이라고 하지 않을 수 없다. 왜냐하면 그것만으로는 작가와 대중 사이의 거리를 좁힐 수가 없고 더 많은 사람이 그 작품을 감상할 수가 없기 때문이다.

그러므로 전시방법을 새롭게 개발해야 한다. 그 방법은 여러가지가 있을 수 있겠지만 관객에게 자기의 작품을 안내한다거나 관객과 같이 대화를 갖는 기회를 가진다거나 하는 것도 그 하나가 될 것이다. 이러한 노력 없이 오직 작품만 전시해놓은 채로 남이야 와서 보건 말건, 이해하건 말건, 그런 것은 관객의 문제이지 나의 책임이 아니다라고 생각하는 것은 결코 바람직한 일이 아니다. 이런 작가일수록 대중은 무식하고 수준이 낮다느니 대중을 상대로 작품을 할 수는 없다느니 하는 말을 예사로 하는데, 그 말의 밑바닥에는 예술지상주의를 받드는 생각이 들어 있다. 그러나 이런 예술지상주의는 그것이 어떤 모습을 띠거나 오늘날에는 들어맞지도 않는 것이며 바람직하지도 않은 것이다.

현대공간회의 이번 작품들은 저마다 지금까지 해온 작업의 모습 그대로 보여준 것에 지나지 않았다. 이 가운데에 김효숙·오종욱·최종태의 작품들은 내면의 깊이를 더해가고 있었고, 이영학은 고물기계와 사과 모양을 한데 붙인 우스꽝스러운 작품을 통해 왕성한 실험정신을 보여주었다.

이렇게 볼 때에 현대공간회의 이번 작품전은 창립 열돌을 자축한다는 뜻 말고 어떤 새로운 모습이나 의지를 보여주지 못했다고 이야기할 수 있다. 하기야 열돌을 맞이했다고 해서 반드시 무슨 선언을 내놓아야 하는 것은 아니다. 이 단체는 실속 없는 선언보다는 '작가적 양심'을 신조로 삼고 그것을 다소곳이 실천에 옮기는 일에 전념했던 까닭에 거창한 선언이나 선전 효과를 짐짓 피했는지도 모른다. 문제는 선언이 있었

는지 없었는지에 있지 않고 열돌을 맞았는데도 새로운 자세나 결의를 찾아볼 수 없었던 데에 있다. 해마다 한번씩 작품전을 여는 것이 중요한 일이기는 하지만 아무런 계기를 마련하지 못하거나 내적인 변혁이 없을 때에 그것은 한갓 허울 좋은 행사에 지나지 않게 되기 쉽다. 현대공간회의 회원들이 저마다 내적인 충실을 이루어가고 있음에도 불구하고 그 단체로서는 일종의 침체의 조짐을 보이게 된 것도 이러한 데서 그 까닭을 찾을 수 있다. 그러므로 이번 열돌을 맞아 이 단체는 안팎으로 활기를 되찾고 스스로의 변혁을 이루어나가야 할 것으로 생각된다.

한국현대조각회는 이번 작품전을 오리진회화동인회와의 연립전으로 마련하였다. 요즈음에 들어서 한 단체가 장르를 달리하는 단체와 연립전을 여는 것을 가끔 보게 되는데 그것은 단체전이 지니는 단조로움을 덜 수 있을뿐더러 화가와 조각가가 서로의 세계를 이해하게 되고 자극도 받게 된다는 점에서 뜻있는 일인 것 같다. 이 두 단체는 1960년대 뒤부터 우리나라 추상미술의 한쪽을 맡아왔고, 또 한 평론가의 말대로 "젊은 추상세대의 구심점"의 하나인 점에서 이 연립전은 우리나라의 추상미술의 한 모습을 보게 해주었다. 추상미술이라고는 하지만 이 두 단체의 작가들의 작품은 매우 다양하여 '순수한 추상'에서 '기본 구조'의 경향까지도 한눈에 볼 수 있었다. 현대미술의 특징은 특히 조각의 경우에 새로운 공간의 창조나 환경적인 것으로 향하는 것과 재료의 물질성을 강조하는 것이라고 말해진다. 그리고 또 한편에서는 '의미 또는 관련성'을 추구하기도 한다. 그렇기 때문에 이들의 작품을 이해하고 즐기기 위해서는 새로운 눈과 마음이 필요하다. 강대철·김인겸·박석권의 작품은 그런 눈으로 볼 때에 오히려 우리에게 신선한 느낌마저 주었다.

그런데 여기서 우리는 한가지 의문을 떠올리게 된다. 그것은 우리의 현대조각가들이 이렇게 새로운 공간, 새로운 환경을 창조하고 있는 동

개인 소장
유영교 「여인입상」, 1977년.

안에 정작 우리가(그들도) 살고 있는 우리의 현실적인 공간과 생활환경은 끊임없이 오염되고 파괴되고 있는데 이를 어떻게 생각해야 하는가 하는 의문이다. 한 조각가가 새로운 공간과 환경을 창조하고 전시해보이는 것 못지 않게 오염되어가는 생활환경을 고발하고 규탄하는 일도 시급하고 중요한 문제가 아닐까?

끝으로 유영교의 조각전에 관해 한마디 하고 끝맺겠다. 유영교는 이른바 구상조각을 하는 작가의 한 사람으로 그의 작품은 보는 이에게 친근감을 준다. 특히 그는 대리석과 화강석과 오석(烏石)을 자유로이 택하여 돌이 가진 생명을 되살려내는 데에 뛰어난 솜씨를 보여주었다. 그래서 그의 작품에서는 때로 조선시대의 석인이나 석상에서 느끼는 감각이나 숨결을 느끼게 된다. 어느 면에서, 그 스스로가 의식적으로 그것을 추구하기도 했고 때로는 일부러 풍화된 불상의 모습을 만들어내기도 했다. 작가는 그것을 '민족적인 것'으로 생각하고 있는지 모르겠으나 그것이 단순한 복고 취향은 아닌지 스스로 반성해볼 일이다.

『뿌리깊은 나무』 1978년 8월호

그는 '한국'을 더 익혔어야 했다
— 이성자의 전시회

올 여름은 유난히 더웠다. 그래서 갖가지 문화행사가 중단되다시피하였고 화랑들도 문을 닫아버려 7월부터 개인 화랑에서의 작품전은 거의 찾아볼 수 없었다. 그러나 국립현대미술관에서만은 오히려 큼직한 단체전이 잇달아 열림으로써 고궁을 찾는 사람들에게 잠시나마 더위를 잊게 해주었다. 개인 화랑들이 모두 문을 닫고 있는 때에 그래도 작품 발표를 할 수 있는 것은 현대미술관이 있기 때문이고 그런 점에서 퍽 다행한 일이 아닐 수 없다. 이렇게 이용할 수 있는 장소가 현대미술관이고 보면 이 기간의 작품전은 자연히 단체전 중심이 된다. 그래서 어떤 미술 단체는 그들의 연례 발표전을 아예 이 기간에 갖는 경우가 많다.

한편으로 여름철은 직업을 가진 작가, 특히 중고등학교에 재직하는 작가들에게는 작품을 제작하고 발표할 수 있는 유일한 기회이기도 하다. 이는 시골학교에 재직하는 작가의 경우에 더욱 그러하다. 그래서 우리는 이맘때가 되면 이들 작가들이 속하는, 또는 조직한 단체의 작품전을 보게 되는데, 그러나 그때마다 정말 좋은 작품을 찾아보기 힘들다는 느낌이 든다. 그 이유는 물론 직장생활을 하기 때문에 작품을 제작할 시

간이 넉넉하지 못한 데도 있겠으나, 그보다는 오히려 창작을 하는 자세가 너무도 안이한 데 있지 않은가 싶다. 이는 대다수 작가들이 한결같이 틀에 박힌 양식에 얽매여 있거나 아니면 유행 양식을 애써 따르려 하고 있는 셈 때문인 것 같다. 곧 이들은 자기 자신의 삶에서 우러나오는 작품을 만들지 않는다는 것이다. 그런데 이들은 스스로 미술교사이기보다는 작가임을 내세우고 이러한 사람이 전국적으로 수없이 많으며, 또 해마다 어떻게든 작품 발표를 하고 있음을 생각할 때에, 그것이 우리의 미술 발전에 얼마나 기여하는 것인지 한번 생각해볼 만한 일이다.

그건 그렇다 치고, 지난달에는 우연히도 여류작가들의 작품전이 같은 기간, 같은 장소에서 열려 우리의 주목을 끌었다. 그 하나는 7월 19일부터 8월 1일까지 국립현대미술관에서 있었던 한국여류조각회의 다섯 번째 발표전이고 다른 하나는 '이성자 초대전'이다. 앞의 것은 이름있거나 이름없는 여류조각가들이 한데 모여 마련한 조각 단체전이고, 뒤의 것은 해외에서 활동하는 이름있는 화가의 초대전이기 때문에 성격은 서로 다르지만, 그들이 다 같이 여류작가라는 점에서 특별한 관심을 기울이게 했다.

사회 여러 분야에 여자들이 진출하고 여류작가가 남자작가들과 함께 단체를 만들어 작품 발표를 해온 마당에 새삼 여류작가들끼리 단체를 만드는 것이 좀 이상하지 않느냐고 말할 사람도 있겠지만, 그러나 현실적으로 보면 여류작가끼리 단체를 만들어 집단으로 작품 발표를 가지는 것은 비록 그것이 친목을 위한 모임이었다고 하더라도 그 이상의 뜻을 갖는다. 왜냐하면 그것은 여류작가들이 그만큼 많아졌음을 말해줄 뿐더러 실력을 집단으로 과시하는 것이기도 하기 때문이다. 그리고 안으로는 여자들의 고유한 작품세계를 서로 나누면서 격려하고 자극하는 기회가 되기도 할 것이기 때문이다. 그런 점에서 한국여류조각회나 한

국여류화가회의 모임은 뜻이 있고 기대를 걸어볼 만한 것이다.

그런데 한국여류조각회는 한국여류화가회의 경우와 마찬가지로 해가 갈수록 이러한 뜻과 기대로부터 벗어나 그저 친목단체라는 인상을 준다. 곧 한해에 한번씩 작품을 모아 전시하는 것으로 끝나고 회원들도 거기에 한두점 출품하는 것으로 만족하고 있는 듯하다. 이번 다섯번째 전시회에서는 초기 때의 열의나 발랄함이 보이지 않았다. 물론 그중에는 꾸준히 작품 제작에 골몰하고 늘 새로움을 찾는 작가들도 있지만 어떤 사람은 틀에 박힌 안이한 작품을 내놓는다. 물론 집안 살림을 돌보면서 작품을 계속하는 것이 쉬운 일이 아니겠지만, 그렇다고 작품활동을 중단하지 않고 계속할 수 있는 것만도 다행이라는 식으로 나와서는 곤란할 것이다. 그렇게 되면 그 자신도 자신이려니와 단체를 욕되게 할 수도 있겠기 때문이다. 작품을 안하면 모르되 할 바에는 1년에 한 작품을 또는 몇년에 한 작품을 만든다는 굳은 각오로 애써나가야 할 것이며 그래야 좋은 작품을 낳을 수 있지 않을까 싶다.

그리고 이번 전시된 작품 가운데는 그로테스크한 것을 추구한 작품들이 여러개 있었다. 의식적으로 그것을 추구한 경우도 있고 조각 형태나 구성상의 필연성을 무시함으로써 결과적으로 그로테스크한 것이 된 경우도 있었다. 어느 경우이건 그것이 우리의 현실적인 삶에서 벗어난 것일 때에는 그로테스크를 위한 그로테스크가 되어버려 보는 이에게 그다지 감동을 주지 못할 뿐만 아니라 오히려 혐오감을 줄 수도 있음을 알아야겠다.

그런 반면에 몇몇 작품의 경우, 이를테면 윤영자의 「항아리 가진 여인」, 진송자의 「해바라기」 같은 작품은 압축된 양감과 안으로 충실한 힘을 충분히 맛보게 하였다. 또 김정재의 「작품」의 단순한 형태미, 박일순의 「동경」의 힘차면서도 그로테스크에 흐르지 않는 인체 표현, 이정자

의 「모자상」에서 보는 볼록과 오목 형태의 기법 같은 것은 새롭고 참신한 느낌을 주었다. 이대로 가면 애쓰는 작가와 애쓰지 않는 작가의 틈이 크게 벌어져 이 단체전의 존재 이유를 다시 한번 따져보아야 할 때가 오지 않을까 몹시 걱정스럽다.

'한국여류조각회전'이 이름없는 많은 신진작가들도 함께 출품한 작품전인 데 견주어 '이성자 초대전'은 그야말로 국제적으로 이름난 여류화가의 개인 작품전이었다. 이성자는 일찍이 프랑스에 건너가 우리나라 화가로서는 드물게 성공한 작가이며 국내의 여러 신문보도를 통해 그 이름이 널리 알려져 있다. 그는 그동안 여러차례 귀국하여 작품전을 가졌는데, 이번에는 국립현대미술관이 해외에서 활약하는 우리 작가를 초대하여 전시하는 기획의 하나로 마련한 것이었다. 따라서 되도록 그의 작품 모두를 보여주려는 목적에서 유화, 판화, 목판, 도자기 같은 그가 제작한 모든 것들을 한자리에 모았기 때문에 지금까지 국내에서 있었던 그의 어떤 작품전보다도 규모가 컸고 또 그의 작품세계를 충분히 엿볼 수 있게 해준 전시회였다.

이번에 전시된 유화는 1972년부터 1975년 무렵까지의 「도시」라는 이름의 기하학적인 추상화와, 최신작들로서 '산' 또는 '산과 바다'를 그린 풍경화의 두 경향으로 되어 있다. 기하학적인 추상화는 원, 타원, 반원들을 두쪽으로 나누고 가운데 파진 부분을 겹치거나 서로 맞물리게 떼어놓고, 그 속에 모난 반원을 여러가지로 모양을 달리하며 마주보게 중복시켜 구성한 작품으로 대칭의 변형이나 대칭의 파괴에서 오는 형태구성과 색채구성의 묘미를 보여준다. 이들 기하학적인 형태는 아주 단순하지만 원과 모의 크기나 모양을 조금씩 달리함으로써 형태에 운동감과 리듬을 부여했다. 이것은 기하학적인 추상화에서는 가끔 볼 수 있는 것이기도 하지만, 이성자의 경우에 그것이 대단히 자별(自別)하게 이

이성자 「2월의 도시 72」, 1972년.

루어진 점에서 그의 독창성의 일면을 보게 된다.

그런가 하면 1978년의 최신작에서는 산과 들과 바다를 단순화시키고 그 사이에 자그마한 기하학적인 형태를 마치 우주선처럼 그려놓고 있다. 산과 들과 바다의 서정적인 풍경과 이와는 전혀 상반되는 기하학적인 형태가 기묘하게 조화를 이루면서 화면에 야릇한 긴장감을 만들어낸다. 이런 긴장감이 바로 오늘 우리가 느끼는 현대의 한 모습인지도 모르겠다. 이밖에 「78년 2월의 숲」과 같이 화면을 대각선으로 가로지른 몇개의 나무 그림자와 왼쪽에 늘어진 버들가지를 배경으로, 자그마한 기하학적인 형태를 문득 그려넣은 작품도 있는데, 이와 비슷한 작품에 그는 스스로 "인상주의·구성주의"란 이름을 붙인다. 이 일련의 그림들에는 새로운 인상주의, 또는 신감각주의라고 불러도 좋을 만큼 뛰어나게 신선한 감각이 잘 나타나 있었다.

그런데 이런 형태와 구성은 판화에서도 그대로 사용되고 있다. 아니 엄밀한 뜻에서 말하면 판화에서 먼저 개발되었고 그것을 유화로 그린 것으로 보인다. 「알프스 산과 지중해」라는 연작 판화가 그러한데, 그것도 사실은 「바다」와 같이 나무판에다 줄을 파서 새기고, 떡살무늬 같은 것을 새겨 한지에다 찍은 판화 작품에서 발전시킨 것이 아닐까 싶다. 아무튼 나무판에다 여러줄을 파 새긴 것을 빛깔을 달리하거나 교차시켜 찍고, 그 위에 군데군데 떡살무늬 같은 모양의 판을 찍어 만든 판화들은 그만이 창조할 수 있는 독특한 아름다움의 세계이다. 또 가지 있는 나무토막을 반으로 쪼갠 나무판에다 줄들을 새기고 군데군데 기하학적인 형태를 새기고 그것을 종이에 찍어 판화를 만들었는데, 거기에 나타난 모양은 길이 있고 공원이 있고 궁전이 있는 미지의 풍경의 조감도와도 같다. 이처럼 그의 재료에 대한 감각, 발상, 솜씨는 우리를 충분히 매혹시킬 만한 것이다.

그러나 그의 그림에 나타난 감성은 아무래도 서구적인 것이고 프랑스인의 세련된 감성이다. 비록 그가 우리나라의 떡살무늬나 그밖의 민속적인 이미지를 이용하고 한지와 같은 재료를 썼다고 하더라도, 또 서구인이 그의 그림에서 '동양적'인 신비나 아름다움을 본다 하더라도, 그것은 어디까지나 서구인의 눈에 비친 동양적인 것이며 한국인의 삶과 마음과 정서가 깃든 이미지의 세계와는 거리가 있는 것이다.

『뿌리깊은 나무』 1978년 9월호

국전의 땅 지키기 싸움
─ 제27회 가을 국전과 삼인행전

스물일곱번째의 국전이 10월 2일부터 현대미술관에서 열리기 시작했다. 이번 가을 국전은 동양화, 서양화, 그리고 조각의 구상 부문과 비구상 부문을 다시 하나로 통합하여 전시하기로 한 뒤에 두번째로 열린 것이다. 국전의 으뜸이 되는 부문이 한데 모이게 된 만큼 자연히 양과 질에서 봄 국전을 압도하는 느낌을 주는 것도 당연하다.

국전이 열릴 때면 언제나 그렇듯이 이번에는 좀 달라진 게 있을까, 새롭고 참신한 ─ 외국 것을 좇는 데서 얻어진 것 말고, 우리의 삶 속에서 우러나온 건강하고 독창스런 작품을 볼 수 없을까 하는 기대를 품고 덕수궁 전람회장을 찾게 된다. 그 기대는 평론을 하는 사람에게는 하나의 의무감과도 이어진 것이다. 그래서 그 많은 관객 틈을 비집고 이리 밀리고 저리 쏠리며 서너시간을 보내게 되는데, 다 보고 나서도 이렇다 할 작품이 머리에 남지 않을 때는 그야말로 맥이 빠지기 마련이다. 나는 이러한 실망과 허탈감을 이번 국전에서도 느꼈다. 작품에 따라서는 기법에 무척이나 고심하고 애쓴 흔적이 엿보이기도 했으나 전체적으로는 여전히 어떤 고정관념이나 기왕의 틀에 굳게 사로잡혀 있었다. 이러한

틀은 그림은 이런 것이다라든지, 이렇게 그려야 입선이나 특선을 딴다라든지, 외국의 새로운 경향을 받아들여야 한다라든지 하는 생각 때문에 생겨난 것으로서 해묵은 것이다. 게다가 얼핏 보기에는 다양하고 때로는 모습을 달리하기도 하기 때문에 그것을 좇는 작가 스스로도 그 한계를 미처 깨닫지 못하는 것 같다. 그러므로 그것은 대부분의 작가들의 눈에 보이지 않는 두터운 벽이 되어 있다. 이 벽을 벽으로 깨닫고 한칼로 잘라내버리는 결단으로 깨뜨리는 작가가 나타나기를 기다리게 되는데, 그런 작가는 도무지 나타나지 않고 있다. 어떻게 보면 이 점이 바로 국전이 가진 한계인지도 모르겠다.

이제 그러한 고정관념 또는 기왕의 틀의 몇가지를 살펴보자. 그 가장 두드러진 것이 모든 작품을 구상과 비구상으로 나누는 양분법이다. 구상이라고 하면 흔히 사실적인 미술, 곧 전통미술을 생각하고, 비구상이라고 하면 그에 반대되는 쪽, 곧 추상적인 미술만을 생각한다. 그래서 한쪽은 전통적인 양식과 기법을 충실히 따르는 것을 목표로 삼고 있고 다른 한쪽은 자유롭게 비대상적인 미술의 여러 경향을 추구하고 있다. 그렇기 때문에 이 두 극단 사이에 있을 수 있는 그림이나 조각은 늘 빠뜨릴 염려가 있고, 전통을 오늘에 되살린다거나 스스로의 시각을 새롭게 살리는 작업은 제대로 이루어지지 않고, 있다고 하더라도 푸대접을 받게 된다. 이 극단적인 양분법에서 벗어나려면 우선 작가 스스로가 신념을 가지고 작품을 만들어야겠지만 구상과 비구상으로 나누어 마치 땅 지키기 싸움이라도 벌이는 듯한 지금의 제도와 분류방식도 없어져야 할 것이다. 이 분류는 어디까지나 편리하자고 하는 것이지 절대적인 것은 아니며 더구나 그것이 제도가 될 수는 없다. 그런데도 불구하고 이를 제도라고 우기는 사람이 있다면 그야말로 고정관념에 사로잡혀 있는 사람일 것이고, 그것이 아니라면 다른 어떤 속셈을 품었기 때문이라

고 보아야 할 것이다.

그런데 이러한 양분법에 매여 있음에도 불구하고 국전의 서양화 부문에는 구상도 아니고 비구상도 아닌, 흔히 말하는 반추상 계열의 작품이 얼마 전부터 등장하고 있다. 그것은 작품이 그만큼 특색 있고 새로웠기 때문이겠으나, 그나마 국전에서 처음 인정한 것이 아니라 민전에서 인정받았기 때문에 뒤늦게 인정하여 받아들여졌다. 이는 하나의 보기에 지나지 않지만 아무튼 구상과 비구상을 갈라놓음으로써 창작을 하는 데에 생기는 제약은 그밖에도 얼마든지 있을 수 있다. 그것이 특히 심한 경우가 동양화 부문이 아닌가 한다. 여기서는 전통적인 산수(또는 화조나 인물) 그림과 추상화가 확연히 갈라져 있고 그 중간 계열의 것은 보잘것없는 형편이다. 그리하여 앞의 것은 옛 그림을 충실히 따르기에 바쁘고 뒤의 것은 추상적인 표현에만 시종할 뿐, 동양화 화법을 오늘에 되살리면서 거듭 새로운 시각과 내용을 담아가는 작품을 찾아보기 어렵다.

또 하나의 고정관념이나 틀은 우리 것을 옛것에서만 찾는 점이다. 우리 것을 그려야겠다는 생각은 있으나 그에 대한 인식이 철저하지 못하고, 그렇다고 삶의 현장에서 찾으려 하지도 않는다. 그렇기 때문에 대체로 우리 것을 피상적으로만 생각하게 되는데 여기서 손쉽게 접근할 수 있는 것이 옛것이다. 그리고 옛것을 소재로 한 작품이 입선을 하고 입상을 하게 되자 너도나도 옛것을 그리기 시작했다. 그리하여 동양화, 서양화, 조각, 구상, 비구상 할 것 없이 복고주의가 판을 치게 되어 해가 가도 사라질 줄 모르고 꼬리에 꼬리를 물고 내려오고 있다. 이를테면 절간, 골동품, 민속품이나 탈춤 따위를 그린 구상화들이 그렇고 흔적이니 회고니 정이니 하는 이름의 추상화들이 그렇다. 이번에 대통령상을 받은 황창배의 「비-에스 원」만 해도 표현만 조금 새로울 뿐이지 그 세계

는 앞서 말한 울타리에서 벗어나는 것이 아니다. 그밖에 복고주의가 한결 더 심한 것으로는 마애불이라든지 신라 고분의 발굴품을 그린 것, 또는 지게나 쇠죽통이 있는 시골집의 한 모퉁이를 그린 것이 있었다. 이런 것들이 나 우리의 것이기는 하지만 옛것이거나 사람이 쓰는 연장에 지나지 않는다. 일하는 농부나 사람이 살고 있는 현장보다도 이런 것에 더 애착을 느낀다면 그것이야말로 우린 것에 대한 물신숭배 같은 취미라고밖에 볼 수 없다.

그런 가운데도 주목할 만한 작품이 전혀 없지는 않았다. 동양화의 박대성·양용범은 필법을 여러가지로 시도했고 오병인은 재료의 질감을 인물의 질감과 일치시켜 나타내는 독특한 기법을 구사했다. 서양화에서는 박용인의 건물과 햇빛을 입체적으로 표현한 작품, 오세열·장순업·신문광·박영호 등의 참신한 시각을 추구한 반추상 계열의 작품, 그리고 조각의 진송자·박일순의 왜곡된 인체의 형태와 의미를 일치시켜 나타낸 작품들이 눈여겨볼 만했다. 이 작가들은 기존의 틀에 얽매임이 없이 스스로의 세계를 추구하고 있는 점에서 기대를 갖게 한다.

국전을 앞뒤로 하여 열렸던 그룹전과 개인전 가운데 볼 만했던 것으로는 9월 23일부터 29일까지 동산방화랑에서 열렸던 '삼인행'이라는 그룹의 전람회와 10월 6일부터 12일까지 미술회관에서 있었던 '황용엽전'을 꼽을 수 있겠다.

삼인행은 대학 시절부터 같은 교실에서 동양화를 공부했고 그뒤에 한데 모여 그림을 그리는 세 사람의 젊은 여류화가의 모임으로, 지난해에 이어 이번에 두번째 작품전을 가졌다. 이들의 작품에서 먼저 느낄 수 있었던 것은 참신하다는 것과 성실하고 줄기차게 애쓰고 있다는 점이었다. 흔히 우리는 새로운 소재나 새로운 기법으로 그린 그림을 보게 될 때에 참신하다는 말을 하게 되는데, 이들은 소재와 기법에서 다 같이 새

강남미 「7811」 1978년.

로움을 꾀했기 때문에 참신하다는 표현이 결코 지나치지 않았다. 이들
은 동양화의 전통적인 소재나 양식에서 떠나 홀가분한 마음으로 살아
움직이는 현실, 곧 자연에 다가서 있었다. 그것을 위해 집 밖에 나가고
이곳저곳을 다니며 눈에 비치는 온갖 사물이나 정경을 굳이 가리지 않
고 솔직히 그리고 탐욕스럽게 그린 듯했다. 그렇기에 이들의 눈은 그토
록 맑고 싱싱했다. 그런가 하면 재료나 기법에서는 전통적인 것을 바탕
으로 하여 그것을 철저히 익히고 실험함으로써 기법의 갱신을 꾀하고
있었다.

　때로는 덜 익고 생경한 것도 없지는 않았으나, 표현대상과 기법이 잘
맞아떨어진 작품은 흔히 찾아보기 어려운 수준에 이르고 있었다. 살아
움직이는 현실 ──산만하기 이를 데 없고 때로는 한꺼번에 몰아닥치는
자연을 직접 그리는 일은 결코 쉬운 일이 아니다. 방안에서 옛 그림을
좇아 그리는 것보다 실경을 그리는 것이 더 실패하기 쉬운 것도 그 때문
이다. 그런데도 이들이 살아 있는 현실을 이만큼 성공적으로 그릴 수 있
었던 것은 끈덕진 노력과 기량의 축적이 뒤따랐기 때문이라고 보아진

다. 이들은 모두 같은 생각, 같은 방향을 바라보고 있으면서도 저마다의 개성을 뚜렷이 나타내고 있다.

강남미는 힘찬 필력과 웅건한 아름다움을, 김아영은 맑고 담담한 서정미를, 최윤정은 자유분방하고 다양한 표현미를 특색으로 하고 있다. 삼인행과 같이 능력이 있으면서도 차분히 노력하고 있는 작가들의 힘으로 동양화의 진정한 혁신이 조금씩 이루어져 나가리라고 믿는다.

'황용엽전'은 이번으로 일곱번째가 된다. 그는 일찍부터 자기의 독특한 세계와 양식을 세워놓고 그것을 꾸준히 추구해온 작가로, 그의 그림은 하나의 경지에 다다른 것으로 평가되고 있다. 그가 지금까지 다루어온 주제는 인간이며, 그것을 연작 형식으로 그리고 있다. 그는 인간의 현실적인 모습보다도 상황 속에 갇힌 인간의 실존적인 삶에 주목하고 그것을 수많은 선과 선의 얽힘으로 그려내고 있다. 그 때문에 그것은 그가 말하고자 하는 참뜻을 잘 표현해줌과 함께 독특한 그림의 아름다움을 지니고 있다. 발표할 때마다 조금씩 형식을 달리해왔지만 이번에는 어지러운 선들이 줄고 날카로워진 대신에 인간의 모습이 한결 뚜렷해졌고 실존의 참뜻도 그만큼 선명해졌다. 하나의 주제나 세계를 끈질기게 몰고가면서 조금씩 다른 변주를 보여주고 있는 작가의 그림을 보는 일은 다른 전람회에서 맛볼 수 없는 즐거움을 준다.

『뿌리깊은 나무』 1978년 11월호

현대미술의 시골 발과 서울 발
— 현대미술전 두개

지난 10월 중순부터 11월 중순까지의 기간은 가을철의 막바지여서 그런지 작품전이 어느 때보다도 많았다. 그 많은 작품전이 모두 창작품이라는 이름 아래 발표되고 있지만 그중에는 장삿속으로 열린 것도 있고 단지 경력을 쌓기 위한 것도 있으며 또 그 경향도 갖가지여서 정말 창작품이라 할 수 있는 것을 가려내기도 힘들거니와 그것을 경향에 따라 묶어 평가하기도 힘들다. 그래서 이 기간 동안에 있었던 가장 관심을 끄는, 또는 가장 화젯거리가 되었던 전시회를 찾게 되었다.

이에 해당하는 것이 지방과 서울에서 각각 열린 두개의 단체전이 아닌가 한다. 하나는 10월 14일부터 20일까지 전주의 전북예술회관에서 열렸던 '제1회 전북현대미술제'이고, 또 하나는 11월 3일부터 열흘 동안 국립현대미술관에서 있었던 '한국 현대미술 20년의 동향전'이다. 앞의 것은 이른바, 현대미술의 지방으로의 확대 또는 보급이라는 점에서 눈길을 끌었고 뒤의 것은 이름 그대로 우리나라 현대미술 20년 동안의 발자취를 되돌아보는 기회였다는 점에서 뜻이 있었다.

'전북현대미술제'는 그 지방의 젊은 작가 몇 사람이 그곳 문화기관

의 협조를 얻어 현대미술을 그 지방에 소개하기 위해 마련한 것이었다. 이를 위해 주최 쪽은 작가를 임의로 골라 초대하는 형식을 취했는데 여기에 참가한 작가는 모두 214명이었으며 출품된 작품의 수효는 그 곱에 가까웠다. 그리고 초대된 작가들은 전국 곳곳에서 활약하고 있는 현대미술가들이 대부분이었는데 그 가운데는 작품만 내놓은 것이 아니라 직접 이 미술제에 참가한 사람도 여럿 있었다. 그런가 하면 미술평론가를 모셔다가 현대미술에 관한 세미나를 벌이기도 했는데 이런저런 것들로 미루어볼 때에 주최 쪽은 이 미술제를 축제의 분위기로 몰아 이 지방에 현대미술의 씨앗을 뿌리려고 애썼음을 짐작할 수 있다.

한편, 전시된 작품도 추상표현주의에서 색면파의 그림, 개념미술, 하이퍼리얼리즘에 이르기까지 현대미술의 여러 경향을 두루 포함했던 만큼 현대미술을 한눈에 살필 수가 있었다. 그런데 이곳 사람으로서 미술에 특별히 관심을 가진 이가 아니고서는 이러한 미술전을 보는 것조차 처음이었을 것이며 게다가 호남 지방은 예부터 동양화의 전통이 강한 곳이라는 것을 생각하면 이번의 '전북현대미술제'가 이곳 사람들에게 준 충격은 적지 않았을 것이다. 그래서 한 신문은 이 미술제를 보도하는 기사에서 "관람객들의 대부분은 이 현대미술이 난해한 듯 어리둥절한 표정이었으며 어떤 관람객은 작가를 붙들고 작품에 대해 물어보는 열도 보였다"라고 적었다.

이렇게 볼 적에 '전북현대미술제'가 현대미술을 이 지방에 선보이고 이곳 시민들의 관심을 불러일으켰다는 점에서는 우선 성공했다고 말할 수 있을지 모른다. 그러나 그러한 겉으로의 성공 뒤에는 몇가지 문제점이 찾아진다. 그 하나가 운영위원의 구성과 작가의 선정 및 초대의 방식이다. 곧 이 미술제의 경우도 주최 쪽은 운영위원을 구성하고 그들로 하여금 작가를 고르고 초대하게 했는데 막상 운영위원의 구성내용을 보

면 서울의 이름난 현대미술가, 구체적으로는 한국미술협회의 간부들을 뼈대로 하고 그 지방 작가는 몇 사람만이 참여하는 식으로 되었다. 그랬기 때문에 작가의 선정 및 초대에서 운영방식에 이르기까지 서울의 현대미술제를 단순히 장소만 옮겨놓은 듯한 인상을 주었다. 그것이 주최 쪽의 의도였는지 아니면 한국미술협회 간부들의 영향 때문인지는 모르겠으나 어느 경우이었건 환영할 바는 못된다. 왜냐하면 어차피 미술전을 마련할 바에는 남이 하는 것과는 다른 것, 이 지방만이 할 수 있는 특색 있는 것이어야 하고 그러기 위해 주최 쪽은 처음부터 주도권을 갖고 치밀한 계획 아래 일을 만들어가야 했었기 때문이다.

그런데 주최 쪽이 치밀한 계획과 깊은 뜻을 가지고 일을 하지 않았다는 것은 다음 사실에서도 엿볼 수 있었다. 이를테면 주최 쪽의 한 사람이 "전북 지방은 현대미술의 황무지"라고 하면서 "경향 각지의 작가들이 괭이 한자루씩을 들고 와 개간해달라고 호소했다"라고 말했다지만 황무지를 개간하려면 작가들만으로 되는 것이 아니라 그것을 받아들이는 예술 대중의 협력이 함께 따르지 않으면 안된다. 따라서 이들에게 현대미술의 특성과 그 흐름을 소개하고 이해시키는 운동 같은 것이 마땅히 마련되어야 하는데 이 점에서도 충분하지가 못했다. 그런 노력이 전혀 없었던 것은 아니었지만 한차례의 세미나만을 가지고 '황무지'의 대중이 단박에 현대미술에 친숙해질 수 있다고 생각했다면 그야말로 현대미술을 모르는 사람이라고 여길 수밖에 없다.

다음으로 이런 것보다 더 중요하다고 생각되는 것은 현대미술제의 지방으로의 확산이 과연 바람직한 것인가 하는 문제이다. 이것은 우리나라의 현대미술, 나아가 이른바 서방세계의 현대미술을 어떻게 보는가에 따라 긍정적일 수도 있고 부정적일 수도 있다.

긍정적으로 보는 쪽에서는 현대미술은 바로 오늘 우리 시대의 미술

이기 때문에 되도록 많이 그리고 널리 보급되어야 한다고 주장하고 더구나 우리나라처럼 서울과 지방 사이의 문화의 격차가 심한 마당에서는 이를 줄이기 위해서라도 현대미술제의 지방 확산은 바람직한 방향이라고 생각하고 있다. 그리고 이러한 근거 위에서 서울 작가와 지방 작가 사이의 교류가 활발하게 행해지고 있고 현대미술제가 지방의 대도시에서 다투어 벌어지고 있는 셈이다. 이것이 오늘날 우리 미술계의 지배적인 흐름으로서 거의 무비판적으로 행해지고 있다고 해도 크게 잘못이 아닐 듯하다.

그와는 달리 부정적으로 보는 쪽에서는 현대미술은 오늘의 서방세계의 질서, 다시 말해서 강대국의 정치와 경제와 문화의 여러 부문에 걸친 세계 지배의 한 산물이며 그들의 생각과 생활방식이 어떤 형태로건 투영되어 있다고 여긴다. 따라서 현대 서구미술의 이념이나 형식을 받아들이는 것은 그들의 질서(세계 지배)를 받아들이는 일이 되며 이러한 미술이 보급되면 될수록 그 질서에 휘말려들게 된다는 이야기이다. 이 문제는 그렇게 단순치만은 않기 때문에 여기서 그 옳고 그름을 가릴 시간도 자리도 없으나 흔히 말해지고 있는 것처럼 근대화가 참으로 줏대 있게 자기 힘에 따라 이루어지지 않고 남의 힘으로 이루어질 때 오히려 근대화를 망치게 된다고 하는 말과 견주어 한번쯤 생각해볼 만한 문제가 아닌가 여겨진다.

아무튼 또다른 지방에서 같은 행사를 할 경우도 예상되는데, '전북현대미술제'를 계기로 하여 남이 하니까 우리도 한다 하고 즉흥적이고 시위에 치우친 행사를 벌일 것이 아니라 그 지방의 문화발전을 위해 어느 것이 더 바람직한가를 잘 헤아리고 계획을 치밀하게 꾸며서 해나갔으면 하는 생각이 간절하다.

'한국 현대미술 20년의 동향전'은 앞서 말한 바와 같이 우리나라의

현대미술이 걸어온 스무해 동안의 발자취를 보여준 드문 전시회였다. 여기서 '한국 현대미술'이라고 했는데 이는 1957년에 서구 전후 미술의 한 경향이었던 추상표현주의를 이 땅에 받아들여 첫 작품전을 열었던 해를 기준으로 하여 그후부터 지금까지의 미술을 가리키는 것이며 따라서 이 전시회는 그해를 기념하는 뜻도 들어 있었던 것으로 보인다. 이 해는 단순히 서구 전후 미술을 받아들여 첫 작품전을 열었다는 사실에서만 중요한 것이 아니라 새로운 세대, 새로운 감각, 새로운 생각, 요컨대 한국 현대미술사의 커다란 전환점을 이루었기 때문에 중요하게 여겨짐이 마땅하다. 그렇기에 어느 평론가는 한국의 현대미술은 그전 것은 무시하고 이때부터 따져야 옳다고 말할 정도였다. 지금은 모두 40대의 이름난 작가가 되어 있지만 그 무렵에는 20대의 이름없는 작가들이었으므로 그때에 그린 열정과 패기에 찬 그림들을 한자리에서 보는 즐거움은 작가 자신들에게는 말할 것도 없겠고 관객들에게도 각별한 바가 있었다. 몇몇 주요 작가들의 경우에 그때의 그림을 볼 수 없었던 것이 한편으로 몹시 서운하기도 했지만 말이다.

전시된 작품은 시대의 흐름에 따라 4부로 나뉘었다. 곧 1부는 '뜨거운 추상 운동의 태동과 전개(1957~65년)'였고, 2부는 '차가운 추상의 대두와 회화 이후의 실험(1966~70년)'이었으며, 3부는 '개념미술의 태동과 미술개념의 정리(1969~75년)'였고, 4부는 '탈이미지와 평면의 개념화(1970~77년)'로 되어 있었는데 부문마다에 그 미술에 앞장서 작업을 했던 개인 및 단체들의 작품들이 전시되어 우리나라 현대미술의 흐름을 한눈에 살필 수 있었고 한편 현대미술가들 한 사람 한 사람의 창작의 경향과 변모 과정도 함께 엿볼 수가 있었다.

여기서 우리는 우리나라의 현대미술이 1957년부터 서구의 현대미술의 흐름을 과감하게 받아들이면서 급속히 국제주의의 방향으로 전개되

어왔다는 사실, 처음에는 겨우 몇 사람의 손으로 시작했으나 스무해가 지난 오늘에는 화단의 판도를 바꾸어놓았다는 사실 그리고 현대미술을 수정하고 개척하는 과정에서 몇몇 작가의 활동이 크게 두드러진 사실 따위를 확인할 수가 있었다. 그런데 현대미술이 몇몇 작가와 그들이 이끄는 단체의 손으로 이루어져왔다는 것은 이들 작가의 노력이나 역량이 그만큼 크다는 뜻도 되지만 후배 작가들의 열정이나 노력이 그에 못 미친다는 뜻도 될 것이다. 다시 말하면 후배 작가들이 선배 작가들의 작품을 부정하고, 그들은 다음 후배로부터 다시 부정되고 하는 발전의 논리로 전개되어오지 못했다는 말이 되겠다. 또 바로 이 점이 서구의 현대미술을 받아들인 데만 그치고 그것을 우리의 독자적인 미술로 발전시키는 데에 이바지하지 못한 중요한 원인이 아니겠는가 한다.

아무튼 이 전람회는 그런저런 면에서 뜻깊고 기록에 남을 만한 전람회였던 것만은 부인할 수가 없다. 다만 더 많은 작가, 더 많은 작품을 찾아 전시했더라면 좋았을 것이라는 아쉬움이 한가닥 남는 것은 어쩔 수 없다.

『뿌리깊은 나무』 1978년 12월호

멕시코 인상과 권순철과
— 한 단체전과 세 개인전

대체로 11월 중순부터는 화랑들도 한해를 마무리짓고 긴 겨울잠을 준비한다. 그러나 지난해에는 뜻밖에도 이 기간에 작품전이 많았고 그 중에는 내용이 충실한 작품전도 여럿 있었다.

그 가운데 중요한 것을 보면 단체전으로는 '한국미술대상전'과 여덟번째를 맞은 '제3그룹전'과 열번째를 맞은 '한국미술 청년작가회전'이 있었고, 개인전으로는 지난해 11월 13일부터 12월 7일까지의 사이에 '정관모 조각전' '김찬식 조각전' '윤지현 서양화전' '최욱경전' '권순철 작품전' 따위가 차례로 있었다. 이밖에 좀 색다른 전람회로서는 11월 4일부터 13일까지에 걸쳐 '중국 역대 서화전'이, 11월 15일부터 23일까지에 걸쳐 자유 중국의 이름난 화가 '장대천(張大千) 화전'이 저마다 세종문화회관 화랑에서 열렸다. 이 가운데 화단의 관심을 모았던 것은 '한국미술대상전'과 '최욱경전'과 '장대천 화전'이 아니었을까 싶다.

『한국일보』가 주최한 한국미술대상전은 이번이 다섯번째였는데, 지난해에 새로 생긴 다른 두개의 민전에 자극을 받았음인지 제도와 운영 면에서 새로운 방식을 들고나왔다. 곧 커미셔너 제도를 채용하고, 지정

공모와 일반 공모를 따로 나누어 작품을 모집·평가·전시한 것이다. 커미셔너 제도란 주최 쪽이 전람회의 계획과 운영을 특정한 전문가에게 위임하고 이를 위임받은 커미셔너가 전람회를 계획하고 실시하는 것으로 오늘날 서양에서 널리 행해지고 있는 방식을 말한다. 따라서 커미셔너 제도를 채용하고 일반 공모 말고도 기성작가들을 돕기 위한 지정 공모를 따로 만들어 작품을 모으고 시상했다는 점에서는 확실히 앞섰다는 인상을 주었다. 그러나 커미셔너는 말할 것도 없고 그가 선정한 운영위원과 심사위원들 모두가 국전이나 앞서 있었던 두개의 민전에 한두 번씩 같은 자격으로 참여한 사람들이었다는 점에서 이 전람회가 다른 전람회와 크게 다르지 않음을 짐작할 수 있었다. 말하자면 늘 말해지듯이 그 사람이 그 사람이고 그 전람회가 그 전람회라는 것이다.

이런 느낌은 막상 전람회장에 가서 상을 받은 작품이나 작가들의 작품세계나 작품 경향을 보고 난 뒤에는 어쩔 수 없이 더 뚜렷해지는 것이었다. 다른 점이 있다면 같은 작가가 같은 내용의 그림을 가지고 저 전람회에서는 입선에 그쳤으나 이 전람회에서는 상을 받았다는 차이뿐이다. 그렇게라도 해서 제 돈 안 들이고 빠리행 비행기표를 벌었으니 가난한 작가로서야 더없이 좋겠지만, 이런 전람회를 자꾸 만들어 여는 뜻과 보람을 어디서 찾을 수 있으며 그것이 정말 상업주의와는 관계없는 문화행위인지 의심스럽다. 그리고 이렇게 민전의 성격이나 작품 경향이 비슷해지는 것이 커미셔너나 심사위원 탓인지 화가들 때문인지 아니면 세계로 발돋움하려는 이 나라의 '정신문화'의 흐름 때문인지 모르겠다. 한가지 분명한 것은 독창적인 작가가 나와야겠다는 바람이다.

최욱경은 미국에서 살면서 작품활동을 하고 있는 여류화가로 몇년에 한번씩 귀국하여 작품전을 열곤 했는데, 이번의 작품전은 다른 어떤 때보다도 규모가 크고 내용도 충실했다. 그의 특유한 추상적인 형태와 강

렬한 색채로 메워진 크고 작은 그림들이 방안을 온통 압도할 정도였다. 그 스스로는 이 작품전을 "멕시코의 인상"이라고 이름 붙였는데, 그림이 모두 추상화이기 때문에 그것이 멕시코인지 어딘지, 또 멕시코의 인상을 얼마만큼 잘 표현했는지는 멕시코에 가보지 못한 관람자들로서는 알 수 없었을 것이다. 다만 우리는 그것들이 멕시코 풍물의 이미지를 재현한 것이 아니라 그가 느낀 정서내용을 나타낸 것이며, 따라서 멕시코를 군이 연상하려고 할 것이 아니라 그 자체로 보아야 했다. 그러고 보면 이 그림들도 이 작가가 지금까지 추구해온 추상표현주의의 양식과 조형을 일관성 있게 유지하고 있었다. 그런데 그전의 그림에 견주어 추상형태들이 조금은 부드러워졌고, 그 대신에 색채는 더 풍성해졌고 대비와 변화가 한결 뚜렷해졌다. 곧 꽃봉오리, 꽃잎이나 나뭇잎 또는 기이한 동식물의 모양을 한 형태들이 강렬한 원색을 배경으로 또는 그 속에 적절히 배치되어 있었다. 아니 이런 갖가지 형태들이 넓은 공간을 둥둥 떠돌아다니면서 서로 부딪쳐 싸우기도 하고 어울리고 서로 속삭이기도 하는데 이 유동의 드라마를 색채의 강렬한 대비와 다양한 변화로써 연출하고 있었다. 그래서 화면에는 활력이 넘치고 있었다. 그것은 시각적인 즐거움을 주는 동시에 정신분석학에서 말하는 성적인 본능과 억압과의 사이의 거듭되는 갈등을 보는 듯했다. 이것은 마치 미국의 추상표현주의 화가인 아실 고키(Arshile Gorky)의 그림에서 보는 바와 같았다.

사실 최욱경의 그림은 미국 추상표현주의의 양식에 아주 충실한 것이라 해도 지나치지 않을 것이다. 하지만 그 나름의 특유한 형태를 만들었고 발전시키고 있는 점에서 그리고 그것들의 상호작용을 색채의 대비로 연출하고 있는 점에서 최욱경은 독자적이면서도 탁월한 솜씨를 보이고 있다. 한 작가가, 더욱이 그것이 추상화일수록 자기의 형태를 만들어내는 것이 얼마나 힘든 작업이며 더욱이 그 형태가 그만의 독특한

최욱경 「환희」, 1977년

것일 때에는 그것이 얼마나 큰 발언력을 갖는가를 최욱경의 그림이 잘 말해주고 있다고 하겠다. 이번 작품들 중에는 알루미늄 같은 비철금속 판에다 검은 물감으로 그린 특이한 단색화도 선보였다. 여기에도 그의 활달한 필치와 조형이 잘 나타나 있다.

그런데 이렇게 뛰어난 역량과 솜씨에도 불구하고 그 시각이나 조형 감각이 철두철미 미국화되어 있는 것이 유감스러웠다. 그의 그림에서 우리가 어딘지 모르게 위화감 같은 것을 느끼게 되는 것도 그 때문이라 하겠는데, 이것은 일찍이 미국에 건너가 그곳에서 살면서 그림을 그리고 있는 사람으로서는 어쩔 수 없는 한계인지도 모르겠다.

하기야 국내에서 활약하는 작가라고 해서 이 한계를 벗어났다고는 말할 수 없다. 그런 사람은 몇 안되며 대다수는 오히려 미국적 또는 서구적이 되려고 애쓰고 그러면서도 최욱경이 이룬 독자성이나 성과에는 이르지 못하고 있다.

이러한 문제를 문제로 의식하면서도 그것을 독자적으로 해결하지 못한 채 고민하는 화가도 적지 않은데, 그 하나의 보기를 '권순철전'에서

보게 되었다. 권순철은 그동안 몇차례의 그룹전에 낸 작품을 통해 관심 있는 사람의 눈길을 끈 바 있지만 그의 작품세계의 전모를 보여준 것은 이번이 처음이었다. 그의 그림은 풍경과 인물을 소재로 한 것이었으며, 시각이나 기법은 대체로 세잔과 야수파적인 데서 시작된 표현주의 계열의 그림이었다. 곧 물감을 듬뿍 묻힌 붓으로 거칠고 어지럽게 그린 풍경이나 뒤틀리고 어둡게 그린 인체가 강렬한 정서를 나타내고 있으며 때로는 그것이 매우 직설적으로 표현되기도 했다. 특히 눈길을 끌었던 것은 사람의 얼굴을 바위산처럼 그려 어떻게 보면 사람의 얼굴 같기도 하고 바위산 같기도 한 이미지의 중복을 시도한 작품이었다.

그런데 전체로 보면 이 작가는 점차로 어떤 수렁 속에 빠져들고 그것을 괴로워하고 안타까워하는 모습이 뚜렷했다. 그것을 아마로 외곬으로 파고드는 그의 성격 탓이겠지만 수렁에서 벗어난다 하더라도 그의 내성적인 성격이나 기질로 보아 이중섭과 같은 자아상의 세계로 끝날 위험이 있다. 그렇게 되지 않으려면 과감한 자기파괴와 건강한 주제의식의 회복이 뒤따라야 할 것으로 생각된다.

'장대천 화전'은 우리에게 여러가지 면에서 뜻깊은 것이었다. 그것은 먼저 세계적으로 높이 평가받고 있는 화가의 그림을 직접 볼 수 있었다는 것과 그가 동양화의 현대적인 혁신을 어떻게 이루었으며 우리 동양화가들이 거기서 무엇을 얻을 수 있는가 하는 점에서였다. 장대천은 이번 전시회를 주최한 신문사 쪽의 선전이 없었어도 웬만한 사람들은 그가 세계적으로 이름난 동양화의 대가임을 알고 있었고 그 가운데는 직접으로 또는 간접으로 그의 그림을 본 사람도 있었을 것이다. 하지만 그의 작품세계의 전모를 한자리에서 볼 수 있었던 것은 이번이 처음이 아니었을까 싶다.

정말로 그는 동양화, 곧 중국 산수화의 전통을 이어받으면서 서양의

현대적인 미감을 함께 실현하여 새롭고 높은 차원의 그림세계를 이룬 화가임을 알 수 있었다. 전시된 작품은 모두 44점인데 이들 작품 가운데 대부분이 서울에서의 전시를 위해 그려진 것이라고 한다. 여기서 그는 동양화의 온갖 양식과 화법을 자유자재로 구사하여 전통화에서부터 새롭고 혁신적인 그림까지 골고루 보여주었다. 그 가운데 특히 발묵(潑墨)으로 온갖 추상형태를 만들어낸 솜씨는 탁월했다. 그의 그림의 핵심은 바로 이 점이며 그것이 자아내는 미감이 서구적인 감성에 잘 호소하여 서양인들에게 높은 평가를 받게 된 것이 아닌가 싶었다.

장대천이 이렇게 탁월한 재능과 솜씨를 갖춘 작가임에도 불구하고 그의 그림세계는 지나치게 감각적이어서 동양화의 깊은 정신미를 맛볼 수는 없었다. 그리고 그 혁신이라는 것도 엄밀한 뜻에서 보면 여전히 전통화의 이념의 테두리 안의 것이며, 참으로 현대사회가 요청하는 그림이라고는 할 수 없을 것이다. 그것은 아마도 그가 중국에서 살고 있지 않고 대만에 살며 서양 사람을 상대로 작품활동을 하고 있는 사실과 관계가 없지 않을 것이다.

그런데 이에 덧붙여 생각해야 할 문제는 요즘 대만의 화가들이 자주 우리나라에 와서 작품전을 가지는 점이다. 올해에만도 10번이 넘으며 이들은 대체로 신문사나 그밖의 문화단체가 문화교류를 위한 초대전 형식으로 불러오곤 한다. 그런데 이 전시회만으로 끝내는 것이 아니라 대부분이 작품을 팔아서 그 돈을 가져간다. 그 돈을 어떤 통로로 가져가는지는 모르겠으나 어떻든 그것은 국민경제의 면에서 볼 때에 외화의 낭비가 아닐 수 없다. 장대천이나 유업소(劉業昭) 같은 몇 작가를 빼고는 그들의 그림이 그다지 훌륭한 것도 아닌데 괜히 중국 화가의 그림이라고 비싼 값을 치르고 사는 부자들의 호사 취미도 문제이겠으나 그림을 마음대로 팔게 해서 그들이 엄청난 돈을 벌어 가져가게 하는 것도 용

서할 수 없는 일이다. 한닢의 외화라도 더 벌려고 근로자들은 생계비도 채 안되는 임금을 받아가며 일하고 있는데, 부자들은 호사 취미로 그림을 사고 외화를 낭비하는 일은 문화라는 이름 밑에 저질러지는 일종의 죄악이라고 여겨진다.

『뿌리깊은 나무』 1979년 1월호

제6부

대담

'민중미술' 그 시비를 따진다: 오광수와의 대담

김윤수(金潤洙, 영남대학교 미술대학 교수·미학)

오광수(吳光洙, 미술평론가)

1985년 '20대의 힘전' 사건

김윤수 이 무더운 여름날 우리 화단뿐만 아니라 사회적으로 크나큰 충격을 준 이른바 1985년 '20대의 힘전(展)' 사건이 얼마 전에 있었습니다.

미술전시회에 내건 작품들이 문제가 되어 철거되고 화가들이 연행되는 사태로까지 번진 일은 우리의 경우 아마 처음 있는 일이 아닌가 합니다. 이 전시회가 그토록 큰 파문을 일으킨 것은 전시회의 중단 자체보다도 거기에 전시된 작품이 이른바 '민중미술'이라는 것이고 그것을 그린 화가들이 대학의 운동권 학생들과 어떤 관련이 있는 것처럼 보도된 때문이었습니다.

당국은 조사 결과 그들과는 관련이 없다고 발표했습니다만 그중 세 작가를 즉심에 넘겨 '유언비어 유포죄'로 구류 처분했다는 보도가 있었습니다.

이 사건은 우리에게 여러가지를 생각게 합니다. 그래서 『신동아』측에서 민중미술에 대한 대담을 마련한 것 같습니다만, 민중미술을 이야

기하기 전에 이 사건을 통해 나타난 문제랄까 이 사건을 보는 시각부터 논의해보는 것이 어떨까 해요. 오선생께서는 어떻게 보십니까.

침해된 창작과 표현의 자유

오광수 저는 그 전시회에 가보지 못해서 전시작품이 어떤 내용을 띤 것인지 또한 압수된 작품들이 어떤 내용의 것인지에 대해선 구체적으로 언급하기 힘들겠습니다마는, 우선 이런 사건이 일어났다는 것 자체가 굉장히 불행한 일이라고 생각해요. 그 사람들뿐만 아니라 우리 미술인 전체가 왜 이런 사태까지 몰고왔느냐 하는 점에서 반성해야 할 것이라고 말하고 싶어요.

또 지상(紙上)에서도 그런 이야기가 나왔습니다마는, 미술계 내부에서 논의하고 걸러가지고 정리해야 할 문제를 관권으로 제재한다면 작품 자체의 내용이야 어떻든 창작의 위축이라는 문제가 제기되겠지요.

그러나 그렇게 제재받은 작품이 작품으로서 문제를 갖고 있는 것인지, 아니면 예술이라는 차원을 넘은 하나의 사회운동이라든지 또는 이데올로기적인 문제에 저촉됐기 때문에 그런 사건이 벌어졌는지에 대해서는 명확하게 선을 긋고 따져야 하리라 봅니다. 아직 이 점에 대해선 구체적으로 밝혀져 있지 않기 때문에 오해가 심화될 수 있지 않나 생각합니다.

차제에 이 문제를 미술계 내에서 공개적인 토론의 방식을 통해서 논의해야 할 필요가 있지 않느냐 하는 것이 저의 견해입니다.

김윤수 저도 신문보도를 통해서 아는 것밖에 없는데 이 사건을 접하

면서 맨 처음 받은 느낌은 그 전시회나 작품들이 그토록 떠들썩할 만큼 대단한 것이었던가 하는 것이고, 다음에는 이 사건에 대한 보도기사와 논평 사이에는 엄청난 시각의 차이가 있다는 것이었습니다. 보도와 논평 사이에는 물론 차이가 있을 수 있겠지만 이번의 경우 신문이나 TV의 보도는 마치 큰일이 난 것처럼 떠들썩했고, 반면 논평은 예술의 자유, 창작과 표현의 자유는 보장되어야 하며 예술의 문제는 예술 안에서 시비가 가려지고 정리되어야 한다는 견해들이었습니다. 화단 일각에서는 비슷한 내용의 성명서도 나왔고 또 일반 여론도 대체로 그쪽으로 기울어지고 있음을 보았습니다.

그건 그렇고 저는 이 사건이 가져다준 것을 크게 두가지 측면에서 생각해볼 수 있지 않을까 합니다. 하나는 민중미술의 문제가 이 사건을 통해, 다소 표면적이라는 느낌이 있지만, 온 국민 앞에 제기되었다는 점입니다. 민중미술만이 아니라 도대체 미술이라는 것을 일반 사람들이 지금까지와는 다른 각도에서 보고 생각하는 계기가 되지 않았나 하는 것이고, 또 하나는 미술사적으로 볼 때 미술과 사회와의 관계에서 우리의 경우 언젠가는 사회적인 이의제기가 있으리라고 예상되었던 것이 이번에 나오게 되었다는 점입니다.

가령 우리 근대미술사를 살펴봐도, 미술이 사회나 현실과의 관련을 가지면서 이처럼 사회적인 관심사로 된 적은 처음이지요. 그럴 수밖에 없었던 이유 중의 하나는 우리 미술 혹은 미술가가 사회적인 삶의 문제와는 너무도 동떨어진 거리에 있어왔거든요. 그건 현대미술에 올수록 더하다고 할 수 있죠. 그러다 보니 예술과 사회는 별개이고 별개라야 한다는 통념이 생기고, 이 통념이 하나의 고정관념으로 자리 잡고 있었던 것인데, 그것이 이번 사건을 통해 드러나게 된 거라고 봅니다.

오광수 동감입니다. 그러나 그 문제의 제기방식이 너무도 당돌하고, 또 그것이 미술계 안에서가 아니라 바깥에서 나왔다는 데 문제가 있지요.

김윤수 그런데 반드시 그런 것 같지는 않아요. 1985년 '20대의 힘전'의 경우, 문제가 어디까지나 미술계 안에서의 관행과 방법을 통해 나온 것인데, 당국이 그것을 문제 삼음으로써 미술계 안의 문제가 아니라 사회적인 관심권으로 끌어낸 셈이 되었다고 봅니다. 이 사건의 법률적인 면은 별도로 생각할 때, 미술을 사회적인 관심권으로 끌어내 일반 사람들도 미술에 관해 논의할 수 있는 계기를 마련했다는 것은 결과적으로는 잘된 일이 아닌가 합니다.

'민중미술' 등장의 역사성

오광수 우리의 경우 민중미술이라는 말 자체가 등장하기 시작한 것은 제가 보기에 1983년경이 아닌가 해요. 그 이전에는 구체적으로 민중미술이라고 내세운 것은 볼 수 없어요. 1980년대에 들어와서 '현실과 발언'이라든가 '임술년'이라는 그룹들이 등장하면서, 이들이 내세운 주장이 말하자면 미술의 현실인식을 고취한다는 것이었는데, 그것은 미술의 소통방식에 있어서 과거에는 일부 계층에 속했던 미술을 일반에게 되돌려준다 하는 것이었어요. 1983년에 들어와 민중이라는 말이 미술에 붙기 시작했다고 봅니다. 제가 보기에는 미술계 자체에서 이런 민중미술이라는 말이 생긴 것이라기보다는, 좀더 넓은 의미에서 민중문화니 민중문학이니 하는, 주로 문학 쪽에서 일어났던 흐름에 일부 젊은 미술인들이 편승하면서 민중미술이라는 그런 이름이 붙여지지 않았는

가 생각이 됩니다.

 민중미술에 대한 반응은 미술계에선 긍정적인 시각과 부정적인 시각의 대립 양상이 나타나고 있습니다. 이를 운동권과 제도권으로 분리하는 경향도 있습니다만, 다만 덮어놓고 추켜세우는 경향이나 처음부터 사갈시(蛇蝎視)해버리는 경향의 대립상은 결코 바람직한 현상은 아니라고 봅니다. 제가 보기에는 미술의 문제로서 민중이라는 개념이 아직 제대로 설정되어 있지도 않을 뿐 아니라 그 방향도 애매하고 수상한 데가 있다고 봅니다. 민중이라는 이념 자체를 이를 추구하는 미술가들 자신이 얼마나 치열하게 파고들었느냐 하는 문제가 먼저 거론되어야 하는 것이지요. 그런데 그들의 작품을 통해서 보면 아직도 민중이란 개념 자체에 제대로 접근하지 못하고 단지 민중이라는 거창한 구호만 내세우고 있는 인상을 주고 있어요. 그래서 제가 보기에는 민중미술이라는 것 자체가 아직 존재하지 않는 상태라고 극단적으로 말할 수 있습니다.

 그러면서도 민중미술이라는 말이 계속 나돌고 또 그것을 구두선(口頭禪)처럼 외는 미술가와 비평가들이 있는데 그들에 대해서는 민중미술의 개념 설정, 방법론의 전개는 다른 누가 아닌 그들 자신들에 의해 먼저 추구되어야 한다는 점을 충고하고 싶습니다. 그리고 난 다음에 이를 지켜보는 쪽에서도 그것이 건전한 하나의 미술로 확고한 발판을 이루어갈 수 있도록 간접적인 자극원으로 남아 있어야 된다고 봅니다.

김윤수 민중미술이라는 말이 화단에서 처음 나온 것은 물론 1980년대에 들어와서이죠. 그러나 그 용어가 이때 처음 등장했다고 해서 그것이 별안간 나타난 것은 아니라고 봅니다. 먼저 1970년대 산업화가 진행되면서 민중의 각성과 이들의 삶의 문제와 생활상의 요구를 적극적으로 반영해야 한다는 인식이 나왔고, 그러한 인식과 공감이 1980년대에

들어 심화·확대되면서 민중문학·민중문화에 대한 논의가 활발하게 일기 시작하면서 1970년대에는 볼 수 없었던 하나의 운동의 형태를 띠고 전개되었는데 민중미술이라는 것도 이같은 인식과 흐름의 일환으로 등장하게 되었다고 서는 봅니다.

오선생께선 민중미술이 민중문학이나 민중문화운동 쪽에 편승했다고 말씀하셨는데, 그건 편승이라고 보기보다는 사회 전체의 진행과 역사의 흐름에 호응하여 필연적으로 나타난 미술계의 한 움직임으로 봐야 할 것입니다. 따라서 민중미술을 지지할 것인가 반대할 것인가 하는 입장의 차이를 떠나 민중미술이 이제 하나의 현상으로 우리 앞에 있다는 사실을 논의의 출발점으로 해야 하리라 봅니다.

또 하나는 1980년대에 들어 등장한 '현실과 발언'이나 '임술년' 같은 그룹이 민중미술을 들고 나선 것처럼 얘기들을 하는데 이들 그룹은 처음부터 민중미술을 표방하고 나온 것 같지는 않아요. 그 사람들이 주장했던 것은 미술의 내용과 기능의 현실적인 회복이라고 하겠지요. 말하자면 이제까지의 미술이 너무 전문화되어 대중들로부터 소외되어 있다, 미술의 내용이라는 것도 현실적인 삶의 문제로부터 떠나 있다, 그러므로 어떻게 하면 미술이 현실의 문제를 담을 수 있고 동시에 그것으로써 일반인들과의 소통을 회복할 수 있는가 하는 심각한 반성과 이의제기에서 출발했다고 봅니다.

그렇기 때문에 그들의 관심사는 어디까지나 미술 내적인 문제, 이를테면 새로운 표현과 언어의 문제, 내용의 현실성과 소통의 문제였던 것 같습니다. 말하자면 제도권 미술이나 문화적 억압에 대한 비판을 시도하는 그룹이었지요. 그런데 이러한 성격 자체가 제도권 미술에 대한 모종의 위협으로 받아들여졌던 거죠. 처음부터 민중미술을 표방하고 나선 그룹은 '두렁'을 위시한 몇몇 단체들이 아닌가 합니다.

오광수 지금 말씀하신 것처럼 민중미술 그룹 중에서도 민중미술을 추구한다는 강령을 내세운 그룹은 극소수인 것 같아요. 방금 말씀하신 대로 '현실과 발언'이나 '임술년' 같은 그룹들은 처음부터 민중이라는 말을 사용하지는 않았지요. 최근에 와서 그것이 하나의 흐름으로 휩쓸려가는 현상을 보여주는데, 제가 보기에는 굳이 민중미술이라는 말을 붙여야 하는가 하는 생각도 듭니다.

또 하나, 이렇게 민중미술이라고 몰아붙인 큰 흐름 속에는 몇개의 이질적인 성격의 그룹들이 있는 것 같아요. 가령 한강미술관이라는 것을 중심으로 해서 기획되고 전개되는 그룹운동이 있는데, 그 사람들이 주장하는 것을 보면 자기들이 추구하는 것은 민중미술이 아니라 실천미술이라고 말하고 있습니다. 그런가 하면 1980년대에 들어와서 새로운 이미지 회복이라는 국제적인 커다란 물결에 호응하는 신(新)구상 또는 신(新)형상 같은 경향도 활발히 전개되고 있습니다. 그리고 또 순수한 민중미술을 주창하는 그룹이 있지요. '두렁' 같은 그룹이지요. 우리가 대개 피상적으로 민중미술이라고 하지만 이처럼 서로 구분되는 몇가지 경향이 있는데, 이를 몽땅 하나로 묶어서 도매금으로 민중미술이라고 하는 것은 곤란할 것 같아요.

이 새로운 경향들은 좀더 분석하고 평가하는 시간이 필요한 것 같은데, 지금 그것이 안되고 그냥 전부 뭉쳐서 하나로 이야기해버리니까 민중미술이라는 것을 두고 많은 혼란이 야기되고 있지 않은가, 그런 생각이 듭니다. 특히 일부 비평가들의 소영웅주의적 선동이 민중미술이나 또는 새로운 형상미술의 다양한 이념의 추진과 방향 설정을 흐려놓고 있는 인상을 강하게 줍니다.

김윤수 동감입니다. 이런 것은 미술계 내에서 논의되고 가려져야 할 텐데, 미처 그러기도 전에 일종의 정치 재판이랄까 여론 재판의 형식으로 매도당하는 기이한 현상을 보인 데서 민중미술이 더 혼선을 일으키게 되지 않았나 싶군요.

그리고 방금 일부 평론가들의 선동이 이를 더욱 흐려놓았다고 말씀하셨는데, 그 말에는 동의할 수가 없어요. 평론가란 어떤 초월적인 존재가 아니라 세계에 대한 자기의 입장과 견해를 토대로 하는 것이므로 민중미술을 옹호하는 논리를 펴는 사람도 당연히 있는 것이지요.

아무래도 논의를 더 진전시키기 위해서는 민중미술에 대한 개념 정리를 간단히라도 하고 넘어가는 것이 좋을 것 같군요.

개념 규정의 문제

오광수 저는 민중미술이라는 말 자체가 상당히 애매하다고 봅니다. 물론 미술사를 보면 민중적인 요소를 갖거나 사회현실에 대해 민감한 반응을 보이는 미술의 경향이나 운동이 있었지만, 구체적으로 민중미술이라는 말로 개념화된 것은 없었던 것 같습니다. 그런데 지금 한국에서 벌어지는 미술운동이란 것이 민중미술이라는 말 자체와 강령에만 너무 집착하고 있는 것 같습니다. 오히려 새로운 인식의 회복으로 미술 속에 사회적 관심사를 수렴하는 것이 바람직할 것입니다. 그것을 굳이 민중미술이라고 하는 어떤 틀 속에 가두어놓는 것에는 저는 반대하는 입장입니다. 그렇게 되면 굉장히 경직된 형식주의로 흐르게 됩니다. 지금 민중미술을 주창하고 있는 젊은 작가들의 경향도 제가 보기에는 그런 데 많이 빠져가고 있는 듯합니다.

김윤수 민중미술이라는 것은 요컨대 우리의 역사적·정치사회적인 특수성에 기인한다고 봅니다. 서구의 경우 딱히 민중미술을 표방하고 또 그런 입장과 관점에서 운동으로까지 전개시킨 경우는, 가령 19세기 영국의 윌리엄 모리스(William Morris) 같은 사람이 있기는 하지만 그다지 많지 않은 게 사실입니다.

그런데 우리의 경우 '두렁'과 같은 그룹은 처음부터 분명히 민중미술을 표방하고 운동을 전개하고 있어요. 그 동기나 주장은 자세히 알 수 없으나 아마도 그 논거는 역사발전의 원동력이 바로 민중인데도 소외되고 억압받는 삶을 살고 있다, 따라서 이들을 위한 미술이 있을 수 있는데 지금까지의 미술은 이들의 삶과는 거리가 멀고 오히려 억압적인 것으로 작용해왔다, 그렇다면 이들의 삶의 모습과 생활상의 요구를 형상화하는 미술이 있어야 하지 않느냐 하는 그런 데에 있다고 봅니다. 그런 의미에서 저는 민중미술이 미술로서 존재할 이유와 정당성이 있다고 봅니다.

그렇다면 민중미술은 구체적으로 어떤 것인가 하는 의문이 생깁니다. 흔히 민중미술을 "민중을 위한, 민중에 의한, 민중의 미술"이라고 정의하는 경우를 보는데, 이러한 정의가 틀렸다고는 할 수 없지만 충분치는 않은 것 같아요. 민중을 위하고 민중 자신의 손에 의하고 민중의 소유가 되어야 하는 것은 물론이겠지만, 민중의 손에 의한 것이라고 반드시 민중적이지만은 않을 수도 있거든요. 중요한 점은 그것이 역사발전의 주체로서의 민중적 성격과 내용을 얼마나 충실히 확보하는가에 의해 결정된다고 하겠습니다.

그리고 민중미술을 놓고 너무 특정한 계층에 국한시킨다거나 사회적 현실에만 집착한다는 비난도 있는 듯한데, 그것은 당대의 민중의 실체나 현실에 집약되고 있는 민중적 성격을 드러내기 위해서는 피할 수 없

는 것 같아요. 정말 중요한 것은 지금까지의 제도권 미술이 반민중적이라면 민중들이 그들 자신의 미술을 요구하게 되는 것은 너무도 당연하지 않느냐 하는 겁니다.

서양미술사의 민중지향적 미술

오광수 요즘 우리나라에서 얘기되는 민중미술하고 비슷한 것을 역사적으로 찾아본다면, 가령 1930년대 경제공황기를 전후해서 미국에서 일어났던 노동운동 과정에서 일부 미술가들이 도시 노동자들의 핍박한 생활 단면을 하나의 주제로 끌어올린 미술, 말하자면 '소셜 씬'이라든지 '아메리칸 씬'이라고 하는 그림들이 한동안 미국 화단에 등장한 적이 있었지요. 그러나 그들은 굳이 자기들이 민중미술을 한다고 내세우지는 않았습니다. 뒤에 미술사가들이 정리하면서 그들의 미술은 노동운동적 성격 내지는 사회풍경적 요소가 강한 것이었다고 평가했지요.

또 1910년대 멕시코혁명을 전후해서 나타났던 '멕시코 벽화운동' 같은 것도 어떤 측면에서 본다면 강력한 민중미술의 형태로 볼 수가 있겠지요. 그러나 그들도 역시 그것을 민중미술이라고 단정지우지 않고 자기들의 역사와 생활을 하나의 미술로 형상화한다는 목표에 따라서 작업을 했습니다. 처음부터 민중미술이다 하는 깃발을 내걸고 시작한 것은 아닙니다.

또 개인적으로 본다면 오토 딕스(Otto Dix)나 게오르게 그로스 같은 사람들의 그림에 민중적인 요소가 상당히 있습니다. 나치의 군국주의에 반대하는 아주 리얼한 사회비판적인 요소 같은 것도 넓은 의미에서 민중미술이라고 볼 수 있겠지요. 그러나 그들 자신은 그렇게 말하지 않

았을 뿐 아니라 강령을 남발하지도 않았지요. 나중에 미술사가들이 미술과 사회의 관계에서 이런 현실비판적인 유형의 그림에 대한 적절한 평가를 가했을 뿐이지요.

서구에서 일어났던 그런 색채의 미술들과 우리의 민중미술을 비교해볼 때 우리는 너무 어떤 틀을 만들어놓고 따라오라 하는 인상이 강한 것 같아요. 현실인식을 치열한 체험의 바탕에서 밀고 나가 형상화 작업이라는 미술 본래의 문제로 끌어올릴 수 있는 어떤 바탕을 마련하려는 노력 대신, 이것이 민중미술이다라는 주장만 앞세워놓고 그 깃발 아래 전부 다 모이라고 하는 그런 인상을 많이 받아요.

저는 이 점에 우리가 지금 하고 있는 민중미술의 문제점이 있는 것이 아닌가 하고 생각합니다.

김윤수 모이라고 해서 무턱대고 모이나요? 생각이나 신념이 같아야지.(웃음) 어쨌든 지금 운동의 강제성 같은 걸 말씀하셨는데, 어떤 주장을 펴고 그것을 지속·발전시키자면 운동적인 성격을 띠게 마련이니까 그건 그다지 문제가 된다고 생각지 않습니다. 다만 그것이 정말 바람직한 방향으로 가고 있는지가 중요하죠.

지금 말씀대로 서구의 경우 민중미술이라고는 하지 않았지만 민중적인 요소 내지 민중성을 가진 미술은 적지 않게 찾아낼 수 있습니다. 비록 그런 작품이 서양미술에서 주류를 이루지는 못했지만 일정한 흐름을 이루어왔다는 사실은 우리가 민중미술을 논의하는 데 중요한 참고자료가 되리라고 봅니다. 오선생께서는 그런 예로 1930년대 미국의 소셜아트라든가, 오토 딕스나 그로스 같은 주로 사회비판적 내지 반체제적인 화가를 들었는데, 그들의 그림을 민중적 성격의 미술로 볼 것인가에는 다소 의문이 있습니다만, 어떻든 거슬러 올라가면 케테 콜비츠

(Käthe Kollwitz)라든가, 또 밀레(J. F. Millet)나 꾸르베(G. Courbet), 도미에(H. Daumier), 더 올라가면 고야(Francisco de Goya y Lucientes)나 영국의 호가스(W. Hogarth), 그리고 브뤼헐(P. Bruegel)까지도 그 범주에 들어가겠지요. 그렇다면 민중미술이 서양미술에서도 전혀 이단적인 것이 아니고 하나의 예술형식 내지 흐름으로 존재해왔다는 얘기가 되죠.

이런 예는 우리나라 조선조 후기의 이른바 풍속화에서도 찾아볼 수 있습니다. 김홍도나 김득신 같은 화가의 그림은 오늘의 문맥에서 보면 훌륭한 민중미술이지요. 당시의 엄격한 계급사회에서 피지배층의 삶을 적어도 화면에 당당히 등장시킨 것은 가히 혁명적이라고까지 말할 수 있지 않습니까. 단순히 풍속화가 아니라 서민을 역사의 새로운 주체로 인식했다는 것이 다른 무엇보다도 중요합니다.

오광수　제2차 세계대전을 전후해서 가령 장 포트리에(Jean Fautrier)가 발표한 「인질」 같은 것도 굳이 이름을 붙인다면 민중 또는 사회현실을 반영하는 미술의 형태로 볼 수가 있겠지요.

그러나 제가 지금 말하고 싶은 것은, 그런 미술 속에 이런 요소들이 역사적으로 나오기는 하지만, 우리의 경우 민중이라고 하는 것을 처음부터 하나의 개념으로 내걸고 시작하는 것은 그런 의식을 반영한 미술의 전통이 빈약한 우리의 입장에서 볼 때 많은 문제를 야기할 수 있다는 것입니다. 그래서 미술의 문제보다는 미술 외적인 문제로 계속 편향돼가고 있지 않느냐는 거지요. 따라서 이 문제는 일단 미술계로 끌어들여서 미술계 내에서 성숙시킨 다음에 그것이 흘러넘쳐 다른 문화운동으로 확대되는 것은 관계없습니다마는, 처음부터 다른 민중문화운동과 연계돼서 민중미술이라는 하나의 틀을 상정한다는 것은 오히려 미술을 그만큼 위축시키지 않는가 하는 우려가 되는 것이지요.

'민중미술' 도구화의 문제

김윤수　사회비판 내지 사회현실을 반영한다고 해서 다 민중적이라고 할 수는 없습니다. 제 생각에는 민중미술을 표방하고 있느냐 아니냐가 중요한 게 아니고, 그 내용이 정말 민중을 주체로 하고 민중성을 확보하고 있는 미술이냐 아니냐 하는 것이 더 중요하다고 봅니다. 그렇기 때문에 최근 민중미술을 표방한 젊은 작가들이 억압받고 소외된 사람들의 세계를 화면의 주제로 등장시키고 민중성을 드러내고자 하는 것은, 그것이 예술적으로 승화되었는가 아닌가의 문제를 일단 접어두고, 우리 미술사적인 측면에서 볼 때 충분히 주목할 만하고 의미심장한 일이 아닌가 합니다.

오광수　아까도 말했듯이 1930년대의 미국의 소셜아트가 일어났던 시대 상황과 지금의 우리 상황에는 유사한 점이 많이 발견됩니다. 그런데 그들이 내세운 것하고 민중미술을 하는 우리의 젊은 세대들이 들고나오는 것을 비교해보면 뭔가 상당히 다른 발판에서 출발하고 있지 않은가 하는 인상을 많이 받습니다. 1930년대 소셜아트는 도시근로자의 생활 단면을 그릴 때도 어디까지나 휴머니즘이라는 바탕에서 전개한 것입니다. 그런데 근래 우리의 젊은 세대들이 전개하고 있는 민중미술이라는 것은 휴머니즘보다는 농민이나 노동자들의 아주 어두운 단면을 자극하는 데 너무 급급하지 않은가 하는 점이 지적될 수 있습니다. 제가 보기에는 작가들이 휴머니즘의 바탕에서 그들한테 어떤 공감을 보낸다기보다는 민중미술을 하나의 자극 요인으로 도구화하고 있지 않은가 하는 인상을 상당히 많이 받고 있습니다.

예술과 현실의 관계

김윤수 그 점에 대해서는 저는 견해가 다릅니다. 휴머니즘이라는 것은 막연한 인간애가 아니고 구체적인 현실 속에서 나온다고 봅니다. 그러므로 그것이 진정한 휴머니즘이려면 삶의 현장에서 부닥치는 구체적인 현실을 드러내고 해결해주는 방향이라야 할 것입니다. 그렇기 때문에 비판적인 것은 비판을 해야 하고 진실을 말할 때는 진실을 드러내주어야 합니다.

중요한 것은 민중의 삶을 어떤 시선에서 보고 또 그들의 삶의 여러 모습을 어떻게 말해야 하는가 하는 것이지, 억압받는 현실을 고발하고 항의하는 내용이 담겨 있다고 해서 색채가 이상하다거나 도구화된 게 아니냐고 보는 것은 너무 일방적이고 편협한 것이 아닌가 합니다.

그리고 그들의 작품이 그런 느낌을 주는 것은 표현이랄까 형상화가 충분히 되어 있지 않기 때문이지 결코 의도적으로 그런 것은 아니라고 저는 생각합니다.

우리가 민중미술을 얘기할 때 무엇보다 중요한 것은 어떤 입장과 시각에서 보느냐입니다. 하나는 민중적인 입장에서인가 아닌가, 다른 하나는 서구미술사의 문맥에서 보는가 주체적인 문화 창조라는 시각에서 보는가입니다. 그런데 우리 화단의 경우 대개의 사람들은 비민중적인 입장에서, 그리고 서구미술사의 맥락에서 보고 있다는 사실입니다. 그리고 비교적 객관적으로 보려고 하는 사람들의 시각도 폐쇄적이고 편협되어 있다는 것을 이번 '힘전'을 통해 알 수 있었습니다. 열린 마음에서 보지 않고 위험시하는 태도가 그렇습니다.

여기에서 우리는 다시 예술에 대한 원론적인 접근을 해야 할 필요가 있다는 생각이 듭니다. 미술이라고 하는 것은 사회현실과는 관계없이

어떤 특수한 세계를 추구하는 것으로 인식되어왔기 때문에 그것이 사실적이든 추상적이든 관념적이든 간에 현실과는 일정한 거리를 가지고 있어야 한다는 고정관념이나 선입관이 오랫동안 지배해왔어요. 그 때문에 현실적인 것을 다루는 예술은 곧 불온이다 하는 말이 서슴없이 나오는데, 이렇게 보는 것 자체가 잘못된 생각이 아니냐는 것입니다.

민중미술은 그 개념이야 어떻든 간에 그것이 결코 고정적인 것이 아니라는 점을 말씀드리고 싶습니다. 그것은 민중이 처한 객관적인 상황과 조건에 따라 그 내용이나 지향하는 바가 달라질 수 있는 일종의 변증법적인 성격의 것이라고 생각합니다. 그렇기 때문에 이러이러한 것이 민중미술이다 하고 못박거나 이것만이 민중미술이라고 규정해버리는 것은 위험성이 있습니다.

민중미술은 앞에서도 말했듯이 주체가 민중이라야 하고 그려진 내용이 민중적인 세계라야 하며 민중 자신들이 소유하고 공감할 수 있는 것이라야만 하는데, 현재로서는 그런 단계에까지는 이르지 못하고 있습니다. 지금의 민중미술은 민중지향적인 미술가에 의한 민중미술이라고 말할 수 있죠. 다만 지금은 그런 미술가에 의해서라도 민중미술에 대한 논의와 작업이 활발하게 전개되어야 할 때라고 봅니다. 실제로 그러한 논의와 작업이 이제 한창 시작되고 있는 것이 아니냐 하고 저는 생각합니다.

오광수 재미있는 지적을 해주셨는데, 사실 지금 민중미술을 하고 있는 태반의 사람들이 대학에서 미술교육을 제대로 받았던 일종의 엘리트 계층이라 할 수 있거든요. 이들은 어쨌든 농민이나 도시 노동자 계층은 아니란 말입니다. 이들이 민중미술을 한다고 하고 있으니 좀 아이로니컬하지요. 그렇다고 민중들이 그런 미술운동을 전개할 만한 역량이

있느냐 하는 문제도 있거든요.

과거의 역사를 보면 민중미술에 대칭될 만한 형식의 그림으로 민화가 있었습니다. 이것은 아마추어들에 의해 그려지고 일반 서민사회에서 향수되어왔는데, 사실 냉정한 의미에서 따져본다면 민화야말로 진정한 민중미술이라고 할 수 있지요.

예술성을 결여하고 있다는 비판

김윤수 문제는 민중을 지향하는 지식인 혹은 그러한 전문가적인 교육을 받은 사람들에 의한 미술이 민중의 세계, 민중의 어떤 현실적인 절실한 문제를 정말 자신의 문제로 받아들여서 심각하게 대결하는가, 아니면 자기 스스로는 민중과 일체라고 생각하지만 사실에 있어서는 민중과 일정한 거리를 두고 있느냐 하는 데에 있을 것 같습니다. 가령 노동현장을 두고 얘기할 때 관념적으로나 심정적으로는 이해하고 공감할 수 있겠지만, 실제로 근로자들이 봉착하는 구체적인 현실 문제를 절실하게 느낄 수 있겠는가 하는 겁니다. 그러지 못할 때 심정적으로 흐르거나 아니면 또다른 관념주의에 빠질 우려가 있지요.

오광수 그런 측면에서 본다면 민중미술에 있어서 예술성이라는 것이 거론되지 않을 수 없겠지요. 지금 민중미술에 대한 비판은 다른 것은 다 제쳐놓고라도 예술성이 없다는 데에 초점이 맞추어져 있거든요. 그래서 그것은 예술이 아니라는 극단적인 이야기까지 나오고 있는데, 따라서 오늘날의 민중미술 속에 예술성이 얼마나 있느냐 하는 논의는 상당히 중요할 것 같습니다. 저의 주장은 어떠한 미술이든지 그것이 미술로

서 존재하는 한 예술성이 운위(云謂)되지 않으면 안된다는 것입니다. 민중미술이 아직 예술성을 논할 단계까지 도달하지 못하고 있다면 이는 처음부터 비판을 견뎌내지 못한다고 봅니다.

김윤수 예술성의 문제가 민중미술에서 중요한 문제 중의 하나가 되지요. 그런데 우리가 예술성이라고 이야기할 때 자칫하면 혼란을 일으킬 수 있는 것 중의 하나는, 기존의 어떤 예술작품을 기준으로 삼아서 비교하는 것입니다. 민중미술에는 예술적인 요소가 적다거나 예술로서의 표현성이나 형상화가 되어 있지 않다고 말하는데, 제 생각에는 예술성이 중요한 것은 틀림없지만, 기존의 이러저러한 예술작품을 기준으로 해서 예술성을 논의한다는 것은 문제가 된다고 생각합니다. 그래서 어떤 주제면 주제, 모티프면 모티프를 충분히 형상화하는 솜씨, 보는 이에게 공감을 주고 감동을 주게끔 드러내는 솜씨나 처리능력이 부족하다는 측면에서는 논의가 돼야겠지만, 그것이 어떤 다른 기준, 가령 아름다움이라든가 혹은 고귀함과 같은 것이 담겨져 있지 않기 때문에 예술성이 없다고 하는 측면에서 논의를 하면 안될 것입니다. 민중미술이 노동자면 노동자, 농민이면 농민의 절실한 문제를 그 사람들의 관점에서 얼마나 절실하게 파악했냐에 따라서 표현방법이 나올 것이고, 그 표현방법에 따라서 새로운 형상성이 나올 것인데, 그 점에서는 민중미술이 새로운 형식으로 태어나서 새로운 방식으로 전개되고 있기 때문에 그것이 예술적으로 성장이 되느냐 못되느냐 하는 것은 역시 두고 봐야 되겠지요.

요청되는 체험의 형상화 작업

오광수 기존 미술의 기준에 맞추어서 보는 예술성이 아니라 하나의 보편적인 의미에서의 예술성에서 민중미술은 예술성을 획득하지 못하고 있다는 것이지요. 지금 민중미술을 하고 있는 사람들의 작품을 보면 우선 문화적인 상상력이 지나치게 빈곤하다는 것을 지적할 수 있습니다. 무엇을 어떻게 드러내야 하는가 하는 방법론이 없이, 단순히 현실을 직설적으로 드러내기만 하면 되는 것으로 착각하고 있어요. 형상화 작업에 있어서 동원될 수 있는 은유라든지 비유라든지 하는 상징체계를 전연 갖추고 있지 않은 상태예요. 그런 점에서 예술성이 빈곤하다고 말하는 것입니다.

여기서 굳이 비교할 필요는 없겠습니다마는, 가령 서구에서 풍미하고 있는 신형상미술과 비교를 해본다면 민중미술이 얼마나 빈곤한 예술성을 드러내고 있는가를 쉽게 발견할 수 있습니다. 태반의 신형상 또는 신표현주의의 작품들이 일견 굉장히 거칠고 치졸하기 짝이 없는데도 예술성이 빈곤하다고는 말하지 않습니다. 적어도 거기엔 치열한 정신과 뜨거운 감동이 들어 있지요. 그것은 본질적인 의미에서의 예술성이라고 보아야 되겠죠. 그러한 신형상·신표현주의가 하루아침에 이루어진 것은 아니지요. 가령 독일 같은 경우만 하더라도 적어도 십수년의 시간을 통해 추진되어왔다는 사실을 기억할 필요가 있습니다. 독일의 신표현주의는 대개 베를린과 뒤셀도르프가 그 중심권을 형성하고 있다고 볼 수 있겠는데, 베를린의 경우 바셀리츠(G. Baselitz)라든지 펭크(A. R. Penck), 뤼페르츠(M. Lüpertz) 등 동독에서 넘어온 미술가들이 중심이 되어서 신표현주의운동이 싹텄어요. 그게 1965년경부터입니다. 그것이 빛을 보기 시작하고 국제적인 발언권을 갖기 시작한 것은 1970년

대 말부터니까 거의 십수년 동안 꾸준하게 밀고 나온 셈이지요.

이것과 비교하면 오늘날 우리나라에서 민중미술을 주도하고 있는 젊은 세대들에게는 이 치열한 개인적 체험의 성숙화 과정을 전연 찾을 수가 없어요. 그래서 자기의 체험을 예술로 형상화시키는 작업이 미숙하지 않을 수 없는 것이지요.

그리고 예술성이라는 말은 감동의 차원에서도 제기되고 있습니다. 사회현실의 반영이라든가 그런 현실에 대한 민감한 비판의식을 작품을 통해서 드러낸다고 했을 때, 그것은 일단 감동의 매체로서의 기능을 가져야 하리라 봅니다. 하우저가 한 말이 있지 않습니까. "부르주아들은 예술작품에서 오락성을 추구하고 프롤레타리아들은 감동성을 추구한다"라고. 그런데 민중미술에서 우리가 받는 것은 감동이 아니라 불쾌감이거든요. 그렇다면 문제가 있지 않는가, 이 사람들 자체의 예술에 대한 감각 자체에 근본적으로 어떤 문제가 있지 않는가 하는 생각이 듭니다.

기대되는 새로운 예술성

김윤수　원론적인 의미의 예술성의 문제에서는 오선생의 말씀에 동감입니다. 그리고 아직도 민중미술을 하고 있는 사람들의 작품을 그런 측면에서 보면 미흡하고 불성실한 요소가 있는 것은 사실이지요. 그런데 이런 현상을 어떤 면에서 보면 어쩔 수 없는 하나의 과정이 아닌가 하고 생각됩니다.

가령 아까 오선생께서 민중미술이 충분히 논의되고 성숙된 다음에 그 결과로 흘러넘쳐 나와야 하는 것인데 그렇지 못하고 어떤 이념이나 운동성을 드러내놓고 하니까 예술성이 부족하고 생경한 이념을 강요하

는 요소가 크다고 말씀하셨는데, 저는 반대로 말하고 싶어요. 어떤 일을 해나간다 할 경우에 그 생각을 깨우치고 그것을 자기들의 임무로 삼는 자기확인 과정이 중요한데, 그렇다면 그것은 당연히 운동의 성격을 띠게 되겠지요. 예술운동이든 문화운동이든 일단 어떤 깨달음이나 주장이 있으면 그다음 단계에는 그것을 내면화하고 형상화하는 작업을 통해서 예술성을 드러내는 일이 뒤따라야 할 겁니다. 이런 의미에서 누차 얘기했지만 민중미술은 당위성은 인정되면서도 아직은 예술성의 성숙한 단계에까지 이르지는 못하고 있는 것이라고 봅니다.

다만 예술성을 이야기할 때 제도권에서 구조적으로 통념화된 여러가지 가치라든지 제도 관행과 일치되어야만 그것이 진정한 의미에서 예술이 된다고 생각하는 사람들이 있는데, 저는 거기에 대해서는 반대합니다. 왜냐하면 제도권 문화 내지 미술이라고 하는 것은 어떤 의미에서는 진정한 민중들의 것이 아니기 때문이고, 또 하나는 민중미술의 경우 단순히 감상의 대상이 아니기 때문입니다.

앞으로 민중들이 그들의 미술을 소유한다고 할 경우 자기들이 주체가 되는 여러가지 특수한 미술형태가 생겨나야 할 것입니다. 형식이나 발상에 있어서, 가치나 방법에 있어서 그래야 합니다. 그렇다면 거기에 따르는 예술성의 문제나 표현의 문제에 있어서도 어떤 새로운 형태를 기대해야 하지 않느냐는 겁니다.

그리고 이건 얘기가 좀 달라집니다만, 민중미술운동과 함께 드러난 우리 화단의 변화라고 할까, 재편성 현상 같은 것에 관해서도 이 기회에 몇마디 해야 될 것 같습니다.

1980년대를 고비로 우리 화단은 큰 변화의 단계에 와 있지 않은가 합니다. 종래까지는 미술가가 되기 위해서는 대학을 졸업하고 화단에 등장하는 제도적인 장치가 있었지요. 그런데 이런 제도가 그동안 지나치

게 경직화되어서 문화 창조의 기능보다는 문화적 억압의 구실을 해왔습니다. 그것이 오늘날 엄청나게 늘어난 미술가들의 표현욕구와 활동을 적절히 수렴하지 못했기 때문에 젊은 작가들은 이러한 제도적인 통로를 통하지 않고 회비를 모아서 전시장을 빌려 작품을 발표하는 새로운 양상을 보이고 있습니다. 이러한 문화적인 변화의 단계에서 이번 '힘전'과 같은 사건은 한번은 나오게 되어 있었다는 생각도 하게 됩니다.

어떤 평론가는 요즘 젊은 작가들이 제도권 미술에 참여하지 못하고 있으니까 그에 대한 심리적인 반발로 독자적인 전시회를 열고 더 나아가서 민중미술을 하게 된다고 말하는 것도 들었습니다만, 물론 그런 사람이 전혀 없다고는 할 수 없을지 몰라도 제가 보기에는 민중미술이 그런 심리적인 반발에서 나온 것은 결코 아니라고 봅니다. 그것은 우리 화단이 그동안 너무 경직되고 억압적이었기 때문에, 말하자면 어떤 일정한 틀 속에 가두어놓으려 했기 때문에 젊은 미술가들이 다른 방법으로 자기들을 주장할 수밖에 없었던 것이라고 봅니다.

오광수 저도 전적으로 동감입니다. 1970년대까지만 하더라도 화가로서 등장하기 위해서는 일정한 관문은 통과해야 된다는 것이 의식적이든 무의식적이든 일반화돼 있었는데, 1980년대에 들어와서는 그런 관문이 별 의미가 없게 된 것 같아요. 개인전이나 그룹전이나 일단 화단에 작품을 발표하고 그 작품이 인정되면 성장할 수 있는 것이지요. 지나치게 관문을 의식할 필요도 없고, 그런 제도적인 장치에 젊은 세대들이 너무 반발할 필요도 없어요. 앞으로는 가면 갈수록 관전 같은 유형의 전시체제라는 것은 점점 퇴화되는 국면으로 가게 될 것입니다.

제3세계의 민중미술

김윤수 이제 말머리를 돌려 제3세계에 있어서의 민중미술의 실태 혹은 현황에 관해서 한번 얘기해보지요.

오광수 꼭 민중미술이라고 단언할 필요는 없겠지만 세계적으로 소위 민중성을 띠고 있는 미술을 분류한다면 네가지 유형으로 나누어볼 수 있지 않겠는가 싶습니다.

첫째는 가령 공산권에서 추진하고 있는 사회주의 리얼리즘이 있고, 둘째는 독일을 중심으로 유럽과 미국 등 여러 나라에서 전개되고 있는 일부 신형상주의 작가들이 있겠지요. 예를 든다면, 반제국주의 반나치즘 등의 역사적 인식을 바탕으로 한 신형상의 예술을 이 속에 포함할 수 있겠습니다. 그리고 동서의 분리, 후기 산업사회의 구조적 불황, 핵전쟁의 위기의식 같은 것이 저항이나 비판적인 색채를 띠고 작품에 강하게 반영되어 나오는 것도 있어요. 이런 것을 일종의 민중적 에너지라고 볼 수 있겠지요. 세번째로는 제3세계라고 하는 아프리카와 중남미 일부 국가에서 나타나고 있는 토착적 에너지에 반문명적 색채를 가미한 유형의 경향이 있지요. 여기에서는 전문 작가들보다는 민중들 자신에 의해서 그려진 벽화 낙서 등 무명성이 강한 것들이 대종을 이루는 것 같아요. 마지막으로 네번째로는 멕시코의 민족미술로 정립이 된 벽화운동이 있지요. 그 내용은 역사적 사건과 민중적 설화를 주요 테마로 하고 있기 때문에, 가장 목적이 뚜렷한 유형의 민중적 회화라고 말할 수 있겠지요.

김윤수 제3세계의 민중미술에 관해서는 자료가 충분치 못해 소상하

게는 알 수 없습니다만, 제3세계 중에서 팔레스타인의 경우를 한 예로 볼 수는 있겠습니다. 민족 최대의 관심사인 민족의 독립과 실지 회복을 위한 투쟁을 치열하게 전개하는 과정에서 겪고 생각하고 바라는 것들을 미술 속에 담고 있습니다. 이를테면 판화 형식으로 투쟁의지를 불러 일으키는 주제를 담은 그림이 특정한 이름난 화가에 의해서 만들어지는 것이 아니라 그야말로 민중들에 의해서 만들어지고 있어요. 이런 현상은 제3세계에서만이 볼 수 있는 미술의 한 성격이라고 할 수가 있지요.

그런데 제가 보기에는 제3세계권의 미술에는 대체로 두가지 방향이 있지 않을까 싶어요. 하나는 서구지향적인 미술, 즉 서구미술의 흐름을 좇아가고 수용하는 방향으로 나아가는 미술의 경향이고, 다른 하나는 서구세계가 아닌 자기들의 독자적인 역사적이고 사회적인 현실을 반영하고 더 나아가서 민족적이고 민중적인 요구나 이상을 반영하는 미술입니다. 그런 것의 하나로 멕시코의 벽화운동을 들 수가 있겠습니다. 멕시코의 벽화는 민족미술일 뿐만 아니라 그 내용이나 형식이 바로 민중적이고, 민중성을 가장 잘 확보하고 있는 미술이지요. 그리고 벽화라고 하는 형태도 그 소통이나 수용방식에서 민중적이라고 할 수 있는 실로 탁월한 미술이지요.

그밖에 가령 브라질 민중들의 세계를 바로 민중들의 입장과 시각에서 그리고 있는 포르띠나리(C. Portinari) 같은 화가도 대표적인 예가 아닐까 합니다. 이밖에도 우리에게 소개되지 않아서 그렇지, 칠레라든가 라틴아메리카에서 특이한 방식과 형태의 민중미술이 생겨나고 있다는 얘길 듣고 있습니다.

'민중미술'의 바람직한 방향

그러면 이제 마지막으로, 앞으로 민중미술이 나아가야 할 바람직한 운동의 방향이라든지 형태라든지, 아니면 그것이 과제로 삼아 해결해야 할 어떤 이상이나 목표 같은 것에 대해서 얘기 좀 해주시죠.

오광수 제가 아까 민중미술이라는 것이 미술 외적인 요소에 상당히 감염돼 있고 편향돼 있어서 조형성이나 예술성이 상대적으로 빈약하다는 이야기를 했습니다만, 역사적으로 어떠한 색채의 미술이든지 그 나름의 예술적인 형식을 갖추지 않고는 남아날 수 없었다는 사실을 환기해볼 때, 우리의 민중미술도 하나의 분명한 예술성·조형성을 갖추어야 된다는 것을 다시 강조하고 싶습니다.

하나의 예를 들어보겠습니다. 1984년에 프랑스 빠리의 '르 살롱'에서 소련 작품을 초대한 적이 있습니다. 그 작품들은 몇가지 유형으로 나누어볼 수 있었습니다. 러시아혁명 전 서양미술의 영향을 받았던 작품군이 있고, 혁명을 전후한 굉장히 선동적인 그림들, 그리고 사회주의 리얼리즘이 선언된 이후의 것, 이렇게 세가지로 나눌 수 있었습니다. 그 가운데 혁명을 전후한 작품들에서 상당히 강한 감동을 받았는데, 그 요인이 뭐냐 하는 것을 생각해보았습니다. 그것은 그게 작품으로서 완성되었기 때문이었습니다. 내용에 못지않게 완벽한 형식을 갖춘 예술로서 승화됐기 때문에 작품으로 남을 수 있었다는 거죠.

이 점은 비록 예술을 수단화·도구화한다고 하더라도 갖추어야 할 가장 기본적인 문제가 무엇인가를 생각게 합니다. 민중미술이든 아니든 관계없이, 오늘의 젊은 세대 미술가들이 갖추어야 할 가장 기본적인 작가적 태도가 여기에 있다는 것을 강조하고 싶습니다.

또 하나는 민중미술이다 혹은 순수미술이다 하고 지나치게 이분법적으로 구분하려고 하는 측면이 많은데, 이런 현상이 결과적으로 '힘전' 같은 사건을 초래한 원인이었지 않나 봅니다. 이렇게 지나치게 흑백논리로 몰고갈 것이 아니라 미술 내부의 공통된 문제로서 충분한 논의 과정을 거쳐야 한다는 것입니다. 이런 논의 과정을 통한다면 어느 일방적인 생각의 경직화는 막을 수 있다고 봅니다. 그래서 민중미술이 하나의 미술로서 성숙한 방법을 지녔다면, 우리 미술의 풍부한 하나의 인자로서 수용해야겠지요.

김윤수 결론적으로 이야기한다면 민중미술이 대두하게 된 것은 역사적·사회적인 우리나라의 특수한 현실적 요구 때문이라고 할 수 있습니다. 따라서 그러한 주장을 펴는 것 자체를 위험시해서는 안되겠다는 거지요. 지금 사회세력으로서의 민중들은 여러 측면에서 거대한 힘으로 나타나고 있기 때문입니다. 이런 것을 미술이 받아들이고 반응한다 하는 측면에서 민중미술이 나왔다고 하는 것은, 누차 얘기하지만 역사적 필연성이고 당위성이라고 말할 수가 있습니다. 따라서 민중미술의 방향에 대해서 우리가 지나치게 서구적인 입장에서 볼 필요는 없을 것 같아요.

지금까지는 대체로 화단 자체에서나 일반인의 통념에서나 미술이라는 것은 이러이러한 것이다 하는 선입관이 있어서 거기에 저촉되면 무조건 규제하려고 했습니다만, 그렇게 되어서는 안되겠다 하는 것을 말씀드리고 싶습니다.

또 하나 같은 얘기가 되겠습니다마는, 어떤 면에서 민중미술은 구상미술의 한 형식으로서 수용이 돼야 된다, 따라서 민중미술이라는 개념 자체가 원초적으로 잘못됐다고 얘기하는 주장도 있습니다. 그 주장은

민중미술이 정말 좋은 미술이 되고자 하면 문명비평적인 요소를 지니면서 그런 쪽으로 성장돼야 한다는 것입니다만, 그러한 견해에 대해서 저 자신은 반대합니다. 왜냐하면 민중미술이 반드시 문명비평적인 요소를 띠어야 한다는 이유는 없기 때문이지요. 민중미술이 정말 풍부한 내용이 있는 예술형식으로 남아나는 것이 중요한 것이지, 무슨 문명비평적이라거나 사회비판적이라거나 하는 어떤 한쪽으로 빠져서는 안되겠다는 겁니다.

그렇게 보는 것 자체가 민중미술을 추상화해가지고 제도권 내지 서구적인 미술의 한 방법으로 편입시켜버리려고 하는 발상에서 나온 것이 아니냐는 거지요.

서두에서도 얘기했습니다마는, 민중미술의 개념이 정립되기도 전에 그것을 일종의 여론 재판 혹은 정치 재판에 부치는 것은 결코 바람직하지 않다고 봅니다. 다만 이 사건을 계기로 민중미술의 문제가 지금부터라도 진지하게 논의가 될 수 있다면 그것은 전화위복이 될 수도 있다, 그렇게 얘기하고 싶습니다.

『신동아』 1985년 9월호

찾아보기

김윤수 저작집 간행위원

유홍준(위원장) 김정헌 최원식 임진택 채희완 백영서 박불똥 김영동 염종선

김윤수 저작집3
현대미술의 현장에서

초판 1쇄 발행 / 2019년 11월 30일
초판 2쇄 발행 / 2020년 1월 7일

지은이 / 김윤수
펴낸이 / 강일우
책임편집 / 박주용 곽주현 홍지연
조판 / 박지현
펴낸곳 / (주)창비
등록 / 1986년 8월 5일 제85호
주소 / 10881 경기도 파주시 회동길 184
전화 / 031-955-3333
팩시밀리 / 영업 031-955-3399 편집 031-955-3400
홈페이지 / www.changbi.com
전자우편 / nonfic@changbi.com

ⓒ 김윤수 2019
ISBN 978-89-364-7788-2 94600
 978-89-364-7785-1 (세트)